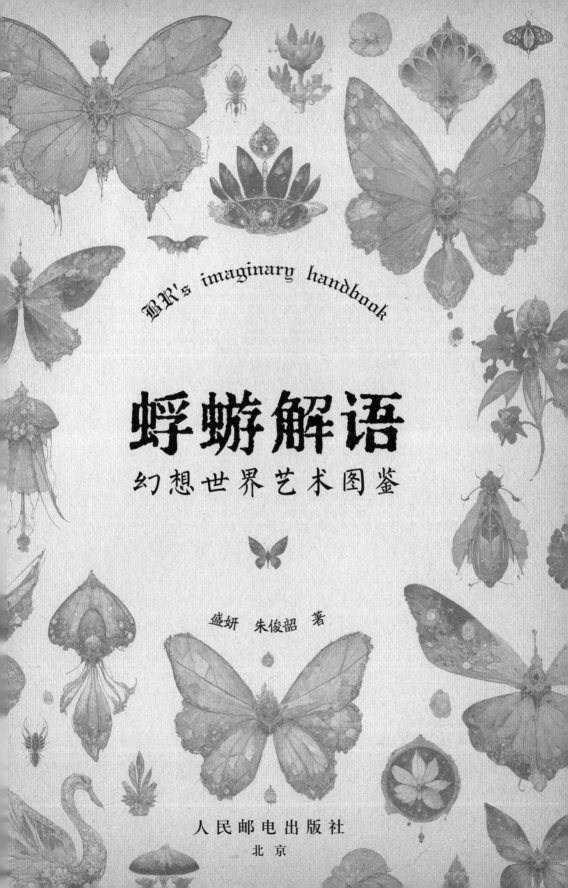

BR's imaginary handbook

蜉蝣解语

幻想世界艺术图鉴

盛妍　朱俊韶　著

人民邮电出版社

北京

图书在版编目（CIP）数据

蜉蝣解语：幻想世界艺术图鉴 / 盛妍，朱俊韶著
. -- 北京：人民邮电出版社，2023.10（2024.5重印）
ISBN 978-7-115-62255-6

Ⅰ.①蜉… Ⅱ.①盛… ②朱… Ⅲ.①插图（绘画）-
作品集-中国-现代 Ⅳ.①J228.5

中国国家版本馆 CIP 数据核字（2023）第 161444 号

内容提要

　　这是一本溯源于西方幻想世界的魔法古书，流转于梦境之中，超脱于现实之外；这是一本穿梭于自然科学与瑰丽想象之间的奇幻人文艺术图鉴。本书生动有趣，展示了多幅精致的幻想艺术插图，包括晶石、蝴蝶、灵植、神秘奇物等主题，搭配充满文艺气质的文字解说，呈现了奇幻生物的自然形态，使读者享受到一场丰富的人文与美学盛宴。生若蜉蝣而观大世，全新的视角，全新构建的世界，跟随作者一起来重新审视、热爱、享受自然与生命的艺术！

著　　　　　盛　妍　朱俊韶
责任编辑　闫　妍
责任印制　周昇亮

人民邮电出版社出版发行
北京市丰台区成寿寺路 11 号
邮　　编　100164
电子邮件　315@ptpress.com.cn
网　　址　https://www.ptpress.com.cn
天津裕同印刷有限公司印刷

开　　本　690×970　1/16
印　　张　19.75
字　　数　270 千字
2023 年 10 月第 1 版
2024 年 5 月天津第 9 次印刷
定　　价　148.00 元

读者服务热线：（010）81055296
印装质量热线：（010）81055316
反盗版热线：（010）81055315
广告经营许可证：京东市监广登字 20170147 号

目　录

01 奎维斯顿地区 / 007

奎维斯顿火山蛾……………………010
奎维斯顿"银河织女"……………011
奎维斯顿黑晶耀蝶…………………012
奎维斯顿"绯色故乡"……………013
奎维斯顿耀蓝墨蛾种………………014
奎维斯顿"极夜葫芦"……………015
韦斯坦纳缚石蝶……………………016
韦斯坦纳晶翼兽……………………017
韦斯坦纳织金沙蝎…………………018
韦斯坦纳红晶矿蝎族………………019
韦斯坦纳猩红斑蜓…………………020
卡蒙特火羽蝶………………………021
卡赫尔柱状蘑菇……………………022
兰达尔晶体群………………………023
晶蔓闪蝶科晶蝶……………………024
斑闪蝶科晶蝶………………………025

02 图兰可地区 / 027

图兰可亚德冰原……………………027
图兰可北独立城……………………031
图兰可蓝玉八爪鱼…………………035
图兰可不夜冠………………………036
图兰可塞斯蝶………………………037
图兰可露纱翅蝶……………………038
图兰可宝冠水母……………………039
赤镶蓝珀石…………………………040
图兰可碎晶蝶………………………041
图兰可冰草蝶………………………042
图兰可碎星水母……………………043
图兰可寒鸦扇………………………044
图兰可粉星蝎………………………045
图兰可冰原蜂………………………046
图兰可至冬玫瑰……………………047
图兰可海莹石矿灯…………………048
图兰可冰原牧葵花…………………049
图兰可蝶心坠………………………050
范林塞海城…………………………051
范林塞金星水母……………………052
安塞姆粉晶海螺……………………053

03 青陵川地区 / 055

青陵川昭熹蝶………………………059
青陵川辉粉碎晶蝶…………………060
青陵川凝翠羽蝶……………………062
青陵川赤霞霓裳蝶…………………063
青陵川冷翡蝶………………………064
青陵川纱羽蝶………………………065
青陵川金麦蝶………………………066
青陵川绀青芷蝶……………………067
青陵川御墨蝶………………………068
青陵川挽风蝶………………………069
青陵川挽风兰………………………070
青陵川遗烬花………………………071
青陵川血舞竹………………………072
青陵川崖鹿之心……………………074
青陵川锦色琉璃……………………075
青陵川方圆天灯……………………076
青陵川长月花灯……………………077
青陵川冰骨凝香扇…………………078
鲸山岛晶翡长絮水母………………079
鲸山岛盐晶蝶………………………080
鲸山岛寒玉冠………………………081
鲸山岛玄月蝴蝶……………………082
鲸山岛天痕胶………………………083
鲸山岛紫冠珊瑚……………………084
鲸山岛粉晶碟水母…………………085
鲸山岛露明珠蝶……………………086
鲸山岛晶松珊瑚……………………087

04 班塞尔地区 / 089

班塞尔地区与文明…………………089
班塞尔赤镶地区……………………093
班塞尔宝石扭蛋机…………………097
班塞尔镜蕊葵花……………………098
班塞尔脂露珠………………………099
班塞尔粉泡泡棉花草………………100
班塞尔紫藤蜻蜓……………………101
班塞尔绛珠蜻蜓……………………102
班塞尔芙洛冠………………………103
班塞尔镜鳞彩腹蝶…………………104
班塞尔彩晶蝶………………………105
班塞尔红绸小香樽…………………106
班塞尔小橘冻………………………107
班塞尔古墓白莲……………………108
哈韦曼苏护花蝶……………………109
班塞尔子母蝶………………………110
班塞尔卢比蝶………………………111
班塞尔紫菱花………………………112

班塞尔翡皇石········113
南安格尔炽阳蝶········114
南安格尔血刃蝶········115
南安格尔蓝尾蜻蜓········116
南安格尔赤焰蝶········117
南安格尔棉花糖树········118

南安格尔彩虹蝶········119
南安格尔珍粉花········120
南安格尔雪榛子········121
南安格尔嫣羽蝶········122
沙砾蓝晶蛛········123

05 日暮川地区 / 125

日暮川芦山樱········129
日暮川花魂露········130
日暮川神女风月杖········131
日暮川青衣蝶········132
日暮川千阳天鹅蛋········133
日暮川千阳天鹅········134
日暮川紫影蝶········135
日暮川蓝荧风月杖········136
日暮川清樱蝶········137
日暮川清樱珠········138

日暮川幽游石········139
日暮川晴露松········140
日暮川宝饵诱蛛········141
日暮川恋人海星········142
日暮川草神结········143
日暮川栀子蜂········144
日暮川祈明灯········145
日暮川神樱扇········146
高地绿色矿组·辉物组········147

06 贝安纳斯地区 / 149

贝安纳斯甜夜花园········149
贝安纳斯灵铃温泉········151
贝安纳斯彩蔓晶松········155
贝安纳斯黑玫瑰········156
贝安纳斯幻晶玫瑰········157
贝安纳斯蓝晶腹水母········158
贝安纳斯青挽莲········159
贝安纳斯清涟蝶········160
贝安纳斯血焰蝶········161
贝安纳斯玉竹蝶········162

贝安纳斯荧紫丝蝶········163
贝安纳斯银尘蝶········164
贝安纳斯草浆晶蟹········166
贝安纳斯清禾蝶········167
贝安纳斯夜莺紫蝶········168
贝安纳斯千藤仙········169
贝安纳斯千结花········170
贝安纳斯花晶手杖········171
贝安纳斯球果鞘兰········172
靛蓝鞘羽雀········173

07 威斯特娜地区 / 175

威斯特娜朝春溪谷········175
威斯特娜人工粉晶矿洞········179
威斯特娜晶洞甲锹········183
晶背科········184
威斯特娜胭脂蝶········185
威斯特娜暖香兰········186
威斯特娜纯蓝冰蝶········187
佩尔森莹金辉蝶········188
佩尔森嫣蕊蝶········189
佩尔森巨翅粉晶蝶········190
纽切罗海黄金水母········191
阿森塔布纱雾兰········192
巴林顿晶瓣海星········193

海安瑟鲁黑莓果········194
海安瑟鲁晶贝紫藤········195
海安瑟鲁虹羽黑鹭········196
海安瑟鲁赤箭蝠········197
海安瑟鲁黑羽蝙蝠········198
海安瑟鲁婉音红叶虫········199
卡塔曼黑茎玉兰········200
雅克察曼灵植群········201
"耳环少女"粉杉········202
安尼帕拉晶花········203
奥莉帕纳醒春蝶········204
安尼帕拉耀粉石系组········205

08 坦尔木地区 / 207

坦尔木平原········207
坦尔木莫诺文蝶········211

坦尔木蓝絮柑橘········212
坦尔木春泪牡丹········213

Contents

坦尔木沉渊蝶……214
坦尔木矿蓝隐蝶族……215
坦尔木逐霜蝶……216
坦尔木紫尘蝶……217
坦尔木粉翼蝶……218
坦尔木凝蓝伞菇……219
坦尔木凝露仙人掌……220
坦尔木雀尾草……221
坦尔木星云花……222
乌喀山晶袋猎宝蜘蛛……223
乌喀山晶翅奇宝蝶……224
乌喀山紫瑾蝶……225
乌喀山往生蝶……226
乌喀山血月舌……227
乌喀山洇染蝶……228
乌喀山无妄柏……229
定冥山落魂珠……230
定冥山红珠玉兰……231

定冥山赤潮水母……232
森兰维斯赤红腹蝶……233
森兰维斯金缕蝶……234
森兰维斯无名冠……235
森兰维斯冷色矿晶……236
森兰维斯宇曳蝶……237
森兰维斯润晶翅蝶……238
森兰维斯杜丽花……239
森兰维斯梵香蝶……240
森兰维斯紫蜂蝶……241
森兰维斯戈兰红羽蝶……242
森兰维斯晶露松……243
森兰维斯雪域清莲……244
森兰维斯冰奕蝶……245
森兰维斯荆羽草……246
森兰维斯雪兔松……247
森兰维斯石盐花……248
森兰维斯揽星蝶……249

09 玛佩尼奥地区 / 251

玛佩尼奥绿影蝶……255
玛佩尼奥莉莉莲……256
玛佩尼奥彩虹菌……257
玛佩尼奥"人鱼之心"……258
玛佩尼奥莓莓浆果……259
玛佩尼奥莓莓浆果铃……260
玛佩尼奥布诺宽叶芋……261
玛佩尼奥粉笺小船……262
玛佩尼奥黛影蝶……263
玛佩尼奥晶洞甲锹……264

玛佩尼奥园丁鼠……265
玛佩尼奥金闪虫……266
玛佩尼奥紫妃蝶……267
玛佩尼奥岩晶蜓……268
玛佩尼奥晶仓芭蕉……269
玛佩尼奥青翎蝶……270
玛佩尼奥橙玉珠……271
门陀罗粉尾水仙……272
门陀罗莹果草……273
红羽金雀家族……274

10 安托尼亚地区 / 277

安托尼亚海瑶蝶……281
安托尼亚变形海胶……282
安托尼亚瀚海蓝晶杖……283
安托尼亚合和佩……284
安托尼亚荧蓝水母……285
安托尼亚情人蝶……286
安托尼亚太阳水母……287
安托尼亚茉茵蝶……288
安托尼亚"海妖之石"……289
安托尼亚牡壳玫瑰……290
安托尼亚日落蟹……291

安托尼亚日落贝……292
安托尼亚欢铃蝶……293
安托尼亚瑟兰海葵……294
安托尼亚法兰草……295
安托尼亚水色茉莉……296
安托尼亚晶盎海星……297
安托尼亚希盐石……298
安托尼亚蒜头螺……299
夜纳森海沟……300
夜纳森金熙水母……302

11 威名森娜地区 / 303

威名森娜莹翅闪蝶……307
威名森娜枭墨兰……308
威名森娜紫罗兰……309
威名森娜可可蝶……310
威名森娜粉絮莓果……311

威名森斯浮光冠……312
森兰维斯九子苏……313
海安瑟鲁晶球藤……314
威名森娜浸泉水母……315

后记 / 316

奎维斯顿地区

Queen Vesten Civilization

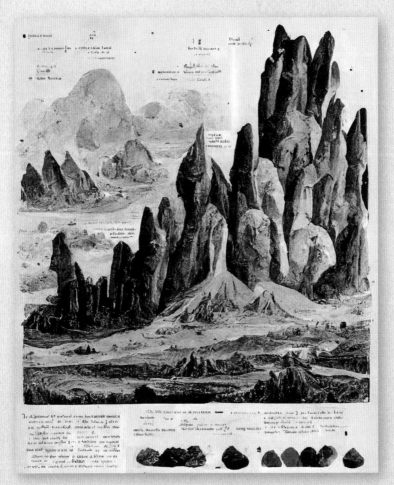

◆ 丰富的矿石资源，特殊的矿石层暴露于地表

奎维斯顿是一片荒凉而崎岖的地区，充满了高耸的山峰、峭壁和岩石，还有大片至今无人涉足的神秘之境，是多国流放"罪人"之地，被誉为"世界的尽头"。这片土地有着古老的巨石和岩层，是由风和水在数百万年中形成的。不过尽管有着荒凉的外表，奎维斯顿却不缺乏顽强的生命气息。许多植物和昆虫物种在岩石的裂缝中找到了自己的生存方式，奎维斯顿野羊、山鹰等野生动物也将这片土地视为家园。除了极端的火山区、采矿区和无人敢轻易涉足的西北之境，奎维斯顿南部富有挑战性的地形吸引了许多熟练的登山者和徒步旅行者，美丽的岩层和能看到全景的山顶也吸引了来自世界各地的摄影家和自然爱好者。

奎维斯顿也有着历史悠久的人文环境，原住民部落已经在该地区生活了数千年。他们已经形成了与土地和巨岩交织在一起的独特传统和信仰，他们与自然的深刻联系在整个地区可以找到的岩画和雕刻中显而易见。近来，奎维斯顿也成为地质研究的中心，来自世界各地的研究者研究这些岩层，探索这片土地的地质形成过程。

奎维斯顿火山蛾

Queen Vesten Volcano Moth

门　节肢动物门

纲　晶蛾纲

目　热鳞翅目

科　融鳞科

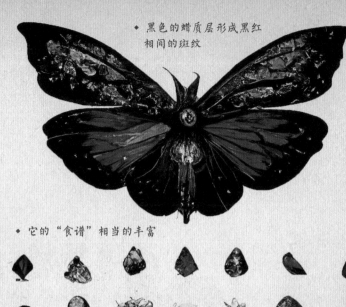

◆ 黑色的蜡质层形成黑红相间的斑纹

◆ 它的"食谱"相当的丰富

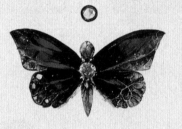

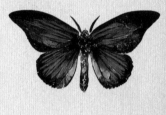

奎维斯顿火山蛾这种小而强大的蛾类原产于奎维斯顿的火山地区。它的翅膀像熔岩一样闪闪发光，身体像冷却的岩浆一样坚韧，具备在火山地区严酷、炎热的条件下生存的能力。火山蛾以生长在火山斜坡上的各种耐高温植物与晶体为食，它有一个又长又耐用的口器，可以将其深入花朵与晶落深处以充分吸取养分。傍晚时分，经常可以看到火山蛾在熔岩流的辉光下翩翩起舞，它舞动的翅膀能在天色暗沉时营造出迷人的灯光秀，这种夜间活动的小型昆虫仅在世界尽头的火山地区存在。它的特点是拥有闪闪发光的绯红色翅膀，上面覆盖着反光隔热鳞，有助于它融入散发着炙热光芒的熔岩流中，这是它特殊的生物结构，使其能够在火山地区恶劣、炎热的条件下生存。它的身体表层的反光隔热鳞会定期生成一层厚厚的蜡质层，可以在遇到温度骤然升高的区域时快速地蜕下一层鳞壳以降低鳞片表层负荷。

附记录

尽管体型很小，但火山蛾在火山生态系统中却起着至关重要的作用。它有助于为高温区域的花朵授粉，并且是蝙蝠和鸟类等大型动物的食物来源。对于居住在奎维斯顿火山附近的土著来说，它也是一个重要的文化象征，他们认为火山蛾承载着他们祖先的灵魂，是生者与死者之间的使者，是守护族内安定的神迹。

奎维斯顿"银河织女"

Queen Vesten Galaxy Spider

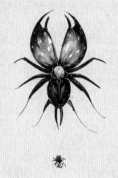

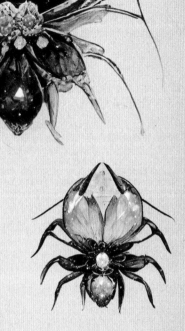

门　节肢动物门

纲　蛛形纲

目　地心晶蛛目

科　异网科

　　"银河织女"是一种栖息在奎维斯顿的蜘蛛，身体颜色由湛蓝色与哑光的丝绒黑组成，个体长为 15 厘米 – 17 厘米。体型巨大的它们性情却十分温和，以矿洞内的晶粉或矿屑为食，编织蛛网也是为了更好地捕获空气中的碎屑粉尘。

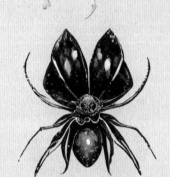

◆ 在喷丝时，末端会呈分开的瓣状

它们生活在矿洞中的无光区域，几乎每个迷宫宫室都有 1–3 只，领地分配有序，很少出现"内讧"。它们的体内能够产生分解地心碎石的黏液，善于将体内分泌的晶丝液体通过特殊的编织手法进行组合。它们一般有 6–8 对晶丝头，都位于其后腹部，可以自由地控制晶丝的量，在编织物上可以清晰地看出粗细不一的地方，这也是它们加固晶丝的特别技法。在地心的高温空气中，透明状晶丝会逐渐变成淡蓝色，在无光状态下有微弱的荧光。蛛网通常呈现为长条状，在地心迷宫的分岔路口，它们往往会将丝线较粗的一方指向迷宫的出口。在无光且多出口的空间中，一条条编织的蛛丝指向着不同的出口，如银河般绚丽，它们用这样的方式提示造访地心迷宫的探险家们，沿着它们的指向可以很快地找到正确的通道。

附记录

在奎维斯顿有个传说，一个迷失在地心迷宫的少女与地心之神定下契约，若少女可以在地心世界找到无惧高温的丝线，自己就可以回到故乡。她最终未能在奎维斯顿地心迷宫中找到这种材料，于是遵守了与神的约定，守在地心迷宫编织象征着永生的丝线，为迷失在地心迷宫的居民指引回家的路。

奎维斯顿黑晶耀蝶

Queen Vesten
Inky Gems Butterfly

◆ 雌性"白夜使者"的后翅较小

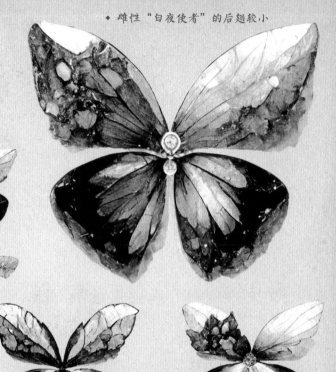

◆ 雄性"白夜使者"的后翅较大

门 兰达尔节肢动物门

亚门 坦科尔六足亚门

纲 缚石虫纲

亚纲 有翅亚纲

目 晶鳞翅目

科 晶蝶科

附记录

奎维斯顿曾是各国流放犯人的地方,被称为"世界的尽头""地狱的边界"。许多国家和城邦中犯有重大罪行的人会被驱赶至此,被专门的守卫看管着日夜劳作、采集矿石以抵消罪孽。来自各地的人们,其人种、语言、民族各不相同,对于"重大罪行"的定义也各国不一,有些甚至荒诞不已,唯一一致的是他们都是被这个世界,或者某个文明体系抛弃的人。守卫的责骂、长久的缄默与不断的矿石敲击声成了这里的主旋律,只有这里的原住民黑晶耀蝶对人类非常友好,它的翅膀在夜晚也会折射出耀眼的白色晶石光芒,飞舞在"罪人"的身旁,这样圣洁的样子成了"罪人"为数不多的心灵救赎,或许有些人心里还是藏着一个光明皎洁的未来,即使这里白昼如夜。

奎维斯顿北部地区气候极端,裸露山体居多,昼夜温差大,很少有生物在此生存,"白夜使者"便是其中为数不多的蝶种。它们的幼虫在山石缝隙中以吸食晶石碎屑为生,静止时身体会变得僵硬,如同一块碎石般不会引起其他生物的注意,身长也只有2毫米左右。成年后,其身上会出现黑白夹杂的纹路,白色部分有荧光。"白夜使者"的蛹期在25个恒星日左右,破茧而出后翅展为12厘米-15厘米,黑白相间的纹理和坚硬且富有光泽的翅膀是它的典型特征,在黑夜中尤为显眼。雌性"白夜使者"和雄性"白夜使者"的形态区别不大,平均寿命可达一年之久。

奎维斯顿 "绯色故乡"

Queen Vesten
Pink Tourmaline Ring

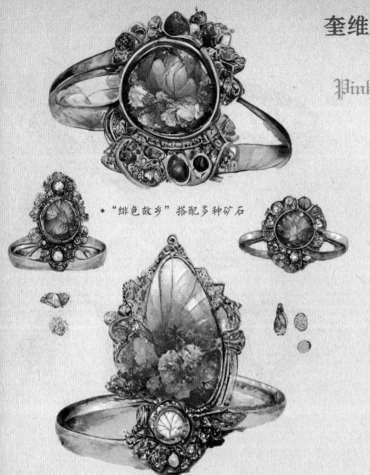

◆ "绯色故乡"搭配多种矿石

附记录

有人说，当你看着"绯色故乡"时，你会清楚地看到你内心的想法和梦想，会产生一种清晰的感觉和追求目标的动力。这种笃定的感觉让漂泊的人似乎找到了某种寄托，即使流落在世界尽头。"绯色故乡"非常耐用，用其制作而成的戒指可以日常佩戴。它不容易产生划痕，不需要任何特殊护理。对于那些想要一个美丽而独特的戒指的人来说，这种宝石是一种完美的选择。

"绯色故乡"是一种产自奎维斯顿的粉色宝石晶体，这种宝石看起来像普通的矿石，但有一种独特的蓝白色火彩，似乎是从内部发出光芒。它的产量不多，且只有小克拉数，是制作戒指的完美选择，通常用黄金作为戒托。这种宝石极为罕见，只能在世界尽头的奎维斯顿的一个偏远山脉中的隐蔽矿井中才能找到。由于其稀缺性，它被收藏家和珠宝爱好者高度重视。"绯色故乡"也被认为具有治疗功能，据说可以增强佩戴者的能量，它还可以帮助佩戴者平衡情绪，并提供保护，使其免受负面能量的影响。

奎维斯顿耀蓝墨蛾种

Queen Vesten Dark Sapphire Moth

别名："极夜萤火"

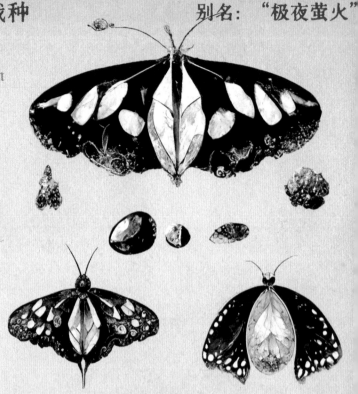

门　节肢动物门

纲　晶蛾纲

目　晶鳞翅目

科　耀晶科

◆ 雌蝶展开翅膀休息时

◆ "极夜萤火"雄蝶

◆ "极夜萤火"雌蝶

　　生活在奎维斯顿地区的耀蓝墨蛾种是一类配色高级的群居蛾种，成年个体大小均在 10 厘米－13 厘米，形状略似蝴蝶，但腹部短粗，触角呈羽状，静止时双翅平伸，蛾身的晶粉细腻、厚实，飞行姿态均匀，速度缓慢。它们在入夜后集体出发，寻找成熟后散发出冰蓝色耀光的"极夜葫芦"，吸取其浆果汁液，它们会将多余的汁液送给自己最亲近的同伴，以此来交换下一阶段的同行互助。这是一种非常特殊的蛾虫，它们没有固定的栖息点，两到六只群居去寻找"极夜葫芦"——这种植物会在低温时反应，散发出持续的高温并在顶部分泌透明的"种液"以吸引生物帮助其进行传播。由于奎维斯顿地区气候极端，裸露山体居多，生物们大多都没有栖身之所，又因昼夜温差大，所以"极夜葫芦"成了众多生物的能量来源。群居的耀蓝墨蛾种会在入夜后不约而同地来到采集区，在无光环境下，它们身上极具特色的冰蓝色耀斑极其显眼，又因为它们的数量众多，犹如极夜落下的冰蓝色流星，很是梦幻。

附记录

　　这是奎维斯顿一片广袤幽静的区域，这里没有高大的树木，也没有浓郁的植被，但每到入夜之时，那些散发着淡淡微弱荧光的冰蓝色虫群从远处飞过，在黑暗中闪烁着若隐若现的光芒，这些光芒就像天幕一般遮蔽了这片区域，让整片空间看起来更加朦胧神秘。在这个充满了神秘感又充斥着生机和美丽的地方，一切都是那么宁静。

奎维斯顿 "极夜葫芦"

Queen Vesten
Icefield Night Gourd

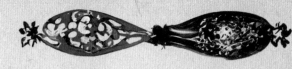

门　被子植物门

纲　双子叶植物纲

目　晶果目

科　晶浆果科

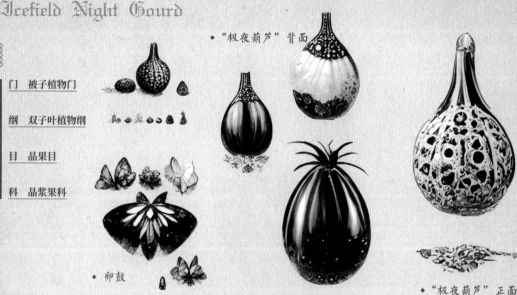

◆ "极夜葫芦" 背面

◆ 卵鼓

◆ "极夜葫芦" 正面

　　"极夜葫芦" 是一种极具特色的植物，其叶片如同黑色的宝石，形状呈椭圆形，向上包裹合并形成半葫芦的形状，表皮光滑细腻，但叶面和茎干却呈半月形弯曲，上半段叶片呈暗褐色，向下由无毛根茎延伸呈灰褐色，形成了极其自然的渐变色。其根系多而纤细，粗壮根少，分布浅，没有根毛。但其细根会更善于捕获土层内的晶种用于抓握共生，与晶种一同生长以增强生存力，帮助植株从土壤中吸收水分和养分，弥补了地面水分和养分较少、营养捕获量差的地区缺陷。

　　"极夜葫芦" 这种植物会在日照结束入夜后与冷气反应，散发出高温并在顶部分泌透明的 "种液" 以吸引生物帮助其进行传播，其种液内存有200-300颗 "极夜葫芦" 的种子。由于奎维斯顿地区气候极端，裸露山体居多，生物们大多都没有栖身之所，也没有合适的后代庇护所，又因昼夜温差大，植物本来就少，许多天然庇护所根本无法使用，于是生物们利用 "极夜葫芦" 入夜后的高温特性，将卵鼓存放于 "极夜葫芦" 周围，利用入夜后它散发出的温度来保护后代顺利繁衍。

附记录

奎维斯顿辉蓝墨蛾种从幼虫变为成虫时会经历化蛹阶段，成虫的结构形成，初次出现翅的形态，在蛹皮裂开前它们会经历极长的 "蛹衣期"。在此期间，它们会以接近成蛾的形态留在蛹中吸收热量以 "保存实力"。在温度与发育状态最适宜的时候，它们会通过分泌一种液体将茧软化而蜕出，幼虫的 "择良时" 让其生存的可能性变得极高，也保护了种群在这种极端环境下的安定。

韦斯坦纳缚石蝶

Vesternal
Stone Bound Butterfly

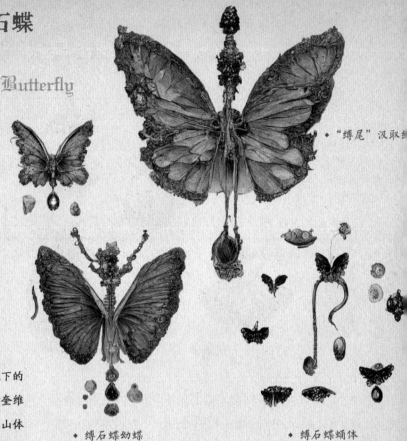

◆ "缚尾" 汲取

门	兰达尔节肢动物门
亚门	坦科尔六足亚门
纲	缚石虫纲
亚纲	有翅亚纲
目	晶鳞翅目
科	晶蝶科

◆ 缚石蝶幼蝶

◆ 缚石蝶蛹体

　　兰达尔节肢动物系统下的韦斯坦纳缚石蝶多栖息于奎维斯顿阳光照射饱满、裸露山体居多的地区，这种生物对晶体粉末极其敏感，为晶体的演变传递贡献极多，但和其他晶蝶一样对奎维斯顿的绿色植物很不友好。晶体粉末在高速传递过程中消耗了地表大量的水分，韦斯坦纳缚石蝶为了适应栖息地的特殊地质逐渐进化出了"缚尾"用于携带小块晶石，并从晶石内部汲取养分与大量水分。雄性的韦斯坦纳缚石蝶较多携带奎尔斯曼石，虽然石体内部大量的"茎"为雄蝶提供了足够多的晶体粉末，但因奎尔斯曼石含水量极低，所以雄蝶在结束生命周期后会变得十分干枯，大部分标本都残破不堪。

　　雌蝶会时刻携带尔尼特洛尖晶体，及时补充必要水分并在产卵后用身体为后代做巢，蛹体呈多边形，幼虫呈柱状，通体呈很深的佩苏蓝色，时刻链接雌亲留下的晶体一直到完全变态为止。

　　韦斯坦纳缚石蝶的寿命极其不稳定，与携带的晶体有极大关系，雌蝶的寿命根据其自身结构最长可达 60 个恒星日。

附记录

韦斯坦纳缚石蝶也是许多奎维斯顿地区原住民的宠物，甚至有极长一段时间，部落中的长者都以携带有特殊颜色晶石的韦斯坦纳缚石蝶为傲，互相炫耀彼此的"新宠"。部落组织也曾在高繁殖期发起过大规模的捕蝶活动，以达到保护绿色植物的目的。

韦斯坦纳晶翼兽

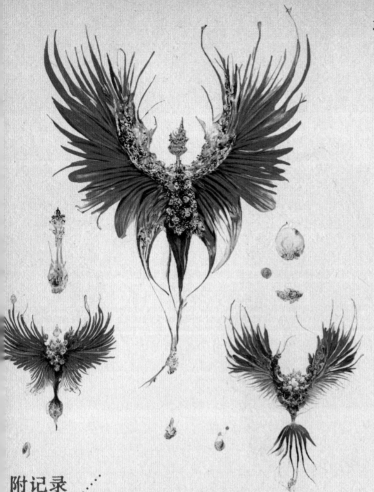

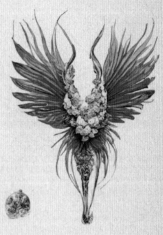

◆ 大量携带兽瞳的晶翼兽

韦斯坦纳晶翼兽有着极其绚丽的颜色，它本身所具有的庄严感与力量感使人想起令人敬畏的领袖。火一样的羽毛极其丰满，翅展为17厘米－25厘米，它们有着庄严的姿态，无论是休息还是飞行都十分优雅，对待周围发生的一切都显得很是从容。它们可浴火，在高温中展翅而飞，它们可以从极深的高热熔岩地下将珍稀的塞梅多姆蓝珀带出。这些传说中的蓝珀有一个很美妙的名字——"星辰之眼"。而韦斯坦纳晶翼兽因得蓝珀也拥有了星辰般璀璨耀眼的兽瞳，它们通常会携带15-18颗蓝珀。随着时间的推移，蓝珀的颜色会逐渐暗淡。传说韦斯坦纳晶翼兽能够看穿一切，也能洞察一切，蓝珀可以帮助它们寻找栖息的巢穴和发现更多的蓝珀，穿过层层地下岩石层，并且为它们提供足够多的养分，让它们快速繁殖、成长。当它们的生命走向尾声的时候，它们会回到地底高热熔岩区葬身火海，用自己的身体将蓝珀晶种埋下。

附记录

地下的"星辰之眼"的数量并不算太多，所以每块"星辰之眼"都是稀缺资源，它们可能会被某些实力强大的生物所掌握，所以韦斯坦纳晶翼兽也是这种元素的守护者。研究者发现它们的时候，它们早已经警惕地列成一排注视着研究者，当确定其没有什么敌意的时候，它们才离开。

韦斯坦纳织金沙蝎

Vesternal Weave Gold Scorpion

门　节肢动物门

纲　蛛形纲

目　晶蝎目

科　钳蝎科

属　矿蝎属

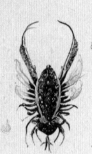

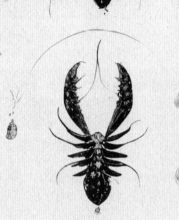

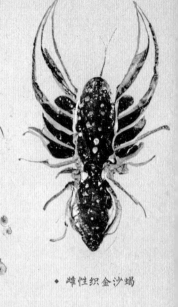

◆ 雌性织金沙蝎

◆ 雄性织金沙蝎

韦斯坦纳织金沙蝎最早发现于奎维斯顿的化石层，研究人员一度认为这样的小生物早已了无踪迹，没想到栖息在化石层的它们靠着基因优势留了下来。它们会在化石层收集其他生物化石中可用的金粉或黑伯纳斯矿粉，并且它们在化石层也没什么天敌，在漫长的岁月中安全地完成了繁衍进化。韦斯坦纳织金沙蝎为群居生物，它们的团队协作能力极强，它们会将收集的金粉用唾液粘合并拉成丝线制成培育幼蝎的营养品。它们的工种分为"粘""搓""拉""剪"，就好像是流水线上的工人，配合紧密，制丝速度极快，而且还能保证丝线的质地和硬度，使其看起来柔韧结实。在阳光下看，这些金丝是如此的美丽耀眼，这是一个神奇而又伟大的"生物织造"过程。韦斯坦纳织金沙蝎对领域的划分并不明显，它们个体极小，体长通常为8厘米－12厘米，通常也不会打架，性格极好且手上功夫极细腻，只是其外形长得比较"严肃"。

附记录

自从韦斯坦纳织金沙蝎在奎维斯顿被发现后，研究者们视其为珍宝，它们也因此获得了与各地居民共处的机会，会有专业的锦缎工厂大批量地养殖韦斯坦纳织金沙蝎为其快速地制线、织布。人工培育的它们可以说是毫无威胁和攻击性，并且即便是成群结队地出现，也没有丝毫的"内部矛盾"。工厂中的工人仅需要负责筛选大小即可，质量几乎没有问题，甚至要比机器制作的更精准。

韦斯坦纳红晶矿蝎族

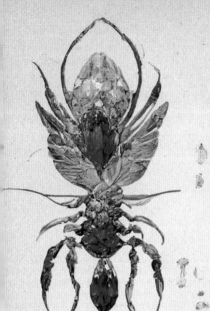

◆ 其各项体征更适合作为首领

门　节肢动物门

纲　蛛形纲

目　晶蝎目

科　钳蝎科

属　矿蝎属

附记录

矿蝎族有着非常强的团队意识，它们会定期选择出最为强壮的个体作为首领，统筹部署采集任务，带领其他矿蝎去采矿。人们利用其这个特点，驯养了一大批人工养殖的矿蝎，用于在无光环境下进行采矿作业。

韦斯坦纳红晶矿蝎族生活在奎维斯顿地区的地下矿洞内，以鲜红的苏尔尼亚尖晶为食，它们体长为 10 厘米 - 15 厘米，有着强有力的前肢和充满爆发力的晶锤状尾锤，它们可以很轻松地利用这些身体部件在矿洞中做到"敲""挑""拖"。虽然矿蝎一族的繁殖力差了些，但它们幼体的成活率极高，即便是幼体，它们也有着坚硬的外壳，即便是地下矿洞出现了小范围的塌陷，它们也可以很轻松地抵挡重击并脱身。这种外表看起来粗糙无比却能够承受巨大压力的躯体对于矿蝎族来说就是天赋的技能，它们是天生的危险作业工人，是最合适的劳动者，也是唯一能让"矿虫社"信服的存在……

矿蝎族分布在奎维斯顿地区，每只矿蝎都拥有不同的血脉和身体结构，这通常与它们幼年遭受的外力影响有关，有时候身体结构甚至会产生畸变，但是更多的还是因为长期使用造成的。奎维斯顿地区有一个非常大的矿洞，那里有一条深渊裂缝通往地底，无数的矿蝎在此聚集繁衍，韦斯坦纳红晶矿蝎族不过是其中一个小分支而已。

韦斯坦纳猩红斑蜓

Vesternal Dragonfly of Scarlet Dots

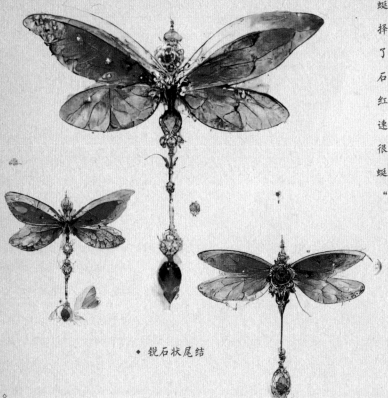

◆ 锐石状尾结

门	节肢动物门
亚门	晶段六足亚门
纲	腹鳞纲
目	鳞彩翅目
科	猎宝科

当地的贵族们很是讨厌这种蜻蜓,有的时候贵族们好不容易选择到了一只心爱的缚石蝶,纠结了许久让其携带什么颜色的宝石,但还没来得及炫耀就会被猩红斑蜓夺走,又因为猩红斑蜓速度过快,几乎无法预防和追回。很长一段时间,韦斯坦纳猩红斑蜓身上背了不少骂名,也因此得名"红色劫匪"。

喜爱阳光的它们生活在奎维斯顿地区,在阳光下裸露的大片碎矿是它们的最爱,它们身长为14厘米-17厘米,尾部有珠状尾结,它们常与韦斯坦纳缚石蝶争夺矿区的领地。当然,大部分时候是韦斯坦纳猩红斑蜓略胜一筹,吃代兰斯猩红矿晶的它们有着极快的速度,如红色的闪电般快速移动。所谓的"领地战"不过是走走过场,韦斯坦纳猩红斑蜓通常都只是快速在不属于自己的领地采上一小块代兰斯猩红矿晶就飞走,一般缚石蝶是反应不过来的,它们甚至无法发出任何警告声,等到它们感觉到不对劲再想去追赶的时候,已经晚了。当然也会出现猩红斑蜓直接抢夺缚石蝶的情况,这在森林中已经不新鲜了,采集哪有抢夺来的痛快,它们能够用自己的速度和超乎人类想象的敏捷躲开缚石蝶的攻击,然后再反向捕捉缚石蝶,夺掉晶石后将其抛弃。

卡蒙特火羽蝶

Karmont
Fire Feather Butterfly

门 卡蒙特六足门

纲 羽鳞科

目 彩羽晶纲

科 有翅彩晶亚纲

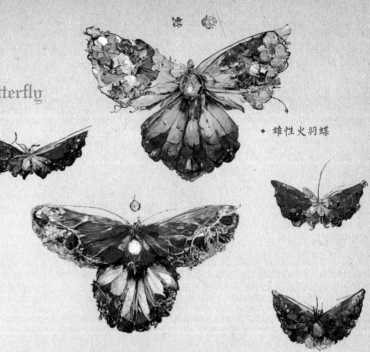

◆ 雄性火羽蝶

◆ 雌性火羽蝶的蝶翅更饱满

附记录

人们说，火羽鸪的羽毛本不是火红的颜色，而是黛青和白色，因过分热心而常常牺牲自己，新长出的细羽在没有成熟时就被拔下安在火羽蝶的身上，因而被鲜血浸湿变成了像火一样的颜色。其实耻血蛭对火羽鸪的威胁没有那么大，反而是自己拔下羽毛带来的伤害更大。火羽蝶没有什么可以偿还的，只能一生围绕在它的身边。其实，火羽蝶若寄居着永不飞行，也能很好地生存，但被命运赐予了过量的善意与爱意。火羽鸪这样令人动容的牺牲，好像给了火羽蝶自由，又好像没有。

卡蒙特火羽蝶是一种特殊的小型蝶种，多见于奎维斯顿地区。它们生来就没有翅膀，破蛹时不同于其他的蝶伸展等待后就能飞行，火羽蝶没有发育完善的蝶翅，虫体两旁的蝶翅几乎可以忽略。它们一般寄居在一种大型鸟类火羽鸪的身上，并以火羽鸪身上靠吸血为生的寄生虫耻血蛭为食。火羽蝶自幼虫时期就会捕捉这种肉眼难见的耻血蛭，保护火羽鸪的健康。结蛹期时，火羽蝶会爬到火羽鸪的鸟巢中静静等待 18-21 个恒星日。火羽鸪也会像守护自己的孩子一般护卫着这些蛹。火羽蝶破蛹而出以后，火羽鸪便会开始用尖喙拔下自己身上最细、最柔软的羽毛送给火羽蝶，因此火羽鸪时常鲜血淋漓。火羽蝶会分泌黏液黏着在蝶翅上，火羽鸪也常常帮忙，但也许是因为审美不同，它们常会将其堆叠到蝶身的某处，有的火羽蝶便因此长出像鸟一样的尾巴来。大约 10 个恒星日以后，火羽蝶就可以像其他蝴蝶一样自由飞行，但它们会像被烙印一般一生只跟在一只火羽鸪身边。因此，当两只雌雄火羽鸪结合的时候，围绕着它们的火羽蝶也会相互配对。一只火羽鸪的身边也许不止一只火羽蝶，有时会出单数的情况，那么那只落单的火羽蝶便会选择独自到老，不会再寻向远方。

卡赫尔柱状蘑菇

Card hull
Columnar mushrooms

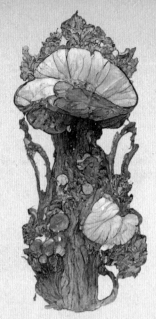

◆ 原基期

门	大型真菌门

亚门	晶雾菌亚门

纲	辐菌纲

目	团簇伞状目

科	晶雾蘑菇科

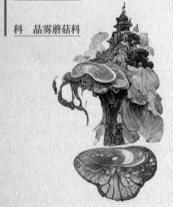

◆ 成长期

◆ 菇体晶蕾期

附记录

卡赫尔柱状蘑菇的忠实粉丝是活跃在各地晶石洞附近的佩达拉晶梦松鼠（Palin Dara Gem Squirrel），它们会成群结队地出来觅食，但不会将食物吃下去，而是通过咀嚼吸汁后将咀嚼后的食物残渣放在身上炫耀，但这丝毫不影响卡赫尔柱状蘑菇将传播所用的孢粉覆盖在晶石的表面。

　　卡赫尔柱状蘑菇有着巨大的菇帽，整体呈现翠绿色、墨绿色、兰翠色，晶体碎屑随着它的生长从土内带出，所以有的菇体会随机地带出非常大量的晶体碎屑，这使柱状蘑菇整体异常闪耀，在夜晚也会有极强的荧光感。菇体将传播所用的孢粉覆盖在晶石的表面，以此让前来觅食的生物帮助其传播。卡赫尔柱状蘑菇为多孢团簇结团生存状态，它们对同类非常有礼貌，绝对不会争抢阳光，但这样的"模范邻居"对其他的蘑菇们可就没那么友好了，不仅会争夺阳光，就连在夜晚也不会给其他植物一丝喘息的机会。

　　柱状蘑菇的生存阶段分为晶丝体期、原基期、菇体晶蕾期、成长期。

晶 丝 体 期：被传播后的孢粉在培养土层中蔓延生长，直到将周遭 0.2 米 - 0.3 米半径内的土壤布满，此阶段称为晶丝体期。

原 基 期：晶丝体在土层中形成大片菌丝层后会团结附近的所有卡赫尔柱状蘑菇，共同结出多块褐色原基。

菇体晶蕾期：原基继续长大，逐渐有了柱状蘑菇的大体形状，此时为菇体晶蕾期，到达这个阶段一般仅需 3 个恒星日即可。

成 长 期：从菇体晶蕾期到完全成型这个阶段称为成长期，温度较低时生长迅速，温度高时生长缓慢。

兰达尔晶体群

Randall Crystal Group

◆ 维尔斯特曼晶石　Velsterman Crystals
◆ 尔尼特洛尖晶体　Ernitropic Crystals
◆ 曼达莫绿矿　Mandamor Green Ore
◆ 奎尔斯曼石　Quillmanite
◆ 丝尔曼莫灰盐　Silmanite Gray Salt

·矿物组成

　　兰达尔晶体群是地表特殊结晶的综合矿群，地形组成中期因潮湿环境和特殊的生物帧频，会引起周围半径10千米－20千米范围内的蝶群汇聚。在蝶群矿采效应传播后，以极快的速度蔓延到周遭形成大型地表矿脉，孕育无数生命，在夜晚自然散发柔和的波光。

　　兰达尔晶体群孕育了晶蝶类属名约5755个（包括同物异名在内）。兰达尔晶体群为一种多矿物岩群，主要的组成矿物为维尔斯特曼晶石、尔尼特洛尖晶体、曼达莫绿矿、奎尔斯曼石和丝尔曼莫灰盐。

◇◇◇◇◇

·兰达尔晶体群晶系及结晶性

　　晶体群多为单斜晶系，二轴晶，晶体多呈细长柱状、针状，集合体内圈通常为具同心环带状结构的块状，也有呈钟乳状、聚变核状、连块葡萄状的。

·兰达尔晶体群晶系光学性质

　　（1）颜色：呈绿色，还有浅绿蓝、艳紫色、荧绿、墨绿、土黄等。

　　（2）光泽及透明度：呈玻璃光泽，半透明、微透明至不透明。

　　（3）发光性：因晶体的含水量大，折射阳光后很是夺目。

·力学性质

　　（1）断口：集合体具有参差状断口。

　　（2）矿群密度较高，易沉水。

　　矿群源于原奎维斯顿地区，当时的奎维斯顿阳光照射充分，大叶植物极少，优良的矿群信号吸引了蝶群，矿采效应波及速度极快。

晶蔓闪蝶科晶蝶

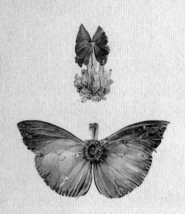

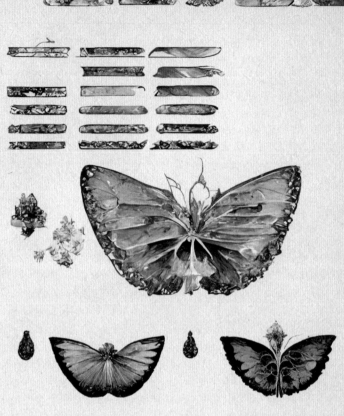

附记录

晶蔓闪蝶科晶蝶有"国王档"晶蝶，通常"国王档"晶蝶在蝶群中的判断标准为黑色条状结构线环绕的面积大小，越大、越宽、越黑的为上乘。可当地收藏家并不这样认为，因为过量的黑色条状结构线环绕会影响蓝色的生长面积，使其不再美观，图中出现的是比较常见的形态和花色。据说当地收藏家有在雨后的清晨见到过通体呈现绿色并有斑纹状黑边的特殊种，这也是 5000 多个恒星日中唯一的一条目击记录。

晶蔓闪蝶科晶蝶是中大型的夜间常见晶蝶，其翅膀圆润且宽大，振翅频率低，飞行形态优雅温柔，翅展为 260 毫米 - 400 毫米，触角形态细而短，多有茎蔓状结晶，腹部短而圆润，翅膀多为晶蓝色，极个别个体会呈现晶绿色。其在物种基因初期有着更多的配色，但至今只有多彩的标本可以参考，成虫几乎无从寻迹。晶蔓闪蝶科个体翅末端会环绕黑色条状结构线，在黑夜中飞行时有帮助自身缩小面积以达到吸引那些以体态大小判断捕猎范围的其他蝶类生物。晶蔓闪蝶科晶蝶会出现瞬时的加速动作，增加捕获猎物的成功率。

完成狩猎行为后，晶蔓闪蝶科晶蝶会带着猎物到附近的晶石群进食，该物种常分布于佩斯海纳的林间与藤蔓地带，少数分布在班德洛琳峡谷附近。

斑闪蝶科晶蝶

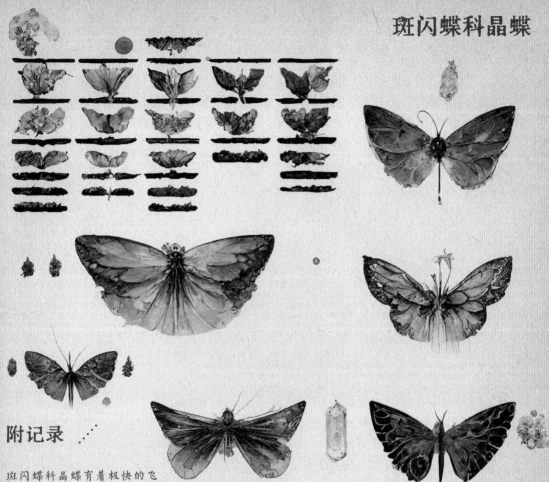

附记录

斑闪蝶科晶蝶有着极快的飞行速度，所以大部分蝶类收藏家会将能否捕捉到斑闪蝶科晶蝶视为自身捕猎能力的象征，捕获个体的越小越有价值。所以当一个蝶类收藏家获得一个有着稀有色彩的斑闪蝶科晶蝶后会立即前往相关鉴别机构，通过观察仪器检测其身体上是否存在特殊的文字。不少收藏家借此获得巨额收入，业内也将这种晶蝶称为"飞行中的古董书"。

斑闪蝶科晶蝶是奎维斯顿中型枯水区域常见的一种晶蝶，其翅膀明显地分布着块状斑纹，翅膀边缘锐利，振翅频率极高，飞行轨迹简洁，翅展为140毫米－300毫米，触角形态细而长且长度不等，少有结晶体附着，携带晶石粉末极少，几乎无法构成传播，是不折不扣的"坏蝶种"。其腹部短而细长且有条状尾翼或者尾纱，颜色丰富，出现斑状鳞片的概率极高。斑闪蝶科晶蝶的一些个体在高倍数观察仪器下可呈现出符文状斑迹，现阶段语言还无法对其进行准确的翻译，但有极个别昆虫学家认为这是古斯尔曼时期的宣战文字，用于两国之间战争前的友好"嘴炮"。

◇◇◇◇◇

Turanco Civilization

图兰可亚德冰原

Turanco Ade Ice Field

亚德冰原位于图兰可北部布齐斯山脉中，是西北端最大的冰原。面积约为 430 平方千米，深度为 125 米－375 米，降雪量每年在 8 米－10 米。亚德冰原在万年以前的莫古拉时期即古冰川期就已经形成，之后经历了两次大扩张才达到了今天的面积。近几年由于人类的活动，亚德冰原有缩小的迹象，但变化并不明显。亚德冰原有丰富的冰晶矿产资源，冰层中也封印着很多上古时期的生物化石，是很多学者和炼金术士做研究的重要据点。冰原蛮族也常在此地驻扎，以捕捉和训练亚德冰原狼和蛮族白鸟作为帮助自己生存的重要伙伴。

附记录

亚德冰原因其特殊的地理条件，具有丰富的矿产资源和常在此地出没的冰原狼及蛮族，这里已经成了图兰可王国的多功能训练场之一。学者和炼金术士会在安全处研

蛮族争抢血统高贵、作战勇猛的亚德冰原狼，成功带回冰原狼者则可以晋升为皇家骑士。通常一支 20 人的队伍中最多只有 5 人能成功完成挑战，但大多数人也会被

究上古生物或采集珍贵的晶石样本，骑士在此接受力量和胆识的训练。通常，国家会逐批派出待考核的士兵，深入此地做为期十日的生存挑战，受冻受饿的同时要和

护卫队接走平安返国，少数落入蛮族之手者，则凶多吉少。传闻蛮族有生食人肉之恶习，令人胆寒。

Turanco Civilization

图兰可北独立城

Turanco Independence Northern City

北独立城是图兰可地区最北边的也是最大的一座城市，位于斯威尔湖和斯利安湖中间，紧邻泰努伊冰河。在这里，一年有200多天可以看到极光，是著名的最接近天国的地方。北独立城中央城市的面积在31平方千米左右，水域面积为39平方千米，陆地总面积达171平方千米，海拔为208米。早在两千多年以前就有文明在此出现。最早的原住民是安努尔人，在此进行钓鱼、打猎等日常生产活动，但经济来源还是以交易周围地区盛产的晶矿原料为主，人口虽不足万人，但因其丰富的矿产资源，居民生活得十分富足。后此地被并入图兰可王国，但仍称作北独立城，每年要上缴不菲的税金，拥有一定程度的自治权，现在因其极佳的地理位置可以观测极光，已经发展出成熟的旅游业，每年有大批世界各国的人来这冰雪世界一览北国风光。除了限定的绝美极光，平时还可以欣赏到图兰可野牛群、驯鹿村、狗拉雪橇、冰雕等。

附记录

北独立城最为人称道的便是那绚烂的极光了，在夜空中看那缥缈的斜光瀑布倾泻而下，此番浪漫让无数人为之倾倒。但能否看到极光也十分考验运气，大多数旅人都

以旅人之间还盛传着一种说法，若是在这一年中有两百天能看见极光的地方，和恋人在此一连三天也不曾遇见极光，那便意味着情寄非人，连上天也无法动裂。听说

是远道而来，因北独立城的富饶和高昂的物价，大多数旅人通常只能短暂停留几天。若是赶上夜空不晴时，真的叫人懊恼。所

很多远道而来的恋人因此情感破裂，这也让当地人哭笑不得。

图兰可蓝玉八爪鱼

Turanco Indigo Octopus

　　蓝玉八爪鱼是图兰可地区一种常见的八爪鱼，喜欢在温度较低的海域活动，为寒带软体动物，颜色呈幽蓝色——图兰可冰原地带生物的典型颜色。蓝玉八爪鱼呈卵圆形囊状，头与身体相连，无明显分界。腕长一般在8厘米－10厘米，可伸缩，能强有力地捕捉猎物，最喜食图兰可星蓝晶贝，口中尖利的齿舌能轻易钻开蓝晶贝，享用其肉。蓝玉八爪鱼一般栖息于海底的岩缝之中，日常隐匿不出，有时会将头与身体倒挂，腕部随海水轻轻摇晃，如藻类一般吸引猎物，再瞬间完成捕食。蓝玉八爪鱼还有很高的食用价值和药用价值，食用时口感清嫩爽口，一般图兰可的居民都配以腌水藻生食，是一种常见的凉拌小菜。

附记录

　　蓝玉八爪鱼只有在海中活着的时候才有幽蓝色的光芒，被渔民捕捞上岸后就会呈现灰白色并且迅速爆裂死亡，渔民需要在短时间内将其放入冰原地带特有的冰齿瓶中冷冻，才能保持其味道的鲜美。蓝玉八爪鱼爆裂时喷出的蓝色汁液十分影响食欲，一段时间后氧化变成墨黑色，但对于治疗伤口有很好的疗效，居民会将其收集起来作为创口凝胶使用。

图兰可不夜冠
Turanco Nightless Crown

附记录

图兰可有一位国王娶了威斯特娜的公主，视若珍宝。因威斯特娜四季如春，这位公主也被认为是春夏繁荣的象征，且其性格娇柔甜美，精通诗书，与图兰可地区粗野豪迈的女子大为不同，因而深得国王宠爱，被封为"不夜皇后"，意指一生如夏般繁华绚丽，永不面对寒冷无尽的冬夜。因图兰可地形严峻，王国如天然堡垒难以攻下，北方人民又骁勇善战，很少有人来犯。久未经战事的图兰可国王便下令征四海之能工巧匠将不夜冠打造为女子皇冠，只为皇后一人所用。举国之力，尽宠一人，结局却不尽如人意。这位皇后被视为图兰可的耻辱，历史记载也悉数被抹去，只是野史中还流传着那个如明珠般灿烂的远国女人的传说。夏日繁花怎会长开不败呢？只留那华美绝伦的不夜冠在暗夜中无言地诉说着。

寓意：长夏有尽，念你无尽

图兰可不夜冠是由图兰可地区特产的契灵晶为主石、镶金打造而成的王冠。契灵晶只有在极寒带万年封存的冰山寒晶洞中才能窥见一二，但其自带耀眼的蓝色光芒，尤其在图兰可冬日的永夜中，远远望去，十分醒目。图兰可当地的人民视冰原为圣地，不敢大量开采加以破坏，只有在王国皇室的特许下才能一次只取做一顶契灵晶王冠的量，发动战争时，国王亲自领军佩戴契灵晶石，作为黑夜中的旗帜。但图兰可王国实力雄厚，骁勇善战，很少会有战事，存世的不夜冠也就少之又少，多陈列于王宫。

图兰可塞斯蝶

Turanco
Seth Butterfly

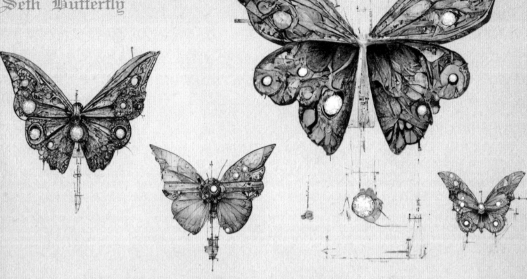

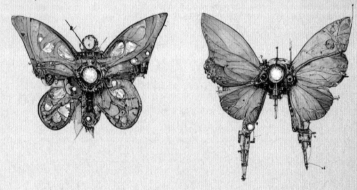

附记录

当时图兰可国王对"不夜皇后"的宠爱极尽奢靡，穷尽一国之力讨一人欢心，也因此酿成大祸，成为史上最臭名昭著的国王。但不可否认的是，在这一时期，图兰可这一荒蛮的北境之地，文化艺术都达到了空前繁荣，从贵族装饰到居民日用都有极大的进步。无论是谁，只要能想出新鲜的点子博得那位皇后嫣然一笑，都能获得丰厚的赏酬。塞斯便是靠一只蝴蝶起家，后封地封爵，成为"机械之父"。

塞斯蝶是图兰可极寒地区的一种人造机械蝶，因此地严寒少花，蝴蝶更是不多见，便有一名为塞斯的奇人巧匠发明出一种复杂的蝴蝶工艺品，献给来自威斯特娜地区的那位"不夜皇后"。塞斯蝶的背后布满精密的链盘发条，拨弄侧面拨柄就可取得能量带动音簧发出清脆悦耳的高低音，且配有速度调节器，能够使得击槌敲打的速度恒定。后经过不断的改进，其造型也不局限于蝴蝶，可以作为自鸣的报时器，加入装有金属头的键子后甚至能自动播放提前编排的乐曲，塞斯因此也被称为"图兰可机械之父"。

图兰可露纱翅蝶

Turanco Dew Gauze Butterfly

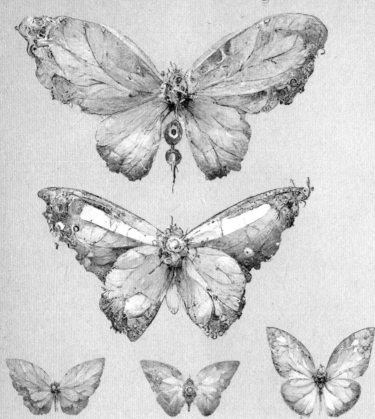

图兰可露纱翅蝶在野外被不同的学者发现的尸体均是成双成对出现的，后研究发现，自进入繁育周期的第一周，它们选定好伴侣后就不会再改变心意，那是无声的承诺，它们吸食花蜜也会留意"不贪杯"，促进吸收的同时尽可能地不改变翅膀颜色的分布，它们直到再也飞不动都还穿着第一周"恋爱"时的情侣装，依偎而眠。

门	后萼六足门
纲	双斑翅纲
目	晶鳞翅膀目
科	双色雾鳞科

图兰可露纱翅蝶外形独特，双色的翅粉盖满了翅面，金色翅纹点缀其上，整体呈现出甜腻腻的颜色，翅长13厘米－15厘米，翅形饱满且飞行速度很慢。每当冰原的温度稍高，它们就会成双成对地出现在冰原之上，雄雌蝶会分工明确地采集不同颜色的甜冰露花的汁液。雄蝶常会选择晶粉色的甜冰露花，雌蝶则会选择冰蓝色的，在吸收了花蜜后，露纱翅蝶的颜色也会随之改变，雌蝶的变化尤为明显。雌蝶采集到花蜜时，它们会将花蜜滴在冰面上，并将其蹭在翅上，"抚平毛躁"以此来提高自己飞行的速度，让自己在尽可能短的时间内找到适合产卵的地方。这种蝴蝶的数量虽少，但是每只都是经过环境严格挑选出来的。

图兰可宝冠水母

Turanco Gem Crown Jellyfish

别名：『落日恋人』

门　分体搅膜动物门

纲　纤体水螅纲

目　分体水母目

科　分体海水水母科

◆ 沉积的卡特琳红晶

图兰可宝冠水母生活在图兰可极寒地区，也是该地区特有的无性水母，有着特殊的宝冠形伞帽，伞帽的直径为18厘米－27厘米，须线加伞帽长可达40厘米。它们身上的表膜具有很好的韧性，在移动过程中会将水中沉积的宝石碎屑吸入腔体，通过腐蚀筛选，将自己最中意的卡特琳红晶留在体内，所以图兰可宝冠水母体表呈现出骄人的艳红色。有些运气极好的图兰可宝冠水母能找到整块的帕加尔蓝珀，它们会终身将其随身携带，图兰可宝冠水母的寿命为8年－10年。

极寒地区的生物较少，且大部分生物行动极缓，宝石碎屑几乎"无人"争抢。而在这种环境下，它们还有着一种特殊的感知能力，它们可以感知天气的变化，每到下冰雹时，它们就会成群出现在滩边深水区，等待冰雹将寒石砸碎，宝石碎屑滑入水中，它们就会成群赶去，在一块块晶石碎块中筛选心仪的"宝物"。图兰可宝冠水母的审美很是不错，并且，它们可以感知晶石的火彩，挑选优质的晶石作为自己的"收藏"。

附记录

图兰可宝冠水母虽一生"荣华"，但6年－8年生的宝冠水母会被贵族外遣船大量地筛选捕捞。6年－8年正是它们刚刚细心筛选过晶石的年纪，因它们体内有着极其优质的卡特琳红晶，贵族的手下会将叶状卡特琳红晶挤出，将蓝珀拔掉，命令顶级的宝石匠人将其制成华丽的双色珠宝。

赤镶蓝珀石

別名："落日流莹"

◆ 镶嵌用的卡特琳红晶

附记录

由于"落日流莹"主要由有机宝石构成，硬度不高，因此保养时需要格外注意，又因产量极其稀少，获取难度大，即便是贵族也不轻易将其佩戴，只在重大场合需显示身份地位时才会佩戴。有很多人用更为常见、硬度也更高的帕芙红蓝晶石作为替代，远远看去很难分辨，为免损坏，很多贵族即便拥有也不再佩戴，而是用寻常人家都可负担的帕芙红蓝晶石作为替代品，也很少有人敢质疑真假，又或者是真物有时假，假物有时真，只凭人叙说罢了。

寓意：生来如此，一切美好如期而至

"落日流莹"是由图兰可宝冠水母体内的卡特琳红晶和它们精心收集携带的帕加尔蓝珀镶嵌而成的，是自然界稀有的珍宝。主要有红、蓝两种主色，纯净度越高、克拉数越大则品质越高。卡特琳红晶是有机宝石，具有特有的乳色光芒，浓郁而不抢眼，配以帕加尔蓝珀流光炫目的蓝莹，相得益彰。由于图兰可宝冠水母的产量稀少，且只存在于图兰可地区，所以"落日流莹"的产量每年只有红宝石的0.5%-1%，一度被贵族垄断，因此也被人打上了"生来如此"的烙印。

图兰可碎晶蝶

Turanco
Shattered Crystal Butterfly

附记录

碎晶蝶的翅膀常会被封存于风雪之中，形成冰层，且因其极容易碎裂，很少有人能收集到完整的碎晶蝶翅膀。千年以后，图兰可冰域附近有水晶洞的地方会有一整片地方，其蓝色冰层下封存着无数闪耀夺目的蝶翅，好像宝石盛开的花园，吸引了世界各地无数的女人前来欣赏驻足，男人们也闻讯而来。久而久之，这片冰蓝色的"宝石花园"就被传为能遇见爱情的地方。

门	后尊六足门
亚门	步蹰六足亚门
纲	碎晶翅纲
目	晶鳞翅目
科	腹鳞科

图兰可碎晶蝶是图兰可地区特有的冰蓝色晶蝶，只能生活在严寒区域。虫卵呈透明色，微微泛蓝，在冰山区域肉眼几乎不可见。幼虫会蛰伏在图兰可冰晶石上补充晶能，需15-20个恒星日才可长成成虫，身长在8厘米－12厘米。成虫会在冰晶洞内寻一隐蔽处结蛹，48个恒星日后才会破蛹而出。碎晶蝶主要靠收集冰晶为生，它们用尖利的触足不断地划擦晶石使其碎裂，再靠翅膀上的暗菱格纹理将其收纳储存。因其厌光性，这些冰晶会在吸收太阳能量提供养分的同时保护碎晶蝶不被灼伤。但若冰晶没有被仔细打磨成很细的颗粒而质量过大的话，碎晶蝶的翅膀就很容易断裂，很快被封存于图兰可的冰雪之中。翅膀碎裂的蝴蝶会倾其所有爬至高处，沐浴于阳光下，在最后被灼伤消融之际，这一生第一次也是最后一次见到灿烂的阳光。

图兰可冰草蝶

Turanco Icy Aqua Butterfly

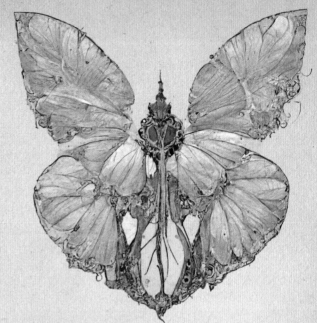

门	后萼六足门
亚门	步蹦六足亚门
纲	背隐翅纲
目	腹鳞目
科	鳞粉翅科

附记录

有旅行者发现，森兰维斯高地的垂星瀑布的巨大水流下总有死去的冰草蝶，或是剩下微弱气息只能勉强飞行的冰草蝶。研究发现，这些幸存的蝴蝶虽然翅膀还是妖冶的冰蓝色，但荧粉再也不会掉落，仿佛脱离了"诅咒"一般。当地的居民说，月圆夜时会有一群冰草蝶趴在石头上，接受巨大的水流冲击，稍有不慎就会跌落入水中，直至黎明到来时才会离开。蝶群聚齐时，垂星瀑布的下方会在黑夜中闪烁着蓝色的荧光，就像垂落的星星。不过当地部落还保留着古老落后的封闭生活，有虔诚的自然信仰，垂星瀑布附近作为圣地不许外族人靠近，因此月圆夜瀑布下的蓝色荧光是否为冰草蝶发出的始终无法考证。

◆ 幼年期的冰草蝶

图兰可冰草蝶原本生活在很遥远的森兰维斯地区，是一种特殊的蝶种，俗称"隐翅蝶"。其破蛹而出时，翅膀无法正常伸展开，如湿皱的破布般无法支撑飞行的力量，因此只能在地上爬行，以泥土中经常危害农作物的害虫四角刺蠕为食，且捕食中能松动泥土，深受人们的喜爱。成熟的蝶虫身长为10厘米－12厘米，雌雄蝶并无太大不同。这种蝴蝶自破蛹之日就会向北方图兰可冰原地带踉跄着爬行，只因此地长着一种特殊的荧蓝色的草，食用后可硬化翅膀且颜色变成美丽的荧蓝色。更神奇的是，它的鳞粉无需日月光辉也能散发出幽幽的光亮，因此得名"冰草蝶"，也叫"蓝荧蝶"。但食用过冰草的蓝荧蝶翅膀上的鳞粉是一种极不利于植物生长的有害物质，所过之处，鲜花颓败，百草凋零，因此冰草蝶常受到其他蝶种的围追堵截和集体驱赶，多数常常夭折。

图兰可碎星水母

Turanco Shattered Star Jellyfish

附记录

自从深海朵朵鱼腹中有珍宝的消息传出去后，碎星水母才开始进入普通居民的视野中。这本来只有少数潜水研究人员才知道的碎星水母成了当地的神话物种，无数的研究者涌入冰山地带，试图寻找人工养殖的可能，给当地环境造成了不小的压力。碎星水母甚至还成了一种时尚风潮，很多时髦的女人都会在头上装饰粉色的薄纱，在细碎又精致的辫子下面坠上大颗的珍珠吊坠，人们把这股流行风潮亲切地称为"碎星风"。

门　分体搅膜动物门

纲　纤体水螅纲

目　分体水母目

科　分体海水水母科

亚科　分体晶壁水母亚科

　　图兰可碎星水母是极寒的图兰可地区特有的无性水母品种，与大多数诞生于海洋的生物种类不同，碎星水母最早源于流星坠于海中的无数碎片，在图兰可冰层下经过亿万年的演化后，诞生出与水母类似的腔体。碎星水母的伞状体直径可在 25 厘米 - 110 厘米间自由伸缩运动，总体呈烟粉色，如透明薄纱般轻盈，须状触手的星坠体最大可延伸至 115 厘米，中间结有碎石和深海沙砾，约 7 年可发育成图兰可特产的价值连城的星光珍珠，形态各异，目前研究人员还没有总结出较为完整的发育规律。一只碎星水母的寿命在 10 年 - 15 年，一生最多可以产出一颗星光珍珠，自然状态下很多都坠落深海，也有一些会被图兰可深海朵朵鱼误食，偶尔有居民会在捕捞上来的深海朵朵鱼的腹中发现一枚直径为 3 厘米 - 5 厘米的"星光珍珠"。

图兰可寒鸦扇

Turanco
Glacier Ravens Fan

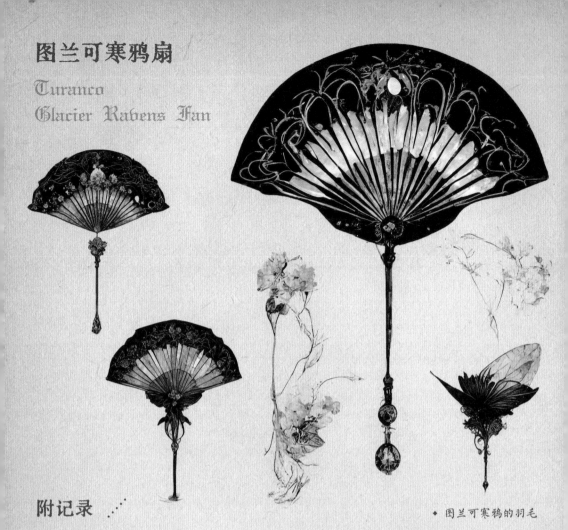

◆ 图兰可寒鸦的羽毛

附记录

图兰可大学士的地位与骑士的并重，都受民众敬仰。与骑士一样，大学士也需要经过重重考核，层层分级，除饱览群书的硬性笔试要求以外，还需有协理政事、观天象、解灾祸，甚至预知未来的能力。日常不受传召时，主要工作是编撰国家志，如风土人情、历史文化等。国王每年亲赏有杰出贡献的大学士时会赏赐寒鸦扇。

寒鸦扇是用图兰可寒鸦的羽毛制成的宫廷折扇，扇骨由图兰可冰层中的深海霓香海螺化石制成，这种远古化石只有在青陵川、图兰可和奎维斯顿地区存在，各地化石的色泽有轻微不同，如图兰可地区的化石较青陵川的就更为深沉，冰蓝色光泽也更重。这种化石的产量很少，但图兰可地区寒冷，对于折扇的需求并不大，制扇工艺主要由青陵川使者传授，只是作为两国友好交流的珍玩收藏所用。寒鸦扇上加入了图兰可的大型渡鸦的羽毛，细密轻柔，用特殊手法编织能呈现硬质丝绸一般的效果，且这种渡鸦在图兰可文化中是智慧学者的象征，具有预言未来的能力，寒鸦扇因此也只被有国家认证的具有资历的大学士所用。

◇◇◇◇◇◇◇

图兰可粉星蝠

Turanco
Bat of Pink Bit

门	脊索动物门
纲	哺乳纲
目	褐绒目
科	晶蝠科

附记录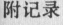

据图兰可民间传说记载，上古时期国中曾有一忠臣塔里克大人遭奸人陷害被放逐冰原，当时他的夫人已有足月的身孕，在逃亡中闯入晶洞，惊醒了一众粉星蝠。塔里克夫妇双双而亡，却诞下一名男婴，生来浑身发紫，受病毒影响变成了半人半鬼的产物，生命力极顽强，以死去的粉星蝠的营养囊为食。这位男婴后被认为是冰原蛮族的祖先。几百年来，蛮族不断吸纳着游民，一直在极北冰原一带生活，被隔绝在王国之外，现已势力壮大，时刻威胁着北方的安定。

◇◇◇◇◇

粉星蝠是一种栖居在图兰可晶洞穴中的大型蝙蝠，耐低温，重达1.2千克，翅展在1.5米左右，颜色主要为粉色与灰色的交织，温度越高，活性越强，则粉色区域越大。粉星蝠主要以洞中的小型节肢动物为食，雄性粉星蝠有较长的獠牙，可以轻易刺入猎物肢体，主要承担捕食任务，而雌性粉星蝠则一般拖着带有营养囊的粉星尾，安静倒卧于洞穴之上。粉星蝠一年中有半年时间都处于休眠期，栖息在人迹罕至的图兰可冰原地带，很少受到打扰。若在休眠期时被惊醒，其心脏会受到重大损伤，很快便会衰亡。为了报复这种不速之客，粉星蝠的唾液中会在短时间内迅速分泌一种致命毒素，并将其注射至侵略者体内。

◇◇◇◇◇

图兰可冰原蜂

Turanco
Ice Field Bee

◆ 冰原蜂雄蜂

◆ 冰原蜂雌蜂

附记录

冰原蜂的外形靓丽，如蓝紫冰晶一般，除具有产蜜的经济价值外，也是很好的观赏品种。图兰可地区的蝴蝶较少，冰原蜂就承担了"春夏使者"的重要任务。虽然图兰可地区的夏季不似其他地方那样热烈繁华，却是当地极其珍贵和值得庆祝的时节，冰原蜂的形象因此也在各种庆典中频频出现，成为图兰可夏季的文化符号。

冰原蜂是一种体色呈紫色和蓝色的栖居于图兰可地区的冰原蜂种，耐寒，个体较大，腹部宽，身体覆有黑色绒毛。冰原蜂是一种性情相对温和的品种，以采集树胶和花蜜为生，很少攻击人畜。工蜂体长一般为15毫米－18毫米，是雌性器官发育不全的蜂种，主要任务就是喂养蜂王及后代。蜂王的体型是工蜂的两倍，主要工作就是产卵以繁衍后代。在蜂群中，雄蜂在成熟期会聚集飞舞，只有体型最强壮的雄蜂才能获得与蜂王的交配权，交配过后会付出生命的代价。据记录，一只冰原蜂蜂王每天产卵500-800粒。冰原蜂蜂蜜的口感较一般蜂蜜的更为细腻清甜，价格也更高，是图兰可地区最有名的特产之一。

图兰可至冬玫瑰

Turanco
Winter Rose

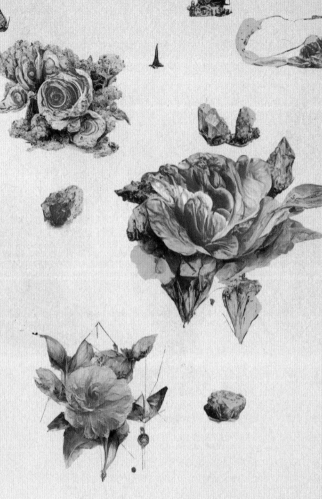

门　被子植物门

纲　折子叶植物纲

目　晶花目

科　脆脂晶花科

附记录

至冬玫瑰有一股既甜又辣的刺激味道，生食花瓣可以产生灼热的感觉，能够帮人抵御寒冷长达数十分钟，是高山上的旅行者关键时刻的救命神器。至冬玫瑰是希望和坚韧的象征，提醒图兰可的人们即使在最黑暗和最寒冷的时候，仍然可以找到美丽和光明。

　　图兰可至冬玫瑰是一种罕见的极地花朵，只能在图兰可最寒冷的地区找到。它是一种落叶灌木，平均高度为 0.6 米－0.9 米，且有一种平展、直立的习性。至冬玫瑰的叶子是深绿色的，有光泽，它们在茎上呈螺旋状排列。至冬玫瑰的花通常很大，有精致的花瓣，呈现柔和的粉红色。花瓣薄而脆弱，边缘卷曲，像蝴蝶的翅膀般娇弱。花朵的中心是深粉红色，被一圈较浅的粉红色花瓣所包围。至冬玫瑰是一种坚韧的花，能够抵御图兰可最寒冷和最严酷的冬季天气，生长在空气稀薄、风大的高处，一般人很难遇到。

图兰可海莹石矿灯

Turanco Miner's Lamp

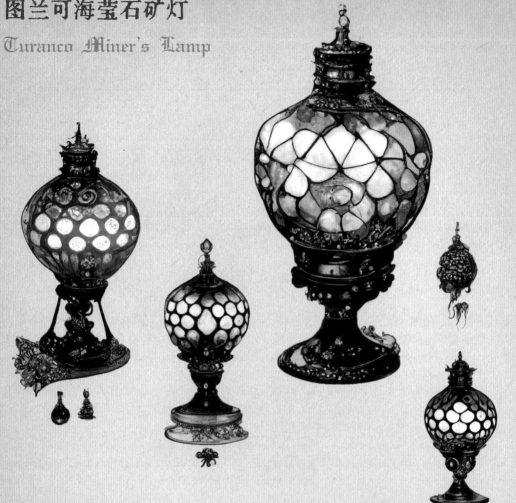

附记录

海莹石矿的产量很大，但矿石矿脉都在海洋深处，开采一次要花很大功夫来制作耐压耐高温的开采器，即便是拉到浅海进行人工操作的时候，原矿的温度也极高，所以海莹石的开采难度是极高的。

图兰可极寒地区入夜后温度骤降，取暖成了居民们的必要行为，所以图兰可的巧匠们不断尝试，选择了生长在海底火山口附近的海莹石矿，将其制作成持续发热的油灯型物件供人取暖。海莹石矿的矿脉最早出自数十个大小不同的火山群，它们在高温的岩浆下结晶，并将高温存在"石核"中，它们个体直径为15厘米－17厘米。研究者发现它的特性后，每天都有数万吨海莹石矿从海底运出，然后人工挑选掉其石壳较厚的部分，留出"石窗"并择优选择后分发给各地的严寒地区，无须外接能源支撑，它能够使用数百年，热量会以极缓的速度降低，体感几乎察觉不到，是严冬中的抗寒利器。

图兰可冰原牧葵花

Turanco Ice field Lilies

◆ 覆盖着薄薄冰壳的冰原牧葵花

门　被子植物门

纲　双子叶植物纲

目　晶梗目

科　晶菊科

附记录

现在正值初夏，图兰可冰原上依然寒冷，薄薄的一层冰壳遮盖着刚刚破土而出的嫩苗，只不过这种寒冷并非常人所能忍受得了的，强大的基因让这些小嫩苗无惧寒冷，不断向上。这个时候的冰原牧葵花的颜色和形态与其他植物初生时无异，在一整片冰原上，它们象征着生机与自由。

生长于图兰可冰原上的图兰可冰原牧葵花是一种极为罕见且十分珍贵的牧葵花，一年生草本，高为1米-1.5米，茎直立侧有棱状冰线，茎上有透明的细绒毛，晶叶有6-7片，边缘有小锯齿，它们如宝石般耀眼清透，花瓣中的晶体状结构在阳光的照射下极其耀眼，闪烁着美丽的冰蓝色光泽。在深夜，它们就像坠落冰原的星辰，点亮一大片土地。在冰原生活的生物从祖先留下的"生存手册"中自幼就学习到了冰原牧葵花的用法，它不但能用于治疗外伤，本身还具有极高的御寒热量，是极好的药材和补品之一，因此在整个图兰可冰原上，这些可是抢手货，并且其数量很少，整片冰原也就只有四块冻土存活着冰原牧葵花，并且一片土地上只有两到三株。冰原牧葵花数万年前就已经生长于图兰可冰原上，它们生长在冰原的北部地区，每当冬季到来时，冰原牧葵花的花田都会被冻结，生物无法靠近。

图兰可蝶心坠

Turanco the Heart of Butterfly Necklace

附记录

蝶心坠最初是由一个叫大吉奶奶的人制作而成的，她本是贝安纳斯人，是来这里找一个叫大吉的年轻人的，这么多年来她逢人便问大吉的消息，久而久之人们就叫她大吉，后来便成了大吉奶奶。50多年前，她初来北方偏僻的村落时，就戴着一枚粉橘色的蝴蝶吊坠，图兰可地区常年寒冷，少见蝴蝶，尤其是贫民，那些女人和孩子们对她鲜丽的衣着打扮艳羡不已，大吉奶奶便跟着村里烧陶的师傅学了点手艺，又自己琢磨着改进了大半年，做出了和她自己佩戴的那枚吊坠相比也毫不逊色的蝴蝶吊坠。她便在此一边找人，一边做着蝶心坠。这样的东西在北方贫民中显得格格不入，它过于艳丽明媚，像一个遥不可及又切切实实近在身边的梦。

蝶心坠是由图兰可特产的软陶烧成的，形态多样，但颜色因图兰可地区颜料的局限性，只在橙色、白色、红色之间变幻，蓝紫色的蝶心坠则名贵得多。制作一枚蝶心坠的工时在10天左右，它的核心材料是红色的冰原泥，好在在图兰可地区这种材料并不难得，价格也很亲民，但在别的地区便是另一个价格。冰原泥的延展性很好，不需要大量反复地揉制，可轻易塑形，适合用于表现细腻的细节，因此尤为适合制作复杂的蝴蝶肌理。

范林塞海域

· 菲丝尔晶鲷

　　大小：20 厘米 ～ 27 厘米
发现于：范林塞海域 发现深
度：深及 213 米

　　简述：海洋发光鱼类，大
型的片状晶鳞片较厚，在游动
过程中会产生反光，巨大的鱼
尾可以将身体在短时间内拉升
到极高的速度，以小型鱼虾为
食。

· 翠晶螺纹钉贝

　　大小：20 厘米 ～ 27 厘米
发现于：范林塞海域 发现深
度：深及 213 米

　　简述：晶翠螺科，通体呈
现翠绿渐变色，螺纹 6-9 条，
且深。

· 梅森鲛鳙魔鬼鱼

　　大小：40 厘米 ～ 60 厘米 发现于：范林塞海
域 发现深度：深及 1524 米

　　简述：海鳗整体呈亮光黑色，布满红绿蓝斑
点，眼睛呈红色，且在鱼唇位置有一个环状结构，
中间的红色的小球用于诱捕猎物，在深海中依靠
身体的"钓鱼"能力捕猎，以中小型鱼虾为食。

· 阿利森晶鲷

　　大小：20 厘米 ～ 25 厘米 发现于：范林塞海
域 发现深度：深及 213 米

　　简述：海洋发光鱼类，大型的片状晶鳞片呈
透明橘黄色，它们的视力极差，稻叶状的鱼尾具
有特殊的"雷达"功能，以小型鱼虾为食。

· 阿钱丝葵虾

　　大小：10 厘米 ～ 17 厘米 发现于：范林塞海
域 发现深度：深及 762 米

　　简述：通体呈现墨绿色，有紫色斑点呈星点
状分布，有探测周围障碍物的生物簇须状雷达，
中间呈空心管状态，以附着在海壁的微生物为食。

· 利森鲱

　　大小：25 厘米 ～ 29 厘米 发现于：范林塞海
域 发现深度：深及 1067 米

　　简述：整体呈现多层次的绿色，在深海中依
靠腹部来打扫海台阶上的青苔，鱼嘴呈现条环状，
多用于逃跑，以小型鱼虾为食，最早发现于夜纳
森海域。

 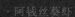

范林塞金星水母

Vanlinsay Venus Jellyfish

门 无性别纤体门

纲 纤体水螅纲

目 丝纤海水水母目

科 金粉水母科

附记录

金星水母在人类世界成了一个身份与权利的极致象征，会被记入族谱，拥有家族姓氏。新贵大量冒出时，有人宁愿拱手相让半生拼搏所得的基业，也要换取一只具有古老家族历史的金星水母，拍卖行更是屡次拍出天价，远超一般的文物古董。其实古老家族中传承的金星水母与生于深海中的水母并无二致，但若不是"出生名门"，即便历经千险再去深海捕捉一只，没有姓氏也不值一文。不过如果贪心的贵族们将新捕捞的金星水母冠以家族姓氏而大量在市场流通的话，家族姓氏也会变得廉价，那些聪明的家伙永远不会这么做。

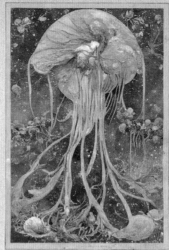
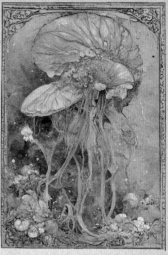

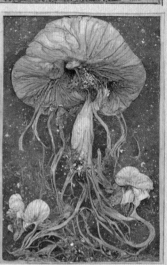

范林塞金星水母是一种生活在范林塞海域的深海水母，其最大特征就是能通过分化转移进行无性繁殖，能从水母形态重返幼体时期，跳过死亡的过程，且理论上来说没有次数的限制，因此人们认为它像星星一般永生。金星水母的直径一般在10厘米-15厘米，浑体呈透明的金黄色，触足长为28厘米-35厘米，横断面为十字星状。一般水母有幼体形态和水母形态，而金星水母的无性繁殖能力则能让其从水母形态回到幼体或永远保持水母形态。深海水母很难捕捉，对人工养殖的技术和要求很高，且因其有"长生不老""永续传承"的特点而深受权贵大家族的追捧。一般金星水母的养殖缸都会被摆放在最为显眼的位置，仿佛在昭告所有人自己百年传承的"老钱"血脉。

安塞姆粉晶海螺

Ansimus Pink Conch

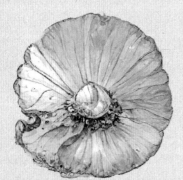
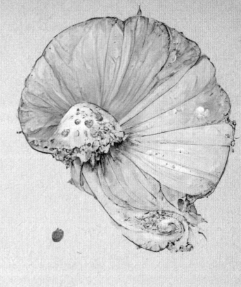

门　软体动物门

纲　头足纲

目　晶螺目

科　晶壳螺科

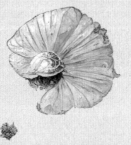

附记录

不少图兰可贵族长年用这种液体护肤，因此安塞姆海域时常非常热闹。王室曾经派大批人马船只去安塞姆海域进行搜捕，不过安塞姆海域非常小，只有 1.5 平方千米左右，而且安塞姆海域中没有什么特产，就是普通的鱼虾蟹和一些海藻而已，而且产量很低。安塞姆海域虽然非常贫瘠，但是这里的人却非常富裕，有钱的贵族、富商、贵妇等均有自己的液体黄金工厂。

安塞姆粉晶海螺，软体腹足类，壳体直径为 10 厘米 - 13 厘米，中型螺种，螺层 6 级，具有排列整齐且平的螺肋和细沟，壳口宽大，壳内侧光滑，呈白色或灰粉色，表面呈珍珠一般的光泽，壳肉是娇俏的粉白色。该物种最早被发现于安赛姆，壳体表面附着一整层薄薄的粉晶覆膜，海螺内会分泌出特殊的粉红色液体。这种液体是安塞姆海洋体系中最珍贵的宝藏之一，它是由安塞姆粉晶海螺与一些海底珊瑚相互刺激后分泌的，因安塞姆粉晶海螺内含有非常丰富的安塞姆粉晶，且安塞姆粉晶的纯度与质量非常高，这种液体宝藏对皮肤和肌肉有奇特的修复功能，并且具有一种独特的香味。安塞姆粉晶可用于美容养颜，可用于补充营养，并且对治疗烧伤尤为显著，可以帮助患处快速愈合修复，它是安赛姆粉晶海域中的重要资源之一。

Qingling Civilization

青陵川是一个具有广阔地域和多样化地貌的地区，是一个庞大的王国。这里拥有多样化的景观，包括辽阔富饶的平原、郁郁葱葱的山谷、高耸的山脉和广阔的沙漠。这里的经济主要以农业为基础，在肥沃的河谷中种植水稻、小麦和大麦等主食作物，人口主要集中在南部，当地居民过着安宁又富饶的生活。

除农业外，青陵川也有强大的贸易经济。这里的居民开发了一个复杂的贸易路线和市场系统，从整个大陆进口和出口货物。这里的居民以熟练的手工生产而闻名，特别是他们的陶瓷和丝绸生产。

青陵川也非常重视教育和学术，有许多杰出的学者和哲学家居住在这个王国里。这里是文化、艺术、文学和哲学高度繁荣的地区，历史悠久，且深深影响着周边。许多邻边国家如日暮川等都认同青陵川中心论，即以此地作为宇宙的中心和人类文明的最高象征。他们有强烈的祖先崇拜传统，最高统治者拥有神圣的统治权。

这里的社会有严格的阶级体系，皇帝处于最高层，其次是贵族、平民和奴隶。青陵川的政府系统十分复杂，有一个强大的中央官僚机构，负责执行皇帝颁布的政策和法律。由贵族和学者组成的委员会向皇帝提供建议，这些人的职位是根据其知识和能力任命的。法律体系以一套书面法律和法典为基础，并由法院和法官系统来执行这些法律。在这样稳固的系统之下，青陵川人有着强烈的社区意识和阶级秩序，非常重视家庭和社会的和谐。

青陵川人也有强大的军事系统，有一支常备军和完善的征兵制度来保卫王国。他们以熟练的弓箭手、骑兵和战车手著称。青陵川有悠久的扩张和征服历史，但也有深厚的外交传统，与周边国家保持和平关系。

青陵川人有丰富的文化遗产，全年有许多节日和仪式来庆祝季节的变化及纪念他们的祖先，历史上也有许多著名的诗人和文学家，青陵川人有强烈的民族认同感，对他们王国悠久而辉煌的历史感到自豪。

青陵川昭熹蝶

Qingling Golden Glowy Butterfly

门	科勒节肢动物门
纲	虹莹纲
目	晶彩翅目
科	晶状翅科

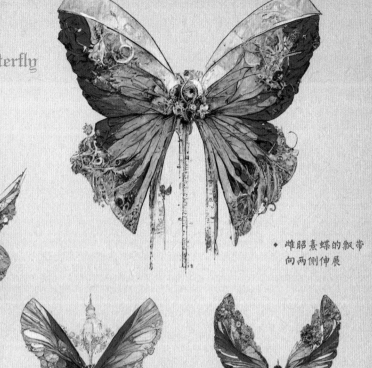

◆ 雌昭熹蝶的飘带
向两侧伸展

附记录

青陵川每年金秋之月都会举行庆祝大典，在此节庆期间，数以万计的昭熹蝶将在饲养官的指引下于笼中放出绕城飞行，如延绵不绝的白日焰火，是一场给所有青陵川人的特殊献礼。当地居民家家户户也会在门口或庭院处摆放新鲜花景，用以答谢这些代表光明灿烂之前路的昭熹蝶，人们相信吸引的蝴蝶越多，代表着未来的福泽越深厚。一时之间，大街小巷处处布满新鲜怡人的自然香气，蝴蝶翩飞，人心欢喜，是青陵川独有的盛景。

昭熹蝶是人工驯化养殖的大型蝴蝶。幼虫以腐烂水果为食，身长在5毫米左右，主要呈赤红色。幼虫成年后身长为8厘米－12厘米，赤色身躯并有金色环纹，前端触角粗壮而肥大，可吞食小块新鲜水果，如苹果、蜜瓜等。结蛹期在25个恒星日左右，破蛹而出后，成蝶翅展长为惊人的18厘米－24厘米，有两对硕大而轻盈的鎏金朱红翅膀。它们的前翅宽大，后翅舒展，向后呈"鳞带"状结构。相较雌蝶，雄蝶有修长的尾突，如飘带一般。它们主要吸食各类花蜜、树汁、水果等，偶尔也会食用其他幼虫。因长期受人类驯养而缺乏野外生存与捕食的能力，是一种特殊的观赏型蝴蝶。昭熹蝶因鎏金朱红的蝶身如清晨初出的瑰丽朝阳般簇拥在金色霞光下，光明灿烂，故名"昭熹"，主要用于大型庆典时翩飞助兴，可在人工驯养下列出阵势和舞蹈，是青陵川繁华盛世的见证。

青陵川辉粉碎晶蝶

Qingling Shattered Pink Crystal Butterfly

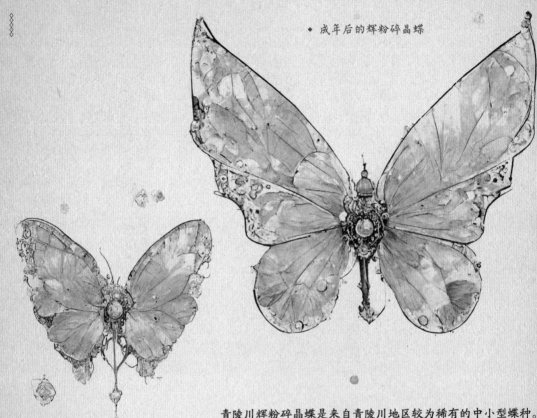

◆ 成年后的辉粉碎晶蝶

门　科勒节肢动物门

亚门　科勒亚门

纲　青脉纲

目　鳞彩翅目

科　粉状翅科

青陵川辉粉碎晶蝶是来自青陵川地区较为稀有的中小型蝶种。虽然是中小型蝶种，但是它们却可以从空中飞翔至任何地方，它们飞起来时像是一片粉红色的云团，甚是美丽，通体呈现出娇嫩的粉白色。蝶身表面圆润，成年后翅膀会更大、更长，并且携带着青陵川地区的特产品——溪水锆石。青陵川辉粉碎晶蝶身上的羽毛鳞极其细腻，在阳光下振翅会有梦幻般的雾状拖尾，极其梦幻。它们身长13厘米－15厘米，飞行时有着特殊的变速飞姿，时快时慢，这也是它们互相吸引异性的方法。这样的飞行方式可以让它们更好地展示自己特殊的拖尾，在空中划出充满梦幻感的波纹，使人迷恋不已。

这种蝶种的繁殖周期非常长，因而它们成长到成熟期的数量并

附 记录

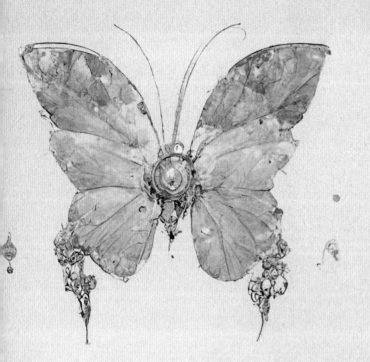

它们的翅膀粉碎屑中含有较多的水分，常被附近居民抓去做成药膏涂抹在身体上以用于保湿，并且高水分的鳞粉在空气中散发的味道比较重，这种气味会被蝴蝶们误以为是晶花绽放，吸引很多蝴蝶过来。许多贵族也会选择上乘的粉末进行涂抹，以求引蝶制造气氛。

不多，每年只有两千只左右，而且它们的生存环境非常艰苦，除了少数栖息地区，其余基本上都是干花区域。它们通过拾取碎屑来生活，它们对于食物和温暖没什么要求，一生都在求偶，一天又一天地训练自己的飞行轨迹，到后面就是不断地追逐着那些梦幻般的幻影。在它们的记忆中，一定有个美丽、优雅、善良的公主或者王子吧，它们的梦想应该也很简单，就是与王子或公主相遇的故事吧。

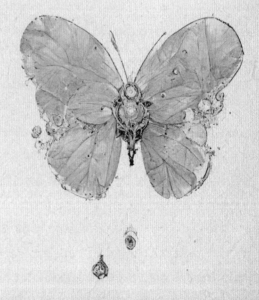

◆ 圆润的幼年期辉粉碎晶蝶

青陵川凝翠羽蝶

Qingling Emerald Feathers Butterfly

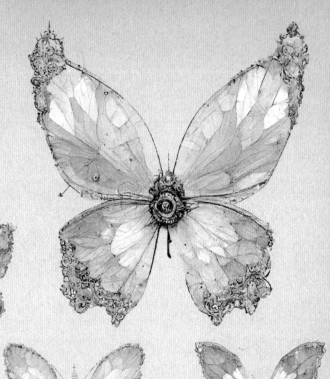

门　科勒节肢动物门

纲　虹莹纲

目　晶彩翅目

科　晶状翅科

浑身翠绿色的凝翠羽蝶常栖息于青陵川湖边的灌木周围，体型长12厘米－15厘米，娇小的体型加上它们的警惕性极高，略有风吹草动它们就快速藏匿自己，所以，即便数量不算少，却也是难得一见。它们是群居蝶种，并且种群中有着极其清晰的分工制度，哨兵、领队、吸采员等分工明确，并且采取轮班制度，这样的制度使它们不需要将劳动所得贡献给任何个体。它们会采集青陵川的一种水上莲花——青泥睡莲，然后将其汁液涂抹在它们自己的身上，使液体充满鳞缝。青泥睡莲的汁液在与氧气接触后会略发出蓝色，并且会有一股极具攻击气息的味道——冷冽，这样可以防止其他昆虫和大型野兽靠近它们。这种气味威慑一定要配合快速的隐蔽才能发挥出最好的效果，不然就是狐假虎威了。它们会使用这种汁液来治疗自己被刮伤的破损的蝶翅，这些都是它们的生存之道。在光线的折射下，它们呈现出透明的绿色，鳞片的特殊结构让它们的表面看起来十分水润，与湖面水波折射的光影呼应，甚是美丽。

◆ 凝翠羽蝶幼蝶

附记录

由于凝翠羽蝶难得一见，加上它们外形特殊，当地的居民还称其为：青灵。这两个字赋予了它们奇巧灵动。有不少文人墨客在湖边落脚，偶能见得，于是就有人将青灵拟人化，称其像极了身着碧水薄纱的女子，羞涩得不肯与人相见，只得见那一团青灵在灌木林的最深处游荡。

青陵川赤霞霓裳蝶

Qingling
Cloudy Rose Butterfly

门　科勒节肢动物门

纲　虹莹纲

目　晶彩翅目

科　晶状翅科

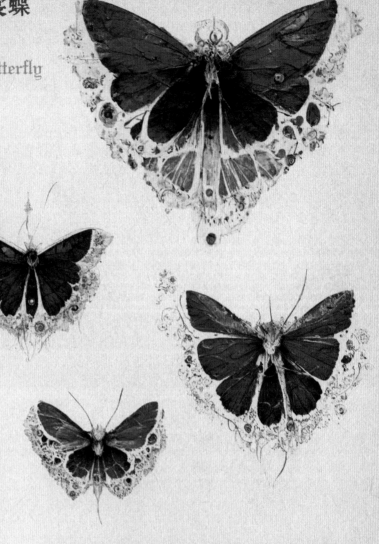

附记录

赤霞霓裳蝶特有的叶脉状金边
其实并无大的生物用途，野生
赤霞霓裳蝶的这一特征大有退
化的趋势。但因当地发展旅游
业的需求，将一山谷更名为"赤
霞谷"以专门供这种蝴蝶栖居
生活，人工干预其繁殖过程。
几百年下来才使这一基因特征
延续和稳定。每到夏初时节，
赤霞谷便是一片红色海洋，许
多游客慕名而来，文人骚客也
在此留下诗篇，赤霞霓裳蝶成
为当地具有象征意义的灵物。

　　赤霞霓裳蝶是青陵川南方偏热带地区特有的中型蝴蝶，以其浓
郁朱红的蝶身和纷繁复杂的金丝结构缀边而闻名。赤霞霓裳蝶在
幼虫时期身长为 5 毫米左右，通体呈黑色，寄身于腐木之中，成年后
身长可达 8 厘米，宽 1 厘米，黑底红色，其上有圆形斑纹，蠕动时如
数个眼睛在一起张合，可以震慑天敌。赤霞霓裳蝶的蛹期一般为 20
个恒星日左右，蛹为棕褐色，可自挂于树上，与树枝融合达到隐藏自
己的目的。破蛹而出后，赤霞霓裳蝶的翅展为 10 厘米－12 厘米，翅
膜覆有赤色鳞片，两翅相连并缀有叶脉状金边，躯干纤细，有较强的
飞行能力。繁殖期一般在春末夏初，生命周期为 3 个月左右。

青陵川冷翡蝶

Qingling Jade Butterfly

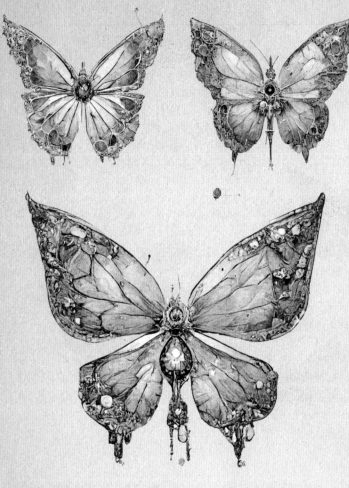

♦ 人工饲养环境下的冷翡蝶

冷翡蝶有很强的隐身本领，尤其不易被人类发现。也有人将其当作观赏类宠物蝴蝶饲养，可惜冷翡蝶"性本爱丘山"，人工饲养的冷翡蝶常常抑郁，出现啃食自己翅膀的行为。对于人类来说，这样只存在10个恒星日的小蝴蝶，能在某个人生命中留下一丁点的痕迹，都算是它的造化了。不过，在冷翡蝶眼中，这些个两脚走路、没有翅膀的家伙，又扮演着什么样的角色？他们的存在有什么意义呢？

门	科勒节肢动物门
亚门	科勒亚门
纲	青脉纲
目	晶彩翅目
科	晶状翅科

　　冷翡蝶是栖息在青陵川南方地区的一种大型蝴蝶，主要生活在山谷之中，以高贵清丽似翡翠的外表而著称。冷翡蝶自幼虫期就呈青色，喜食植物根部的小型蚜虫，身长在8毫米左右，长大后最长可达7厘米，背上有金色的绒刺，用以抵御天敌。结蛹期在20-22个恒星日，破蛹而出后，翅展可达12厘米，振翅频率较低，因而很少靠捕食速度取胜，通常会隐于绿叶中伺机捕食小型昆虫，有时会故意轻轻扇动翅膀模仿风吹过树叶的感觉。

青陵川纱羽蝶

Qingling Snow Plume Butterfly

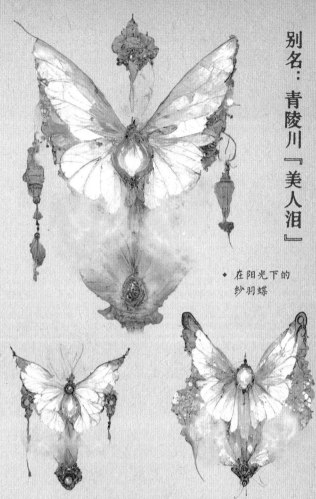

别名：青陵川『美人泪』

门	科勒节肢动物门
亚门	科勒亚门
纲	玉脉纲
目	鳞彩翅目
科	粉状翅科

◆ 在阳光下的
纱羽蝶

附记录

"美人泪"一名来自青陵川的
著名女诗人齐尹。齐尹是出身
世家的小姐，前半生过得逍遥顺心，早在闺阁中
便显露出惊人的作诗才华，名满天下，引得天下
英雄求之。齐尹却偏对一落魄书生青眼有加，毅
然追随。后书生一朝腾达，果真寡情少还家，齐
尹家书千封盼君不回，常常写信时伏于案上便沉
沉睡去，脸上还有未干的泪迹，竟吸引了纱羽蝶
徘徊于房中，吮干她的眼泪。齐尹醒来，镜中女
子面上便沾了那蝴蝶的白色雾粉，更显苍黄可怜。
齐尹后著书《海棠阆录》，里面便记载了此事，
感切动人。后人便以"美人泪"命名此蝶，喻指
那些出嫁后从明珠堕为鱼目的可怜女子。

纱羽蝶是青陵川中原地带一种常见的小型
蝴蝶。幼虫时期以植食为主，常见于田中，喜
食嫩叶蔬菜，身长为5毫米左右，成虫身长可
达8厘米，呈灰色，无毒。结蛹期一般在22个
恒星日左右，浅藏于松软的土壤中。破蛹而出
后，翅展为5厘米-8厘米，有长而细的口器，
喜食花蜜，也会汲取鸟类和哺乳类动物的眼泪以
补充微量元素。白色翅膀上布满细密的鳞粉，在
阳光下微微泛起金色的光，所经之处会留下白
色雾粉的痕迹。雌雄蝶差异不大，雄蝶的体型
较雌蝶的稍大，飞行和捕食能力更强，会搜集
腐烂的水果及动物眼泪作为补给品献给雌蝶。

青陵川金麦蝶

Qingling Gold Wheat Butterfly

门　科勒节肢动物门

亚门　科勒亚门

纲　金脉纲

目　鳞彩翅目

科　粉状翅科

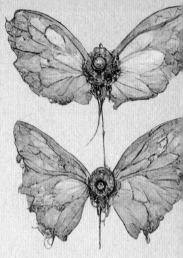

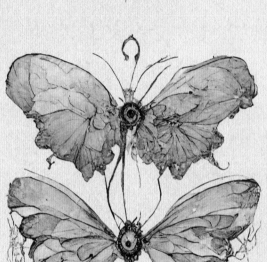

附记录

　　金麦蝶是一种分布于青陵川的小型蝶种。幼虫的食物主要为淀粉类的谷物，身长只有 2 毫米 - 4 毫米，通体呈黑色。成年后，其身长最长可达 8 毫米，身体由黑色转为醒目的橙黄色，用以震慑天敌。这种蝴蝶常见于田地之中，结蛹期在 20 个恒星日左右。破蛹而出后，翅膀底色呈金黄的麦色，略泛橙红，雄蝶的翅膀较雌蝶的更为宽阔，颜色也更为鲜亮饱满，具有较强的领地意识，而雌蝶则温和娇小许多。成蝶主要以田中谷物为食，天敌为小型鸟类和鼠类。

　　因金麦蝶对谷物有害，曾一度被定义为害虫，但一个农人偶然发现，被金麦蝶幼虫啃食过的谷物会迅速产生霉菌，这种霉菌是一种类似曲的上好糖化剂，用被啃食过的谷物发酵出的酒较一般的酒来说有一股特殊的芳香，得名"伊人醉"。此酒有一定的致幻作用，能让人暂时忘却尘世之扰，常有官员被贬郁郁不得意，一壶"伊人醉"便道尽了归隐田园、远离庙堂之意，久而久之，成了文人雅士们最爱的酒之一。常在田园中见文人摆酒宴客，丝竹声声，伊人在侧，与天同醉。

青陵川绀青芷蝶

Qingling
Ultramarine Angelica
Butterfly

别名：青陵川『月笛夫人』

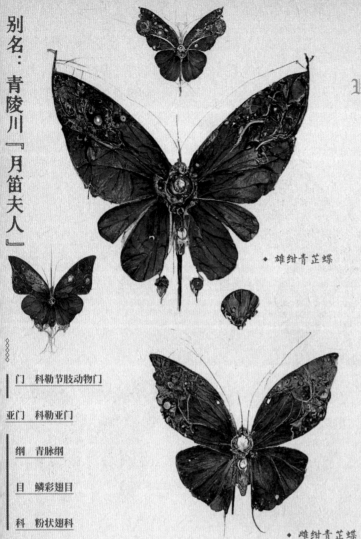

◆ 雄绀青芷蝶

◆ 雌绀青芷蝶

门　科勒节肢动物门

亚门　科勒亚门

纲　青脉纲

目　鳞彩翅目

科　粉状翅科

附记录

据记录，青陵川地区有一种有名的乐器名为月笛，其外形与萧差异不大，声音却婉转清扬很多。正是有位夫人偶然间发现绀青芷蝶的翅膀经特殊技艺揉搓后薄如蝉翼韧如丝，将其覆于竹孔后能呈现出别样的音色，不似萧般忧戚缠绵，却是清丽动人，令人身心开明。绀青芷蝶是外来物种，需温度适宜，颇为娇贵，寿命又短，以它制成的笛膜便尤显珍贵，月笛也多为宫廷演奏之用。为了嘉奖这位夫人，取其闺中小字"月"，赐名绀青芷蝶为"月笛夫人"。有时远远听到月笛声，便知贵族临近，周围百姓便立马拘谨起来，真例是"未见其人，先闻其声"了。也有寻常人家为谋前程花重金聘请教习月笛的先生来培养子女后代的，可惜世间种种常如乌鸦插了凤羽般，不尽如人意。

青陵川"月笛夫人"是一种早期由南安格尔地区引入青陵川平原的外来蝶种，最适宜温度在25度左右，一般只活跃于春末夏初，以芷草类的草本植物为食。幼虫呈砖红色，浑身覆有细毛，背上有青色的斑点，微毒，以青陵川随处可见的绀青芷草作为寄主，身长在5毫米－8毫米。成年后的虫身长为15毫米－25毫米，青色斑点会覆满全身，用以震慑蜥蜴、鸟类等天敌。结蛹期在21个恒星日左右，破蛹后有两对翅膀，翅身轻薄而有韧性。前翅较后翅更为宽大，翅展为10厘米－15厘米，主要呈绀青色，有金属光泽和金色纹理，雄蝶的体型较雌蝶的更大，交尾后会迅速衰微。

青陵川御墨蝶

Qingling Ink Butterfly

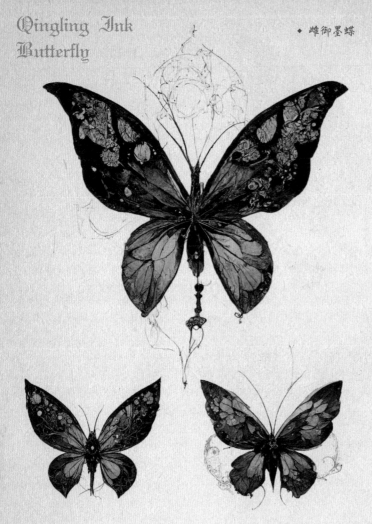

◆ 雌御墨蝶

御墨蝶的翅膀比较软，是天然的墨粉，蝶身就是上好的动物凝胶，混以水、松烟及不同的木油烧制即可做成墨丸、墨汁等。根据御墨蝶的不同，这些墨料有时也会泛出不同的天然光泽，以水碧色、金色、月白色最为常见。因青陵川的御墨蝶数量众多，制墨工艺也最为发达，书画艺术更为成熟繁荣，是当地一绝。

◆ 雄御墨蝶

门	川青六足门
亚门	纱翅六足亚门
纲	青脉纲
目	鳞彩翅目
科	粉状翅科

　　青陵川御墨蝶常见于广阔的青陵川平原，生活在平地和低海拔地区，是一种整体呈墨黑色的小型蝴蝶。幼虫时期为杂食动物，身长为3毫米－5毫米，呈灰黑色，以各类果树的植物叶片为食。成年后身长为6毫米－8毫米，有白金色细刺覆盖于身，可自挂于树梢结蛹，蛹期为18-20个恒星日。破蛹而出后的雌雄蝶有较大差异，雌蝶的翅膀狭长秀丽，有金丝缀边，而雄蝶的翅膀则较为圆润宽阔，鳞粉颗粒较大，在月光下有淡淡的碧蓝色光泽。御墨蝶以青陵川平原随处可见的野花花蜜为食，蝶身和蝶翅都可用于制作墨料，所制成的墨料的墨色饱满且有细腻的光泽，深受文人雅客的喜爱。

青陵川挽风蝶

Qingling Wind Butterfly

◆ 雄挽风蝶在清晨时分更加华丽

◆ 雌挽风蝶

附记录

青陵川海边的渔村曾有大量的用挽风兰做的小花船，人们常以为是挽风兰死而不衰引来大量的挽风蝶。其实挽风兰在被采摘的那一刻就丧失了对蝴蝶的吸引力，但挽风蝶仍会在生命即将结束时围绕着渔船飞舞。蝴蝶最后的仪式到底有什么用意，很多生物研究者都不明白。丧失了吸引力的挽风兰，对一只将死的小虫子来说，到底有什么意义呢？

青陵川挽风蝶广泛分布于平原辽阔、物产丰富的青陵川地区，以挽风兰花蜜为食，颜色也与之相仿。挽风蝶幼虫为青绿色，喜食腐叶，幼虫身长为2毫米－4毫米，微毒，成虫身长为5毫米－8毫米，以挽风兰叶为食。结蛹期通常为21个恒星日左右，破蛹之后，其翅展为5厘米－8厘米，属于小型蝶种。雄蝶的翅膀较雌蝶的更为华丽，都缀有炫目的冰蓝色鳞粉。挽风蝶的寿命很短，只有3-5个恒星日，在交配生育后很快会像风一样离去。

门	川青六足门
亚门	纱翅六足亚门
纲	青脉纲
目	鳞彩翅目
科	粉状翅科

青陵川挽风兰
Qingling Wind Orchid

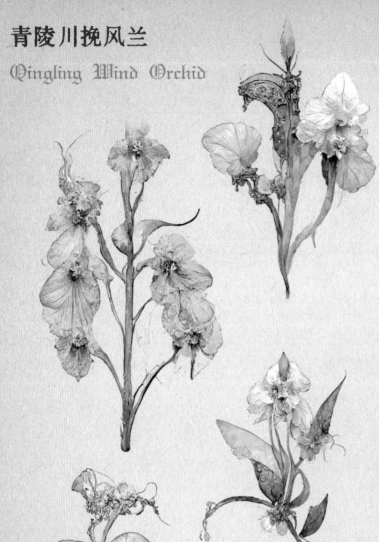

附记录

挽风兰的花虽死不败，即便被编织成船，冰蓝色的花朵也会嵌于其中，常引得蝴蝶纷飞或在其上休憩。兰花船的制作工艺在很久以前曾在渔家中代代相传，后来有了工艺更为先进、耐久度更强的通行工具以后，人们便不再老少围坐着，从晨曦到日落，只为编个蓝蓝的小花船了。再后来的后来，留在那个封闭落后的小渔村的年轻人越来越少了，家乡的记忆也已经模糊了，一回眸，那团蓝蓝的影子连名字也没有了。挽风兰曾经栽过一代一代的渔家人，现在开遍漫山遍野，好像十分的灿烂，但又好像十分的寂寞。不过草木无情，也许只是有情人多心。

门　被子植物门

纲　白兰植物纲

目　渐尾兰目

科　鸢尾科

青陵川挽风兰是一种细叶垂花的兰花品种，为地生草本植物，花呈冰蓝色，四季常开。花苞与叶片都较为狭长，雌雄异株，花的结构十分适合挽风蝶等昆虫传粉。挽风兰喜欢肥沃的腐殖质土壤和空气流通的环境，极易生长。比较特殊的是，挽风兰的狭长叶片有轻便、防水、结实的特点，若以特殊的手法编织，能制成小巧的兰花船，这是青陵川海边渔民家庭的出行必备工具。

青陵川遗烬花

Qingling Black Flames Orchid

门 被子植物门

纲 折子叶植物纲

目 晶花目

科 细绒晶花科

◆ 未绽放前花瓣背部有隐约的荧光

附记录

民间传说这种遗烬花百年前本是青陵川王孙贵族的专享之物，只在宫中培育。前朝将亡时，和平军一举冲进宫中，看到这区区花房竟也富丽堂皇，胜过许多民间居所，便怒火中烧，一把火将其燃尽了，全然不顾花房里面的32个宫人。但没有人想到这遗烬花居然有阻断大火的效果，众人只是受伤而已，无一人丧生。很快这种花便被幸存的宫人们带到了民间，经大力培育，成了一种非常重要的经济作物。新的宫殿、新的花房也在紧锣密鼓地修缮中，又是新一代的故事，又是新一代的主人。

遗烬花是一种花色大多为墨蓝色的生长在青陵川的花卉，花瓣有淡淡的荧光，民间俗称黑丽花，是一种高2米－3米的常绿灌木，花色浓郁，四季常开不败。由于人工培育的遗烬花较多，故其形态也有诸多变化，花瓣多呈圆卵形，其上覆盖白色的细软绒毛，纷繁多姿。遗烬花曾经是一种高价的观赏花卉，自从民间大力钻研和推行它的培育技术后，慢慢变成了一种常见的经济作物，尤其是它的花瓣研磨成粉末后可以制成一种防火的液体涂料，居民常将其涂在门框上以加强房屋的安全性。

青陵川血舞竹

门 被子植物门

纲 单子叶植物纲

目 晶棕目

科 棕本科

亚科 晶竹亚科

血舞竹广泛分布于青陵川和日暮川地区，以其高大、细长的茎干和像火焰一样的鲜红叶片而闻名。当叶子比较嫩时，它们是青绿色的，但随着它们的成熟，有些叶片会逐渐变成鲜艳的红色，这种颜色变化被认为是对温度和阳光变化的反应，这一特征也使血舞竹成为青陵川园林植物的热门选择。血舞竹还有个特点是能够快速生长，有时在短短几年内就能长到十多米的高度。除此之外，它可以应对各种土壤类型和气候条件，且非常耐用，抗病虫害，是一种易于护理的植物。血舞竹不仅因其美感而受到推崇，而且还有许多实际用途。它坚韧的茎干使它成为青陵川建筑和工艺品的绝佳材料，而且它经常被用来制作家具、篮子和其他家用物品。此外，血舞竹叶子的营养成分高，可以作为牲畜和人类的食物。该植物还被认为具有药用价值，被用于治疗各种疾病。尽管有许多好处，但血舞竹确实有一个主要的缺点：它有迅速蔓延的趋势，如果不加以适当控制，很快就会成为入侵性植物。必须注意这一点，并采取措施防止该植物扩散到其预定的边界之外。

附记录

◆ 用于建造建筑时会将其编织压紧

在青陵川的民间传说中，曾有一位香山山神之女爱上了民间的男子，但这段恋情为世人所不容，山神之女被永困于香山的竹林之中。她思念自己的爱人，便常在竹林中起舞以期盼他的归来。日夜起舞，锋利的竹叶划伤了她娇嫩的肌肤，她舞过的地方变为红色，丝丝鲜血染红在了那片竹林，并从那座山逐渐蔓延至远方。人们为了纪念她，将此竹命名为血舞竹，也有人称其为相思竹。后常有女子寄此竹叶给心上之人，用以表达相思之苦。

青陵川崖鹿之心

Qingling Heart of Cliff Antelope

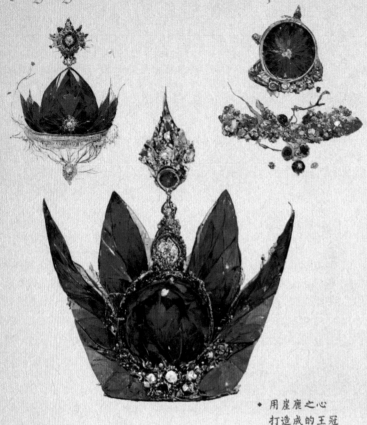

• 崖鹿之心裸石

• 用崖鹿之心
打造成的王冠

寓意：千古之心，万丈之情

崖鹿之心是青陵川西部地区特有的产物，一般被用来打造成王冠或者胸针供权贵佩戴。用崖鹿之心做成的纯冠只配以最简单的金石，意在极大突出其本来样貌。一颗崖鹿之心通常重300克-350克，硬度与琉璃相当，作为有机宝石，若无腐蚀性物体破坏，可保存上百年之久。崖鹿常栖息于悬崖之上，生命力顽强且十分灵敏，需长弓善剑者一击刺中心脏才会迅速毙命，且发现崖鹿已属不易，就算命中也不知心脏会滚于何处。荒原凶险，一颗崖鹿之心的背后不知搭上了几条性命。西域王常将其作为贡礼进献给青陵川中原地区的统治者。

附记录

崖鹿是青陵川西部荒滩上的一种半羊半鹿之兽，常在悬崖峭壁上活动，身姿矫健，灵敏好动。小而轻的骨肉却包裹着一颗巨大的心脏，心脏在崖鹿体内时会自然腐化，但当崖鹿遭遇意外突然暴毙时，心脏便会迅速硬化，呈现宝石般的质感，颜色也只是微微暗红，并无大异。崖鹿一般能活80年，因其充沛的生命活力，以及即便死去心脏依然鲜亮的特性被青陵川统治者认为象征着至高无上的生命力和福寿绵长的长寿之意，因此它的心脏千金难求，是西域特有的贡品。通常用崖鹿之心制成的胸针只有二品以上的官员和地位崇高的后妃才会被赏赐佩戴，而镶以纯金打造的王冠只有国王和王储才有资格享有。

青陵川锦色琉璃

Qingling Rainbow Glass

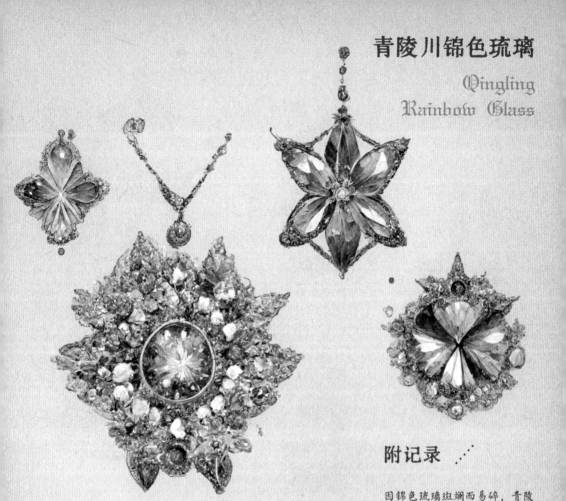

附记录

寓意：只此一次的斑斓美梦

被认为是异域的特殊宝石的锦色琉璃是青陵川一种独特的玻璃制品，以颜色鲜明多彩而被称为锦色琉璃，其制作工艺难度极大，只有青陵川有这样成熟的技术，能对原料、温度、配方等进行很好的控制。青陵川的人崇尚玉石之美，因而在制作过程中加入了一种特殊材料使其浑浊而呈现不透明或半透明的质感，保留了玻璃材质的表面，而内质更似玉一般温润。因制作难度较大、成本高，多被制作成装饰类摆件、挂件、手镯、项链，也有奢侈者将其用于制作器皿和建筑构件，这种情况一般只见于修建皇家园林时。

因锦色琉璃斑斓而易碎，青陵川的人们认为它是一种至美至情的遗憾之物，好像一个难以触及的幻梦，一般不作赠礼之用送与枕边之人。但也因此缘故，成了另一种未圆满的爱情信物，用锦色琉璃制作的小坠通常被赠予不能圆满、爱而不得的恋人，项链的长度经过设计，正好坠于心上的位置。

这小小的坠子不知承载了多少人午夜梦回时的眼泪。人生太短，而遗憾太长。

青陵川方圆天灯

The Great Lantern of Qingling

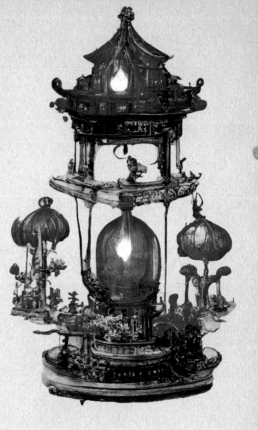

附记录

放方圆天灯是青陵川人在新旧年交际时最具代表性的庆祝活动之一。"方圆"在青陵川文化中是一切形状的大成，代表着天地万物的抽象缩影。在新旧年交际的这一天，青陵川的居民们会点灯升空，自地至天，以向上苍传达对新的一年的美好期许和祝愿。这个传统也流入日暮川，已经延续了千年。

方圆天灯是青陵川地区一种传统的灯笼，后传入日暮川，只用于辞旧迎新的新年之际，颜色为青陵川人最为青睐的正红色，日暮川的天灯则加入了自己的民族特色，颜色更为清秀粉淡。传统的方圆天灯是用大红色的纸糊成的，内置红烛，装饰以象征着吉祥如意的纹饰和符号。有的天灯还有镂空设计，点缀着民间传说中的祥龙装饰，当天灯升起时，便能产生令人着迷的阴影效果。除了放飞以外，方圆天灯还可挂于树枝或房檐等高处作为装饰，但多数还是升于空中，代表着对财富的眷顾与愿望实现的希冀，通常是以一个大家族为单位，集体放天灯。在一些偏远的乡村地区，常常是全村人一起放天灯，远望便是百家灯火齐飞，有一种震撼心灵的视觉效果，为新的一年的到来增添色彩。

青陵川长月花灯

Qingling
Great Moon Lantern

◆ 长月花灯素灯

附记录

青陵川长月灯市的繁华和开放程度远近闻名，吸引了许多国家和地区的人在此时节来经商或游玩。在这几天的夜市上能淘到来自各国的奇珍异宝，甚至还有远渡重洋的新奇的花鸟鱼虫。商业发达的同时也有文化的发展和交流，无论是精通言辞的传教士，还是简简单单的异乡旅人都能在此获得善意和欢迎。那几天，在花灯下，不同民族和背景的人们齐聚，共度同一个绚烂的夏夜，"青陵盛世"的美名也通过一个小小的节日迅速流传开来，似乎比使臣们经年累月的出访交流要有效得多。

长月花灯是青陵川地区颇具特色的手工彩灯，已有上百年历史，最初只在宫廷使用，形状主要为棱角分明的立方体形，雍容华贵，称作宫灯。后流入民间，形状更为圆润，用料也更轻便，贴近民众，改名为花灯，主要在节日期间使用。长月花灯主要是用各色硬木作为骨架、手绘丝绸或琉璃作为灯身，有时会在其下方缀有流苏或绢纱，分为手持和悬挂两种。每年夏季八月末左右在主城内会有为期五天的长月灯市，家家户户都出门赏灯游玩。即使是深闺中的小姐，这几天也是自由之身，可以随意活动。主城内的大户人家会趁此机会挂上精心制作的长月宫灯，并在门前设上酒席，在此驻足赏灯者可饮酒一杯。

青陵川冰骨凝香扇

Qingling Fragrance Court Fan

附记录

冰骨凝香扇每年产量不过十把，只有位高权重者或后宫得宠者才配拥有，因而代表着无上的荣宠，自然也会令拥有者成为众矢之的。因冰骨凝香扇容易吸附香料，由它导致的"意外"也频频发生，一段时间里甚至成了宫中人人胆寒的妻器。福祸相依，久而久之，受赏者只敢将此束之高阁，即便是闭起门来也不敢时常把玩，渐渐也便断绝了使用。但冰骨凝香扇后来倒是成了被送给异域的国礼，不知他乡又有什么样的传说呢？

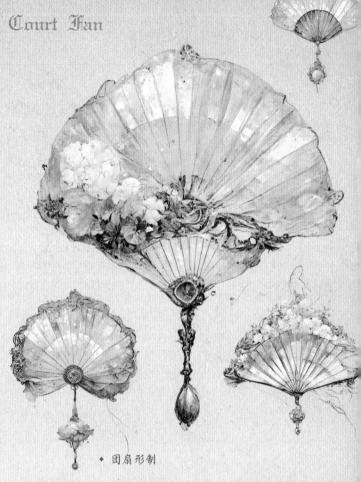

◆ 团扇形制

　　冰骨凝香扇本是一种宫廷专用扇，主要有团扇形制、折扇形制、竹扇形制等。冰骨凝香扇的扇骨是由珍贵的深海霓香海螺化石制成的，这种霓香海螺早已灭绝，青陵川记载称其为宇宙鸿蒙时便已存在的生物，已有千万年历史。现主要发现于青陵川北部山脉、图兰可冰层中及奎维斯顿矿山区。霓香海螺的化石是一种主要呈月白色、能折射出水润的虹光的有机宝石，价格昂贵，深受皇室喜爱。匠人将霓香海螺化石磨成薄片，配以青陵川特有的蓝冰竹柄，无须制作扇面也能呈

现出清雅脱俗的效果，一般由男子使用。但霓香海螺化石的硬度很低，稍有不慎便会产生划痕或折断，须用琉璃封层方可。女子常在其上覆以绢纱，缀以繁花，更有富贵华美之感，同时还可以达到防刮蹭的效果。霓香海螺化石和蓝冰竹柄有着丰富的气孔，极易吸味，若将此冰骨凝香扇整夜浸于香料之中，便可留香数月，扇动时可使美人触骨生香，香气绵延不绝，若隐若现。

鲸山岛晶翡长絮水母

别名：鲸山岛暮色烟翡

Stumi Emerald Jellyfish of Whales' Island

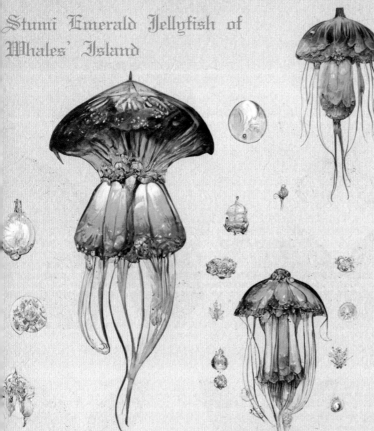

附记录

伴随它们一生的晶砂会在它们的体内凝聚，这样的晶砂中偶尔会有非常罕见的竹状结晶。也许是因它们体积太小、个体太少极难收集的缘故，在鲸山岛上几乎没什么价值，但对于外界的贵族们，这种"晶砂珍珠"却非常稀缺，而且珍贵程度极高，受到不少贵族们的追捧。

门	刺胞晶腹门
纲	水螅纲
目	海水水母目
科	晶砂水母科

　　鲸山岛暮色烟翡生活在鲸山岛周围的海域，因特殊的海洋暗流，它们世世代代都生活在这里。它们身体的主要成分是水和晶砂，个体长15厘米－18厘米，由内外两层软膜胚层组成，两层间有一个很厚的中胶层，中胶层被较多的晶泡附着，呈透明状，而且有漂浮作用。它们在水中自由运动时，利用身体挤压动作喷水反射前进。每次做喷水动作时，它们体内的晶砂都会翻滚，泛起特殊的晶绿色，远远望去，如同一整片晶海，颜色很是迷人。它们在水中以绿曼晶藻和水底晶砂为食，二者在体内摩擦后凝结出翡色的晶露，泛出特殊的宝石光泽。它们就像一顶顶翡色雨伞在水中漂游，个体差异相对较小，伞状体的表面还点缀各色碎晶。它们在成熟后会有荧光色泽，它们将大量的水螅幼体从自己须间的宝石状腔囊放置在晶砂中，晶砂也是小水母们的第一餐。

鲸山岛盐晶蝶

Whale's Island Crystal Salt Butterfly

门	奎德林八足亚门
亚门	无性别八足亚门
纲	自衍虫纲
亚纲	有翅亚纲
目	腹鳞目
科	腹鳞翅科

附记录

盐晶蝶虽为晶石所生，却是非常情深的蝶种，娇弱的一只常轻轻栖于另一只的背上，两只结伴出行，从不分离。据鲸山岛原青陵川居民所说，盐分是神的礼物，可以保鲜，也可去苦，是美好与新鲜生命的象征，加之盐晶蝶情深的特点，深受鲸山岛居民的喜爱。盐晶蝶也与当地居民保持着良好的关系，常会飞入家中，抖落其翅膀上蓝色的盐晶，居民会将其小心地收集起来，视为神的眷顾。

盐晶蝶是栖居在鲸山岛的大型蝴蝶，以鲸山岛特产的梵素鲸晶为主要能量来源。盐晶蝶是由晶石所生，幼虫期时寄生于岛上随处可见的鲸晶缝隙中，靠肉眼很难发现，颜色与晶石的近似，为浅蓝色。成年后身长也只有5毫米左右，很少蠕动，易被忽视，主要天敌为一些岛生蛛类，会在梵素鲸晶的缝隙中结冰丝网以捕食盐晶蝶。如果盐晶蝶顺利到了结蛹期，则等到18个恒星日后便可破蛹而出，翅展为12厘米－15厘米，颜色为浓郁的皇家蓝色，具有耀眼的晶石光芒。值得一提的是，这些蝴蝶的翅膀如来自深海一般，带有盐的结晶，飞行时常会抖落蓝色的盐晶。

鲸山岛寒玉冠

Whale's Island Tiara of Icy Jade

附记录

鲸山岛是青陵川流放犯人或病人的海上孤岛，流放之人中便有白鳞症患者。此症本无大碍，只是肤色异于常人，皮肤在阳光下有淡淡的白色鳞纹的光泽。此症十分罕见，百年不过一人会得，不知何时起，民间流传有这种基因的人才是真神之子，令现有统治者颇为忌惮，于是震怒，称其为王国之大不祥。白武夫人自出生起便有此症，本家为防被牵连，自请逐此女出籍，改姓白武并流放鲸山岛。被流放之人大半已殒命，现只有117位居民，皆是以各种理由被青陵川遗弃之人。在白武夫人的带领之下，众人一齐将鲸山岛建设得如世外桃源一般。据传白武夫人智谋过人，颇有领导才能，冰雪般的肌肤衬着梵素鲸晶制成的寒玉冠，如同天人一般。不知民间传说是否为真。

寓意：不归

寒玉冠为半圆状冠，是由鲸山岛特产的梵素鲸晶制成的女子皇冠，只为岛主白武夫人私人所用。据说鲸山岛是一只巨大的玄鹿鲸在海中灵涌爆发时正入漩涡被碎晶和矿灰紧紧包裹而形成的孤岛，因此整座岛都是玄鹿鲸身。梵素鲸晶是玄鹿鲸的生物晶碎片，通体幽蓝，且触骨生凉，在岛中并不难寻，但岛上居民为表尊敬，只由白武夫人一人所用，平时并不轻易触碰。常可见到颇为壮丽的蓝色晶状簇矗立于岛上，如天然冰柱，清明圣洁。

鲸山岛玄月蝴蝶

Judi-moon Butterfly of the Whale's Butterfly

没有人知道为什么玄月蝴蝶会往青陵川飞去，又为什么会飞回，像是宿命般的飞行，毫无理由地往特定方向的远方冲去，又终无容身之处而惨淡回归。生命就在这样的奔波下被无意义地耗尽，又或者，这就是它们追求的意义。

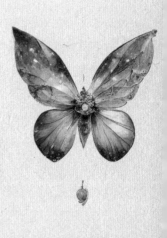

◆ 淡紫色和冰蓝色完美结合

门	科切丝六足门
纲	滤晶彩镜纲
目	彩翅目
科	黛粉科

鲸山岛玄月蝴蝶是一种栖居在鲸山岛的小型蝴蝶，它的幼虫为青黑色，生活在岛屿边缘巨大贫瘠的岩石缝中，以沙土为食，沙土经它的消化后能变成营养丰富的细土壤，孕育一些特殊的植物，而玄月蝴蝶正是以这些特殊的植物为生，只在鲸山岛生长。玄月蝴蝶的结蛹期在20个恒星日左右，在石缝深处结蛹，破蛹而出后，慢慢爬出地面，它的翅膀就像银河系漩涡的颜色，有蓝色、紫色、金色和银色等。翅展相对较短，只有5厘米左右，但飞行能力很强，一天能飞百里，能自如穿梭于鲸山岛与青陵川之间，几天不停歇，并且无惧海上的风浪。但玄月蝴蝶的寿命平均在10个恒星日左右，若是赶上海上天气不好时，一生只能在两岛之间往返一个来回。

鲸山岛天痕胶

Mingarwood of
the Whale's Island

附记录

天痕胶在鲸山岛和青陵川皆有产，但青陵川人工养殖的居多，最上品的还是鲸山岛的野生天痕胶。人工养殖的天痕胶一般5年到10年便可结成一块，主要是通过人工干预鲛幼松的伤口，定期割开树木或引入虫蚁啃噬，也有用火局部烧制。不同方法产出的天痕胶的气味大不相同，用切割或烧制法制成的天痕胶一般气味更为深沉厚重，而虫蚁啃噬后的则有一股清甜之味。鲸山岛的野生天痕胶的气味是人工无法模拟的，它的层次丰富而雅致，充满禅意，一克千金之价，且被鲸山岛的白武夫人严格控制出口量，尤其是与青陵川的贸易，必要比别处贵上两三倍，于是很多人只能从日暮川曲线进口这种珍贵的野生天痕胶。

◆ 形状各异的野生天痕胶

寓意：伤痛之物，清心，苦修

　　天痕胶是鲸山岛和青陵川特产的鲛幼松木经风灾和虫害后分泌出的树脂，后在经年累月的过程中千锤百炼形成的天然胶质物。因其表面的皱褶和通透的颜色如天空产生了裂痕一般而被称为天痕胶。一块巴掌大的天痕胶形成结块要历经15年至20年的时间，是鲛幼松的伤口一次次不断结痂而凝结出的伤痛产物，被人们奉为苦修之圣物。天痕胶自有一股异香，可刀削为屑或碾磨成粉制成熏香，也可直接镶嵌成整块的珠宝首饰佩戴。因其产量极少，故是普通修行之人可望而不可即的至宝，其功效也在口口相传中到了神乎其神的地步，比较普遍可靠的说法是长期闻此香能够明人神志。只要不是顶级的野生天痕胶，散装香料的价格并不高，较为常见，普通家中皆有使用。

鲸山岛紫冠珊瑚

Violet Crown Corals of the Whale's Island

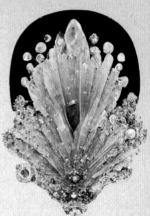

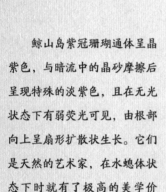

门　刺胞动物门

纲　珊瑚晶虫纲

目　深水珊瑚目

科　晶状珊瑚科

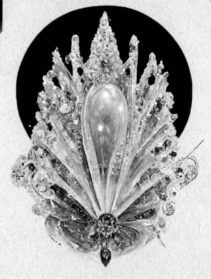

　　鲸山岛紫冠珊瑚通体呈晶紫色，与暗流中的晶砂摩擦后呈现特殊的淡紫色，且在无光状态下有弱荧光可见，由根部向上呈扇形扩散状生长。它们是天然的艺术家，在水螅体状态下时就有了极高的美学价值。它们会在保证扇形生物生长常态的基础上变化出不同的结构，所以在深海所见的鲸山岛紫冠珊瑚通常各不相同，但其颜色都分外艳丽。晶状的壳让它们像极了宝石，紫冠珊瑚是具有晶甲质、晶状外骨骼的深水珊瑚种，紫冠珊瑚的身体由2个晶胚层组成，位于外面的水壳层为外晶胚层，里面的晶层为内晶胚层。内外两胚层之间有很薄的没有晶体结构的透明状晶层，它们这类深水珊瑚无头与躯干之分，没有神经中枢，只有弥散神经系统作为体征支撑。当受到外界刺激时，整个珊瑚体都有反应，其反应多为"震光"，即快速地产生生物信号，发出闪烁型光信号，其生活方式为以吸附形式附着在栖息地。当数量足够庞大时，会形成珊瑚礁生态系统，具有保护海岸、维护生物多样性的作用。

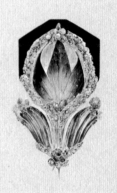

◆ 晶状外骨骼生长初期

附记录

鲸山岛紫冠珊瑚的养殖条件不高，多被贵族养殖，且遇到风吹草动后的"震光"能力让它们极其受人追捧，特殊的敏感体质让它们有极强的养殖趣味性，惊艳的颜色与形态多样性满足了大多数贵族的猎奇心理与收集欲。

鲸山岛粉晶碟水母

Cermondie Jellyfish of the Whale's Island

门 刺胞晶腹门

纲 水螅纲

目 海水水母目

科 晶砂水母科

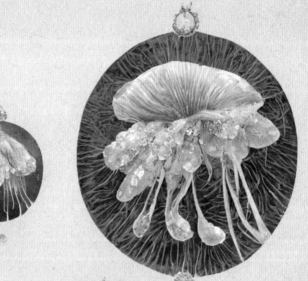

附记录

粉晶碟水母拥有"鉴宝"能力，纯度较低或颜色不够讨喜的碎石可入不了它们的法眼，它们还会在遇到同类的时候相互比较。当研究者走进它们的生活时，它们将身穿粉色水母服的研究者视为同类，并向他们展开触手以展示自己的"战利品"。

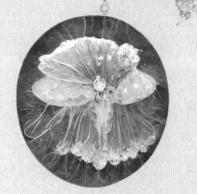

◆ 缀满宝石的"碎晶旅人"

　　"碎晶旅人"是浅水区的双色水母，粉色的"兜帽"下晶蓝色的晶状须显得尤为特别，伞帽边缘有一层向内的窄膜状结构。在发育初期，鲸山岛粉晶碟水母的触手并不是晶蓝色筒柱状的，而是透明的扁平状形态。它们在生长初期时，触手中间的细柄上有一块褶皱状的椭圆形盘状生物结构，由极薄的生物膜片构成，这是它的"海底探头"，能将海浪和海底砂石摩擦而产生的次声波记录下来，分辨出附近的晶石并将晶蓝色的安

纳海恩蓝珀的碎屑捡起，用黏液将其吸附在自己的触须上。它们需要安纳海恩蓝珀中的矿盐来养育自己的后代，它们在性成熟时会散发出极其艳丽的色泽，非常易于识别。它们的生殖腺位于晶状须附近，性成熟时晶状须脱落，扎入海沙中，受精卵经囊胚期发育成浮浪幼虫，它们会缠绕在雌亲脱落的晶状须上，直到发育成水螅型幼虫后再携带一些晶屑继续漂流。

鲸山岛露明珠蝶

Aquaticus Lumina Butterfly of the Whale's Island

门　佩尔森八足门

纲　腹鳞纲

亚纲　有翅亚纲

目　晶翅目

科　鳞粉翅科

◆ 翅膀拥有特殊的呼吸结构

附记录

由于露明珠蝶的习性难以捉摸且数量稀少，因此被认为是一种罕见的濒危物种，目前鲸山岛和日暮川的居民正在努力保护它们。

露明珠蝶是一种独特的蝴蝶，它们已经适应了水下生活。它们的翅膀已经进化成了透明的，可以允许光线透过，并为自己提供伪装。它们的生物发光体是由被称为"感光团"的特殊细胞组成的，其产生的光在黑暗的海洋中吸引猎物和伴侣。露明珠蝶的腿和触角也经历了适应性改造，以便于游泳和从海底收集食物。它们的腿长且灵活，它们的触角上覆盖着微小的感觉毛发，可以探测到食物的存在。露明珠蝶在水下生活的能力得益于其翅膀可以储存氧气，这是由它们特殊的呼吸结构造成的。此外，它们的食物已经从花蜜转变为更多样化的小型海洋生物和在海底发现的碎屑。这种蝴蝶擅长一种不同于其他物种的交配舞蹈，雄性和雌性以同步的模式游动，创造出一场令人着迷的灯光秀。

鲸山岛晶松珊瑚

◆ 人工培育的晶松珊瑚

附记录

人工培育的晶松珊瑚的生长形态全凭运气和天意。虽然鲸山岛晶松珊瑚的产量可以人为控制，但却依旧难得极品，因为晶松珊瑚达到成熟期后，要在三年之内捞起颜色才会鲜亮，但大部分晶松珊瑚在三年内都长不成松树状，所以这样的人工产物一度被贵族们追捧和收藏。

门	刺胞动物门
纲	晶珊瑚纲
目	晶珊瑚目
科	珊瑚科

鲸山岛晶松珊瑚是人工培育的珊瑚，以晶状集合体形式存在，其形态多呈树枝状，上面有不规则的点状突起，每个单体晶松珊瑚横断面的纹理向四周延伸生长，多呈现肉色与晶粉色，颜色鲜艳美丽，有淡荧光色。这种人工培育的晶松珊瑚是由数块海晶石作为晶苗放入海沙中培育而成的，这种特殊的生长型晶苗是极为稀少珍贵的，因此每年生产的珊瑚都会被世界各国的人争相购买，并以高价从珊瑚商贩手中收购。这种海晶石就算不能长成珊瑚，也会不断生长，直到链接到另一株接力交织生长，所以鲸山岛的晶松珊瑚可以生长成各种不同的样子。在每年一度的晶松珊瑚大展上，呈松树状的晶松珊瑚为最佳。

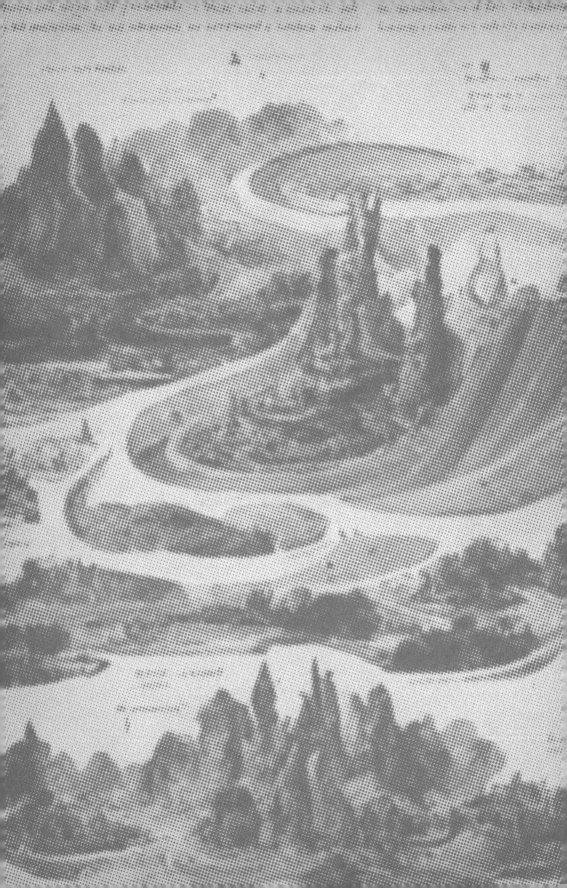

Bansal Civilization

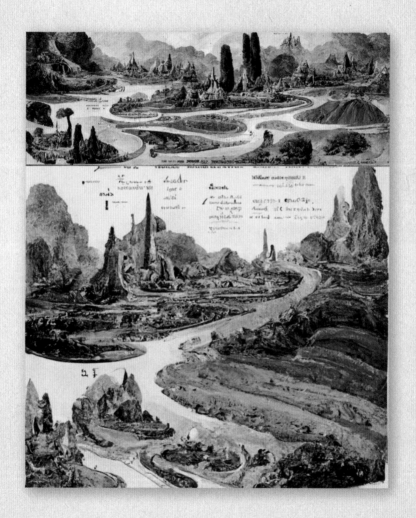

班塞尔地区与文明

Bansal Civilization

班塞尔地区西接涅鲁斯大河，东接若古海，这里有着炎热干燥的沙漠和肥沃广袤的平原，不仅是诸多热带动植物的家园，而且孕育着拥有几千年丰富历史的古老文明。

这里拥有多个城邦和部落，包括格兰维斯王国、"富裕之城"裴德利、"和平之都"柯林赛等，虽隶属于不同的政治系统，生活习俗等都略有不同，但文化上还是一脉相承，被外界统称为班塞尔文明。

农业是班塞尔地区经济的重要组成部分，涅鲁斯大河为小麦、大麦和亚麻等作物提供灌溉，形成了繁荣的农耕经济。班塞尔人还饲养培育了大量家畜，并与其他地区如青陵川等地进行贸易，以获取香料和金属等具有异国情调的商品。

班塞尔地区还有闻名四海的古老瑰丽的建筑，尤其是北部荒原的巨大古建筑群，据说是古圣人的陵墓，其周围遍布机关，象征着班塞尔古文明的力量和财富。

几大主城区也拥有许多令人印象深刻的寺庙和其他建筑物，全部采用最优质的材料和工艺建造。这些建筑不仅美丽，而且是重要的信仰和学习中心。班塞尔人信仰宗教，信仰众神。他们也非常重视来世，许多墓碑上都有复杂的雕刻和绘画，描绘了他们对死后灵魂之旅的想象。

班塞尔人还精通编织、制陶和金属加工等各种手工艺，复杂且精美的艺术品受到世界各地收藏家和学者的高度评价。

尽管这里诞生了许多人类文明的奇迹，但班塞尔由于地处热带，大片的区域被沙漠覆盖，在这种环境残酷的地方，班塞尔人必须努力适应自然才能生存。他们是一个有韧性且足智多谋的民族，在漫长的历史长河中，通过自己的聪明才智和决心，建立了班塞尔这样繁荣而充满活力的文明。

Bansal Civilization

班塞尔赤镰地区

Bansal Scarlet Sickle Area

赤镰地区主要位于班塞尔北部，是由巨大的红色岩石层经风、流水和地壳活动的影响造成的断层，从而形成了红色堡垒状的山体，赤色沙砾遍布地表。这一种特殊的地貌也被称作赤镰地貌，这里多峰丛和陡崖，裸露的山体如红色的镰刀一般。这里紧连班塞尔沙漠，因此土壤贫瘠，植被较少，但也有很多特殊生物在此生存，如古老的石岩巨蜥。这里地貌凶险，人迹罕至，除了一些学者和研究者，很少有人涉足。

赤镰地貌在青陵川中部地区也有分布，但不及班塞尔地区的分布之多、范围之广。近来，有人在赤镰地区好像发现了失落的

所用的，相关学者专家还在研究。趁着这股风，也有很多淘金者就此涌入此地，在远离管制的区域碰碰运气，倒也带动了一

文明古城也罗，从红色的砂岩下挖掘出了很多古老的人类装置，不知是农用工具还是武器，其工艺之复杂远远超过现在人们

批周围卖补给的小商小贩们。

班塞尔宝石扭蛋机

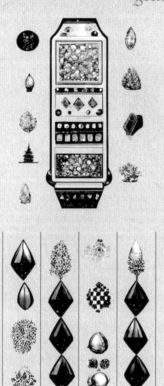

附记录

无论是稀有的宝石、闪闪发光的晶钻，还是灰蒙蒙的碎晶，在晶膜的包装下，这款扭蛋机中的每一颗宝石都熠熠生辉，根本无法判断里面包裹的是什么。这让整个过程都充满了随机性，这也是也罗古城中宝石商人的智慧所在。

◇◇◇◇◇◇◇◇

◆ 可移动型 T38 宝石扭蛋机　　　◆ 固定的出货顺序，包含原石

　　班塞尔宝石扭蛋机是在赤镰地区的失落古城也罗挖掘出来的遗留物，人们在赤镰地区不止一次发掘出高工艺产物。在研究的过程中发现，这是一种在当时十分流行的自动售货机，而且并不是同一种型号。这些机器可将菱状墨晶作为通用币，随机地产生小型收藏碎晶或人工精选后的标准宝石，这些碎晶和宝石通常被包装在透明晶膜胶囊中。

　　每台机器都装满了令人眼花缭乱的碎晶和宝石，人们再根据独特的颜色和净度对其进行精心的挑选分类。顾客可以转动机器侧面的曲柄，等待装有碎晶或宝石的胶囊从滑槽中滑落，在机器的出货管道中有一片薄薄的晶片，随着一声令人满意的叮当声，胶囊会掉入接收盘中，顾客可以将其打开，露出里面闪闪发光的宝藏。

◇◇◇◇◇

班塞尔镜蕊葵花

Bansal Sunflower of Glass Pistills

门　被子植物门

纲　露脂蕊纲

目　桔梗目

科　晶菊科

附记录

花蕊之中，凝露的凝聚速度由于蝶卵的存在更快了一些。在此期间，花蕊之中的凝露仍未凝固，只是表层风干了，还需要一定的温度才能完全凝结，每日的日光刚好够用，而花蕊之内的凝露也成了班塞尔窥蕊晶蝶的食物。

◆ 凋谢的镜蕊葵花

班塞尔镜蕊葵花是班塞尔大平原上一种常见的葵花，一年生草本植物，茎高普遍在1米–3米，最高可达12米，常成片出现。其头状花序极大，沿着花蕊环状生长，直径为18厘米–30厘米，主根入土较深，一般深入土壤0.7米–1.2米。随着根系的逐渐生长、吸水量的上升，其花蕊处会凝结出透明的花露，其内部会形成细小的结晶，在光线的照射下如同一面小镜子嵌在其中。茎秆内部具有特殊的纤状结构，可支撑1–4朵花，镜蕊葵花的香味很浓郁，相隔数百米都可以隐隐闻到。

成熟后，花蕊处的花露逐渐变硬，表层凝结的花露形成露膜。此时，花蕊便是班塞尔窥蕊晶蝶产卵的天堂，它们会将卵产入花蕊中，风干层逐渐加厚成为天然的保护层，使卵可以不受风雨侵袭，生存得更好。

班塞尔脂露珠

Bansal Jade Succulent Plant

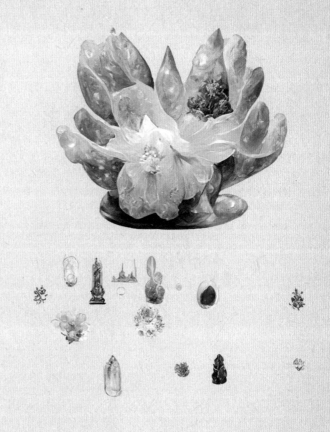

附记录

脂露珠的形态较为多变，极易受人工干预的影响，因此渐渐出现了脂露珠玩家群体。他们以培养出底端小而叶身庞大多姿的形态为豪，因此不同形态的脂露珠价格差异很大。

班塞尔脂露珠是一种生存在班塞尔沙漠的多浆植物，因具有羊脂玉般的温润色泽和精致肥厚的叶片而被人们称作脂露珠。它们对干旱的耐受力很强，可以在叶子和茎中储存充足的水分以备不时之需，只需要浇最少的水，便可以在各种土壤类型中生长，适合在室内和室外栽培。脂露珠日常极易护理和保养，因此经常被作为家庭和花园的装饰性植物，并传说能给栽培它们的人带来好运和繁荣。脂露珠的日常维护工作也相对较少，不需要定期修剪或施肥就能茁壮成长。

尽管脂露珠品性坚韧，但容易受到蚜虫和螨虫的影响，这些虫会对它们的叶子和茎造成损害，因此需要定期检查植物是否有虫害的迹象。

班塞尔粉泡泡棉花草

Bansal
Pink Bubble Dandelion

门 被子植物门

纲 球植纲

目 球菊目

科 棉球团科

附记录

粉泡泡棉花草借风而行的传播方式被当地人赋予了伤感的意义,其花语是"未到达的远方"。粉泡泡棉花草连片时看起来多且易触碰,但实际摘于手中时花絮会很快随风而散,让人有一种看似拥有却近不可得的失落感,也用来代指友情以上而恋人未满的状态。

花语:未到达的远方

粉泡泡棉花草是班塞尔地区常见的多年生草本植物,需要充足的光照和通风的环境,一般生长在湿润且排水良好的土壤中,但多数粉泡泡棉花草也可以忍受干旱。其高为 20 厘米－50 厘米,顶端呈拱形,有粉色圆球状的棉团花絮,草籽会黏附于花絮之中,借风传播。粉泡泡棉花草的叶片纤弱、细长,呈黄绿色,表面光滑,花期在 8 月至 11 月,可孤植但更适合大片种植,观赏性极佳。成片的粉泡泡棉花草遍布山野时会形成颇为壮观的粉色海洋,是当地居民出游约会的绝佳场所。粉泡泡棉花草原产于班塞尔地区,后也被南安格尔、日暮川等多地引入。

班塞尔紫藤蜻蜓

Bansal Wisteria Dragonfly

附记录

在人工培育阶段，紫藤蜻蜓的幼虫有两种：一种是长尾班塞尔紫藤蜻蜓，体长15厘米－20厘米，它们更擅长长时间在田地上空巡逻；另一种是短尾班塞尔紫藤蜻蜓，体长7厘米－8厘米，这种蜻蜓被更多地用于搜捕害虫，凡是有它们在的水系耕田，害虫几乎无所遁形。

门	节肢动物门
亚门	晶段六足亚门
纲	腹鳞纲
目	鳞彩翅目
科	猎蜻科

紫藤蜻蜓一般栖息于班塞尔平原，是一种肉食性益虫，因翅膀颜色近似紫藤花花色而得名紫藤蜻蜓。其主要以危害农作物的小型蝶类为食，深受班塞尔农民的喜爱，它们体长12厘米－15厘米，前后翅大小匀称。其后翅的位置有两个"储食袋膜"，在抓捕到害虫时会将其先装到袋子中，这有利于它们连续地捕捉害虫。前翅比后翅稍小的班塞尔斑蜻蜓是紫藤蜻蜓的近亲，由于其飞行速度慢，故捕猎害虫的能力较弱，而紫藤蜻蜓在捕捉生物方面却颇为擅长，所以被人称为"平原蜻蜓王"。紫藤蜻蜓极其擅长在班塞尔平原上隐匿自己，靠速度和捕捉频率取胜，野生的紫藤蜻蜓可以通过人工饲养被驯化，它们与生俱来的领地意识让它们可以"专耕"饲养主的田地，因此常被人驯化后作为农耕时的灭害工具，是班塞尔农民的重要助手之一。

班塞尔绛珠蜻蜓

Bansal Rouge Beeds Dragonfly

门　节肢动物门

亚门　晶段六足亚门

纲　腹鳞纲

目　鳞彩翅目

科　斑蜻科

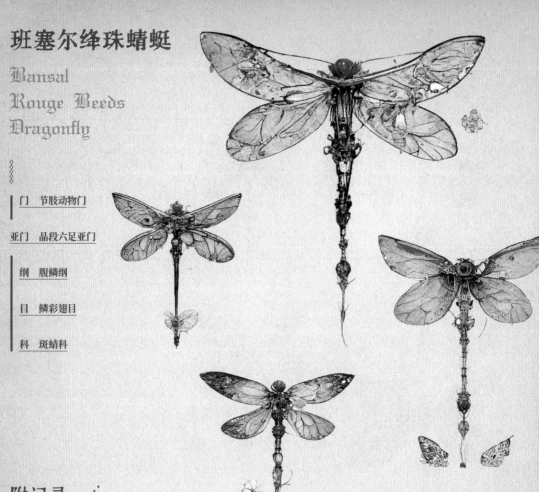

附记录

班塞尔与青陵川作为两大文明地区，常有使者往来和文化交流活动，班塞尔的城邦之中一度风靡青陵川的妆饰和文化习俗等。听闻青陵川的夫人小姐们常常珠翠满头，班塞尔的人们也纷纷效仿。绛珠蜻蜓被班塞尔的能工巧匠们认为是天然上好的簪钗模型，以它为原型的首饰层出不穷，原本随意常见的班塞尔红身蜻蜓也拥有了一个异域风情的名字——绛珠蜻蜓。不过，班塞尔的人们并不知道"绛珠"是什么意思，只知是红色的珠子，觉得很有风情，便一直这样叫下去了。后来，绛珠蜻蜓也被认为是两地友好交流的象征。

绛珠蜻蜓是栖息于班塞尔地区的肉食性昆虫，主要活动于春末夏初，腹长40毫米-45毫米，后翅长约50毫米，翅展可达68毫米。绛珠蜻蜓以苍蝇、蝉、小型蝶类等为食，是班塞尔彩晶蝶的主要天敌之一，一般在班塞尔峡谷中的湖泊、草丛处活动。其幼虫生活在水中和河边湿地，以小型昆虫和水中蜉蝣为食。绛珠蜻蜓一般有两对强有力的透明翅膀，泛着淡淡的青白色，腹身有红色的纹样以警示天敌。雄蝶的体型较雌蝶的大，且翅展和腹部更长。雌雄蜻蜓经常成群行动，有集体捕食行为。蜓身可入药，能清火降燥。

班塞尔芙洛冠
Bansal Floral Stone

附记录

班塞尔地区孕育了诸多文明，邦国众多，裘德利便是其中较为富裕的大城邦之一。芙洛石因其娇妍的外表和平安顺遂的寓意深受裘德利居民的喜爱，被认为是少女成人礼时必备的宝石。按传统，少女的父亲须亲手锻造一顶宝冠作为成人之礼赠予爱女，留作出嫁之用，象征着母家无限的祝福与疼爱。宝冠通常以黄金和芙洛石锻造而成，也可点缀其他宝石。宝冠越精致，少女越风光。裘德利城邦居民的家族观念极重，上至王公贵族下至莽夫平民，都会在锻造芙洛冠上倾心倾力，只因其寄托着对爱女的宠爱和美好的祝愿。历史上每逢城邦战争时，芙洛石便首先被严格管控起来，上位者以此来要挟群众，征得人力。常有父亲三五年不还家，才能凑足宝石铸得一冠，寻常女孩出嫁时便往往只见其物，不见其人，戴至头顶如有千金，如有千斤。

寓意：心尖之爱

班塞尔芙洛石属于粉柱石家族的一种，产地主要集中在班塞尔，森兰维斯及青陵川北部也有少量分布，但品相和数量远不如班塞尔的。芙洛石晶体清澈，肉眼可见的瑕疵较少，颜色主要呈浅粉色，色泽明亮，水光充足，有很好的火彩，很早就被人们用来制作头饰、戒指等饰品。其中最上品的是天然粉樱芙洛石，颜色娇嫩如春樱般可人，盈盈的水光独特而出众，一眼就能分辨出。班塞尔人认为芙洛石有平静心灵的疗愈力量，尤其会使女性平和从容，安逸一生。

班塞尔镜鳞彩腹蝶

Bansal Prism Rainbow Butterfly

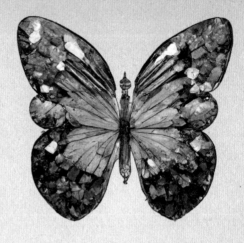

门	科勒节肢动物门
亚门	班塞尔亚门
纲	掠花冲纲
亚纲	有翅亚纲
目	彩晶目
科	彩晶翅科

附记录

班塞尔平原土地富饶，衍生出了众多文明，当地居民对时尚的追求也相当极致。人们会定期研究镜鳞彩腹蝶并对其颜色进行当季的评估，推出专题书刊，对颜色与材质的评判有许多苛刻的标准。当然不仅在时尚圈大放异彩，它们的翅膀下包裹着无数的珍贵金属和矿石材料，就连宝石商人也加入了捕捉、培育、研究镜鳞彩腹蝶的队列。

班塞尔镜鳞彩腹蝶的基因序列与班塞尔彩晶蝶的相似度极高，镜鳞彩腹蝶是被人工改造过基因的特殊蝶种，可以在换翅季自由地控制自身晶翅的配色，是一种极其罕见的中型蝶种，与彩晶蝶共同生活在班塞尔平原区域。镜鳞彩腹蝶的晶翅饱满硕大，与彩晶蝶不同，它们的鳞粉呈块状，从侧面看由高低起伏的晶块组成，呈现出耀眼夺目的光泽，能很好地反射太阳光与月光。其体长为15毫米－19毫米，成长约30个恒星日便可结蛹，蛹呈扁橄榄状。毕竟是"人工"升级版，它们在外观颜色与寿命周期上均比彩晶蝶有优势，个体体型也大很多，它们特殊的翅膀材质使其表面十分坚硬，几乎没有天敌，这让它们有大把的时间研究如何让自己"穿"得更加美丽。每只镜鳞彩腹蝶都有自己的"审美"，它们会根据自身的喜好在换翅季为自己换上新的"蝶翅单品"，因此它们在班塞尔平原是一种直接代表美的生物。它们有着丰富的食谱，对自己的饮食和饮水都非常挑剔，为了在换翅期表现得比同类更好，它们对自己极其苛刻，是非常自律的家伙。

班塞尔彩晶蝶

Bansal
Rainbow Crystal Butterfly

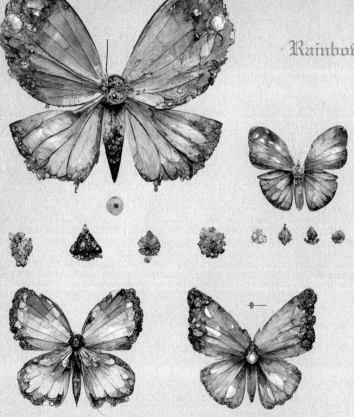

附记录

班塞尔平原土地富饶，生物丰富且多样，衍生出了众多文明，彩晶蝶作为常见物种也被赋予了很多的寓意。比如在柯林赛城邦，彩晶蝶不挑食、好养活，是勤劳可亲的象征，而在裴德利城邦，彩晶蝶是三心二意、四处游荡的代表。在各国之间往来需特别注意考察当地文化，有时一只小小的蝴蝶也会触犯很大的禁忌。

门	科勒节肢动物门
亚门	班塞尔亚门
纲	掠花冲纲
亚纲	有翅亚纲
目	彩晶目
科	彩晶翅科

班塞尔彩晶蝶广泛分布于班塞尔平原，是一种比较常见的小型蝶种，触角细，前肢比后肢短小，蝶身呈近乎透明的白色，有两对翅膀，其上布满七彩的大颗粒鳞粉，能很好地反射太阳光，呈现水晶般的质地。幼虫初期细长，体表有细毛，成年后状如纺锤，颜色呈灰白色，体长为10毫米－15毫米，成长约25个恒星日便可结蛹，蛹呈椭圆橄榄状，蛹期在15-20个恒星日。成虫后，寿命为3-5个月，天敌为班塞尔平原的小型鸟类、蜘蛛等。成蝶主要以班塞尔平原的各种野花花蜜为食，极易繁殖，雄蝶有领地意识，会驱赶其他小型蝶种。

班塞尔红绸小香樽

Bansal
Perporal Stones Hand Stove

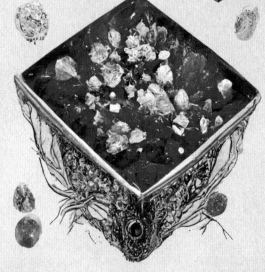

◆ 红绸碎晶原石

附记录

红绸小香樽一般是掌心大小的
方形老松木小匣，多为手炉之
用，轻便温暖。但也有班塞尔
财大气粗者以白铁铸造并镶以
金银，放大多倍于正屋处摆放，
只需喂以熏料，巨型香樽便能
持久保暖生香供整天之用，被
称为红绸宝鼎，闻名整个班塞
尔地区，引得众人纷纷效仿，
一度引发红绸碎晶的产量危
机。大量附近的山河被开垦破
坏，很快便被下令控制，如
今只剩5只宝鼎存世，其中3
只以国礼形式赠于青陵川、图
兰可和安托尼亚地区，留存于
皇室之中。

　　红绸小香樽是班塞尔地区冬日常见的掌中暖炉，主要是由龙鳞
松木制成的触感温润透气的老松木匣内装满班塞尔红绸碎晶所制
成。班塞尔红绸碎晶是一种硬度很低的矿石，能轻易被普通的木石
击碎，所以自然界中很难看到大块成型的晶石。红绸碎晶在班塞尔
地区的产量很大，山中的碎晶被称为红绸母料，较为尖锐细小，但
颜色较为艳丽。分布于河床或河岸的被称为红绸子料，形状大而圆
润，颜色较为柔和。红绸碎晶具有易吸热、吸味的特性，加热后能
保持温度2小时至3小时，因此常被用于填塞手炉。因使用红绸小
香樽时完全不涉及明火，十分安全，因此儿童也可放心使用，是家
中必备的取暖好物。

班塞尔小橘冻

Bansal Tangerina Plant

◆ 小橘冻种果

门 被子植物门

纲 双子叶植物纲

目 晶灵子目

科 晶云果科

附记录

小橘冻酒是班塞尔地区有名的特产。小橘冻从成熟时便被摘下捣碎，置于木桶之中，储存于地窖之内，地窖寒冷，再加上长时间的发酵，小橘冻便会呈现出果冻般的质感，变成一种可以"嚼"着吃的酒精制品，深受各地居民的欢迎。

小橘冻是班塞尔平原常见的一种灵植，单生复叶，叶片由卵形向椭圆形变化，尖端细长，覆盖有白色绒毛，叶片四季常青，在春季时会开出细小的白花，有浓香，每年9月至11月时会结出漂亮的卵形橙色多汁果实，果实成熟后便会干瘪，变为红棕色，腐烂滴汁，汁水是极为丰富的营养物质，大大提高了班塞尔平原土壤的肥力。小橘冻的果实多汁且甜美，可以新鲜食用或用于制作果酱和果冻。小橘冻喜欢潮湿的天气，是一种耐寒植物，可以在多种气候和不同类型的土壤中生长，并以易护理的特点而闻名，许多国家都有引进。

班塞尔古墓白莲

Bansal
White Tumulus Flower

门　被子植物门

纲　双子叶植物纲

目　晶莨目

科　晶莲科

附记录

班塞尔荒原地区有许多远古时期就存在的巨大古建筑群，据说是历代圣人和国王的陵墓，但致命的机关甚多，具体陵墓位置无人知晓，一般人也不敢靠近。在这些古建筑群的墙根周围生长着许多繁茂的白色花朵，人们称其为古墓白莲。有人说古墓白莲长势特别喜人的时候，便是陵墓的"不速之客"尤其多的时候。在这里，圣洁与死亡的气息纠缠弥漫，普通人只远远观之便罢。

◆ 生长期的古墓白莲

花语：不如归去

古墓白莲集中生长在班塞尔北部地区，根粗壮，呈黑褐色和青褐色，茎高 70 厘米 - 90 厘米，无毛无刺，断裂后可萌新芽。古墓白莲的花期为每年的 6 月，花朵开放时会有一股刺鼻的尸腐味，远远就能闻见，但因其生长在距居民区较远的荒原，很多人都未曾见过它。古墓白莲喜欢阴暗而湿润的避光环境，颜色以白色为主，因其难以忍受的气味，目前没有被大规模地人工养殖。但据民间古法相传，吞食此花再呕出，能祛除灾厄与病气。近年来，渐渐有人研究此花的药用价值，但现有成果还未得到较多人的认可。

哈韦曼苏护花蝶

Harbeymersue
flower protector

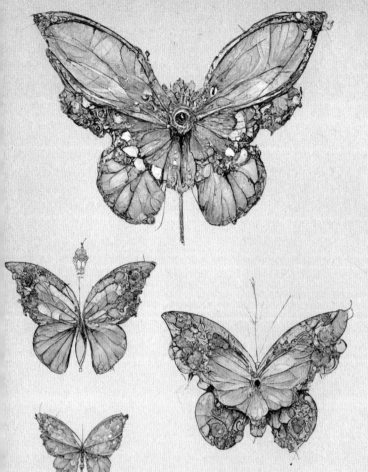

附记录

每逢下太阳雨的时候，成群出现的哈韦曼苏护花蝶会出现在峡谷中，当地居民也会提前结伴来到峡谷中欣赏。因为哈韦曼苏护花蝶的动作极快，就好像是蓝色的花朵接触地面后又弹了起来，雨滴会被极快速度的动作冲开，在阳光的照射下，折射出的冰蓝色光芒格外的特别，成群的哈韦曼苏护花蝶同时俯冲时会炸出"小礼花"，这是一场给当地居民们的独特的献礼。

门	哈韦曼六足门
纲	腹鳞纲
亚纲	透翅亚纲
目	晶翅目
科	格翅晶科

哈韦曼苏护花蝶是生活在哈韦曼大峡谷的小型蝶种，喜欢阳光的它们常出现在雨后的峡谷中。通体呈蓝色的它们身上有一些较为疏松的翅孔，翅展仅有8厘米-10厘米的它们需要花朵的填补让它们"完整"。哈韦曼苏护花蝶对细微的声音很敏感，即便是在雨中也可以极其精准地锁定被风雨吹落的花朵，它们的速度极快，可以在很短的时间快速地托起即将落地的花朵，并且是在飞行姿态下快速地托起，因此成了峡谷中出名的"护花使者"。在众多花的品种里，它们尤其喜欢生长在峡谷地带的"蓝森朵花"。这种花的花瓣几乎不会腐烂，直到凋谢也会呈现饱和度极高的浅蓝色，并且这种花瓣有着极强的韧性，再加上哈韦曼苏护花蝶薄薄的羽翅，好一幅"锦缎绣蓝甲"。哈韦曼苏护花蝶会在雨后成群出现，世代守护着这些被雨击落的"小可怜"。

班塞尔子母蝶

Bansal Shimozawa Butterfly

门	贝尔森六足门
纲	慧宝纲
亚纲	子母亚纲
目	彩鳞目
科	异鳞翅科

班塞尔子母蝶是栖息于班塞尔平原的大型蝶种，是闪蝶中最长寿的品种之一，因此幼蝶破蛹而出时，母蝶还正处青春盛年，这也使幼蝶生性活泼，总喜欢环绕着母蝶行动。母蝶常衔着青岚花的花蕊一端，带领着幼蝶，好像牵着手一般。子母蝶的幼虫期非常短，只有 5 个恒星日左右，身长为 5 毫米 - 7 毫米，呈嫩青色。成虫后就会变为紫青色，软软糯糯的十分可爱。母蝶通常会护着幼蝶直至结蛹，才能享受 15 个恒星日左右的浪漫自由的时光。班塞尔子母蝶临近破蛹期就会收集好一簇青岚花花蕊以便带着幼蝶看世界，有时细心的蝶妈妈还会把花蕊编成一个好看的花环，有些懒幼蝶就直接伏在花环上让妈妈带着飞。子母蝶容易被靛蓝色和金色的植物吸引，除班塞尔平原上到处盛开的青岚花外，它们还喜欢吸吮金丝面包树的树液，班塞尔子母蝶的幼蝶也会偶尔牵着母亲四处探险尝鲜。

附记录

有些旅行者常常把班塞尔母蝶和大洋彼端的森兰维斯紫蜂蝶统称为双子星蝶，其实品种相差甚远。生活在班塞尔平原的格兰维斯王国是崇尚农耕文明的礼仪之邦，这个古老的民族因子母蝶浓厚的家庭属性和长寿特征而将其看作非常神圣的物种，在各种古籍中都能看到关于它们的记录，也是人们祈福时常用的意象。

班塞尔卢比蝶

Bansal Ruby Butterfly

门　贝尔森六足门

纲　慧宝纲

亚纲　有翅亚纲

目　彩鳞目

科　彩鳞翅科

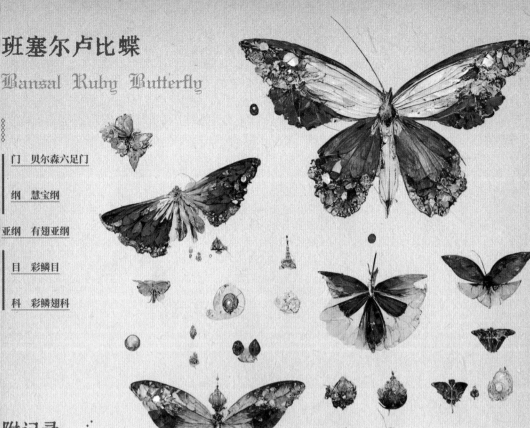

◆ 体态变化一览

附记录

醋橘是班塞尔地区独有的热带植物，具有特殊的令人难忘的酸香味。但醋橘叶本身具有一定毒性，而以醋橘叶为食的班塞尔卢比蝶的幼虫无毒，是绝佳的调味用品。值得一提的是，只有幼虫时期的卢比蝶可食，成虫的酸味苦涩难忍，所以历史上班塞尔地区曾爆发过一段时期的"卢比蝶泡沫"，一只幼虫的价格甚至比得上半克拉的红宝石，而真正美如红宝石的卢比蝶成虫却无人问津。

　　班塞尔卢比蝶是班塞尔大峡谷中常见的小型蝶种，通体呈宝石红色，在阳光下如红宝石般很好辨认。班塞尔卢比蝶喜欢在阿斯坎醋橘叶上产卵，幼虫以醋橘叶为主食，其皮肤黏膜会散发很强的酸性气味。为了躲避天敌的追捕，幼虫的身体呈棕黑色与黄色，如同鸟类的粪便，且全身布满尖刺，生长到 10 毫米 - 12 毫米长时就会转化成成熟的幼虫体态。成熟的幼虫体长 55 毫米 - 70 毫米，失去了颜色伪装能力，但头部会长出叉状的器官，释放强烈的酸性气味，吓走捕食者。

　　成熟的卢比蝶幼虫会自己挂在阿斯坎醋橘的高枝上结成蛹，两三个星期后就会破蛹而出。它们的翅膀上会有如醋橘叶般橙红色的鳞纹，伴有褐色网状纹路，边缘略微泛金色，雌蝶的体型较雄蝶的更大，化蝶后的寿命只有 10 个恒星日左右。

班塞尔紫菱花

Bansal Violet Net Lily

门　被子植物门

纲　折子叶植物纲

目　晶花目

科　晶蜡花科

附记录

晶落之网会让植株周围的土壤变得干燥，这样就会导致花期变短。这个时候就需要将新鲜水果埋在晶落之网附近，土壤吸收糖分和水分后可快速恢复正常的状态。班塞尔紫菱花是不需要人工饲养的，它特殊的根系不仅可以保证其本身的品质，而且大大增强了它的自适应能力，养殖者可十分安心。

花语：如网般的爱

班塞尔紫菱花是班塞尔地区一种独特的冷色花卉，茎高为 0.6 米－0.8 米，喜欢湿润的半阴环境，对土壤的要求并不高。班塞尔紫菱花，偶有淡粉的颜色或如同天空一般纯净的蓝色，其果实有着极其丰富的汁液和香味，整体呈现出宝石一般的晶莹质感，适宜在土壤土层较深且肥沃深厚的土壤中生存，根系粗壮发达且覆盖面很广，可以在土壤中自然地形成晶落之网。这种植物的生存能力非常强，只需稍加培育就能长出优质的班塞尔紫菱花。

它的花语为"如网般的爱"。当然，这只是个美丽的传说而已，真正种植这种冷色花卉的人都知道，品质优良的班塞尔紫菱花的价格绝对不菲。

班塞尔翡皇石
Bansal Grennite Stone

◆ 翡皇石原石

附记录

格兰维斯王国的女王佩戴的胸针就是由这种石头制作而成的。一般中心是一颗巨大的、光芒四射的翡皇石，周围镶嵌一圈钻石，由75%的纯金融合其他贵重金属打造而成。翡皇石只产于班塞尔的涅鲁斯河沿岸，天然的翡皇石有较多杂质，需要人工处理，但操作难度很大，目前被格兰维斯皇室垄断，所以也只有格兰维斯皇室的翡皇石才可以达到克拉数大且澄澈透明的标准，它是这个国家富裕和高技术水平的象征。◇◇◇◇◇

虹纹石是一种产于班塞尔地区的美丽的宝石，有各种颜色，包括透明色、蓝色、绿色、黄色、粉红色和紫色等，其中以高净度的绿色蛇纹石最为尊贵，被称为翡皇石。虹纹石是一种坚硬耐用的宝石，在当地宝石硬度表上的评级为7.5-8。它经常被用来制作戒指、吊坠和胸针，并因其独特的美感和可塑造性受到高度重视。据说虹纹石还具有心理疗愈的功效，能给佩戴者带来平静、清明和安宁的感觉。◇◇◇◇◇

南安格尔炽阳蝶

Nangal flame Butterfly

门　隐肢六足门

亚门　鳞彩六足亚门

纲　腹鳞纲

亚纲　隐廓亚纲

目　鳞彩翅目

科　掠花科

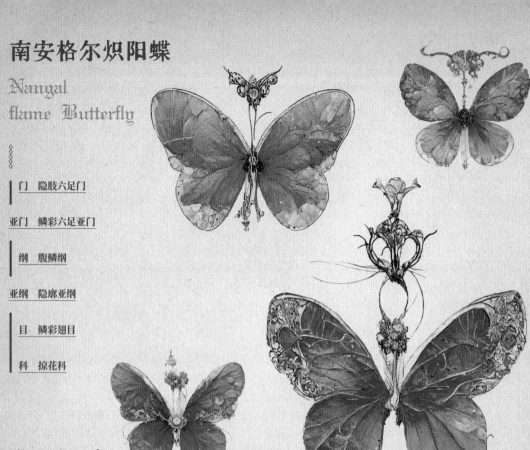

附记录

有旅行者称炽阳蝶会攻击人类，细而长的尖嘴会刺穿皮肤吸食鲜血，故而称其为南安格尔恶魔蝶。但其翅膀的颜色偏偏像阳光一样，便衍生出许多与之相关的寓言和诗歌。拥有光明的样子，却是伤人的魔物，因此人们常用炽阳蝶来比喻身边一些道貌岸然之人。但炽阳蝶本性并不爱吸食鲜血，也不会主动攻击人类，不知是不是因为受到过某种伤害而改变了天性呢？

　　炽阳蝶是一种生活在热带地区的小型捕食性蝴蝶，身形虽小，但华丽明亮的翅膀让人很难忽视，是当地的一种代表性蝴蝶。炽阳蝶在幼虫时期呈灰褐色，主要寄生在沙砾蓝晶蛛的巢中，它们会钻入蓝晶蛛的卵中取食。由于身形过小，肉眼不可见，沙砾蓝晶蛛也无法辨别，它们会在卵中蛰伏，长到 2 毫米－3 毫米时便会生出更强壮的触足，身上也会布满细密的毒尖刺，但必须快速逃离卵钻入沙漠里寻找小型虫类以储备蛹期营养。炽阳蝶的结蛹期一般在 25 个恒星日左右，会钻入 20 厘米－30 厘米深的沙中以掩藏气味躲避天敌。破蛹后，炽阳蝶需从沙中爬出，翅膀不健全者则会永远埋于沙中。炽阳蝶的翅展为 5 厘米左右，如暖阳一般有耀眼华美的光泽，主要以栖居在沙漠中的小型虫类为食，是肉食性蝴蝶。

南安格尔血刃蝶

Nangal Blade Butterfly

附记录

研究表明，血刃蝶在很久之前曾与南安格尔一种海鸟相依相生。血刃蝶帮海鸟捕捉身上的寄生虫，海鸟也会助其幼虫生长。但在啄食过程中，海鸟鲜血渗出，血刃蝶尝此美味后再也不愿继续吃虫子了，不知情的海鸟因此鲜血淋漓，伤口感染而死，一段时间后就销声匿迹了，而血刃蝶失去海鸟后便也难以回头，只以鲜血为食。血刃蝶在当地是恶魔的象征，被叮咬的人会出现局部麻痹，过后皮肤红肿、瘙痒无比，人们将此当作恶魔的警示，提醒时刻警惕身旁的小人。

门　隐肢六足门

亚门　鳞彩六足亚门

纲　腹鳞纲

目　斑彩翅目

科　引血科

南安格尔血刃蝶是少数会主动攻击家畜和人类的小型蝴蝶，生活在热带的南安格尔的沙漠与海洋交接处，是群居动物，3只即可构成族群。通常由翅膀最为强健、口器最为尖利的雌蝶领导，雄蝶围绕其左右。若家族中出现其他雌蝶，只有首领才有繁衍后代的权利，其他雌蝶可进行挑战，失败者将面临血的代价。血刃蝶会将卵产在一些海鸟的巢中，幼虫自破卵起就寄生于海鸟身上，使其痛苦不堪。幼虫身长1毫米－2毫米，呈黑色椭圆状，长大后会跟随海鸟寻一处枝头结蛹，结蛹期在21个恒星日左右。破蛹而出后翅展为5厘米－8厘米，呈黑色，其上有深红血点状斑纹。雌蝶的颜色较雄蝶的更为鲜明，翅形尖利，口器狭长，微毒，主要以吸食人畜血液为生。雄蝶无毒，缺乏捕食的能力，主要靠雌蝶喂养而生。

南安格尔蓝尾蜻蜓

Nangal
Blue tail
dragonfly

门	节肢动物门
亚门	晶段六足亚门
纲	腹鳞纲
目	鳞彩翅目
科	晶蜻科

附记录

许多医者捕捉南安格尔蓝尾蜻蜓后对其进行取液研究，制成适用于人体的药物。但是每一年由雄虫制成的麻醉剂的量都很不稳定，这给科学家的研究制造了极大的困难。有时即便雄虫个体很大但却没多少产量，于是科学家大量人工繁育雌虫，因此当地雌虫的数量非常巨大，"僧多粥少"的情况不断加剧，直到在人工技术的影响下它们进化出了"奎"，无论是取药还是繁衍，情况都得到了极大的改善。

南安格尔蓝尾蜻蜓腹部长35毫米－39毫米，雄虫的胸部呈蓝黑色或深蓝紫色，腹部呈白色，翅展为30毫米－34毫米。雌虫的胸部呈浅蓝色，有金色细纹。未成熟的雄虫的颜色近似雌虫，雌虫体型较小且体内含有丰富的矿物质，是它们长年累月收集晶粉所致。种群喜生活在南安格尔峡谷水系周围，并在个体基因进化的过程中出现了一些智商较高的"奎"母虫，但这种母虫数量极少且体型小，所以通常受到整个种群的保护。

雄虫喜欢居住于南安格尔峡谷较为干旱的地区，雄虫体形庞大，体表光滑坚硬，有着一双如海洋般深不可测的眼睛，仿佛能洞悉一切。

南安格尔蓝尾蜻蜓的领地意识很强，不希望任何人闯入它们的领地，否则会主动攻击一切闯入者，用它们尾部的刺针注射高活性的生物麻醉剂，并用头部的锯抵抗闯入者，攻击范围包括人类。因此，雄虫在南安格尔峡谷中属于同体型物种中的霸王。雌虫虽然体型小且相对温柔，动作迟缓，但也只是稍显逊色。南安格尔峡谷多河流，非常适合南安格尔蓝尾蜻蜓栖息和繁殖，南安格尔峡谷的土壤经过南安格尔溪流的滋养，土壤肥沃且有着丰富的矿藏资源，碎屑会被雨水冲入河流，水系交汇处是南安格尔峡谷的中心地带。因此，雄虫非常爱惜自己的领地。

别名: 南安格尔"夜妖"

南安格尔赤焰蝶

**Nangal
Night Demon**

◆ 成年的南安格尔"夜妖"

门　隐肢六足门

亚门　鳞彩六足亚门

纲　腹鳞纲

亚纲　隐廊亚纲

目　鳞彩翅目

科　掠花科

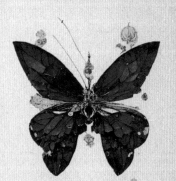

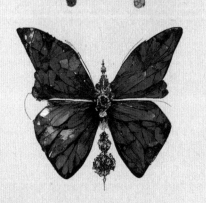

附记录

赤焰蝶翅膀上的鳞粉极其易燃，在干燥的沙漠里扇动翅膀时，会引起小范围的火花，南安格尔因此也有一个著名的"夜妖节"，每天夏季中旬天气最干燥的时候，来自全世界各地的艺术家和旅行者都会来此进行为期一周的狂欢。他们会在营地中央支一口锅，献上赤焰蝶最喜欢的沙芷兰花蜜，吸引来大批的赤焰蝶在空中飞舞，如同不断绽放的烟花。人们趁机诗酒歌舞，恣意纵情，七日不停歇。一周后，一场大火会烧去所有人类的痕迹，沙漠寂静如常，月夜下只有蝴蝶记得曾经的故事。

南安格尔"夜妖"是主要分布于热带的南安格尔沙漠中的小型蝶种，只在夜间出现，飞行时翅膀上红色的鳞粉会反射月亮的光辉，振翅频率是一般小型蝶种的2-3倍，常会在夜中留下闪烁模糊的光痕，诡异妖冶，因此"夜妖"这个名字深入人心。赤焰蝶的幼虫以蛰伏在沙漠中的沙虱为食，肉身细长，长为2厘米–5厘米。成虫后会寻一株沙芷兰结蛹，在30个恒星日后的月夜破蛹而出，以沙芷兰花蜜为主食。赤焰蝶翅展为10厘米–12厘米，其翅膀具有厌光性，在阳光下会迅速地软化变灰，失去飞行能力，因此白天会钻入沙中休眠以躲避阳光。"夜妖"最大的天敌就是沙漠中的尖舌貉兽，其会在白天精准地识别出"夜妖"钻沙的痕迹。

南安格尔棉花糖树

Nangal Rainbow Tree

门　团絮状植物门

纲　团絮杉纲

目　彩虹果腹目

科　彩虹杉纲

枝小繁茂，呈现密集的团絮状，叶片四周有一圈柔软的绒毛，一年生时就有着不俗的色彩，这源于基因中的"美丽密码"。成树后，主枝会不断加粗，密集的团絮状枝条会裂变复制，直到根系附近被叶片覆盖。在各地热带沙漠或长期暴晒干旱区域总能看到这些颜色相当突出的南安格尔棉花糖树，它们的特征是拥有极其明显的彩虹色泽，仅有一些会因土壤中含有的晶矿而呈现宝石的光泽，大多数都以哑光小叶种的形态存在，远远望去密密麻麻的叶子呈现出规律的彩虹色彩。大部分种果呈现翠绿色，偶尔出现其他颜色，直径为10厘米－18厘米，外层包裹着厚且耐磨的皮壳，但重量却很轻，借助沙漠中的风沙，可以被风带到极远的地区播种。最早期的树种源于南安格尔沙漠与较为干旱的平原地带，由于南安格尔彩虹蝶提供的养分，急需水分存活的南安格尔棉花糖树逐渐拥有了稳定的颜色，即便换一个地区也依旧如此，随时给南安格尔彩虹蝶提供巢穴休息，以此来维系自身的循环性生态体系。它们将落在树根附近的南安格尔彩虹蝶的身体合理地分解，汲取所需的水分和养分，代代如此，正如"我护你风沙不侵，你保我万年常彩"。

南安格尔棉花糖树十分耐热，它们依靠着强大的叶片再生能力和保护根系的特殊技能，即便在极其缺水的地带也可以做到"零获水"以适应各种类型的土壤。遇到比较特殊的土壤类型时，当地的南安格尔彩虹蝶也会有足够多的抗体来帮助南安格尔棉花糖树渡过难关。

附记录

南安格尔棉花糖树虽然有好看的彩虹色，但实则没有任何味道。因为依靠"皮囊"吸引彩虹蝶的它无论开花结果都不会有任何的味道，当地居民也总是以此教孩童识别颜色。

南安格尔彩虹蝶

Nangal
Rainbow Butterfly

门 科勒节肢动物门

亚门 科勒亚门

纲 掠花冲纲

亚纲 有翅亚纲

目 彩鳞目

科 彩鳞翅科

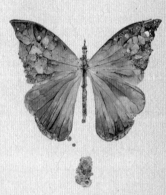

　　南安格尔彩虹蝶是基兰灰蝶科的品种之一，属于小型蝴蝶，广泛分布于热带的南安格尔沙漠和班塞尔平原。蝶翅的底色呈透明状，泛有灰调彩虹的光辉，尤显低调和优雅。南安格尔彩虹蝶喜欢在南安格尔棉花糖树上产卵，两者互为依生关系。因处于热带沙漠区域，南安格尔棉花糖树的树冠上结有彩虹色的絮状物，远远看去如棉花糖一般，这样絮状的结构便于储存水分与能量以在沙漠中存活，而这正好可以成为南安格尔彩虹蝶天然的巢穴，幼虫会吸食树冠中凝结的水分和叶片中的养分。为了更好地伪装以躲避天敌，幼虫的身体也呈现出与棉花糖树一样的彩虹色。有了这样天然的栖息地，成熟的幼虫可长至80毫米－100毫米，宽至20毫米－30毫米。结蛹后，约15个恒星日就会破蛹而出，但化蝶后寿命只有3个恒星日左右。南安格尔彩虹蝶的产卵能力很弱，因此也不会过度繁殖，幼虫适当地蚕食棉花糖树的絮状结构就相当于"修剪枝丫"啦。值得一提的是，彩虹蝶死之前一定会回到棉花糖树的树根下，好像落叶归根一般，重新滋养着树和自己的下一代。

附记录

彩虹蝶和棉花糖树这种相互依生的关系一直是生物界津津乐道的话题。在彩虹蝶的繁殖盛季，南安格尔沙漠和班塞尔平原总会挤满各种各样的学者和旅行者，带动了本来荒芜贫瘠的周边地区的经济发展，所以当地人也把彩虹蝶和棉花糖树看作吉祥的圣物，具有崇高的地位。

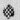

南安格尔珍粉花

别名：南安格尔"沙漠珍珠"

Nangal Pearls of the Desert

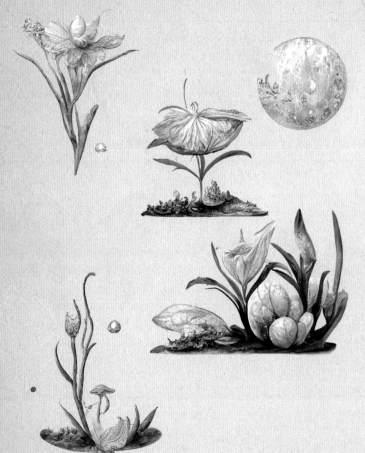

附记录

除了拥有美丽的外形和观赏价值外，南安格尔珍粉花的果实还以其药用价值而闻名。人们经常使用南安格尔珍粉花的花朵和果实治疗各种晒伤，其花的叶子和茎也可用于消除炎症和促进伤口的愈合。

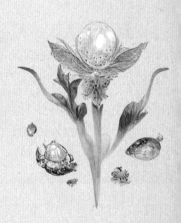

门	被子植物门
纲	双子叶植物纲
目	蔷薇目
科	珍果科

　　南安格尔大沙漠中的粉红色花朵被研究者称为"沙漠珍珠"，这种可以结出如同珍珠一样果实的花原产于太平洋的一个热带岛屿。其与南安格尔珍粉花在外观上有许多相似之处，南安格尔珍粉花的茎又长又细，可长至17厘米－20厘米，其茎干是空心的且很薄，末端会变扁张开变成"叶"。南安格尔珍粉花的叶子呈充满活力的绿色，窄而呈矛状，边缘呈绒锯齿状。花朵本身大而艳丽，有五六片深粉红色的花瓣。随着花朵的成熟，它们开始在花瓣内长出小的白色珍珠状结构。这些珍珠状结构随着时间的推移逐渐变得圆润，并在完全成熟后脱落，被沙漠中的阵风吹向下一个扎根的沙地。

蜉蝣解语

幻想世界艺术图鉴

120

南安格尔雪榛子

Nangal Cyan Crystal Nut

门　被子植物门

纲　双子叶植物纲

目　晶山目

科　晶桦科

◆ 雪榛子种果
 刚刚发芽

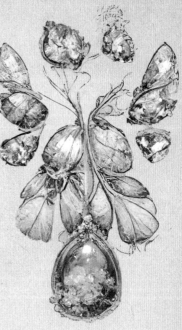

◆ 雪榛子成熟后

附记录

雪榛子是南安格尔热带沙漠地区特产的一种植物，因有一个肥硕饱满的状似榛子的根系而得名。雪榛子生长得十分缓慢，一年连一厘米都长不到，因此能长成一棵小树般大小的雪榛子都有上百年的历史。它们的生命力很顽强，南安格尔的沙漠深处人迹罕至，有许多上千年的雪榛子，因此有"活化石"之称。雪榛子的根部可以在炎热少雨的沙漠地带储存大量的水分，富含淡乳白色的可食用植物汁液，甜而不腻，十分润口，是一种常见的能量物资，但食用后也容易引起腹泻和皮肤过敏，需要谨慎使用。雪榛子有坚硬圆钝的叶子，厚而结实，能很好地锁住水分，但除了观赏价值以外，叶子并没有太多实际的用途。

雪榛子根部的肉球茎即使被摘下也能快速再生，肥厚的叶子中储存的水分足以支撑到新的根部完整地长出，因此即使被经常采摘也不会影响其数量，像沙漠中一个无私奉献的守护者。但南安格尔周边的居民十分讨厌旅人非要挖掘那种上百年甚至千年历史的雪榛子的行为，如果被当地人遇见了，这些人会被认为是不尊重生命和历史的野蛮人，行径严重者将被处以鞭刑。

南安格尔嫣羽蝶

Nangal the
Fragrance of June

门	隐肢六足门
亚门	鳞彩六足亚门
纲	腹鳞纲
目	鳞彩翅目
科	影翅科

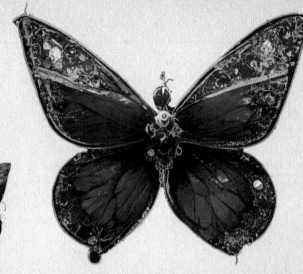

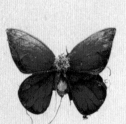

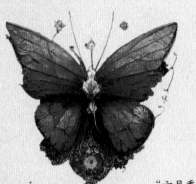

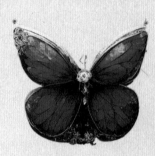

附记录

传说南安格尔嫣羽蝶有一种神秘的力量，如果你有幸捕捉到一只，它将满足你的一个愿望。但据说那些不怀好意试图捕捉它的人将会迷失在它散发的迷幻的气味中，受到诅咒。许多沙漠中的游牧民族和旅行者都说看到过"六月香"，但很少有人抓住过它。

"六月香"是一种生活在沙漠里的蝴蝶，这种蝴蝶以其翅膀上嫣红色的图案而闻名。它们的行踪非常难以捉摸，只有在六月最热的夜晚，当沙漠中的沙子在高温下闪闪发光时才会出来。它们的翅膀能够反射月光，创造出一种令人着迷的视觉幻觉，使那些有幸发现它们的人沉醉不已。它们有一种独特而令人愉快的气味，只有在六月的夜晚才会散发出来。就其栖息地而言，"六月香"生活在南安格尔沙漠中最偏远和最荒凉的地区，如深沙丘和岩石峡谷。它们是一种顽强的物种，可以在极端的温度和恶劣的条件下生存。由于其难以捉摸的特性和不易被发现的特点，"六月香"在沙漠居民和那些经常出入该地区的人眼中已成为一种传奇。许多人认为，看到"六月香"是一种神的恩赐。

沙砾蓝晶蛛

Blue Crystal Sand Spider

门　节肢动物门

纲　蛛形纲

目　沙地晶蛛目

科　沙砾多足晶甲科

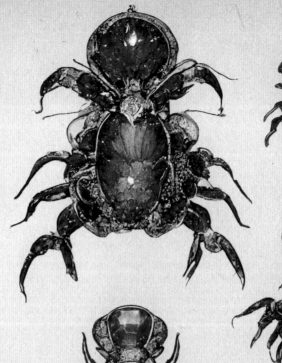

沙砾蓝晶蛛体长10厘米－15厘米，是大型沙地猎手，通体呈现蓝宝石般的晶蓝色，它们为夜行性游猎生物，肉食或杂食。大多数沙砾蓝晶蛛擅长在沙地表面大范围搜索猎物，少数喜食各个蚂蚁种群的勘探蚂蚁，它们非常擅于跟踪猎物，短腿的它们不仅擅长在沙表捕食，更擅长在沙下捕食。其感应机制包括触觉、视觉刺激、声音感知，夜里的沙漠四处无光，它们的感知能力此时最为灵敏。它们通过空气传来的微弱气味追踪并捕获猎物，它们也是制造陷阱的高手，它们会在沙砾下隐藏蛛丝，让沙砾和蛛丝混合，它们可以通过分辨猎物身上的沙砾判断猎物是否路过。然后它们会精准地定位，并且在沙中穿梭，用触角探测猎物的情况以确定猎物是否还在附近。

沙尘暴会阻挡附近绝大多数生物的脚步，但不会影响沙砾蓝晶蛛的视觉和感知能力，蛛丝布满整片狩猎区域，所以它们在夜间时视野极为开阔，即便身处黑暗中也能"看"得一清二楚。

附记录

它们的肉质很是鲜美，皮壳也很是惹人喜爱，浑身是宝。不少人会选择人工饲养沙砾蓝晶蛛，以食用为目的的居民会选择培育个体较大、肉质饱满的蛛体，而爱美的收藏家群体会选择培育拥有更高纯度晶蓝色皮壳的蛛体，将皮壳制成特殊的沙地护目镜用于在沙尘暴天气进行紧急救援时使用。当地居民将它们分成两大种群——地表蛛和地下蛛，这种分类方法比较合理，为学者提供了不少思路。

Rimochi Civilization

日暮川是紧邻青陵川的由众多岛屿组成的群岛。山海环绕，地形多变，拥有着众多茂密的森林、温泉、雪山和海滩等美丽的自然风光。大部分地区的气候主要是温带气候，四季分明。

日暮川由于国土面积不大且多山，本土资源匮乏，众多原料依赖进口，尤其是幅员辽阔、资源丰富的青陵川，在经济上有着很强的依赖关系。但日暮川人即使在这样资源匮乏的地方，也寻求到了自己的经济之道。传统农业作物，如水稻、茶叶和水果等，虽然产量不高，但由于日暮川人重视科学与技术的革新，不断创新与研究，精益求精，也开发出了许多上等优质的农产品，并反向输出到青陵川等地，受到了富人和贵族的一众追捧，成了本国经济的重要来源。

日暮川的历史可以追溯到数千年前，其文化与青陵川同源，早期的书写文字和传统习俗等都源于青陵川，但经过历史的演变，他们也发展出了独具自己民族特色的文化，尤其是宗教哲学领域，日暮川居民也为此

而感到骄傲。虽然教条主义众多，但日暮川人还是普遍奉行着克己的法则，等级观念极重，推崇有序的社会秩序，他们尤其推崇尊重长者和为家庭奉献的人。

日暮川的文学艺术也十分发达，有自己独特的艺术形式，如书法、陶器、折纸和戏剧等，与青陵川有明显的区别，深深吸引着各地的旅人。这里的美食和居民饮食习惯也是以原生态、清淡、健康为主，烹饪方法简单，更强调原材料的新鲜与口感。

日暮川与青陵川因其紧邻的地理位置、同源的文化历史和自然资源的差异等原因一直保持着既暧昧又紧张的政治关系，但民间百姓都始终愿意保持着亲密友好的关系。

日暮川芦山樱

Rimochi Serrutus Gem Cherry Tree

门　被子植物门

纲　双子叶植物纲

目　蔷薇目

科　晶果科

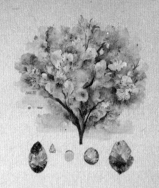

◆ 盛放的饱满状态

　　生长于日暮川北部雪山地区的特殊樱种芦山樱具有标志性的颜色，那一抹粉色只要看上一眼，久久都不能忘却，其枝上会开出由乳白色、淡粉色转变成柔红色的花，叶的表面包裹着晶屑，如同一层定制的宝石膜，在阳光的照射下闪烁

◆ 花魂露

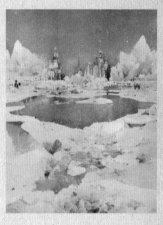

◆ 日暮川北部雪山地区

着珠光，非常夺目，其叶的边缘呈波浪状，偶然有平滑的边缘，萼片向上托起。早期被发现的品种的花瓣前端呈冷白色或淡粉红色，叶片末梢呈浅褐色或深蓝色，叶片边缘呈淡紫色或深红色，茎秆呈浅红色或深黄色，花朵中心则会根据温差情况结晶出"花晶块"。其结在花朵下方的枝上，其外观是一颗圆圆的小球，小球有一定的黏性。晶粉在风中会被如数拦截，日暮川芦山樱的神奇之处不仅在于会拦截其他种子，研究者发现日暮川芦山樱有着极强的学习能力，为了将种子撒向更远的地方以脱离雪山地带顺利生长，它们拦截时调整了自己的不足，全方位地去适应周遭的环境，在夜晚气温极低的时候，它们会将花瓣与叶片晶化，以此御寒。

附记录

花魂露是日暮川地区的特产，是以北部雪山地区的芦山樱为主要配料酿造而成的。因花魂露是祭祀所用，从采摘到使用，整个制作流程都一丝不苟。通常是由巫女用一浅口琉璃瓶划过花枝，正好掉落其中的芦山樱才会被取用，代表经过了花神的默许，花魂露更多寄托的是日暮川居民对自然法则的敬畏。

日暮川花魂露

Rimochi
Sakura Souls Sake

附记录

花魂露是日暮川地区特产的用于祭祀的饮品，是用北部雪山地区的芦山樱和糯米酿造而成的。因花魂露是祭祀所用，从采摘芦山樱时便有讲究，每一步都需怀着对自然的敬意。通常是由巫女用一浅口琉璃瓶划过花枝，正好掉落其中的芦山樱才会被取用，代表经过了花神的默许。花魂露中还需加入雪山纯露，需将雪山融水置于大缸之中，日日灌冲保持其永不结冰。缸上会有用细绳编织的千神结，缀以铜铃，若有路过旅人或生灵取用此水，便常常触发铃音，有积功积德之意。花魂露在敬神之后只有神职人员才能使用，一般在为民众解除灾厄时吞入口中再喷洒于四周，礼成而灾辟。

花魂露更多寄托的是日暮川居民对自然法则的敬畏，很多仪式也是为了培养人们心中与万物相和的理念。其实最早这些仪式和礼节都是使者从青陵川学习而来的，但青陵川朝代更迭，许多事情无法稳定和延续，反而是日暮川人一代一代坚持并守护着，现在已经变成日暮川自己独有的文化了。

日暮川神女风月杖

Nimochi
Fairy Lovers' Cane

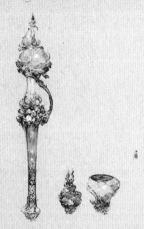

◆ 加工修补后的神女风月杖

附记录

神女村的少女们千百年来几乎与世隔绝，对外界的险恶少有认知，多为天真烂漫热情奔放的性格。风月杖的造型也是做得活泼飞扬，常用偏硬质的粉色绢绸系于两旁，以彰显婚嫁者的欢喜雀跃之心。此地民风淳朴，很少会有和离之事，很多人都是自小相识，两家交好，神女风月杖因此很少碎裂。村中特建神女祠，父母过世后，子女便将风月杖供于祠中，渐渐形成了一座满目侍天晶的高墙，默默收集着这个小村子里祖祖辈辈的爱情。

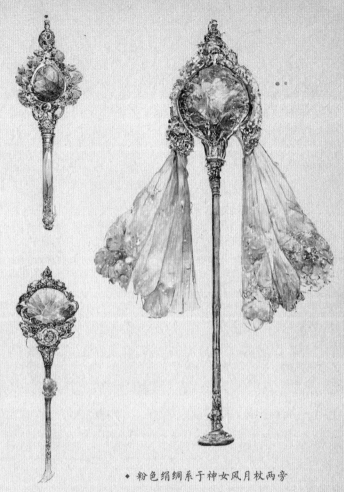

◆ 粉色绢绸系于神女风月杖两旁

寓意：以神女之名，自此不离

神女风月杖是一种用特产于日暮川北部的侍天晶特制而成的权杖，不同于蓝荧风月杖悠久的历史和较多的受众，神女风月杖主要是日暮川北部的神女村才有供应和使用。原材料侍天晶深藏于落魂湖底，很难取得，但每年冬日枯水季时湖水会从中劈开，一神女像会和侍天晶一同露出，于是村民在祈祷完后会取少量的晶石，虔诚地离去。神女村的人们深信婚姻是确保村落代代繁荣的大事，因此对风月杖的制作也格外重视，因材料难得，神女村人很少外嫁。历史上曾有垂涎侍天晶者企图掘尽湖中之宝，遭到了全村人的围攻，险有灭顶之灾，后每年枯水季时神女村人便组织队伍布置周遭，严加防范，神女村人至此也对外嫁之事充满抵触。

日暮川青衣蝶

Rimochi QingYi Butterfly

门　科切斯六足门

纲　晶羽翅纲

目　粉鳞翅目

科　羽膜翅科

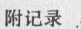

青衣蝶是主要栖息于日暮川的一种野生小型蝴蝶，数量稀少，通常生活在远离人烟的古鹰高地，以古鹰雪晶花的花蜜为主食，偶尔吸食雪山温泉以补充微量元素和矿物质。青衣蝶的虫卵呈半透明的卵形，中间有一个黑点，刚孵化时长2毫米－4毫米，长大后长3厘米－5厘米，一般寄生于雪地大尾鼠身上，以其油脂、皮屑为食，一路旅行直至结蛹期临近时适时寻一处古鹰雪晶花，挂于花枝下结蛹。也有少数青衣蝶无法寻得雪晶花，只能就地结蛹，在雪地中熬过20个恒星日后，长途飞行去寻找食物，很多青衣蝶就这样被饿死了。破蛹而出的青衣蝶，有两对翅膀翅展一般为8厘米左右。上翅近似半圆形，从两侧向中间靠拢，后翅则较为短小。雄蝶的上翅较雌蝶的更为尖锐。青衣蝶通身布满青白纹理，虫身处如染上胭脂般洇出红色，让人想起在日暮川颇为流行的青陵川戏曲中女人的衣饰，便将其命名为青衣蝶。

附记录

雪晶花因其美丽幻彩的造型，十分适合嵌于琉璃之中，因而有段时间古鹰高地中的雪晶花数量骤减，大批的青衣蝶也因缺乏食物而死去。古鹰神社中的巫女于心不忍，并未用神的旨意压制人们的欲望，而是自己闭门潜心研制出一种雪晶琉璃，如天然的雪晶花镶嵌于其中一般，请求人们不要大规模地取走雪晶花。三五年过后，青衣蝶的数量才渐渐恢复。不知是否是为了感谢神的恩赐，古鹰神社中常有青衣蝶在此纷飞、休憩。

日暮川千阳天鹅蛋

◆ 羽毛状底座与蛋身

附记录

日暮川千阳天鹅蛋是日暮川居民家神龛中常见的神物摆件，通常由一个飞扬的羽毛状的底座和一颗净高18厘米－25厘米、肚直径10厘米－15厘米的花丝蛋体组成。蛋身由瓷或木雕制成，表面覆有樱色的漆料，根据各地文化画有不同的纹饰图案。日暮川居民向来信奉万物皆有灵，各种供奉不同神灵的寺庙遍布全岛，光是千阳天鹅和千阳天鹅蛋就演化出20种不同的分支，且都结合了当地文化，拥有自己独特的历史背景，掌管一方。来此朝拜者也不甚在意，只求得到神灵的眷顾与保佑，香火四季不断绝。

日暮川虽无天鹅，却孕育出了强大的"天鹅经济"，以天鹅为原型的文艺作品与工艺制品输出至世界各地。在遥远的大洋彼岸便一直盛传着"天鹅之岛"的故事，传说此处遍地金蛋，处处生花，经常能望见神迹，如一千个太阳一般耀眼，吸引了大量的旅行者与移民，给日暮川带来了很多人力、物力资源，而隔壁地大物博、更适合吸纳移民的青陵川则籍籍无名。有时候人们并不需要知道真相是什么，也许只是要一个理由、一个信仰、一个寄托。谁又知道千阳天鹅蛋到底是做什么用的呢？

日暮川千阳天鹅

Rimochi Splendid Suns Swan

附记录

日暮川王国建国之初，威斯特娜王国献上过一对爱神湖的克尔莎天鹅。因日暮川本地不产天鹅，故这对天鹅漂得人们的喜爱，瞬间成了国宝，得到了很高的国民关注度。但因克尔莎天鹅并不很适应日暮川的养殖环境，不久后便病死了。日暮川的领导者为安抚人心，便称其一直养于皇宫后殿中，且隔段时间便有宫廷工艺品流出，在国民展览上展出，且将其更名为"日暮川千阳天鹅"。久而久之，人们便忘了天鹅的来源，并且坚称千阳天鹅原产于日暮川。虽千阳天鹅已灭绝，但依然是本国的吉祥物、国民精神的象征。

千阳天鹅是日暮川最广为人知的上古吉物，现已灭绝，但在日暮川本地的书籍画作之中随处可见，相关的民间故事层出不穷。传说千阳天鹅诞生于樱落之时，其羽毛边缘缀满珠钻，会于霞光满照之时落于屋檐，留下一颗千阳天鹅蛋。关于此蛋的说法各有不一，但都是大吉之兆。有说此蛋会幻化出美人，为孤身者生儿育女；有说供养此蛋能一举中名，从此飞黄腾达。总之，日暮川人民的各种美好祝愿都在这些传说里写尽了。各地都建有千阳寺庙，来此合十祈祷者从未断绝。

别名：日暮川 "黑祭司"

日暮川紫影蝶

◆ 雄紫影蝶

◆ 雌紫影蝶

附记录

紫影蝶最早是由一名祭司成功培育而成，有剧毒，可听他召唤，为他所使，成了他奴役一方百姓的工具，人们便称其为"黑祭司"。"黑祭司"现已被日暮川政府严格管控，不允许私人饲养，但传闻军府始终在不断培育和进化大量的"黑祭司"，作为一种天然的生物武器。日暮川始终重视国家的军备战力，尤其是生化武器，这方面的研究从未懈怠，地方虽小但实力不可小觑。

门	科切斯六足门
纲	晶羽翅纲
目	粉鳞翅目
科	蔓鳞翅科

　　紫影蝶是一种生长于日暮川的大型蝶种，翅膀锋利且有多层黑色凸起的鳞纹，可以轻易划破人的皮肤。翅膀上的鳞粉有毒，人类的血液沾染后不出半刻心脏便会麻痹停滞。自然界中只有同样剧毒的黑晶蛙是其天敌，但黑晶蛙不常见，也较难捕捉。紫影蝶的幼虫便可长达 5 厘米，通体呈黑色，触足发达，喜食腐肉。结蛹期为 30 个恒星日左右，蛹磨成粉后兑水服下可解紫影蝶毒。破蛹而出后，紫影蝶翅展为 16 厘米左右，振翅频率是一般蝴蝶的 1.2 倍。雌雄蝶的翅膀略有不同，雄蝶的翅膀较为尖锐，雌蝶的则更圆润，极好分辨。

日暮川蓝荧风月杖

Nimochi
Cyan Lovers' Cane

附记录

风月杖是权杖中最特别的一种，只为女子所用，自远古时期便已在青陵川流传开来，后传入日暮川。青陵川中原地带素重礼仪，婚嫁仪式尤为繁复琐碎，风月杖便是其中的象征物件之一。出嫁时，女子手持风月杖交予夫君，代表心的归属权的具象化让渡，这一郑重的仪式提醒着双方婚姻的神圣与纯洁。男子收下此杖便是承诺往后余生对女子悉心爱护，而女子想和离时，需跌坏此风月杖，代表一段感情的结束。女子再嫁时须得重铸风月杖，且不得使用纯洁神圣的冰蓝色。

寓意：此心如是

风月杖是青陵川和日暮川地区未出嫁的女子常见的把玩赏物。其制作工艺难度不高，通常在女子周岁之时便已制成。风月杖颜色各异，各有其代表，如冰蓝色便是纯洁女儿的象征。日暮川蓝荧风月杖是取日暮川东海的珊瑚晶制成的手杖，通常只为贵族家中所用。通体由晶莹的冰蓝琉璃镶嵌黄金等贵金属制成，其顶端裹以大颗珊瑚晶，易碎易变形，须得置于掌上小心呵护，或以柔软织物紧裹保存。风月杖谐音"风月账"，女子幼年时由父亲抚育，出嫁时由父亲亲自交由未来的夫君，代表从今往后一颗心只属此君。

日暮川清樱蝶

Nimochi Sakura Butterfly

门　科切斯六足门

纲　晶羽翅纲

目　粉鳞翅目

科　羽膜翅科

♦ 幼虫期清樱蝶

附记录

传闻中日暮川最早只是一片荒芜的小岛，远古时期青陵川一批为了避战的人穿越海峡移民到这里，主要以捕鱼为生，生活艰难。而清樱蝶突然出现，所到之地常常留下粉色珠光的宝石，人们将其卖去青陵川以换取香料、丝绸等物资。久而久之，两地之间形成了最早的跨国贸易，日暮川也逐渐富裕起来。于是清樱蝶被尊为国之吉物，在各种建筑、衣物、纹饰上都能见到它们的身影。清樱色也是日暮川的国色，特指沾着清晨露水的樱花色。

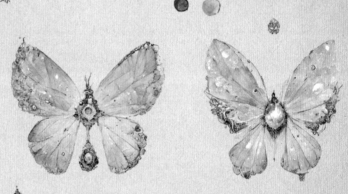

清樱蝶是一种原产于日暮川的大型蝴蝶，日暮川四面环海，山脉平原众多，有丰富的物种资源。清樱蝶的踪迹遍布全岛，主要以日暮川枣樱的花蜜为主食。其卵呈灰黑色，幼虫身长为6毫米－8毫米，以吸绿植根茎中的汁液为食，成虫的身长为25厘米－30厘米，最喜食枣樱树的叶片，可自挂枝头结蛹，结蛹期为18个恒星日左右。破蛹而出后翅展为12厘米－15厘米，轻亮薄透，粉色珠光的鳞粉缀于其上。值得一提的是，清樱蝶的眼角会分泌出一种不透明的液体物质，接触空气后会变硬掉落，清樱蝶会不断地用触足揉搓眼角，有时能形成一个正圆的珠光小丸子。人们会将其收集做装饰品之用，这就是日暮川大名鼎鼎的特产，被称为"蝴蝶眼泪"的清樱珠。

日暮川清樱珠

附记录

天然的清樱蝶的"眼泪"直径甚至不足3毫米，完全不能满足作为装饰品的需求，所以市面上能见到的清樱珠一定是经过人为干预合成的。日暮川本国人民对此心照不宣，但青陵川人仿佛因为隔了一条海便将日暮川的物产都神化到了一种高度。其实从地理条件来看，青陵川才是地大物博，无奇不有，邻国小岛羡慕不已，但"隔岸芳草绿"，"天然的清樱珠"的概念被炒作至天价，市面上出现的最大的清樱珠的直径甚至可达5厘米。很少有人质疑小小的蝴蝶是怎样产出这么大的清樱珠的，日暮川的居民也因清樱珠赚得盆满钵满，对于邻国的"误会"津津乐道。

寓意：触碰不及

清樱珠是产自日暮川的历史悠久的有机生物宝石，是由清樱蝶眼中分泌的液体经人工采集、压缩、抛光等一系列工艺后制成的装饰品，也可将其碾磨成粉，用来装饰珠宝匣，淡淡的珠光能很好地衬托其他珠宝，使其有一种天然的与肤色相称的红润质感。清樱珠一般呈粉色，有时也有白色、灰色，日暮川清樱色的为最上品，尤其深受隔海的青陵川居民的喜爱。正圆形的日暮川清樱珠价值千金，也可人为染色成诸如金色、黑色、碧色等，但较为小众。

日暮川幽游石

◆ 较为早期的款式

寓意：你是夜中辰辉，失落也迷人

幽游石是一种硅酸晶体，大约 300 年前在日暮川雪山地区首次被发现，走进了人们的视野，但直至 50 年前才被真正地作为装饰物、工艺品被广泛地应用。幽游石的最大特点就是有着幽蓝夜空中星辰的光辉，最高品级的是星光幽游石，其表面有银白色，甚至暖橙色的光点闪烁，其价格能和晶蓝宝石比肩，最低品级的便是没有折光效果的暗淡的灰蓝色，通常被当作摆件赏玩。"幽游石"这个名字是南部地区一个有名的花魁所起，她认为这种宝石有一种别样的游离漂浮的气质和美感，后渐渐流传开来。

附记录

幽游石最早是在雪山脚下被发现的，人们最初对这种深蓝色矿石没有太在意，因为在日暮川北部的雪山山脉附近经常能挖到这样大的石头，当地的村民有时会将其带回家当摆件，但没有形成规模化的商品交易。直到一个南方商人来此旅居，发现将这种石头切割成小块再细致打磨后有非常丰富细致的光影，尤其是它的颜色变化极具空间感，在不同的光影环境下会变幻出不同的蓝色，当即决定大力开发。因蓝色宝石在自然界中产量较为稀少，管制严格，产量高的幽游石便得以"飞入寻常百姓家"，被改造成多种女性饰品。它相对低廉的成本和浓郁的颜色尤其受到一些南方游民的喜爱，他们会定制一些造型夸张繁复的古代宫廷款饰品，或是直接搭配大颗幽游石的项链、手镯等，来增加一种华贵感。久而久之，幽游石几乎被打上了"游民专属"的标签，让想要炒作这种宝石的商人很是棘手。

日暮川晴露松

Rimochi Midori Podocarpus

门　裸子植物门

纲　晶果纲

目　晶松目

科　露松科

亚科　晶片松亚科

◆ 晴露松生长初期

晴露松是日暮川地区一种昂贵的庭院观赏矮松，树皮呈深褐色，纵向薄片状排列分布，枝干较密，叶呈条状针型，叶的末端微微蜷曲。树干部分有蓝绿色的胶质包裹物，光照时能泛出晶石光泽，能起到很好的装点庭院的效果。这种胶质在常规状态下比较稳定，但在冬日严寒时会变硬脱落，人们称为晴露松石。晴露松石的硬度大，可被雕刻成工艺摆件以供赏玩。但这种胶质需要5年以上的树每隔3年才会重新分泌出足够的包裹物，而且一旦脱落，树干就斑驳不堪，树容易因受冻而死，因此在冬日时大部分家种晴露松都会用干草织物小心保护起来。晴露松的花期在每年4-6月，会开出细小的米黄色花朵。其种子在9月左右成熟，呈圆卵形，深褐色的硬皮下包裹着红色果肉，种子有微毒，对孕妇的损伤尤其大。

晴露松的价值远远大于晴露松石，为取晴露松石要冒着树木死去的风险，很少有人愿意做这种赔本买卖。晴露松石的经济价值不高的原因，第一个原因是它变成石后的光泽度远不如原来的胶质，虽硬度增强了，但可轻易地找到同类型差不多的晶石代替，并没有那么稀罕，反倒是晴露松不好培养，尤其是5年以上已经出胶的树。第二个原因是日暮川人民对自然的执念要远远大于"死物"，且绿色并不很受当地人民的欢迎。不过因为晴露松不允许出口，晴露松石作为周边产物倒是很受邻国的欢迎，在国外的价格比本国的3倍还高。重赏之下必有勇夫，近来也有一些出口商开始大批量收购晴露松石了。

日暮川宝饵诱蛛

Rimochi Pearls Spider

◆ 缀着晶石的
蛛网

门	节肢动物门
纲	蛛形纲
目	土晶蛛目
科	多足晶甲科

附记录

这种蛛是日暮川的特产之一，它们排出的蛛丝具有极高的晶粉含量，还有极强的防腐能力，常用于生物晶石保湿，并被广泛用作各种行业的原料。在居民区附近，不少居民会选择悄悄地带走蛛网上的晶石，导致日暮川宝饵诱蛛常常疑惑地望着空荡荡的陷阱。

多数日暮川宝饵诱蛛在地表活动，成年的个体长10厘米－13厘米，以小型的晶虫为食。它们通体肢节呈现出贵气的金色，根据蛛网捕捉到的晶体生物的不同，它们的晶腹会呈现出不同的色泽。但由于日暮川地区的生物多为浅粉色，所以，这样冷血的猎手"被迫"披上了娇滴滴的面纱。它们会在白天布网后往地下打洞，在洞口不远处编织蛛网，它们会在编织的蛛网中心放置"诱饵石"，并且在其上涂满黏液让味道散发出来。一切准备妥当，它们会从蛛网中心拉出一条引丝，安静地等待猎物上钩，一旦猎物被捕获，它们会迅速将猎物拖入地底提前准备好的"进食仓"里。在那种狭小黑暗的环境中，没有毒牙的它们可以不惧猎物的挣扎轻易进食猎物的内脏，将其分解成肉汁和血水，并在那里建立起巢穴以备产卵。在整个过程中，它们会在猎物的口器外部涂上一层薄膜防止猎物咬伤自己。在吃饱喝足后，它们还会认真地回味好大一会儿。它们是一群拥有智慧，但却残忍无情的家伙……

日暮川恋人海星

Rimochi
Pink Aquamarine
Sea Star

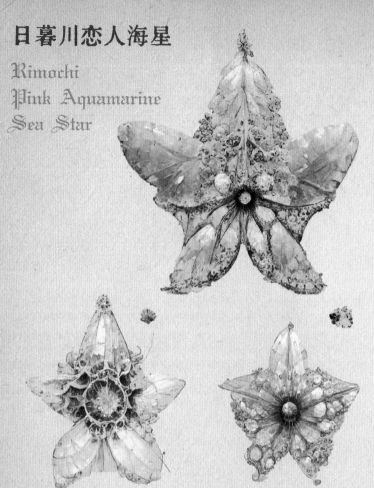

附记录

由于恋人海星拥有变色的能力，当地流传着一种说法：当两人双手相握，共同托举恋人海星时，若它变为浓厚的桃粉色，则象征着两人之间拥有炽热的火花和令人艳羡的情愫。恋人海星是一种很胆小的生物，其实任何两人抓紧它都很容易触发它的警戒状态，这种行为对动物本身也是一种打扰和损伤。这是恋人之间又一个乐此不疲的小小游戏和浪漫纪念罢了。

◆ 由透明转向樱粉色

门　晶瓣门

纲　晶海星纲

目　粉晶海星目

科　软甲海星科

恋人海星是一种分布于日暮川海域的无脊椎动物。它的身体是径向对称的，覆盖着由碳酸钙构成的坚硬外骨骼，身体呈透明或樱粉色，有五只"手臂"，里面有小而尖锐的刺和管脚，用于移动和进食。恋人海星失去的"手臂"能够再生，并能进行有性和无性繁殖，食物主要包括小型生物，如软体动物和浮游生物，它们用管脚和消化酶捕捉这些生物。恋人海星有一种独特的能力，可以根据环境和情绪改变颜色的浓度，在放松状态下会呈现出自然的透明色，夹杂着星星点点的樱粉色，在受到威胁或干扰时会变成桃粉，甚至红色。它们通常被发现于浅而温暖的水域，如珊瑚礁和潟湖。由于其鲜艳的颜色和再生能力，恋人海星在日暮川海洋生物学家和水族馆爱好者中非常受欢迎。

日暮川草神结

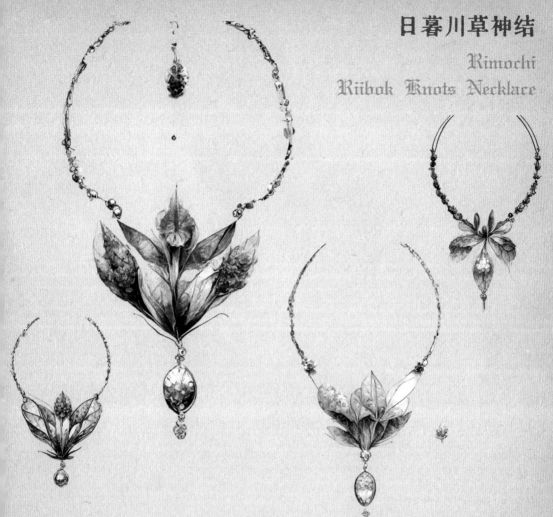

寓意：诸神的祝福

草神结是日暮川传统习俗中一种是由千神草制成的项链，具有重要的文化意义。日暮川当地人称之为"以卜"，意为神之心，是一种传统的日暮川装饰品，主要呈天然的绿色，带有草药香，可以静心凝神。草神结最早只能由日暮川的皇室佩戴，象征其崇高的地位，有时祭司在宗教仪式上也会佩戴。千神草一直被认为能带来好运和神的指导。草神结是通过使用一种叫欧荷卡巴的技术将千神草和其他材料，如树叶和羽毛，编织在一起制成的。在日暮川，只有很少的手艺人能掌握这种技术，制作过程被认为是一种神圣的艺术形式，并被世代相传。以卜经常被用来装饰寺庙中的日暮川诸神像，象征着尊重和荣誉，也会被当作礼物送给受尊敬的长者或领导人。

附记录

草神结被认为是一种神圣的装饰品，人们在日常或其他任何非仪式性场合中并不会佩戴它。它也是一种威望的象征，仅仅为了时尚或潮流而佩戴它是不常见的。

日暮川栀子蜂

Rimochi
Pure Gardenia Bee

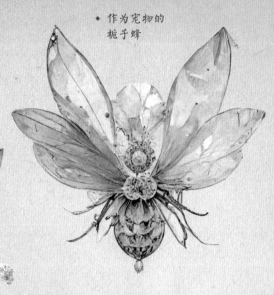

◆ 作为宠物的
栀子蜂

门	节肢动物门
纲	晶虫纲
目	晶翅目
科	花雾蜂科

栀子蜂是日暮川比较常见的一种蜜蜂，不同于大部分的蜜蜂，它们多为独居动物，不像其他蜜蜂那样共筑蜂巢，而是喜欢筑小巢。成虫后，栀子蜂便各自为家。所有雌蜂都有产卵的权利，也都有收集食物、建造小家的义务，它们会在春季把卵产于松软的土壤中，储存好幼虫所需的营养物质，挖空土壤形成一个小巢并将洞口仔细封好。到了初夏时节，卵就能孵化出幼虫，幼虫吸取了足够的营养后，最后从地下爬出。栀子蜂有醒目的蓝色翅膀，微微透着白色的珠光。这些蜜蜂以其温和的天性而闻名，深受养蜂人的喜爱，经常将其当作宠物来养。它们的尺寸比一般的蜜蜂要小，长度只有1.5厘米左右。它们的毒液对人类无害，因此不必担心被蜇伤。它们的饮食习惯非常单一，主要以栀子花的花蜜为食，产出的蜜也有一股淡淡的风雅香味，因此得名栀子蜂。但由于它们的巢都相对分散，不擅于分工合作，因此产蜜量十分稀少，且无特殊的营养价值，不适宜作为量产的经济作物。

附记录

虽然栀子蜂的蜂蜜没有特殊的风味与价值，但由于产量稀少，仍然被炒到了十分昂贵的价格。日暮川的文人和学者研究出了许多关于栀子蜂蜜的学问和讲究，再加上栀子蜂内部并无阶级之分、天性温和、饮食专一，符合日暮川人追求的"和""纯""专"等传统价值，因此越来越受到上流风雅人士的追捧。

日暮川祈明灯

Rimochi Brilliance Lantern

附记录

日暮川四面环海，多岛屿，海洋文明发达，在这里生活着众多渔民，渔业也成了一大经济支柱产业。渔民们忙碌的一天在黎明破晓前就会开始，独自驾船驶向浩渺的大海，等到日光落尽了才会归来。天色昏沉时，为了给这些海上孤独的行者指明家的方向，沿海的居民会在日落以后在门前点灯，这是一天中除清晨敬海神以外最重要的仪式，由一家的主事婆亲手悬挂上一只灯笼，祈祷着丈夫的平安回归。家家户户如此，远远望去海岸就如同一条温暖明丽的丝带，牵引着远方一颗颗辛苦劳碌的心。"快快归来吧，我的亲人，灯火和我们，就在这里。"

〰〰〰〰〰

　　日暮川祈明灯由青陵川的宫灯改制而来，用竹条或柳条编制而成，用纸或绢糊作灯衣。其最大的不同就是主体结构更为复杂烦琐，有多根排列密集的横骨，而不是像青陵川宫灯那样仅以几根竖骨作为全身的支撑，因此祈明灯在外型上有更多的棱角，也更显方正。不同于青陵川宫灯那般华丽多彩，祈明灯更多为焦茶色、木色或栗色这样质朴的颜色，也不作为节日所用，而是作为沿海寻常居民家中常见的门前装饰，具有祈愿和指引等日常功能。

〰〰〰〰〰

日暮川神樱扇

Rimochi Sakura Fan

附记录

日暮川的权贵家中一般会豢养多名年轻貌美的女子，这些女子被称为游部者，承担着各大祭典的神事礼仪工作，平日里也为权贵提供歌舞表演。日暮川的社会风气较为开放，游部者拥有许多特权得以出入各种重要场所，她们常常衣着配饰华美，口含折叶，手持神樱扇，站在高台之上衣衫半松，眼波流转，翩然起舞，美得不可方物。神樱扇在祭典上是神圣不可侵犯的神物，在此时却是游部者遮掩羞态、增添风情之物。神樱扇这一小小物什，为神还是为人，全凭游部者拿捏而已。

　　神樱扇是日暮川地区神事活动中所用的一种精致的工艺品，其艺术价值远大于实际功能，力求观感之美。神樱扇一般用绢丝做扇面，其上可缀绣花或书以祷文。用白玉或桃木做扇骨，这两种材质都和宗教紧密相连，寓意可远离世间污秽之物。不同地区的神樱扇形态不相同，但总体外观以日暮川居民最喜爱的樱色折扇为主流。神樱扇主要由女子使用，在神事活动中配合祝祷之舞，但渐渐地也走入日常，成为常见的手持之物。

高地绿色矿组·辉物组 别名："琳琅森语"

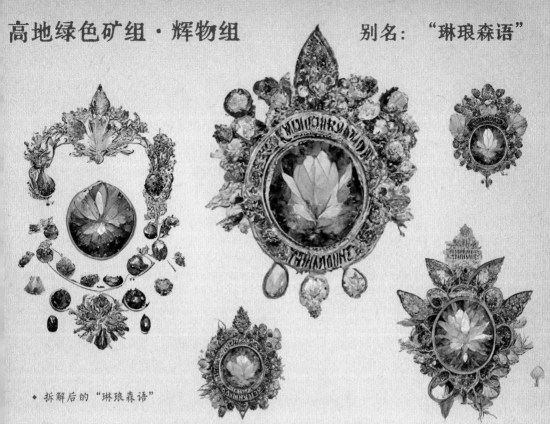

◆ 拆解后的"琳琅森语"

寓意：请指引我前进的方向吧

　　"琳琅森语"是由各地森林边上的高地晶矿脉中的绿色矿晶做的分类矿组，只有颜色与纯度符合要求的才会被筛选中。矿工队采集时会佩戴专业的校色仪器，并且采集地点的交通极其不便，如果颜色有偏差便会第一时间放弃，但这样一来，就会浪费很多的时间与金钱，所以有一些黑心商贩会对颜色差一些的晶石进行加工，以次充好，而且价格还不便宜。

　　制作"琳琅森语"首饰需要1-3种不同的绿色矿晶，均取自各地区高地绿色矿石中的顶级色晶，其价值远超常见的晶矿种类。所有的绿色矿晶的提纯原材料包括：萨尔月水、黑晶冶炼土，与紫焰灶配合。

　　通常"琳琅森语"首饰会选择以下三种矿晶/石进行组合。

　　森兰维斯高地绿矿晶：它是一种深绿色矿石，条索状内部矿晶结构，开采出来的时候皮壳略微泛黄，开采加工后呈现很深邃的绿色。这种深邃的绿色让人感觉如同进入了神秘的原始森林深处，多作为"琳琅森语"首饰的主石。

　　萨兰翠松石：通体呈淡绿色，结晶量很小，内部随机性极高，翠松石的表面包裹着一层薄薄的透明晶体，硬度极高，在日光下如同透明的容器装了翠绿色的液体，常作为配石出现。

　　佩德拉热晶石：通过地下渗出的地热提纯，这种矿物质被称为热晶，矿物质的外层包裹着石体，在阳光的照射下闪烁着墨绿色的光，矿石内的矿物质会散发出淡淡的墨色光晕，极其神秘，常作为配石以增加庄重感。

◇◇◇◇◇

Biennace Civilization

贝安纳斯甜夜花园

Biennace Garden of Sweet Nights

甜夜花园位于贝安纳斯南部地区，与威斯特娜接壤，曾是皇家私人庄园，后免费向公众开放。这里充满了鲜艳的红绥花，这是一种原产于遥远的青陵川地区的特色品种，花瓣呈深沉、饱满的红色，具有天鹅绒般的质地，触感柔软，在夜晚时能释放浓郁的花香，整座庄园都笼罩在醉人的氛围中，因此此处被称作甜夜花园。甜夜花园坐落在一个广阔的庄园里，周围是高大的树篱和苍劲的树木，给人以隐秘和隐蔽的感觉。甜夜花园是仿照青陵川园林建造的，原本用作接待重要的外国使臣和举办皇家宴会的场地。花园中有许多人造假山和池塘，池塘里面有各种水生生物，还有深红色的睡莲，它们的大叶子优雅地漂浮在水面上。一座小桥连接着池塘，给游览者提供了一个欣赏花园美景的完美地点。花园里还有其他各种红色的花朵，如红色的雏菊和红色的郁金香。这些花被安排种在各种不同的花坛中，创造了一个丰富多样的小型生态圈。

Biennace Civilization

贝安纳斯灵铃温泉

Biennace Hot Springs of Magical Rings

灵铃温泉位于贝安纳斯地区南部森林中的一片以温泉闻名的小村庄内，当地居民人口只有不到3000人，基本都居住在塞尔提河畔。灵铃温泉深受当地人的敬重和保护，泉眼主要有两处，一处的温度为40℃左右，另一处的为55℃左右，水中富含丰富的可溶解性矿物固体。温泉周围长满了一种特殊的粉桃铃树，花朵常开不败，香味绵延数里，风吹花动时有清脆的铃音般的响声，当地人将其视为自然与人在沟通，但很多外地旅客难以适应这种噪声。灵铃温泉是贝安纳斯温泉链中气味最为浓烈的温泉，喷口含硫量高。此处地处偏僻地带，相传有原住民部落在此生活过，但记载甚少，被贝安纳斯居民熟知的也只有百年的历史，他们在此建立温泉村庄，小范围开发旅游业。灵铃温泉主要由当地格罗尔家族控制，当地人可以免费使用，但外地游客要支付"借赏费"，且必须接受当地吃住行的全套包办服务。

一百多年前有一支淘金小队来此勘探，一名队员在途中不幸翻身落马滚下山去，本以为是一场厄运，不想山下却另有一片天

有人来此定居。但因地处偏僻，交通不便，并没有形成大规模的居民区，而是演变成了一处小型的度假村。一百多年来，这里

地。湖水并不冰冷，取而代之的是温泉的暖意治愈了身心疲惫的旅人。淘金小队回去后马上把这个消息传给了乡邻，渐渐便

人口不多，人们低调地过着繁荣的生活。

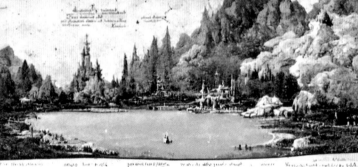

贝安纳斯彩蔓晶松

Biennace Mottled Gem Pine

门　晶露植物门

纲　晶露杉纲

目　维斯彩晶目

科　松蔓科

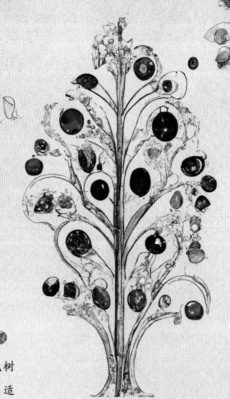

贝安纳斯彩蔓晶松成树

高6米–8米，对气候的适应性强，但对土壤的晶屑丰富度有着不低的要求。贝安纳斯彩蔓晶松从芽体到小根种阶段持续的时间极久，它们会将主要营养和精力用于根系的生长。根系的生长速度极快，能快速地布局根系网络，吸收周围土地的晶屑并快速为自己所用。根系基础打好后，它们开始全力向上生长，主枝条整体向上盘布生长。一年生时，树的颜色由较透明的褐色变为黄色再变为金色，如果土壤中红色晶屑的数量较多，会出现"红干"的情况，当地人视为大吉。主枝和辅条结构一样，也具有自身的生命力和活性，可以吸收外界的氧气和水分，但主枝的活性不如树干，主枝通常只用于承果，别无他用，营养几乎全部依赖前期收集的晶屑与中期地下河运来的晶屑。根系在吸收完营养后，会对主干进行重组，以维持根系的稳定。当贝安纳斯彩蔓晶松达到108节时，就意味着它已经成熟了。

附记录

居民们会在成熟后将其果实带回家中，它们的果实是极好的香料，只需在屋中点燃一颗，三天三夜都不会熄灭，是非常特殊和美好的东西。这种果实还会散发出诱人的清香，让人闻起来食欲大振。偶有贝安纳斯彩蔓晶松长成109节的情况，此时其果实便能产生一种特殊的香料。这种香料叫做"森屿之河"，燃烧的时候会散发出特殊的味道且会蹦出七彩的火星。

贝安纳斯黑玫瑰

Biennace Rose of Starry Night

门	被子植物门
纲	折子叶植物纲
目	晶花目
科	细绒晶花科

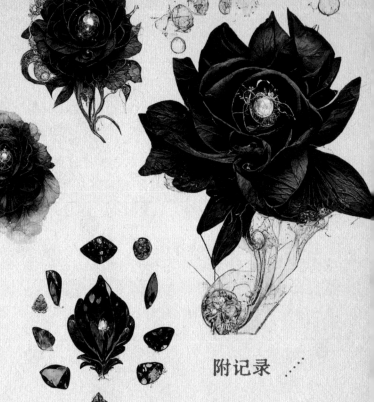

花语：你是我全部的故事

　　贝安纳斯黑玫瑰是一种人工培育的杂交玫瑰，只在贝安纳斯地区人工养殖。黑玫瑰是一种直立灌木，茎处有皮刺，叶片上覆有细白绒毛，花瓣一般呈覆瓦状排列，为重瓣或半重瓣，每年的花期只有一次，一般在六月盛开。黑玫瑰其实是墨蓝色的，用人工培育的方法无法养殖出黑色的，只是肉眼所见的颜色十分浓郁，远远望去好像是黑色的一般。黑玫瑰的香气十分浓郁，可用于提炼精油、制成食品等，但由于其颜色的特殊性，一般不作为经济作物，而是作为观赏物居多。

◆ 贝安纳斯黑玫瑰晶态种子

附记录

　　黑玫瑰据说是贝安纳斯的一个老园丁培育出来的，他寡言少语，很少与人打交道，从14岁起便一直守着城外的一座玫瑰园。久而久之，大家都称他为"玫瑰老头"。"玫瑰老头"在少年时曾经爱过一个贵族家的小姐，这位小姐名为蓓蕾，天生患有视觉障碍，她的世界里只有不明不暗的灰。在玫瑰遍布的贝安纳斯，蓓蕾常独自伤感，12岁的她对着当时还是少年的"玫瑰老头"说，她这一辈子看见的玫瑰都不是他人眼中的样子。"玫瑰老头"便下定决心要给她培育出最浓烈、最美丽的黑色玫瑰，这样她眼里的玫瑰和别人眼里的就一样啦。很多年过去了，城外的玫瑰园里突然出现了两万朵黑玫瑰，谁若去采，"玫瑰老头"便和他拼命。只是中年已至，当初的热血少年终究成了一个孤零零的老头，蓓蕾也不知此时在何处、在做什么。其实玫瑰是什么颜色的，年少的她分不清，年老的她也早就忘记了。

贝安纳斯幻晶玫瑰

Biennace Iridescence Rose

门 被子植物门

纲 折子叶植物纲

目 晶花目

科 细绒晶花科

◆ 幻晶玫瑰切面

花语：与我同行

贝安纳斯幻晶玫瑰是一种人工培育的杂交玫瑰，颜色极其特殊，生长速度极快并伴有特殊的水果糖味香气。只有贝安纳斯地区有人工合成花卉技术，但幻晶玫瑰的出现极其特殊，它在培育初期生长结构就脱离了正常的"活体"花种，每株的生长状态都极其稳定，即便是在未调整序列的情况下外形也有很强的继承性。第一批研究体进入观察期后，研究者就发现常有茎秆被压断的情况，当捧起花朵仔细检查后，研究人员发现其在开花后，内部的纤维状幻晶会迅速膨胀晶化。研究人员带着疑惑将其切开，看到的剖面是晶体结构，其特殊的低活性幻晶也在这时散发出使人安静下来的气味，变成实体状态的高活性幻晶。从另一个角度来说，幻晶玫瑰已经脱离了植物的范围，更像是晶体在生长，但其初期确实是从生芽开始的，在开花的一瞬间晶体化。

附记录

它有着在开花时会变成高活性幻晶这样罕见且珍贵的特性，并且这样的晶体化也会间接地影响一些植物纤维制品。它能让普通的水果糖变成高品质的高档货，粗糙的人工结晶方式远比不上幻晶玫瑰。虽然它有如此特别的能力，但人们更偏爱其代表的"与我同行"的寓意，常被当作摆件使用。

贝安纳斯蓝晶腹水母

Biennace
Blue Crystal Belt

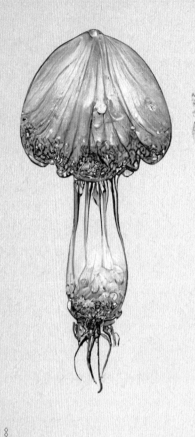

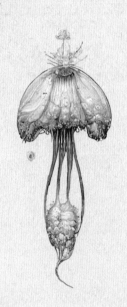

附记录

王亲贵族们认为湖中晶蓝色的藻类可以提供短暂的精神愉悦感，这种对大脑皮层的刺激会对身体常来伤害，且这种伤害是不可逆的。这是一种极具魅惑性的藻类，被煮熟后会呈透明状，并且释放一种弱性致幻素。王室的贵妇人们经常食用这种藻类，误以为食用后会使人的精神与心情变好。但真实情况是人逐渐会变得呆滞无神，直至完全无意识地游荡。

门	刺胞晶腹门
纲	水螅纲
目	淡水水母目
科	晶腹水母科

贝安纳斯蓝晶腹水母的伞帽长约6厘米，体长（含触手）为14厘米－16厘米，未被藻类共生时，身体呈现淡晶白色，通体呈透明质感，伞帽呈半球形并向下包裹，伞帽的边缘有触手生出，螅形体高约2毫米，借出芽方式产生水母体。它们生活在贝安纳斯的海尔维大湖，海尔维湖水下生长着大量的蓝帽萤藻，蓝晶腹水母通过与藻类形成共生关系生存。当遇到食物时，其触手上的刺丝囊随即射出刺丝，被刺中的捕获物会在顷刻间麻痹，蓝晶腹水母再用触手将捕获物送入口中，吞入胃内。但湖内生物包括蓝晶腹水母无法将蓝帽荧藻消化，这样间接地形成了特别的共生关系，透明的水母也因此有了自己的名字。

贝安纳斯青挽莲

Biennace Emerald Lotus

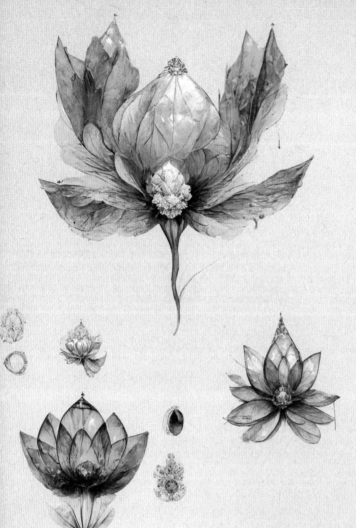

◆ 青挽莲花苞

附记录

青挽莲的颜色并不耀眼夺目，甚至容易被人遗忘，但它不争不抢的性格和独特的药用价值让它成为当地很受欢迎的花卉。可能相比乍见之欢，温柔和顺的细水长流之感才是很多人真正追求和惦念的吧。

花语：要记得我

　　青挽莲是贝安纳斯和威斯特娜地区常见的水生草本类花卉，它的茎叶、根部及茎的皮膜都呈现出特殊的细褶，多年生浮叶晶结形水生草本植物，根状茎肥厚饱满，浮水叶浮生于水面，叶缘呈波状并有小的锯齿结构且向内弯曲。其浑身上下皆可入药，是民间有名的"清心医者"。青挽莲的根茎肥厚，呈棕绿色，深植于淤泥之中，花期在每年的 5 月－8 月，青绿色的花朵单独生于顶端，有淡淡的草药香气，远远便可闻见。花瓣煮沸可做成茶汤，是一种深受当地人欢迎的夏日清心降火的饮品。青挽莲的莲子呈椭圆卵形，在完全成熟后可以发出绿晶石般的光芒，剥开生食即可，有养心明目之用。

门　被子植物门

纲　双子叶植物纲

目　晶莨目

科　晶莲科

贝安纳斯清涟蝶

Biennace Crystalline Butterfly

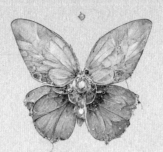

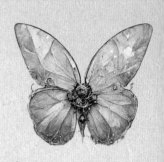

门	川青六足门

亚门 纱翅六足亚门

纲	睛兰纲

目	鳞彩翅目

附记录

清涟蝶是一种很好的观赏型蝴蝶，很好捕捉和人工养殖，只需在家中摆放大缸，灌以新鲜湖水，清涟蝶便会徘徊左右。传说贝安纳斯地区最有名的歌舞姬水月就喜欢在家中豢养此类蝴蝶，有当权者为讨水月欢心，将此蝶命名为"水月姬"，将整个府邸都打造成湖的造型，造山水、引鱼虾，将水月置于湖中亭，清涟蝶环绕其中，远远望去仙山蓝海，如幻境一般。可惜风云摇动，江山多变，英雄常有而不常在，湖枯水尽时，水月便同蝴蝶悄无声息地隐匿了。昔日盛景，全凭后人想象罢了。

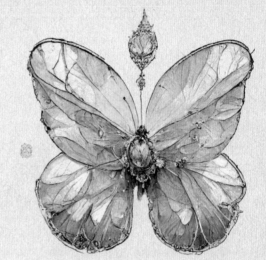

贝安纳斯清涟蝶是一种栖息在贝安纳斯常春地区的大型蝴蝶，基因上与青陵川的挽风蝶是近亲，在水质清澈的湖边常见到它们的身影。幼虫时期，它们以淤泥中的微生物为食，身长只有2毫米左右，与泥土同色，肉眼很难分辨。长大后，身长为5厘米－8厘米，浑身长满绒毛且有蓝色斑点，绒毛能使其在水中游行自如，以湖蜉蝣为主食。清涟蝶喜在湖边腐木中结蛹，结蛹期为18个恒星日左右。破蛹而出后，翅展可达15厘米，呈天和水一般的蓝色，强健的飞行能力和细长的口器使其能捕食湖中的虾米，甚至小型鱼类，触足有张力，能长时间停留在水面。雌雄蝶差异较大，为了震慑天敌，雄蝶的外观较雌蝶的更为鲜丽，捕食活动主要由雄蝶完成。

贝安纳斯血焰蝶

别名：贝安纳斯"公爵夫人"

Biennace Duchess Butterfly

门　蝶裙六足门

亚门　纱翅六足亚门

纲　段褪衣纲

亚纲　有翅亚纲

目　鳞彩翅目

科　粉状翅科

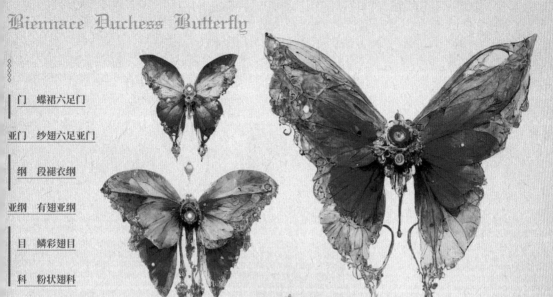

　　贝安纳斯地区因四季常春而颇为富饶，是权贵阶级最喜安家的地区，也有很多名贵的物种在此被培育出来，"公爵夫人"就是其中的典型代表。传说"公爵夫人"最早由以艳绝四方的克莉安娜夫人用少女的血、玫瑰露和一些香料，在"白皇后"结蛹期不断通过油脂提取和浸润染色的技法试炼出来的。在上万只变异的"白皇后"里终于有一只完美的闪耀着焰火般夺目光辉的成虫挣扎而出，从此以后又经过无数人的人工干预才成为基因逐渐稳定的贝安纳斯血焰蝶。为了纪念这位美艳而执着的克莉安娜夫人，人们将其命名为"公爵夫人"。"公爵夫人"是人工培育的大型蝶种，翅展为12厘米－15厘米，最喜家庭戈尔大玫瑰的花蜜和女人身上的脂粉味，因此常常绕着华贵的妇人飞舞。因传说"公爵夫人"自结蛹期就不断饮嗜少女的鲜血，贵夫人们便相信血焰蝶围绕在身旁能形成一种特殊的能量场，拥有使人永葆青春之效。雄蝶没有雌蝶受欢迎，前者的基因也不稳定，常有杂色，最上品的雌性"公爵夫人"拥有血色红晶石般的花纹与光泽。

附记录

　　贝安纳斯地区后来爆发过"平民运动"，最先遭殃的就是这批围绕着权贵美妇人的血焰蝶。人们大批地捕捉血焰蝶，甚至特意对其进行人工繁殖，21个恒星日过后，在血焰蝶即将破蛹而出的那一刹那，平民们把它们聚集起来在广场上集中焚烧，用以震慑权贵和表达对旧时代的强烈憎恨。血焰蝶就这样"飞入寻常百姓家"，新时代到来以后，不知从何时起，血焰蝶的价格又一路水涨船高，渐渐又被新的富人们垄断了。

贝安纳斯玉竹蝶

Biennace Jade Butterfly

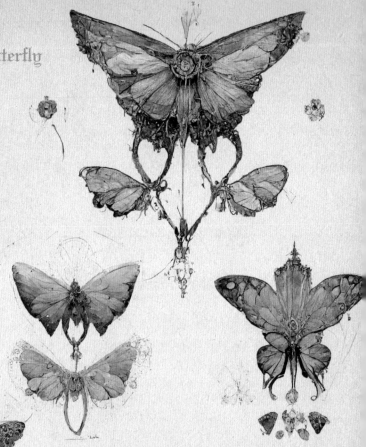

附记录

不知为何，贝安纳斯玉竹蝶似乎很喜欢闻香，远远就能被香味吸引。那些没有豢养玉竹蝶的仙家们每日清晨都会在家门口铺上香灰，燃好香篆，静静等候玉竹蝶的到来。在清晨的钟声中迎它，又在夕阳后默默挥别，人和蝶之间形成了一种默契而不叨扰、自由而又相互依生的美好关系。

门	蝶裙六足门
亚门	贝安纳斯亚门
纲	腹鳞纲
亚纲	有翅亚纲
目	彩翅目
科	晶鳞翅科

贝安纳斯玉竹蝶多见于贝安纳斯常春地区的仙岚山中，四季可见。仙岚山素以拥有幽静连绵的竹林著称，很多避世的修行人士在此定居，而玉竹蝶则是避世者最喜爱的小型蝴蝶，竹林中随处可见仙家散人为它们建造的竹叶巢穴。玉竹蝶的幼虫很细小，身长为2毫米－3毫米，以腐叶为食，结蛹期一般为25个恒星日左右，破蛹后翅长为10厘米－15厘米，多呈纤细狭长状，极为纤细优雅。玉竹蝶的纹理质感如上好的绿玉般盈盈欲滴，给静谧的仙岚竹林平添了一份华贵雍容之感。雌玉竹蝶在体型上较雄玉竹蝶更小，前者寿命更长。玉竹蝶最喜食山中野泉中的血蚴虫，这些血蚴虫对人的血液有巨大的侵蚀，饮入体内会有坏血损气的危害。山中的一些居民便刻意养殖这种蝴蝶，蓄大缸的山泉水，沉淀后经玉竹蝶"过滤"3天后才会饮用。玉竹蝶口中分泌的一种生物激素不仅能抵抗血蚴虫的病菌，还能怡心静气，因此深受人们的喜爱。

贝安纳斯荧紫丝蝶

别名：贝安纳斯"黑织娘"

Biennace
Dark Lavender Butterfly

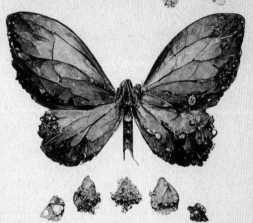

门	蝶裙六足门
亚门	纱翅六足亚门
纲	段褪衣纲
亚纲	有翅亚纲
目	鳞彩翅目
科	鳞状翅科

附记录

"黑织娘"最大的特点就是成蝶后会用长而尖利的口器收集翅膀上丝状的细羽翼，日夜不停地用触足将它们编织成一条紫黑色绶带。一条可用于庆典的紫黑色绶带要耗费50多只黑织娘一整个月的功夫，这是天然上好的织料，格外珍贵，因此部分织物会被人类用于贝安纳斯地区一年一度的凡尔丁节的蝶舞绶带。凡尔丁节是贝安纳斯居民非常注重的节日之一，每年会从文艺领域选出有杰出贡献的诗人、乐手、舞者、画家等给予"黑绶带"。"黑绶带"呈带状或珠串状，绶带上还可用文字记载最能代表此人的一句颂词。被训练后的贝安纳斯荧紫丝蝶会将自己亲自制作的蝶衣绶带在众人瞩目之下挂在凡尔丁节的"明星"颈间。这样的节日非常盛大，在文艺界享有盛名，也不断促进着贝安纳斯的文化繁荣。在每次的闭幕仪式上，经过了一整年人工培育的贝安纳斯荧紫丝蝶也会被爱心人士领养，光荣"退役"。

荧紫丝蝶是人造大型蝶种，繁殖能力很强，自幼虫时期便在人类温暖的木质巢房中安然度过，以嫩碎叶和鲜果为食，尤其喜爱甜瓜和树蜜。荧紫丝蝶被称为"黑织娘"，其结蛹期为15个恒星日左右，破茧而出后会将自己的茧重新吞食，化为最后的养分。荧紫丝蝶的翅展为15厘米－18厘米，翅膀呈紫黑色，有哑光质感，细羽均匀排列。每隔两天便会有细羽凋落，"黑织娘"便会收集这些细羽并用触足将其串联编织起来。这些织物主要由雄蝶制作，会被小心地放在巢穴内，层层叠叠地铺好，等待雌蝶在其中产卵，迎接新生命的到来。

贝安纳斯银尘蝶

Biennace
Silver White Butterfly

门	蝶裙六足门
亚门	纱翅六足亚门
纲	段褪衣纲
亚纲	有翅亚纲
目	鳞彩翅目
科	粉状翅科

　　贝安纳斯"白皇后"生活在美丽的贝安纳斯常春区域，那里的温度、湿度适中，翅展可达35厘米的贝安纳斯"白皇后"外观上从翅尖到翅尾通体呈银纱白。在日光的照射下，个体从冷白色转为暖白色。它们的结构与繁衍方式极其特殊，雄性的贝安纳斯"白皇后"会在即将到交配期时生长出特殊的鎏金色轮廓，这层金色的轮廓呈壳状，空心且反光，有着不俗的韧性，雄蝶在交配期时会附着在雌性翅展的正上方。直到交配结束，雄蝶会迅速老去，留下腔体作为孩子的巢，腹部与雌蝶完美地连接，成为后代的"营养供给站"，随后雌蝶会将卵产在雄蝶留下的腔体内。在完成这一项任务后，贝安纳斯"白皇后"会迅速老去，直到死去也会维持飞行姿态，通过固定频次的振翅来保持浮空悬停的状态。

附记录

贝安纳斯"白皇后"的学名为贝安纳斯银尘蝶，它们翅膀上的鳞状物可以很好地维持它们身上的水分。当地的居民会把落在植物叶片上的银尘收集起来，在制纱的同时加入贝安纳斯"白皇后"的鳞状物可以让纱闪闪发光且具有防水的功能，多用于制作婚纱的外纱。附近居民为了让"白皇后"也来一同见证婚礼，会在屋内布满粉白相间的贝安纳斯兰花，有了这样隆重的邀请，"白皇后"很少缺席。

◇◇◇◇◇◇

　　幼年的贝安纳斯"白皇后"一身白衣，戴着金色的镂空头纱，像披着纯白晚礼服的公主一般，在父亲提供的保护下通常都可以安全地成长。壳翅褪去前的贝安纳斯"白皇后"的蝶翅呈现出哑光的灰白色，成年后会在某个清晨经历蜕壳，蜕壳的过程非常短暂，翅上的粉末在清晨的第一缕阳光的照射下缓缓从空中洒下，如同某个皇室刚刚登基的新王，欢呼与鲜花在空气中炸开一般。脱离壳翅的"白皇后"一身崭新的银纱，就连翅膀的扇动频率都变得缓慢起来，身后会拉出柔和的飞行痕迹线。

◇◇◇◇◇◇

贝安纳斯草浆晶蟹

Biennace
Grassy Crystal Crab

门	节肢动物门
纲	晶甲纲
目	多足目
科	晶蟹科

贝安纳斯草浆晶蟹生活在水源边的绿植根系附近，通体呈现出碧绿色。夜晚时，这些色素减退，蟹的颜色变得浅淡，呈现出淡淡的透明绿色。它们不同于靠进食小鱼小虾以补充机能的水生蟹，而是选择树木，树木有不断吸取大地养分的根系，它们在错综复杂的根系结构中筑巢，并且携一家老小每天不断吸取晶浆。雄蟹体长为12厘米－14厘米，雌蟹个体相对较小，体长为10厘米－12厘米，它们有着不同于其他晶蟹的特殊"晶状尾"，用于快速地挖洞与斩断根系，它们的蟹钳也很特殊，由于不需要撕扯与分解猎物，它们的蟹钳呈片状，边缘锋利，适合快速切割。这两件"生物工具"使它们在地下作业环境中可以非常的自如，它们也与水生蟹一样定期换壳，在换壳期间，它们的身体会膨胀变大，胸足都会缩进壳中，从外看如同一块青石。蜕壳时，它们的尾部向前用力，让整个身体脱壳而出。在整个过程中，它们的腹内会形成一个类似圆柱体的空洞，它们会把自己的晶浆从那个空洞里排出来，尽可能地缩小自身的体积，完成蜕壳。

附记录

它们虽然在不断吸取树木的养分，但日复一日地松土与修剪坏根，确实帮助了树木更好地生长，根系偶尔延伸到错误的土层，草浆晶蟹就会快速前往阻止，它们不经意间也成了树木们的守护精灵，彼此成就。

贝安纳斯清禾蝶

Biennace
Camelo Leave Butterfly

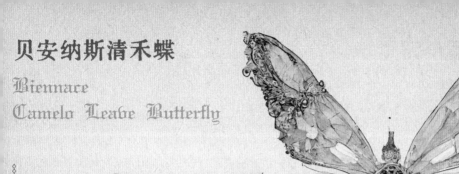

门	蝶裙六足门
亚门	纱翅六足亚门
纲	段褪衣纲
亚纲	有翅亚纲
目	鳞彩翅目
科	鳞状翅科

附记录

被清禾蝶幼虫啃食过的茶叶蜷曲并布满虫洞，有一股奇异的蜜香。据说是因为清禾茶树被咬后激发了自身的自保机制，代谢出了一种特殊气味用以吸引清禾蝶幼虫的天敌绿晶角蛛，后偶然被居民发现其香韵，拿来酿茶，成就了一种别样的风味。只有被叮咬严重的鲜叶酿成的茶才能称为"清禾娘子"，这是一种贝安纳斯的名贵茶叶，受到当地人的吹捧，远销海外。

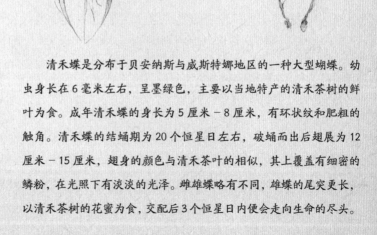

清禾蝶是分布于贝安纳斯与威斯特娜地区的一种大型蝴蝶。幼虫身长在6毫米左右，呈墨绿色，主要以当地特产的清禾茶树的鲜叶为食。成年清禾蝶的身长为5厘米－8厘米，有环状纹和肥粗的触角。清禾蝶的结蛹期为20个恒星日左右，破蛹而出后翅展为12厘米－15厘米，翅身的颜色与清禾茶叶的相似，其上覆盖有细密的鳞粉，在光照下有淡淡的光泽。雌雄蝶略有不同，雄蝶的尾突更长，以清禾茶树的花蜜为食，交配后3个恒星日内便会走向生命的尽头。

贝安纳斯夜莺紫蝶

Biennace Nightingale Violet Butterfly

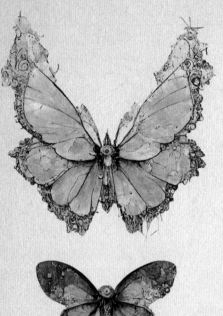

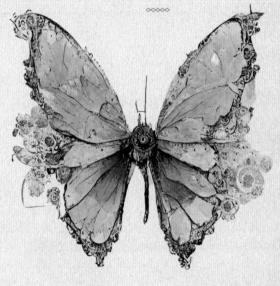

◆ 夜莺紫蝶幼蝶

门	科切斯六足门
纲	晶羽翅纲
目	晶簇翅目
科	影膜翅科

　　夜莺紫蝶是栖居在贝安纳斯的一种中等大小的蝴蝶，雄蝶翅膀的上半部分是灰色的，下半部分呈深紫色，而雌蝶则拥有融合的紫灰色翅膀。这种蝴蝶的翅展为10厘米－12厘米，振翅频率较低，飞行姿态很优雅。这种蝴蝶最有趣的特征之一是它能在夜间如夜莺般歌唱，夜莺紫蝶的胸部有微小的声带，使其能够发出悠扬的曲调，吸引配偶或威慑捕食者。这种模仿鸟类的声音不仅混淆了天敌的视听，使它能够躲避危险，还可以吸引到心仪的异性。雄蝶的歌声较雌蝶的要悠扬婉转许多，一般来说音频越高，变化越多，则越有魅力。

　　夜莺紫蝶主要在夜间活动，以夜间开花的花蜜为食。它的翅膀特别适合吸收和储存光线，使它能够在弱光条件下飞行。

贝安纳斯千藤仙

Biennace
Peachy Climbing Rose

附记录

千藤仙是贝安纳斯地区非常受欢迎的花园植物，很多人会在自己的房屋周围种上它，让它沿着墙壁攀爬3年－5年，这种花便会大面积覆盖着整栋房子。春夏时节，这种植物不仅有天然的花香，还能有效减少蝇虫进入房间的可能，让居住体验感大大提升。近来也有些人厌倦千篇一律的桃粉色，想要研究培育出更多的品种，给建筑物换一套天然的、令人愉悦的"房衣"。

门 被子植物门

纲 双子叶植物纲

目 晶宝蔷薇

科 攀宝科

千藤仙是一种长于贝安纳斯地区的攀缘植物，在威斯特娜地区也有分布。它的卷须和茎在生长过程中被训练成能沿着墙壁或花架生长、攀附。千藤仙的卷须特别强壮而灵活，并且覆盖着细小的黏性绒毛，使植物能够轻易地附着在其表面。千藤仙虽是一种小型植物，却有着重瓣浅粉色花朵，在整个春天和夏天都会开花。花朵有一种甜美的花香，并且会分泌出一种黏稠的甜蜜液体，吸引各种传粉者，包括蝴蝶和蜂鸟。而千藤仙真正独特的是其捕捉小苍蝇和其他小型昆虫的能力。卷须上的黏性绒毛不仅有助于攀爬，还能诱捕昆虫。这种植物经常会利用这种能力从昆虫中补充它所需的营养物。

贝安纳斯千结花

Biennace Rose of Thousand Knots

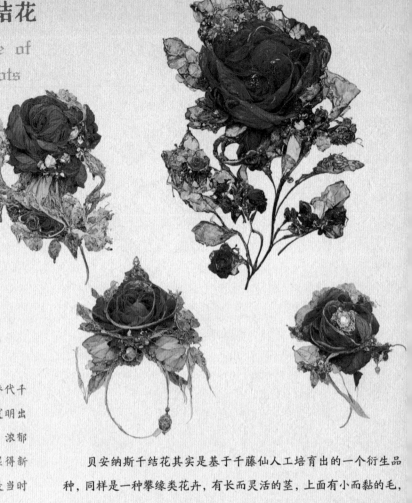

门　被子植物门

纲　双子叶植物纲

目　晶宝蔷薇

科　攀宝科

附记录

千结花本来是作为一种替代千藤仙的"房衣"品种被发明出来的，千藤仙多为粉色，浓郁而艳丽的红色千结花便显得新颖，培育难度较低，也是当时一位园丁给心爱人的献礼。可惜哪有绵绵随风起的爱意，千结花像一种预兆，以那样迷人的姿态出现，却恶魔般地迅速侵占并破坏了一切。当爱意化为侵占而最终变为枯朽时，一切便变得索然无味了。现在千结花只是作为少数人的园林观赏之用，因其维护成本太高而变成了一种十分小众的品种。

贝安纳斯千结花其实是基于千藤仙人工培育出的一个衍生品种，同样是一种攀缘类花卉，有长而灵活的茎，上面有小而黏的毛，可以帮助它们在生长过程中紧贴表面并支撑其重量。千结花可以攀附在墙壁、栅栏或棚架的表面，但不像千藤仙那样，很少有人会将千结花种于屋外，让其攀在房上，作为"房衣"来用。原因是千结花的藤条长而重，且常常以复杂的结的姿态生长，这也是名字"千结"的由来。它在生长过程中侵略性强，几乎是无孔不入，很容易破坏木质结构，从而损害房屋。另外，千结花不仅没有捕捉蝇虫的能力，还特别容易受到某些虫害和疾病的影响，如蚜虫和黑斑病、锈病，需要定期悉心地维护，具有很高的养殖成本，并且需要额外的支持，如棚架或木桩以帮助它们直立生长，还要注意避免因藤条变得太重而损坏棚架或木桩。

贝安纳斯花晶手杖

Biennace
Floral Crystal
Cane

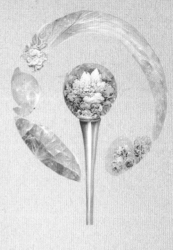

◆ 花晶丛

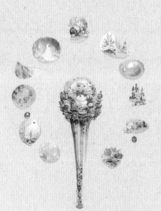

◆ 花晶丛成体

贝安纳斯花晶手杖是一个由鲜花和彩虹般的各色种子制成的专为未婚嫁少女制作的精美手杖。它是由贝安纳斯熟练的手工工匠制作的，手杖的杖头由当地当季盛放的花朵制成，它们被精心编织在一起，再用透明的脂胶融合固定，加以封存。手杖的杖头上装饰着彩色种子，包括葵花籽和亚麻籽等，这些种子被精心压制在一起，形成复杂的图案和设计。杖身通常是由空心黄铜所铸，坚固而不过重。花晶手杖在当地是少女手中常见的把玩器具，主要作观赏所用，各色的鲜花和植物种子寄托了人们美好的情怀和对自然的欣赏，是一种对纯真无邪的少女时代的歌颂。

附记录

花晶手杖通常只为十五六岁的少女所用，是一种流传百年的传统饰品，但随着贝安纳斯地区女性地位的日渐提高，有一批女性开始反对使用这种限定年龄的装饰品，一度爆发了"花晶手杖运动"，即许多年长的女性高调地在公众场所暴力毁坏陌生人的花晶手杖来彰显对这种所谓"纯洁少女"的定义的不满，导致许多女孩出门也不再敢追求这一风尚。如今，花晶手杖的身影已经逐渐消失在主流视野里，渐渐也有声音提倡复兴这一风尚，倡议者认为，太拘泥于使用或反对某一物件，也许反而是心虚和狭隘的体现。

贝安纳斯球果鞘兰

Biennace
Ruthbell Clematis

门	被子植物门
纲	晶兰植物纲
目	渐尾兰目
亚目	球果兰亚目
科	鞘兰科

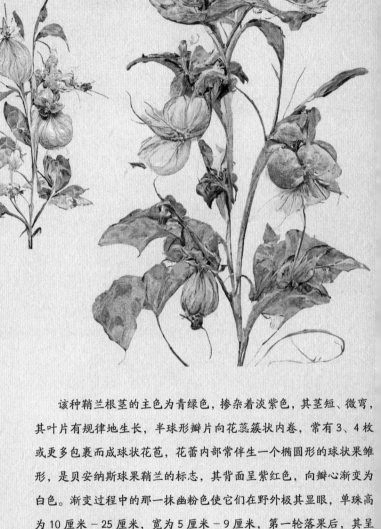

附记录

将球状果采摘阴干后，本来紫紫抱在一起的瓣片会卷边翘起，本来贴在一起的压缩瓣片会打开，其味道会更加明显，散发出清新的泥土味与甜美的果香。其茎的表面会分泌一种透明的液体，虽然量很少，但那股令人作呕的臭味令人无法忽略。这是贝安纳斯球果鞘兰最难闻的地方，也是它们在野外尽可能掩盖自己甜美气息的方式，贝安纳斯球果鞘兰本身并无毒性，但因它的臭味而被大多数花卉种植爱好者嫌弃。

　　该种鞘兰根茎的主色为青绿色，掺杂着淡紫色，其茎短、微弯，其叶片有规律地生长，半球形瓣片向花蕊簇状内卷，常有3、4枚或更多包裹而成球状花苞，花蕾内部常伴生一个椭圆形的球状果锥形，是贝安纳斯球果鞘兰的标志，其背面呈紫红色，向瓣心渐变为白色。渐变过程中的那一抹幽粉色使它们在野外极其显眼，单珠高为10厘米－25厘米，宽为5厘米－9厘米，第一轮落果后，其呈现一种较暗的粉红色，外侧呈浅紫色，叶片密布，呈半球型，叶边长着小小的绒毛。其第二轮结果量会增大，且果体会更大，每一粒都有大拇指粗细，圆润饱满，色泽艳丽，同时，这些贝安纳斯球果鞘兰也散发着阵阵奇香。

靛蓝鞘羽雀

Cyan Feather Chickadee

门　脊索动物门

纲　鸟纲

目　晶雀形目

科　高原雀科

属　林雀属

附记录

靛蓝鞘羽雀深受广大女性饲主的喜爱，不仅因为它们拥有华丽的颜色与宝石质感的光泽，而且它们的体味十分特别，甜甜的味道中掺杂着一点青草的清香，它们被饲主称为"冰莓果"。

同时，它们的身上带着特殊的药草香味，长期伴在身边，有很好的安神的效果。当然，它们是很难被捕捉到的，不少贵族家中的小主人想要饲养一只，这可为难坏了贵族的大人们。

　　生活在高海拔森林区域的靛蓝鞘羽雀常在针叶林、阔叶林或针阔混交林中高大乔木的树冠活动，偶尔也到低矮的灌木丛中觅食，在近水源的林区更易见到。成鸟身长17厘米－18厘米，繁殖期在每年的3月－8月，每年繁殖两窝。一般在4月－5月营巢，巢筑在崖壁、石隙中，它们的鸣声极显著，但多少都带有"噶巴巴"的音阶，远距离时可以通过声音分辨它们。外观上，表层的羽毛呈现油状反光的宝石颜色，表层羽毛下有一层绒毛，呈略透明的乳白色，羽翅的边缘呈深蓝色或黑蓝色，头部的一小撮鞘毛会根据它们的心情收起或展开，因遇到居民的时候它们会进入戒备状态，鞘毛会竖起展开，所以有很长一段时间大家都叫它们"立冠蓝晶雀"。它们以各种小型昆虫为食，它们的羽色呈极具观赏性的颜色，层次特殊，颜色饱和度极高且羽色具备极好的光泽度和柔顺感，羽毛中空的鞘状结构还能起到极好的保温作用，使其在飞行时不惧高海拔森林区域的昼夜温差。

Westernal Civilization

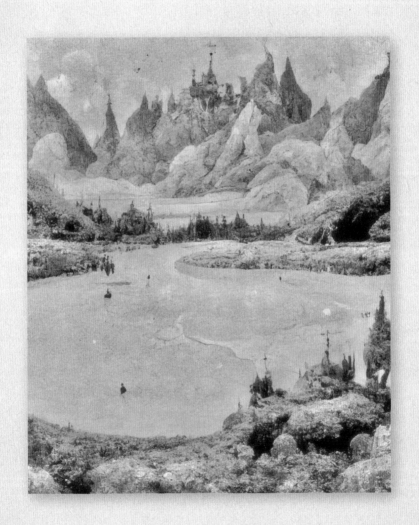

威斯特娜朝春溪谷

Westernal Furiuel Spring Valley

朝春溪谷位于威斯特娜北部地区，由上岚岩、中岚岩和下岚岩组成，是当地一处风景怡人的世外仙境。朝春溪谷位于蛇神山脉之中，自蛇弓山蜿蜒而下，沿途布满暗粉色巨岩，给整座山谷定下了初春般的温暖基调。下岚岩是整座山谷最美的地方，有高30米－50米、宽达3000米的巨岩和数块圆形石卵，与山中野溪和绵延数百里的天池完美融合，别有一番景致。威斯特娜作为常春区域，绿植种类丰富，像朝春溪谷这样由形态峻美的天然粉色巨岩构成的地方并不多见，自古便是当地有名的观光风景，也有修行之人将此处起名为"春不离洞天"，赞美威斯特娜的春天如不朽的巨石般永恒常在，是仙人居住的地方。

据威斯特娜民间传说所记，朝春溪谷的粉色巨岩是由威斯特娜地区的造物神扶灵女神的心脏所化。在诸神之战中，威斯特娜便幻化成了巨岩，形成了朝春溪谷。威斯特娜的居民认为，正是在她的守护之下，这个地区才会四季温暖宜人，很少遭遇自

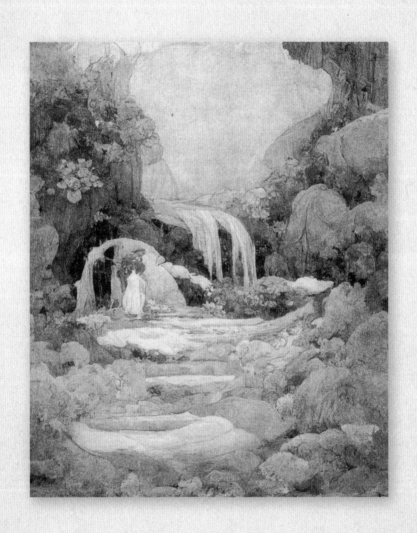

地区遭受了永日永夜的雷电惩罚，扶灵女神以身挡下此灾，陨落之后，身躯化成了整片大陆，其中，纯真又坚硬的粉色心脏 然灾害和极端天气。

Westernal Civilization

威斯特娜人工粉晶矿洞

Westernal Manmade Pink Crystal Cave

威斯特娜人工粉晶矿洞最早被当地贵族大力开发，通过在浅色矿洞播撒线状晶种进行改造，大片的粉晶呈竖簇状生长，它们的晶根系在一个又一个小洞口中逐渐变得越来越粗。到后期时，已经能够看见岩石内部隐约自然生长出了淡粉色的纤维状晶体。

由于这些粉晶矿洞的洞口都没有任何植物遮挡，外界的晶种也会随风飘入，这样内部的自发生长加外部的助力让这些粉晶矿洞有着源源不断的资源。大型的洞探器会释放凝结剂，让洞口十分坚固，不会像洞内一样容易塌陷损坏，这方便了大量的采集者和维护员的工作，让整座矿脉的运转更为方便。不过，这样的人造粉晶矿洞的产量实在有限，除了少量的珍稀粉晶之外，很多都是普通粉晶矿洞，因此在珍奇宝石交易的行当里价值不大，所以才导致了它一直无法被大型工厂承包或开采，都是贵族小范围地自娱自乐，用于培育特殊的植物与动物。但是在这个时代，情况却又完全不同了，随着粉晶制品越来越受欢迎，即便是当时的"次品"也有不错的价格，因此一个巨大的人工粉晶矿洞将会带来难以估计的利润。

附记录

威斯特娜矿区拥有 3 座这样的矿洞，其中"威尔德"粉晶矿洞最受业内关注。这座矿洞的晶种级别极高，主要是用于提炼

矿洞又分别被两座威尔德矿工队和一座喀什丹粉钻工厂所掌控，当然，其背后都拥有极强的财力和贵族人脉。

高浓度粉晶。在威斯特娜地区，不少人都做着与粉晶相关的产业，围绕粉晶生活，这让威斯特娜变得非常富裕。而这 3 座

威斯特娜晶洞甲锹

Wester Cave Lucanidae

门　节肢动物门

亚门　晶甲六足亚门

纲　彩甲纲

科　晶背科

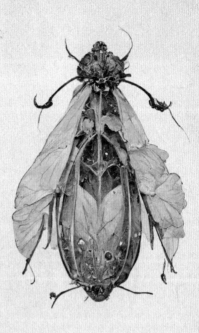

　　威斯特娜晶洞甲锹是通过玛佩尼奥晶洞甲锹人工培育的品种，在人工的培育下，它们的背甲与翅呈娇嫩的粉色，前翅的晶化程度降低了不少，变得柔软且轻薄。它们的雄性成年体长6厘米－8厘米，雌性成年体长4厘米－7厘米，一般在人工培育的粉晶矿洞内进行饲养。因为是给贵族们的宠物，它们的甲壳在繁育进化的阶段变得很轻，因为人工矿洞不存在小范围塌方，所以对外壳硬度的要求不高。外壳变轻能为身体减负，同时，寿命也可以有所增加，其飞行距离为5米－8米，"老实"的它们绝不会"逃狱"，它们保留了原始的习性，它们会把从洞外吹进来的花瓣落叶植物根系拼接收集起来，获得了"花匠"的称号，深受贵族们的喜爱，帮助贵族们清理花园中的花瓣和破碎的根系，不少"偷懒"的贵族园丁对其评价极高。

附记录

　　当地贵族们根据品相和颜色给晶洞甲锹划分了T0-T4的分级。T0的整体颜色偏淡，翅膀的颜色也不完整，T1-T4分别从颜色纯度、颜色分布位置和对称性及体型进行评级，由专业的组织进行评级划分。通体呈粉色且皮壳温润的晶洞甲锹为最佳，一年一度的私宠大赛上也有专门的晶洞甲锹分区，可见其热门程度。

晶背科

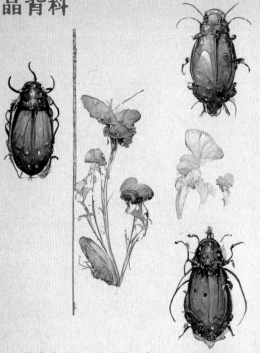

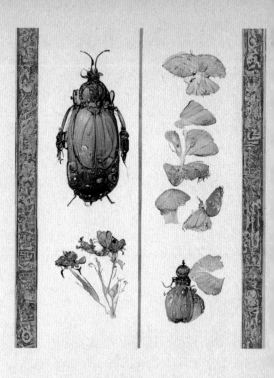

晶背科的甲锹体型属于中大型甲虫生物群，一般会成群出现，群体个体可以达到上百只。即便如此，它们依旧可以"自己做自己的事"，完全不影响其他同伴的日常作息和工作。它们几乎不分昼夜地进行矿石搬运工作，累到极限就休息，睡醒了就继续工作。从事力量工作的它们有着强壮的身体，生活的区域一定程度上区分了晶背科和晶翅科，晶翅科的甲虫家族更擅长长距离的飞行搬运工作，与晶背科完全不一样。在一些地区的矿洞内生活的晶背科锹甲，它们的身体内有一个腔体和可以自由收缩的小犄角，雄性成年体的甲壳表面会呈现出多彩的颜色，根据矿洞矿产颜色的不同，它们也会随之改变"保护色"。

· 头部

晶背科甲虫的头部十分坚硬，且因为各种基因的影响有不同的形状，如丝条状、念珠状、叶状、锯齿状、月牙铲状等，也会有用于"扫地"的蒲扇状膜片。

· 胸部

晶背科胸部的前胸板是由两块晶纤维连接的晶石片，上面的坑洼会分泌黏合剂，自然地吸附晶石粉末，让胸甲坚硬无比，耐磨耐用，其后连接中胸板和后胸板，形成梯形的盾面，且可向两面打开。

· 腹部

根据个体大小的不同，腹部会出现不同的节数，这是特殊的产卵器，也是晶背科身体中为数不多的柔软区域，且产卵器会长时间缩在腹中。

· 翅部

前翅质地坚硬，向后端逐渐晶化，形成鞘翅，后翅较为柔软，横叠于鞘翅下，静止时在甲背中央会相遇形成一条直线，翅壳会在不飞行的时候有规律地缓慢抖动，将灰尘抖落下来。

威斯特娜胭脂蝶

Wester
Rouge
Butterfly

门　奥卡哈六足门

亚门　威斯特娜亚门

纲　粉彩纲

亚纲　有翅亚纲

目　彩翅目

科　粉彩翅科

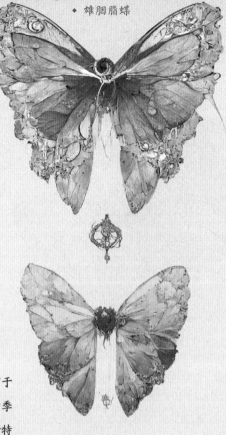

◆ 雄胭脂蝶

◆ 雌胭脂蝶

◆ 雌胭脂蝶
　　幼蝶

◆ 雄胭脂蝶
　　幼蝶

　　　威斯特娜胭脂蝶常分布于威斯特娜北部区域，那里四季常春，胭脂蝶通常只在威斯特娜山谷中的爱神湖水边产卵。

其幼虫可在水中活动，主要活动于浅水层，靠湖水中的浮游生物为生，身长为2毫米－5毫米，身体主要呈乳白色。成虫会寻找并攀附在爱神湖中成群的天鹅身上，靠它们落在附近的森林中，成虫主要以蔓藤类植物为食直至结蛹。18~20个恒星日后，胭脂蝶就会破蛹而出，翅展可达230毫米，花纹和颜色都是异常讨喜的胭脂粉色，有些镶有蕾丝一样的金边。繁殖期时，雄蝶会徘徊于心仪的雌蝶常栖息的蔓藤类植物周围并向雌蝶释放激素，经雌蝶同意后降落。雌蝶较雄蝶更为活泼俏皮，喜欢在新鲜的花朵上展翅玩耍，而雄蝶则会收翅，默默守护在一边观察一切，提防潜在的危险。胭脂蝶一生只会寻觅一个配偶，自结合之日起就形影不离。胭脂蝶感到生命衰微时，会回到爱神湖边，一方一旦陨落，另一方也会毫不犹豫地冲入水中。

附记录

　　爱神湖本来是威斯特娜山谷中的一个无名小湖，因其温暖适宜的气候和隐蔽的地理位置，吸引了成群的克尔莎天鹅在此筑巢。克尔莎天鹅是动物界中有名的一夫一妻制动物，有一个商人发现这点后就把此地炒作为"爱神湖"，痴男怨女至此四季不绝。也许是巧合，或者是大自然的灵气使然，人们发现除天鹅外，饮爱神湖湖水长大的胭脂蝶更是情意绵绵的象征。夏季末，经常有成群的胭脂蝶如流星般双双落入湖中，成了当地奇观。传说在胭脂蝶落入湖中的那一刻许愿，许愿者和身边的人就永远不会分开。

· 07 ·

威斯特娜地区　　Westernal Civilization

185

威斯特娜暖香兰

Westernal Perfume Lily

门 被子植物门

纲 晶兰植物纲

目 渐尾兰目

亚目 球果兰亚目

科 鞘兰科

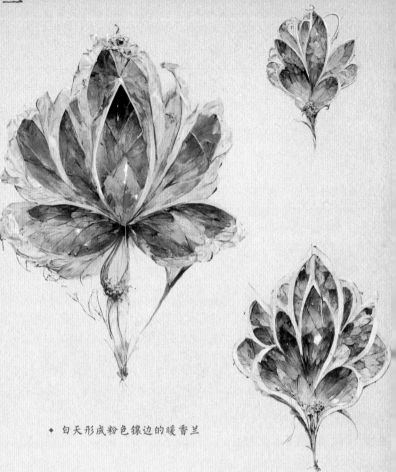

◆ 白天形成粉色镶边的暖香兰

◆ 即将绽放的暖香兰

附记录

暖香兰的变色特性起初并没有被重用，但被日暮川旅人发现后，便被及时引进，大肆宣传，被包装成了一种受人怜爱的来自威斯特娜的"双面美人"，同时兼具冰与暖的特质，许多服饰、装饰品、香水等以暖香兰为原型或原料衍生出来，创造了很大的经济价值。

暖香兰是威斯特娜独有的一种两色花卉，茎高为 0.8 米 - 2 米，喜欢凉爽和湿润的半阴环境，对土壤的要求较严，适宜在肥沃深厚的土壤中生存。其根系粗壮发达，花瓣在夜晚主要呈现粉色，白天便会从中心渐渐被蓝色沁染，延伸至边缘，形成一层粉色镶边。威斯特娜的植物学家至今不确定暖香兰变色的原理，但一些研究发现，这可能与花独特的细胞结构有关。暖香兰对温度和湿度高度敏感，一些人认为这些环境因素也可能对其变色能力有影响。暖香兰的花期在每年的 5 月 - 6 月，果期在 9 月 - 10 月。暖香兰的花汁有微毒，但是是一种常见的热门香水的基调，少量喷洒不会伤害身体，反而有一股迷人又危险的暗香。

威斯特娜纯蓝冰蝶

别名：威斯特娜"雪国信使"

Westernal
Pure Ice Butterfly

门 奥卡哈六足门

亚门 威斯特娜亚门

纲 晶彩纲

亚纲 有翅亚纲

目 彩晶目

科 闪晶翅科

◆ 雄"雪国信使"

◆ 雌"雪国信使"

　　"雪国信使"并不生于雪国，而是生活在常春之地威斯特娜，只因双翅之色至纯至蓝如冰河一般，阳光下其周身仿佛笼罩了一层淡淡的圣光，像是遥远天国来此处栖居的使者一般，因而被人们冠以此名。纯蓝冰蝶的幼虫呈白色，身长在5毫米左右，以蚂蚁及其他幼虫的卵为主食，成虫以花蜜和腐烂水果为食，食物来源范围广，这一物种曾经在自然界中大量繁殖，很好存活。纯蓝冰蝶的结蛹期在20个恒星日左右，可自挂枝头结蛹，蛹呈浅黄色，由于其蛹多汁味美，且有一种特殊的清新植物风味，因此受到诸多天敌的威胁，如威斯特娜金锦鼠便是它的一大天敌。躲过蛹期风险的纯蓝冰蝶又因其深受威斯特娜人喜爱的冰雪之色和柔色光芒而常常遭受人类的捕捉与玩弄，尽管它的寿命有3个月－5个月之久，但仍少有善终。近几年，野生纯蓝冰蝶的数量更是急剧下降，不过人工养殖技术渐渐趋于成熟，在野生蝶的基础上衍生出了许多种类。

附记录

　　威斯特娜是从未降过雪的常春之地，许多民间故事和歌谣中都流露出对遥远的冰雪王国图兰可浪漫的憧憬和幻想。威斯特娜"雪国信使"也被冠以一切纯净和美好之志的象征之意，许多官商家中都喜豢养这种蝴蝶，以显高洁之姿。只是"欲洁何曾洁"，各人心中的那点隐晦与皎洁，蝴蝶不曾同过。

· 07 ·

威斯特娜地区　　　Westernal Civilization

187

佩尔森莹金辉蝶

Pierson Golden Glowy Butterfly

◆ 蝶心位置有清晰可见的
"豪斯北曼"金晶

门　佩尔森八足门

纲　腹鳞纲

亚纲　有翅亚纲

目　晶翅目

科　鳞粉翅科

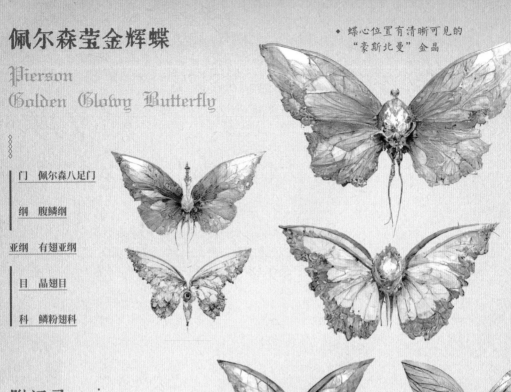

附记录

在夜间，莹金辉蝶身上的"金纱"会变得十分轻盈柔软，并且在空气中的水汽的映射下形成金色光晕，而在日光下则会显露出银灰之色，时而在阳光的折射下绽放金辉。这层"金纱"又被称作"金色梦境"，受到许多晶蝶爱好者的追捧，不远万里也要来到这片沼泽地进行收集。它们在沼泽地中穿梭，它们有着自己独特的路线，这也给收集者增加了不小的捕捉难度。

莹金辉蝶生活在佩尔森沼泽田边的多石区，通体金黄色的它们散发着萤石一样的金黄色光晕，翅展为 11 厘米 - 13 厘米，蛹体呈淡白色，坚硬且不透明。成蝶的蝶心位置自破蛹起就带着一颗"豪斯北曼"金晶，这种人造的金色矿石最早由豪斯北曼矿业制造，早期用于改善当地的沼泽状态，培育一种沼泽地中的人造矿脉。但最终由于实验的失败，导致大量的"豪斯北曼"金晶被生物拾取。佩尔森莹金辉蝶新生蝶的翅展为蛋白色，薄翅蝶种，由于环境的影响，食物与水源都没有更好的选择，于是，它们更加依赖"豪斯北曼"金晶所提供的能量，它们的蝶翅也逐渐蒙上了"金纱"。

佩尔森嫣蕊蝶

Pierson
Rosy Bud Butterfly

门　佩尔森八足门

纲　腹鳞纲

亚纲　有翅亚纲

目　晶翅目

科　鳞粉翅科

◆ 穿着"新衣"的被永久保存的嫣蕊蝶

◆ 嫣蕊蝶幼蝶

　　佩尔森嫣蕊蝶是最早生活在佩尔森沼泽田的小型蝶种，成蝶翅展为 5 厘米－8 厘米，通体胭红色的它们如同小精灵一般，尾翅有渐变的异色鳞斑，蝶翅周围有金色鳞带环绕，整个翅膀在阳光下呈现出不同的红色光晕。它们虽生于沼泽，但严重的基因不足让它们无法适应沼泽地的饮食和环境，甚至唯一的食物纱灯晶鳞花也在沼泽地区绝迹。它们虽然身形娇小，但意志甚是顽强，即便身为小型蝶，它们依然会选择长途跋涉到佩尔森周边地带的花田，选择最娇嫩的纱灯晶鳞花取粉，为自己的后代调整基因。它们代代如此，最近野生的佩尔森嫣蕊蝶已经完整进化出了可以适应环境的外护膜，这些外护膜可以让它们轻松适应每日的长途跋涉。这些小精灵的特别之处不仅在于其适应大自然的能力，而且其适应人类的速度极快。贵族们发现一些佩尔森嫣蕊蝶会主动与人亲近，它们对人的好感度极高，再加上性格极好，它们成了不少贵族家中的常客，甚至是"家人"。

附记录

　　佩尔森嫣蕊蝶和人类混得熟极了，甚至有的成群居住在贵族家中，贵族们会采摘更华丽饱满的纱灯晶鳞花供它们食用，它们也会很配合地主动靠近贵族家中的小孩子，陪小孩子嬉笑玩闹，成为不少贵族孩子的童年记忆。在它们死后，它们身上的外护膜会使它们不会因时间的推移产生变化，并且还会发出幽幽的花香，于是不少贵族为了纪念，会让顶级的工匠为其设计"新衣"，将它们永久地保存下来。来的时候蹭吃蹭喝，走的时候还要带一把眼泪走，这些灵动的小精灵靠着一身"撒娇"的本领成功成为贵族的新宠，如娇嫩的花朵般令人百般呵护疼爱，因而得名"嫣蕊蝶"。

佩尔森巨翅粉晶蝶　别名："未名修女"

Pierson the Nun

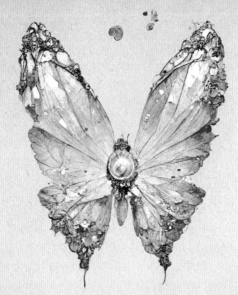

门　佩尔森八足门

纲　腹鳞纲

亚纲　有翅亚纲

目　晶翅目

科　鳞粉翅科

◆ 沾染着粉柱坨花的蝶翅

附记录

传说巨翅粉晶蝶和粉柱坨花都是佩尔森塔罗伊教堂的修女所培育的，在战乱年代，塔罗伊教堂曾是世界各处落难者的避难所，在荒蛮之地都可以见到"去到塔罗伊教堂"这样的指路标语。可惜好景不长，修女在无差别救治中遭到了佩尔森教的威胁，很快便被俘虏，巨翅粉晶蝶和粉柱坨花等珍贵的医疗资源也被垄断。因修女不愿配合、繁育基因不稳定，粉晶蝶变成了有剧毒的灰黑色蝴蝶，塔罗伊教堂的全体修女也因此被害，甚至没有留下任何姓名，后人也只能以"修女"作为统称。但是，在约200年后，巨翅粉晶蝶和粉柱坨花又出现了，人们以"未名修女"来标记这些蝴蝶，只是这些蝴蝶再也不会医治受伤的人类了。

佩尔森巨翅粉晶蝶通体呈粉白色，鳞粉细腻，具有哑光质感，其前翅比后翅大，扇动时带起阵阵清风，翅前端如同羽毛一般轻盈飘动。在飞动的时候，巨翅粉晶蝶身上的白色鳞粉会缓缓散落，飞行轨迹散发出淡淡的柔和的银白色光芒。后翅多呈三角形，偶有出现"鳞藤"缠绕，如金丝一样盘在翅边，其前翅硕大圆润，粉色与白色分布均匀。它们是丛林中出了名的"医护队"。它们的前翅会沾染佩尔森粉柱坨花的花粉，这是它们每天都会吸食的花种，接着便会捕捉受伤动物的气息，通过附着在动物伤口处，让花粉进入皮下，以达到治疗的目的。在遇到伤势较重的"病患"时，它们会发出生物信号以吸引更多的同类前来救助病人，让"病患"能从重度伤害恢复如初。所以，它们是著名的"生命守护者"。

纽切罗海黄金水母

Niocelo Aqua Gold Jellyfish

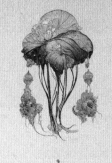

门　变式滤膜动物门

纲　附粉水螅纲

目　附粉海水水母目

科　金粉水母科

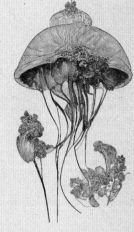

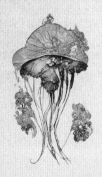

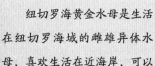

　　纽切罗海黄金水母是生活在纽切罗海域的雌雄异体水母，喜欢生活在近海岸，可以在海港地区见到它们的身影，最适宜生活在5℃－28℃的温带海洋地区。海黄金水母是一种肉食性水母，喜欢吃海中的甲壳类动物，尤其是黄金浅月螺——一种通身被金粉覆盖的浅月螺。雄海黄金水母会从小水母时期便用布满细刺的触手刮捕捉到的浅月螺螺壳上的金粉，将金粉吸附在伞缘及触手上并不停地揉搓。在20℃左右的海水中生活35天－40天会进入交配期，成熟后的雄性海黄金水母会将一直积攒的金粉揉搓成金冠一般的形状向心仪的雌水母示好，若雌水母同意交配，则会允许雄水母用长长的触手献上伞缘下珍藏的浅月螺金粉为自己加冕，也同时向其他异性昭告自己的"已婚"状态。海黄金水母是非常专情的水母，雄水母一生只会为一位雌水母水母加冕，金冠越大则越能得到雌水母的青睐。

附记录

　　研究者发现，每一只雄性海黄金水母在交配之前都会拼尽全力去寻找浅月螺以积攒金粉。寻求到心仪的异性后，雄水母则行为不一。有的雄水母会仔细地攒金粉不断加大自己配偶头上的金冠，而有的雄水母则会彻底失去这一习性，即便是遇上成片的黄金浅月螺也不为所动。因此，有的雌水母头上的金冠极为庄重华丽，而有的雌水母的待遇则会差许多，常常会受到戴有华丽皇冠的雌水母的喷水嘲讽。

阿森塔布纱雾兰

Arsentebus orchid

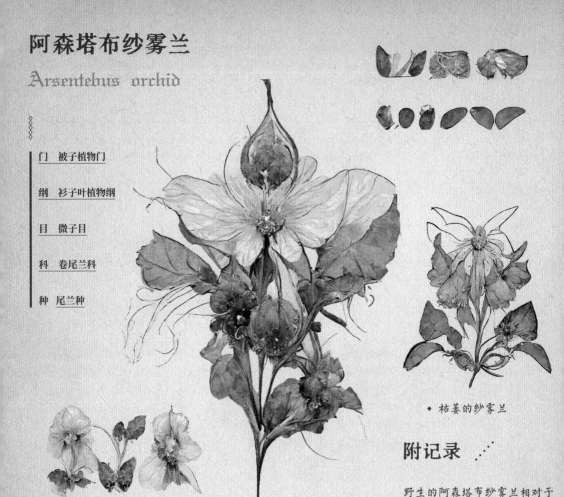

门　被子植物门

纲　衫子叶植物纲

目　微子目

科　卷尾兰科

种　尾兰种

◆ 枯萎的纱雾兰

附记录

阿森塔布纱雾兰是灵塞贝斯娇尾兰的近亲，其叶片会在花期内完整地展开，像一层薄薄的细纱，根茎呈稍扁的圆柱体，叶片的边缘薄而锋利，有向内卷曲之势，背面有细细的呈倒刺状的毛针，花枝的嫩叶呈辐射状散开，稍显弯曲，总状花序长5厘米－8厘米，密生多花。

阿森塔布纱雾兰花期早期的花瓣整体呈现闪粉绿色，伴随宝石反光，花期中后期呈现嫩白色，花体根部有一些晶片状的薄膜，在阳光照射下会像贝母一样散发出七彩的折射光，如同在沙滩边大片出现的贝片，很是夺目。花苞呈宝石绿色的柱锥体，饱满且圆润，花瓣呈大波浪状，花瓣由内向外逐渐变薄，萼片较短，微微托起花体，凋谢后的阿森塔布纱雾兰花瓣呈现宝石般的翠蓝色。

野生的阿森塔布纱雾兰相对于灵塞贝斯娇尾兰更为常见，它们因具有特殊的颜色受到当地居民的喜爱，经常能在当地居民家中的花园里看到。它们受到养阿森塔布纱雾兰的居民的一致好评，即便是在花苞和凋谢的阶段都很漂亮。它们喜欢在阳光充足、气候湿润的环境中生存，耐寒、耐半阴，不耐干旱和高温，对土地的晶矿碎屑含量、土壤的肥沃度和排水性有较高要求。

巴林顿晶瓣海星

Barrington gem
starfish

门 晶瓣门

纲 晶海星纲

目 碎晶海星目

科 晶瓣海星科

附记录

巴林顿晶瓣海星背腹扁平，呈星形，中央有一颗自幼体就携带的大块晶石颗粒，中央的周围排布 5 条腕，腕上分布晶石碎屑。它们会在海沙中翻找较大的晶石作为"终身伴侣"，将小块的配饰晶块吸附在 5 条腕上。它们几乎占尽了所有的晶石配色，是海洋体系中非常会装点搭配的"艺术家"，在海中显得尤为显眼。当然，这些晶石块和碎屑也是它保护自己的重要装备，它们生活在深 30 米左右的浅水区，经常在晶宝珊瑚礁和礁石外部徘徊。虽然外表华丽，但它们也是捕猎能手，成年的巴林顿晶瓣海星可以捕获体长 4 厘米－5 厘米的幼年晶海参及小鱼及蛤类，但偶尔没有狩猎机会的时候也会选择以珊瑚为食，并且它们有极强的再生能力，没有血液，也没有大脑，这些特殊能力可以让它们在野生环境中存活 6000 个恒星日以上，是极其长寿的物种。

巴林顿晶瓣海星有很多的近亲，它们作为最原始的物种，有着"海中好大哥"的身份，也是众多晶石生物爱好者的研究对象。但因为它们自身分泌的吸附晶石块的液体会严重地腐蚀晶石结构，使晶石块极其脆弱，并让晶石块产生寄生性依赖，会在中断吸附后迅速地失去原有的晶石颜色。即便强行取下，也无法作为装饰品进行日常使用，所以它们成功地躲过了最强大的"天敌"。

海安瑟鲁黑莓果

Heyanserus Black Berries

别名："血思"

别名："血思"

门　被子植物门

纲　双子叶植物纲

目　海安瑟鲁莓果目

科　纤状莓果科

◆ 海安瑟鲁黑莓果种果

附记录

海安瑟鲁黑莓果被发现于海安瑟鲁密林的深处，长度为25厘米－30厘米，根茎的颜色呈哑光翠绿色，其上有一层若隐若现的绒毛，叶片呈墨黑色，根系呈灰褐色，叶柄呈半弧形，叶子呈半圆弧形，叶子顶部呈三角形，叶尖呈扁形，叶底呈椭圆形，叶片中间有颗黑球状物体，花蕊呈棕黑色或蓝黑色。当野生的海安瑟鲁黑莓果生长出黑色弧形的叶片时，会优先地生长出血红色的花苞，正常生长的花瓣呈现特殊的丝状，黑红相间，收苞时形似鼠耳。海安瑟鲁黑莓果有一个很有趣的名字——"血思"，它的花期在3月，在花苞都打开的时候，纤细的血红色的花瓣呈球状打开，远远望去，绿色的根茎都隐藏在众多花丛中，唯独红色的花在几百米外依旧清晰可见。短暂的花期结束后，花朵就会迅速凋零，但它的萼片、叶子、花茎还会继续生长，而且长势极好，有的个体株甚至会持续生长长达几十年的时间。叶子、花茎在此期间会不断收集空气中飘浮的花粉、天空中落下的晶石碎屑，长出的花便是通过"食它们"得来的，呈炭黑色，散发着一种妖冶的美。

在当地村民的记录里，这种球状红色的花会指引着祖先的亡魂走向另一个世界，而祖先的亡魂在将走之时，会用一只手捻起"血思"的花瓣，将它放到嘴中。他们的灵魂会在花朵的指引下徘徊着，直至最终走向另一个世界。如果一切顺利，"血思"会在最近几年绽放出黑红色的花朵，以让生人知悉。花朵在最初的一段时间里只有淡淡的紫红色和暗黑色，但随着花朵的绽放，花朵里就会出现一些紫色或暗红色的光芒，这些光芒会逐渐变深。

"家人，如果一切安好，就带回那朵黑红色的花吧，我们给它起了名字，叫'血思'。"

海安瑟鲁晶贝紫藤

Heyanserus
Biolet Pearl
Bine

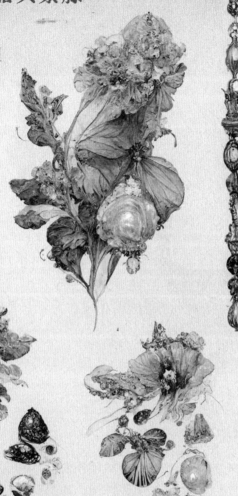

附记录

晶贝紫藤的果实只有在未成熟时才有珍珠一样的光泽，虽味苦且无药用价值，但是一种很好的观赏物，于是大量的晶贝紫藤被人为催熟，用来缠绕房梁、屋柱以点缀房屋或庭院。晶贝紫藤姿态妩媚，香气温暖抚人，海安德鲁的人们都称其为"庭院美人"，远销各地，尤其在日暮川这种生性浪漫的国度，一度被炒至天价。

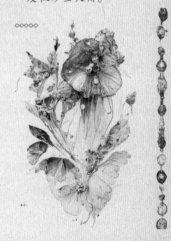

门 被子植物门

纲 双子叶植物纲

目 簇李目

科 葡藤科

晶贝紫藤是海安瑟鲁一种常见的寄生型无根藤蔓，是一种柔软易弯的草本攀缘植物。茎部细长，无法直立，需要借助其他树木或特殊结构向上攀缘生长，高度为18米－20米，若无外物可攀便会匍匐于地。晶贝紫藤的叶呈卵形或倒卵形，其上缠绕着繁复美丽的淡紫色花，花有浓郁的香气。花期一般在5月－7月，结果在9月－10月，但如果人为干涉，花期和结果可能会同时出现，早熟的果实呈较淡的紫色，几乎为月白色，有细腻的珍珠光泽，无籽，味苦涩。晶贝紫藤喜阴，形态姿态婀娜，是一种很好的观赏性藤蔓，花、叶、果实均可入药。

海安瑟鲁虹羽黑鹭

Heyanserus Black Heron of Rainbow Feathers

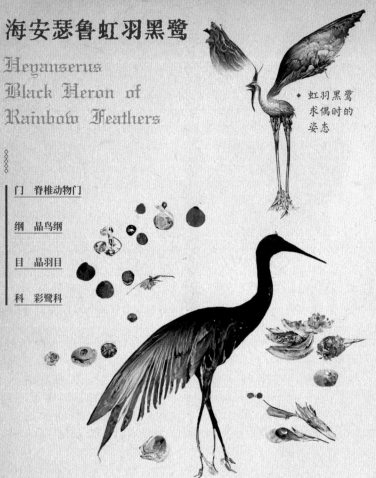

◆ 虹羽黑鹭求偶时的姿态

门	脊椎动物门
纲	晶鸟纲
目	晶羽目
科	彩鹭科

附记录

它们的羽毛脱落后会快速地晶化，颜色会根据其平时的地区矿层情况呈现出冷暖两色。许多贵族在旅行中可能会有幸捡到晶化的羽毛，将其收集起来后回到城镇与他人交换，凑成冷暖两色的摆件，向来家中做客的贵宾们炫耀其旅行收获。一时间，贵族间甚至有了相关的"选美赛"，收集到的羽毛越是艳丽、越是稀有、颜色跨度越多，越是上乘。

◆ 用羽毛制作而成的摆件

海安瑟鲁虹羽黑鹭是平原上常见的中型晶羽禽，体长58厘米－74厘米，与图兰可雾白彩鹭的区别在于其体型较大而纤瘦，腿更长，腿为黑色，颈背被细长的晶状黑色饰羽包裹着新生的彩色底羽，背及胸部长有深色的蓑状羽，从黑色渐变为蓝黑色。它们常常栖息于较浅的池湖等平原浅水地带，常与鸟类种群活动和觅食，以鱼、虾、螺、小型昆虫等水生动物为食。繁殖期在4月－6月，它们的巢用晶蔓段与碎晶粉黏合搭成，垫以杂草和较软的叶片，每窝产卵2-3枚，卵体呈现出美丽的透亮的特殊色，蛋壳呈半透明状，胎体在雏形的时候即可观察到彩虹色。它们成长的速度很快，幼年时期，它们的羽毛颜色偶有出现透明的银白色，随着时间的推移，其羽毛的颜色逐渐加深，直到白色被完全替换成黑色后才会停止。

它们在水中用长嘴捕猎的同时，也会翻找心仪的晶石沉积物，将其咽下并存入专门存放晶石碎屑的胃中，回到巢穴后，它们会将其吐出来，筛选更适合身上颜色的高纯度晶石碎屑，这样的筛选流程使得它们的羽毛颜色格外耀人。在它们求偶的时候，身上的颜色也是它们证明实力的极其重要的一环。在求偶的时候，它们会拔掉身上的黑色羽毛，张开双翅，将彩虹的颜色努力地展示给对方，以求与对方繁衍生息。

海安瑟鲁赤箭蝠

Heyanserus
Arrows Bat

门	脊索动物门
纲	哺乳纲
目	褐绒目
科	晶蝠科

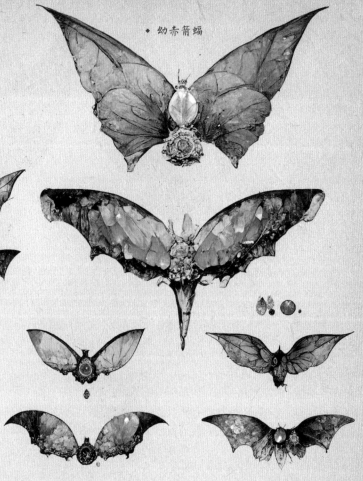

◆ 幼赤箭蝠

附记录

海安瑟鲁的黑血蹄部落发现了格鲁橙花汁的特殊作用，他们利用这一点采摘了大量的格鲁橙花熬汁，在暗夜中潜入普通的居民区，从屋顶将此汁洒在床褥处。格鲁橙花汁无色无味，熟睡中的人们很难察觉到异常，只是感到皮肤略有瘙痒。周围潜伏的赤箭蝠闻到气味便会迅速召唤同伴袭击居民。黑血蹄部落便靠这一肮脏手段烧杀抢掠了无数村庄，直到瑞法西大帝将此部落连根铲除，海安瑟鲁平原才恢复了宁静，赤箭蝠也逐渐淡出了人类的视线，只是人们还是谈之色变。

赤箭蝠是一种栖居在海安瑟鲁的小型蝙蝠，体重仅有3克－5克，翼展为15厘米－20厘米，是一种骨架轻、飞行能力强的小型哺乳动物。赤箭蝠的翅膀底色主要为黑色、褐色、灰色，但由于翅上覆有多色泽的反光绒毛，在日光或月光下便泛有多种变化，白天的颜色趋于暖光，橙红色为常见色，而夜晚则趋于冷光，从蓝紫色到月白色不等。赤箭蝠的听觉、嗅觉灵敏，精准的定位系统能使其轻松锁定目标。赤箭蝠携带多种致命病毒，一般不会主动攻击人类，但当人类的皮肤沾上格鲁橙花汁局部出现细小的溃烂时，释放的特殊气味会在百米之外吸引赤箭蝠，它们会向箭一样迅猛攻击并啃食人类受伤的部位。被咬的人就算没有感染上致命病毒，也会高烧不止，半个月内无法下床。

海安瑟鲁黑羽蝙蝠

Heyanserus Black Silk Bat

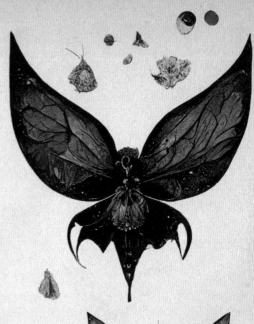

门　脊索动物门

纲　哺乳纲

目　雾绒目

科　晶羽蝠科

附记录

黑羽蝙蝠具有强大的社会性和
领地意识。近年来，海安瑟鲁
有不少居民开始驯养这种生
物，虽然它们的外形不是十分
可爱，也不会与人十分亲近，
但却是夜里非常好的看家护院
的好伙伴。因其群居性，一般
大户人家会一次饲养多只，它
们倒挂在房檐下，有不速之客
闯入便会迅速制造声响通知主
人。它们也常会抓一些小型动
物用来感谢主人，有时清晨房
门打开会发现一只死去的老鼠
之类的动物静静躺在门口，让
人不知如何是好。

◆ 幼黑羽蝙蝠

　　海安瑟鲁黑羽蝙蝠是一种独特而迷人的蝙蝠物种，以其醒目的
黑色而闻名。这些蝙蝠原本只在海安瑟鲁遥远而荒凉的黑山的阴暗
洞穴中栖居，凭借敏锐的视力和强大的翅膀，它们能够轻松地在蜿
蜒曲折、险象环生的洞穴中穿梭，并能够猎取和食用各种不同的猎
物。黑羽蝙蝠最明显的特征便是它黑色光亮的皮毛，像绸缎一样光
滑平整。这种皮毛不仅能帮助蝙蝠融入黑暗阴暗的环境中，而且还
能帮助它们在阴凉潮湿的洞穴中保持体温。除了引人注目的外观，
黑羽蝙蝠还以其社会行为而闻名。它们一同生活和捕食，称为群落。
这些群落可以包含数百，甚至数千只个体，并且高度组织化。黑羽
蝙蝠是海安瑟鲁高山生态系统的一个重要组成部分，在控制昆虫和
其他小生物的数量方面起着至关重要的作用，是食物链的一个重要
组成部分。

海安瑟鲁婉音红叶虫

Heyanserus
Red Leaf Singing Bug

门	节肢动物门
纲	晶虫纲
目	晶膜翅目
科	衍翅科

附记录

婉音红叶虫的幼虫虽然是一种害虫，但由于羽化后能模仿多种鸟类，声音多变且悠扬婉转，渐渐收获了人类的喜爱。有些人将婉音红叶虫，尤其是雄性婉音红叶虫当作宠物饲养，并精心配置一把竹质小笼带其出门炫耀和"斗声"。"斗声"是海安瑟鲁的"虫圈"发明出的一种比赛，形式多样。人们为了训练自家的虫儿，会同时精挑细选一只腹部肥大、花纹美丽的雌虫使它们隔笼相望，雄虫为了得到那可望而不可即的"美人"的芳心，日夜锻炼，变着花样儿地歌唱。

婉音红叶虫主要分布在海安瑟鲁地区，其外骨骼坚硬，因有两对鲜红的状似红叶的膜翅、声音婉转多变而被称为婉音红叶虫。它的躯干主要呈蓝色，腹部肥大，雌虫的纹理较雄虫的更为复杂，外形更为艳丽多姿。婉音红叶虫的复眼虽不大但视觉灵敏，分布于头部两侧，可以眼观八方。雄性的发声器官很发达，不仅能够模拟多种鸟类的声音以迷惑天敌在关键时刻保命，也能发出婉转如歌谣般的声音来吸引异性。婉音红叶虫的幼虫在土中生活5年－10年，主要通过细长的口器吸食植物根部的汁液为生，对海安瑟鲁一些珍贵的草药有致命的打击，被当地人视为重点害虫。婉音红叶虫通常在深夜爬出地表，黎明时羽化，当翅膀绽放出耀眼的红色时就是它们迎接新生的开始。

卡塔曼黑茎玉兰

门　被子植物门

纲　原始晶花被

目　尾兰目

科　碎瓣兰科

卡塔曼黑茎玉兰是卡塔曼地区的一种远古野生兰花，有文字记载："每当满月时，卡塔曼黑茎玉兰便会集体面朝月亮。"记录中，它们绽放的时间极短，即便是曾经的专业研究者们也甚少见过完全绽放的卡塔曼黑茎玉兰。它们如同虔诚的教徒，满月时分短暂地拿下黑色的"面纱"向着月光轻叹祷告，被贵族们称为"黑修女"。

当整株卡塔曼黑茎玉兰暴露在皎洁的月光下时，它的花瓣晶莹剔透，将充满孤独感的月银色月光完美地呈现，仿佛是用最纯净的白水晶掺着白玉雕刻而成。它的花蕊像水滴一般有圆润的帽冠，稍尖的拖尾带着金色花粉的点缀，花萼形似喇叭花的萼片，花心向内凹陷，中间露出一点儿白色的绒毛。如果细心观察，还能发现它的根茎是红色的，如同血液一般，弥漫在空气之中的花香是白蜡烛燃烧的蜡油味，其中还掺杂着淡淡的幽香，闻起来会有些令人发晕，但又令人陶醉其中。

附记录

传说中它是神秘的卡塔曼国的国花，是卡塔曼国历史上最具代表性的兰花。卡塔曼国在征战初期会利用各种花粉调配致幻香粉用于一举破敌，曾记载卡塔曼国的国王用这些香粉制作过"迷雾弹"，卡塔曼国在战争时期曾派兵攻占巴首萨利半岛西南部，首次使用了这样的迷雾战术。

雅克察曼灵植群

Yakchuman Plants

界 灵植界

门 被子植物门

科 腹根植科

附记录

附近的大部分居民不会选择将它们带回家里养起来，并非这些居民不想帮助这些小家伙，而是即便养在家中的阳台，它们依旧保留了"原始能力"，会随风"奔跑"起来。居民出趟门回到家里，这些小家伙们就随风而走了，所以养雅克察曼植物的居民们会选择给它们加一个玻璃罩。

生长在雅克察曼的植物们常年忍受着阳光的暴晒，雅克察曼地区多为干旱缺水的环境，土地沙化很严重，但它们从来没有放弃过繁衍，通过自己的方式繁殖、拟生产、拟培育、成长，直至成熟。

它们的外形很不讨喜，有储存着大量水分的硕大臃肿的根系肿块、被太阳折磨到颜色枯黄的并不显眼的花，偶有几株颜色娇嫩的，但在暴晒下也会迅速变色。在这样的情况下，雅克察曼就形成了一片奇景，虽有植物但不见绿色，有一些植物会在干旱时发芽成熟并会自动地移动到别的地方。而这些移动是需要依靠空气流动来完成的，也就是说在干旱时期，只要有空气流动，它们就会随之"运转奔跑"起来。它们会根据这种空气流动的规律自行调整叶片位置以求顺风而行，它们也会利用这种空气流动的规律，使得自己的活动范围变得越来越广。

有些植物可能还会自主地吸收月亮的光芒，这样会令其生存能力大大提升，正可谓"阳光不助我，月光送我行"。

在太阳照射不到的区域内，这里的草木生长得比较茂盛，有的还会因为环境不够严酷而在阳光的直射之下生长，有些则因为地形的原因可以得到相对温和的光照，但这些草木的数量实在太少，无法在原有基础上进化出更合理的基因来适应环境。

"耳环少女" 粉杉

Napori Girl with Earrings Pink Sugi

门 垂絮植物门

纲 垂絮杉纲

目 维斯粉晶目

科 维斯垂絮科

附记录

粉杉是恋人们恋爱第一站打卡地，在"耳环少女"的见证下共赴爱河，许愿美好的爱情长存。

粉杉的小枝处有团簇型密生的晶纤状短绒毛，在枝蔓的末梢位置会集中结出"垂絮状晶花"，携挂晶蓝色的晶状果实，有粉色树脂从树干缝隙中分泌渗出。成树后，小枝会绽放出粉色的花，花期极长，与安尼帕拉晶花生活在同一片区域，树体上遍布小的碎晶块，但整体配色和安尼帕拉晶花的出奇一致，也惹得奥莉帕纳醒春蝶总是啃错叶子。

其主枝呈辐射状向上生长，枝丫不会过细，并会协同衍生出小的结块以为下方"垂絮状晶花"提供足够的支撑，下面及两侧的叶向上方绽放，在结出晶状果实后会有大量花苞绽放，整棵树看起来像软软的粉色云彩，如同戴着晶蓝色耳环的少女。

花苞绽放后长出晶状果，呈尖状体或圆柱体，下端渐窄，成熟前呈湖蓝色，成熟后呈淡蓝色或

海晶蓝，长80厘米－120厘米，直径为30厘米－70厘米，中部宽核形，初生叶呈现雾状散枝圆形，长6厘米－8厘米，前端较尖。花期在6月－8月，果实在10月－11月成熟。

粉杉喜春，喜欢凉爽湿润的气候和肥沃、排水性良好的松糯软黑土壤，生长缓慢，属深根性树种。在威斯特娜海拔1000米－1100米的地带，在日光照射下，粉杉会自行挪动盛开在树顶的分红花瓣，让阳光照射在自己的果实上。每到这个时候，有些"小笨瓜"醒春蝶会误以为粉杉是长得大了一些的安尼帕拉晶花，最终进食结束的醒春蝶会出现"元素畸变"，导致自己的晶蓝色覆膜迟迟无法蜕去，所以如果在空中看到长时间保持膜腺状态的粉红色蝴蝶，大概就是哪只"小笨瓜"吃错了食物导致的，这样的异常情况会持续1-2个恒星日。

安尼帕拉晶花
Anipalla Crystal Flower

附记录

安尼帕拉晶花的雄花晶体与彩色宝石类似，颜色以明净无瑕、耀眼动人的淡蓝色或海蓝色为最佳，只是长于花心，密度较低，且因其广泛分布于平原，便不具备宝石般的稀缺性。虽然有时肉眼很难分辨，但人们还是觉得它远不如海蓝色的宝石那样高贵，订立了一系列法则用以区别。它的花语是"触动在指尖一瞬"，有人歌颂这种一眼定情的感觉，也有人对此有淡淡的嘲弄。

花语：触动在指尖一瞬

安尼帕拉晶花是一种群簇生长落叶灌木，广泛分布于班塞尔平原。茎高为1.5米－2米，叶片表面呈青绿色，有细细的绒毛，叶柄长5厘米－8厘米，花萼呈锯齿片状，在花瓣根结处微微向上托起，长度约三分之一个花瓣。安尼帕拉晶花的花瓣为重瓣粉白色，也有呈紫色、嫣红色等变异品种。顶端呈不规则的褶皱状，花瓣整体向四周拱起，形状多为硕大的椭圆形，少数呈现漏斗状，花苞状时呈现稍扁的球体，花苞附近的叶片呈绿色并包裹在上面，花瓣向内包裹。雄花花心会在播粉期结出海蓝色的晶体，偶因地质和降雨的影响形成淡绿色的结晶体。在露水刚刚结出的时候，清晨的第一抹阳光照在蓝色晶体上呈现冰蓝色或宝绿色火彩。安尼帕拉晶花是奥莉帕纳醒春蝶的最爱，具有疗愈之效，也可做装饰之用。花期一般在4月左右，果期在5月。

门　被子植物门

纲　折子叶植物纲

目　晶花目

科　细绒晶花科

奥莉帕纳醒春蝶

Sakura Butterfly

门　奥卡哈六足亚门

亚门　鳞彩六足亚门

纲　鳞彩纲

亚纲　有翅亚纲

目　腹鳞目

科　鳞彩翅科

附记录

当地的少女以奥莉帕纳醒春蝶为自己的不老密码，因为"春天""粉色""不老"这些都是她们所追求的，她们会大量搜集安尼帕拉晶花，将花心取出后让技艺精湛的工匠将其制成耳环、吊坠等装饰品，以此来欢迎醒春蝶的"降临"。虽然研究表明，仅靠接触并无作用，但心理作用十分强大，这股风潮一直持续至今。

奥莉帕纳醒春蝶通体呈娇嫩的粉色，如粉宝石一样闪耀夺目。在阳光的照射下，六边形鳞片形成的矩阵折射让整只晶蝶就像一颗精工雕琢的粉宝石，大片的粉色鳞片在换翅期会随风飘落，如樱花一样软软地铺在地面。当遇到强烈的阳光照射时，奥莉帕纳醒春蝶会将鳞翅的一部分覆盖上可以反射大部分阳光的晶蓝色，以此来保护自己的"羽毛"不受过高温度的侵扰。奥莉帕纳醒春蝶只以安尼帕拉晶花的花蜜为食，在阳光照射异常的日子里甚至会吃大量花瓣与花晶来为自己的换翅期提供足够多的养分。花瓣呈条絮状，很是软糯，但提供的养分却能生出坚硬且有着很强折光效果的晶蓝色反射膜腺，安尼帕拉晶花可以说是名副其实的外柔内刚。奥莉帕纳醒春蝶常生活在威斯特娜的常春区域，那里的气候常年如春，花开遍地，无数"花匠"都会赶来此地，奥莉帕纳醒春蝶机智得多，它们就地繁衍，使自己的种群生生不息。

奥莉帕纳醒春蝶的寿命长达 200 个恒星日，这源于适宜生存的气候和不乱吃的习惯，所以花丛中常见奥莉帕纳醒春蝶的身影。

安尼帕拉晶花的所有叶瓣都呈现鲜嫩的粉色，它与醒春蝶的配色是出奇的一致，当然这与"消化关系"息息相关，安尼帕拉晶花在成熟以后会逐渐吐露花心，花心为淡蓝色柱状晶体，就像提起了加油枪随时准备进入工作状态。

别名："樱羽之印" 安尼帕拉耀粉石系组

附记录

由于产量越来越少，"樱羽之印"逐渐在世间有了特别的传说。传说中顶级的"樱羽之印"放置在一种叫作"安妮塔之泪"的钻石边上时，会散发出奶香奶香的味道，长期佩戴这两种宝石会使皮肤呈现出白中带粉的温柔之色，并且在"安妮塔之泪"的记录中，只要是被其擦蹭过的宝石，不管经历多长时间，表面都会保持晶莹剔透的光泽和光彩，永不磨损，这也更加增强了其永远纯真的寓意。

寓意：永远的纯真

"樱羽之印"是安尼帕拉耀粉石中的精品，它们由顶级匠人进行设计、提炼、镶嵌。由于安尼帕拉耀粉石如果不经过匠人提炼，它们的颜色与硬度都十分不稳定，所以"樱羽之印"的制作者是非常固定的一批宝石家族，世世代代传承镶嵌工艺与提炼方法。

而这些年来，随着安尼帕拉耀粉石的开采量与标准品产量越来越少，导致"樱羽之印"的价格节节攀升，出现了许多家族大量囤货的情况，所以，原石也渐渐变得稀有。为了能得到更多原石让自己的小公主在成年礼时不丢面子，这些家族不惜铤而走险与"黑袍"交易，"黑袍"做事没有底线，为达目的可以做出任何事情，所以各大家族也间接地害了不少无辜的藏家。

Tiermo Civilization

坦尔木平原

Tiermo Plains

坦尔木平原位于中部大陆，大部分是平地，南部有一些低矮的山脉和森林，包括神秘而富有传奇色彩的乌喀山，96%的人口都集中在南部地区，那里的自然资源相对较丰富。中西北部基本是荒原地带，约占总面积的75%，只有4%的人口分布于此。坦尔木平原的南部有多样化的气候，雨水充足，夏季温暖，冬季寒冷。荒原地区的天气更加极端，昼夜温差大且有频繁的雷暴，特别是在夏季。坦尔木平原的南方盛产各种经济作物，包括小麦、大麦、土豆和玉米。坦尔木王国位于南方沿海地区，与安托尼亚交界，两国在宗教和文化上也有共通之处，大部分坦尔木区域的居民都信奉旧教教义，两国之间往来频繁。

坦尔木王国拥有悠久的历史，可以追溯到最初定居该

地区的古代斯特希部落，由于大部分领土都是荒原，土地资源贫瘠，人口稀少，因此也没有遭受过太大的政治动荡和国家危机，只是每隔几十年便会爆发一次大的饥荒，安托尼亚也因此常常涌进大量坦尔木的灾民，滋生出许多不满与冲突。坦尔木人在外的形象很差，地位也很低，被安托尼亚人戏称为"穷佬邻居"。但这里的文学艺术却极其繁荣，尤其是长篇史诗与小说非常有名，这是一个忍受苦难并且歌颂苦难的民族。

坦尔木莫诺文蝶

Tiermo Monowing Butterfly

门　贝尔森六足门

纲　慧宝纲

亚纲　有翅亚纲

目　晶鳞翅目

科　晶鳞科

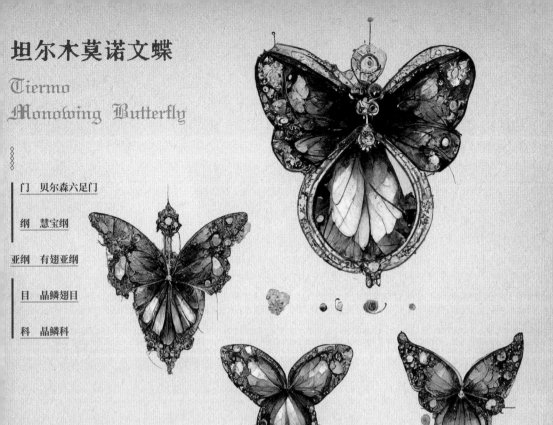

附记录

许多学者认为，因没有实用价值，随着岁月的流逝，莫诺文蝶的后翅会逐渐萎缩退化，即在不久的将来，莫诺文蝶的外观就会发生很大改变，因此现有的每一只莫诺文蝶也许都是进化过程中至关重要的一只，它的标本价格也一路水涨船高。因为这个原因，莫诺文蝶更是举步维艰。有人戏称，也许每一只都是最后一只，不过这个玩笑更成了体现它"价值"的宣传语。◇◇◇◇◇

　　莫诺文蝶是一种栖居在坦尔木平原的独特的蝶种，与通常具有两对翅膀的蝴蝶不同，莫诺文蝶因基因缺陷而造成普遍性的后翅粘连，只有少数的能够分开，且后翅弱且无力，无法辅助飞行，只有一对前翅用来发力。莫诺文蝶的幼虫呈黑色，以腐木和土壤中的其他小型昆虫为主食，结蛹期通常在18个恒星日左右。破蛹而出后，莫诺文蝶的翅膀上有着金蓝色的鳞粉，即使距离很远也十分瞩目。但莫诺文蝶面临着其他蝴蝶物种所没有的挑战。由于缺乏第二对翅膀的保护，它更容易受到捕食者的伤害。除此以外，莫诺文蝶在飞行时更难保持平衡，这可能使它更容易发生意外。虽然有这些挑战，但是莫诺文蝶已经在其他方面进行了调整，以弥补其单对翅膀的不足。它有更坚固的外骨骼，可以提供更强大的保护，而且它已经可以更精确地控制飞行模式，使它能够逃避危险并轻松地在其他环境中生存。◇◇◇◇◇

坦尔木蓝絮柑橘

Tiermo Blue Rope Citrus

门　被子植物门

纲　双子叶植物纲

目　块状絮目

科　絮子科

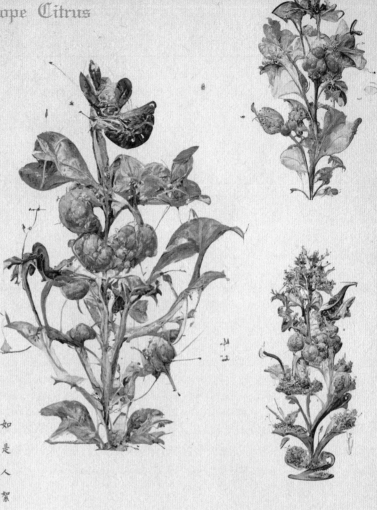

附记录

蓝絮柑橘的味道差异极大，如天使与魔鬼之差，前一颗还是心上蜜糖，下一颗也许就是人间砒霜。据说可能是受到蓝絮菌种的影响，至今人类没有很好地掌握控制它的味道的方法。坦尔木的居民在面对外来游客时常坏笑着说这种果实有初恋的味道，不断有好奇的充满期待的人来尝试，结果各异，有人甜蜜欢喜，有人苦涩难言。本地人便笑着说："这可不就是初恋的味道吗？"

蓝絮柑橘是生长在坦尔木北部平原地带的一种中型灌木，喜欢酸性、透气性好的土壤。蓝絮柑橘的根系发达，能深入土壤汲取水分，叶片主要呈橄榄形，与一种蓝色絮状的菌落共生，有的叶片表面会完全被这种蓝色附着物包裹，可以起到保湿的作用，同时会释放一股酸性气息使其免遭虫蚀。蓝絮柑橘在每年春天会开花一次，开出细小无香的白色花朵，满周年后的秋日便可结果，果实可食用，但个体差异较大，有些味道苦涩而有些多汁香甜，很难控制也很难判断野生蓝絮柑橘的味道，蓝絮柑橘几乎全年均有生长活动，无明显的休眠期，但在冬日会长得缓慢。

坦尔木春泪牡丹

Tiermo
Peony of Spring Tears

门　被子植物门

纲　折子叶植物纲

目　叶花目

科　晶砂花科

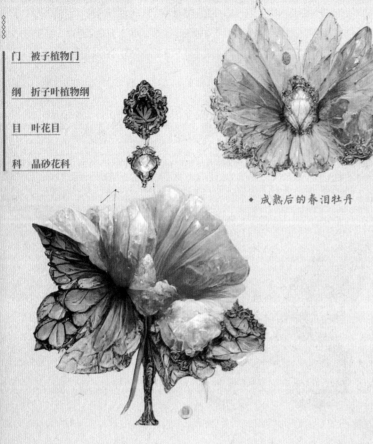

◆ 成熟后的春泪牡丹

附记录

春泪牡丹是坦尔木平原的居民家中一种常见的水培牡丹，在野外也有生长，但在人工培育的无土环境下，花朵可以生长得更为硕大繁茂，且它的花香浓郁，能够自然地熏香室内，因此深受人们的喜爱。春泪牡丹的花期通常在春末夏初，但用特制的营养水可以使其四季开放。春泪牡丹的颜色多为嫣粉色，随着室温降低向蓝紫色变化。顶级品种的春泪牡丹的花蕊处有时能凝结出湛蓝的晶体，能作为自然的熏香石使用，留香40天－60天，因其形如硕大的泪珠一般，人们便称之为"春泪"，用以表达对青春逝去的哀伤。

春泪牡丹一般在民俗故事中出现较多，而在严肃文学和正统诗歌中很少出现，因为文人雅士们认为它的一生都养于室内，短浅局限，且大朵繁茂的粉色花朵配上浓郁的甜香无处不透露着一种媚俗感。娇媚有余而气节不足，难登大雅之堂，文人们认为此花更多是平民百姓附庸风雅的凡物，但春泪牡丹哪会理会这些，它就在那里，柔美多情，香得自自在在。

坦尔木沉渊蝶

Tiermo
Butterfly of the Abyss

门	贝尔森六足门
纲	慧宝纲
亚纲	有翅亚纲
目	晶鳞翅目
科	晶鳞科

附记录

沉渊蝶因羽化成蝶只有一天之期，且隐于黑夜之中，很少有人能见到，甚至成了坦尔木的一种疗愈灵物。常有心事深重无法释怀之人自我放逐于荒原之中，遍寻这种幽蓝色的灵物。传说只要在深夜中见到沉渊蝶，便会于绝望之巅得到救赎。种种暗沉往事，都会归于深渊，明朝光明之际，便是重生之时。

沉渊蝶是栖居在坦尔木西部荒原里的一种小型蝴蝶。这种蝴蝶在白天很少露面，却有着极其美丽的颜色和优雅的外形，它们身上那薄如蝉翼的翅膀扇动起来，轻盈又迅疾。沉渊蝶喜欢生活在沙漠中或者戈壁滩上，个头娇小，很少有人能够找到它们，甚至很多人都不知道这种蝴蝶的存在。沉渊蝶在幼虫时期主要食用沙漠中含有丰富矿物质成分的草植，成年后会到戈壁滩上去捕捉各类小型昆虫。这种蝴蝶的生长速度极快，破蛹后只有一个夜晚的时间能够飞舞在这个世界，黎明到来时寻一岩缝处交尾产卵，随后很快死去，如昙花般一现而已。

坦尔木矿蓝隐蝶族

Tiermo Cyan Ores Butterflies

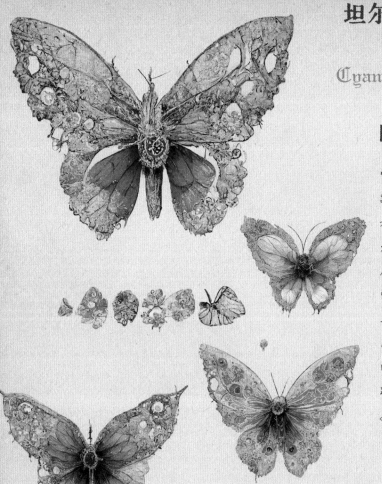

附记录

它们是天生的防护专家，早期在矿穴内被发现后，研究者们就开始了大量的研究，为了保证研究所得参数不存在实验误差，研究者们在矿穴内外建立起了各种机械与工具组合的实验室，最终利用其特殊的吸附方式与鳞片的结构，制造出了大批的抗跌落器皿和矿洞头盔。

◇◇◇◇◇

常年生活在坦尔木矿穴深处的矿蓝隐蝶族有着金属感十足的双翅，翅展为14厘米－17厘米，它们的鳞片结构呈拱形，有着非常好的抗击打能力。在矿穴中的它们以地下矿晶为食，它们通过翅膀的拍击将矿石打碎，然后非常有团队意识地进行分发，它们的团结也是它们能不断繁衍族群的重要因素。它们在结蛹期时会吐出不规则的里尔斯金矿的矿粉质地的黏液，缠绕整个蛹体，因其特殊的蛹体结构，它们的个体外观差异极大，常年生活在矿穴中的它们通过坚硬的翅膀发出的声波筛选矿物，将冷蓝色的矿食进行分拣以供下一步的碎石分发。这几种特点使它们的种群繁殖能力很强，它们可以将自己的孵化卵寄生到其他矿虫身上，在矿虫采集过程中通过外壁吸收粉末，通常几日寄生所附着的粉末足以抵挡小范围的低高度塌方。

门	贝尔森六足门
纲	慧宝纲
亚纲	有翅亚纲
目	晶鳞翅目
科	晶鳞科

坦尔木逐霜蝶

Tiermo Frosty Butterfly

门　贝尔森六足门

纲　慧宝纲

亚纲　有翅亚纲

目　晶鳞翅目

科　晶鳞科

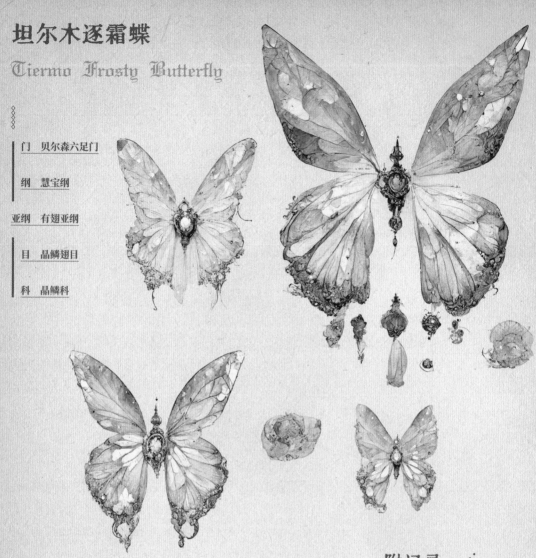

附记录

逐霜蝶是分布在坦尔木平原的一种常见的小型蝴蝶。虫卵一般分布在蓝鳍草的根部，8-10个恒星日后幼虫便会破卵，以蓝鳍草为食，身长为3毫米－5毫米，呈灰蓝色，有淡淡的白色斑纹，无毒。成年后身长可达8厘米，环节状的虫身，除蓝鳍草外还会捕食一些土壤中的小型蚧虫。结蛹期在21个恒星日左右，一般半埋于土壤中结蛹，结蛹前会以枯草掩盖。破蛹而出后翅展为5厘米左右，雄蝶的尾突较长，雌蝶的则短小圆润很多。雌雄蝶会在交尾产卵之后3个恒星日内迅速衰亡，死后归于蓝鳍草旁，以身养草，供养下一代。

蝶翅的颜色较为清婉幽丽，只有在月光下才有淡淡的灰蓝色鳞粉光泽，曾有一吟游诗人认为其清冷的感觉与秋露霜重时月下独酌的寂寥感十分相配，便作一歌谣，名为"月下逐霜小曲"，吟唱此蝶，传唱开来，此蝶便得名"逐霜蝶"。

坦尔木紫尘蝶

Tiemo Violet Dust Butterfly

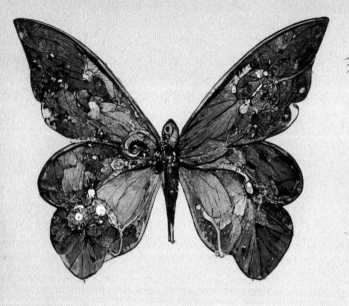

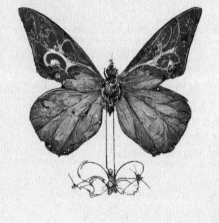

附记录

紫尘蝶因其隐于晶穴之中，行踪神秘，被认为是传闻中乌喀山"玉肌公主"的原型。雌蝶因隐于洞穴，捕捉难度较雄蝶大很多，但无论雌雄，都不似传闻，对人类的皮肤毫无兴趣。于是人们便相信，煮食虫卵可以延年益寿，黑晶也被作为能量石制作成各种首饰长期佩戴。其实这种黑晶放射的能量对人体有害，虫卵也无甚作用，但人们始终相信，古书和传闻所记录的内容一定有其道理所在。

紫尘蝶是一种分布于坦尔木区域的大型蝴蝶群，通体呈现出粉紫色，充满神秘感。在坦尔木山脉中藏有许多黑晶洞穴，被密林掩盖着，很少有人能发现，这些天然山洞就是紫尘蝶的巢穴。紫尘蝶终身掩于巢穴，这些黑色晶石会放射出一种紫尘蝶生存所需的能量。紫尘蝶在繁衍期时需要一种坦尔木瑶树的树蜜。这是一种雌蝶产卵必要的物质，雄蝶会出洞采最好的蜜，献给心仪的对象。采蜜是雄蝶实力的象征，为争夺一棵树上最好的树蜜，雄蝶之间常会发生争斗，甚至因此丧命。紫尘蝶的虫卵因受黑晶的影响，被人们认为是一种具有特殊能量的药引，若以热汤煮沸长期饮用，可延缓衰老，延年益寿。

门　贝尔森六足门

纲　慧宝纲

亚纲　有翅亚纲

目　晶鳞翅目

科　晶鳞科

坦尔木粉翼蝶

別名：坦尔木"远方少女"

Tiemo The Wandering Maiden

门	科切斯六足门
亚门	坦尔木亚门
纲	柔羽鳞纲
亚纲	有翅亚纲
目	粉鳞翅目
科	羽膜翅科

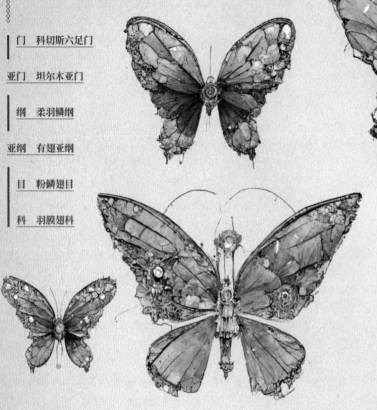

附记录

"远方少女"一般都很喜欢讨好主人，与主人形影不离，但在交配期时会变得有些躁动，如渴望出阁的小姐，会有尝试飞向野外的心。若在成熟期不慎没有及时锁住笼子，有些粉翼蝶就会不顾一切飞向远方。但由于人工培育对基因的干涉，粉翼蝶没有保护自己的本能，天性食肉却缺乏野外捕食的能力，不管是天敌还是天气，都无法很好地应对。人们偶尔会在远离人烟的地方突然发现这种娇贵蝴蝶的残肢，故戏谑地称之为"远方少女"。不过人们永远不会知道，那个少女眼中最后的光，到底是指向何方？

坦尔木"远方少女"是由坦尔木碧水蝶人工培育出的宠物蝶品种，翅展为5厘米－8厘米，属小型蝶种。颜色通常呈混合渐变的蜜桃色或玫瑰色，最高品相的粉翼蝶翅膀上会有金色蕾丝的包边。翅翼较为柔软，蝶身松弛，敏感度和疼痛感差，对外界刺激缺乏反应，非常适合掌中逗弄。粉翼蝶的幼虫与碧水蝶无明显差异，为浅青色，喜食嫩叶，成虫后则以生碎肉为主食，身长为10毫米左右。结蛹期在18个恒星日左右，破蛹后才呈现粉翼蝶的模样，为了规避潜在的风险，大多数人都会直接购买破蛹后的成蝶。粉翼蝶性情温和，样貌甜美，会安静地趴在人的掌心缓缓张合翅翼，如养在深闺中的少女，没有应对外界危险的能力。人们常用一个精致的金丝小笼将其随身携带，如绅士的手帕般成了不少贵族小姐细节之处见高低的攀比小物。

坦尔木凝蓝伞菇

别名：坦尔木"蓝雨"

Tiermo Coronio Cyan Fungus

门　晶粉菌门

纲　叠菌纲

目　伞菌目

科　蓝种菌科

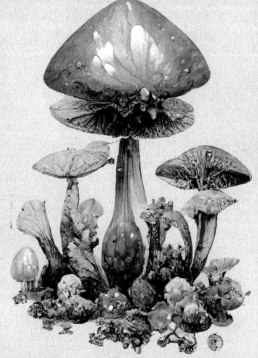

坦尔木凝蓝伞菇，菌群5-8头，菌盖偏大，直径为2

* 凝蓝伞菇丛

厘米-9厘米，多呈半球形、扁半球形和圆盘形，边缘圆润并向内收起，外表有一层透明的凝膏状菌皮，白天吸收日光后在夜间呈晶蓝色，分外夺目。坦尔木凝蓝伞菇初期呈灰蓝色或淡蓝色，渐变为浅灰蓝色，表面颜色均匀且表面平滑，菌肉切片呈白色，靠近表皮微呈淡蓝色，即便在强光灯火的映照下，依旧显得十分好看。由于伞体数量多，其荧光亮度极高，但这种亮度是建立在不断增加的菌群的基础上，它们的菌丝密集且纤细柔软，每次菌群聚居都会引发巨大的震动，因此每一个菌群都拥有极其强大的破坏力。其菌褶直生不等长，伴随点状突起，菌柄近圆柱体，在特定的生长环境下呈弯曲状，多垂直于地面，高5厘米-9厘米，表面有一层薄膜般的透明凝膏状菌皮，菌毛较细且厚，菌体略显干瘪。

坦尔木凝露仙人掌

Tiermo Ion Fruit Cactus

门　被子植物门

纲　双子叶植物纲

目　晶茎目

科　晶仙人掌科

坦尔木凝露仙人掌分布于坦尔木荒原的高温区域，它们属于多年生晶肉质草本，易成活，对生长环境的要求低，呈地生或附生。其根系浅、面积广，有时长有块状根，茎直立生长，呈圆柱体状、球状或叶状，坦尔木凝露仙人掌茎身被刺尖包裹，但从外观上看，刺尖仅暴露 0.5 厘米－1 厘米长且刺尖微软或无刺，成熟后茎身较薄弱处会生长出晶簇状浆果，内部多水果肉质，常具有黏液，在阳光暴晒后破裂落种。它们也是坦尔木荒原上其他生物的食物，每当出现食物短缺的情况，不少生物便开始收集其果实以备不时之需。

其茎表面偶而出现无刺的情况，花期结束后快速结出数个晶囊，形如球状果冻，味道极好，偏甜，表面有透明的嫩粉色薄膜，因其特殊的质地极受当地居民的喜爱。坦尔木凝露仙人掌的生长环境苛刻，但其生命力顽强，其叶部分能够产生大量的水分与地下沉积晶屑，用于在暴晒时补充矿物质与水分，一般一株凝露仙人掌的茎叶能制造一小瓶一人份的果露。

● 种在盆中的凝露仙人掌

附记录

每当夏季，各地都会接收到从坦尔木运送过来的一批批坦尔木凝露仙人掌，有了受众人群，开始有了人工种植培育坦尔木凝露仙人掌的情况，坦尔木凝露仙人掌被运往各大沙漠进行研究以培育更优质的品种，也有居民选择给其配上美丽的花盆，展示给往来宾客。当然，如果在深夜感到饥饿，也可以尝上几口坦尔木凝露仙人掌。

坦尔木雀尾草

Tiermo Peacock's tail Grass

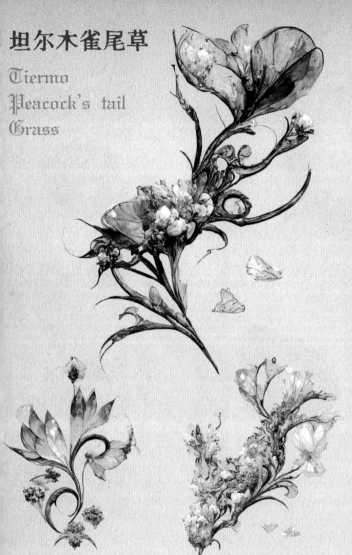

雀尾草因美丽而备受推崇，经常被用作花园和景观设计中的装饰性植物。雀尾草可以以多种方式种植，可以种植在地面或花盆中，它也是岩石花园或地面覆盖物的完美选择。园艺师还可以将其用于插花。雀尾草还可以用来装饰婚礼和特别的活动，增添一丝优雅。

◆ 雀尾草枯枝

门	被子植物门
纲	双子叶植物纲
亚纲	菱被棉亚纲
目	晶纤目
科	尾晶科

雀尾草是一种分布于坦尔木平原的草种，因其状似鸟雀的尾羽而闻名。它的茎高 60 厘米－80 厘米，叶子又长又细，呈扇形排列，有羽毛状的质地，形状像梅花。叶片交替排列，长 12 厘米－14 厘米，宽 1 厘米左右。叶子坚硬而直立，长成一束或一丛。其颜色是一种充满活力的蓝绿色，并以鲜亮的白色灰色作为点缀。雀尾草是一种生长缓慢的植物，在冬季，其顶端的蓝色会枯萎，在春季又重新萌生新意。在夏季，它的高大的茎上会开出小且不明显的花朵，随后结出小而有光泽的黑色种子。它喜欢排水性良好的土壤、充足的阳光和阴凉处，是一种耐旱、低维护的草，为花园增添了独特的异国情调。

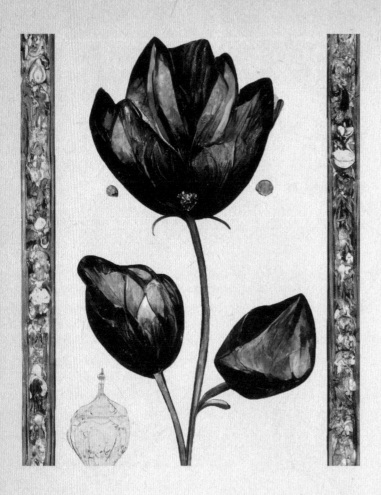

星云花是一种分布在坦尔木南部平原的开花植物，喜欢生长在温暖和潮湿的环境中。

星云花因其不寻常的深蓝色而被人们铭记，有学者称这是其花瓣中含有高浓度的花青素的结果。这种色素不仅使该植物具有独特的外观，而且还能保护其免受强烈的紫外线的照射。星云花的叶子很大，呈椭圆形，表面有光泽，可以反射光线，增加了它的整体美感。星云花的花朵直径可以达到10厘米，有多个花瓣且向上挺立，常连片绽放，远远看去，仿佛宇宙星云铺在草地上，与天相连，令人惊艳。星云花的另一个特征是它不寻常的开花周期。与大多数植物不同，星云花的开花时间不可预测，但只要一朵开放，临近的花朵便会一朵接着一朵地绽放。

附记录

在坦尔木平原的民间传说中，星云花拥有让人回到最初状态的能力，闻着它的香味仿佛进入了梦境的深处，重新拥有了婴孩般的纯粹与稚嫩。许多人来此地寻找星云花以寻求救赎，但由于其开花时间不定，大多数人不能如愿。

乌喀山晶袋猎宝蜘蛛

Ukah
Hunting Crystal Spider

门　节肢动物门

纲　蛛型纲

目　晶蛛目

科　猎宝蛛科

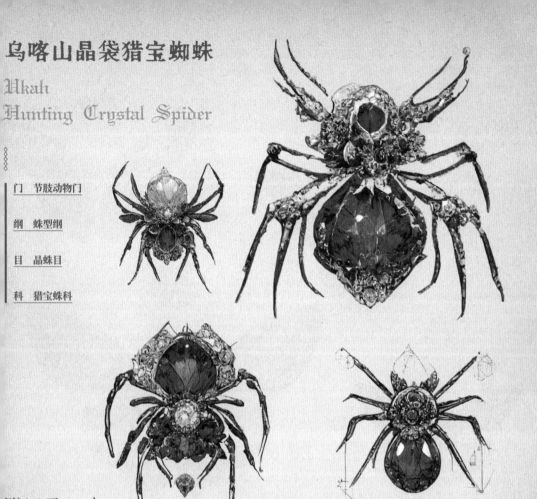

附记录

在乌喀山附近有专门售卖蛛丝的商会组织，晶袋猎宝蜘蛛的蛛丝是制作宝石物件的天然黏合剂。蛛丝的宝石质感让其很好地用于首饰制作，粘连的地方可以用蛛丝补得天衣无缝，商会甚至有独立的饲养基地，并辅以销售用蛛丝制作的各式各样的蛛丝小物件，他们生意最好的一段时间正是贵族盛行红色珠宝的时期。

晶袋猎宝蜘蛛通体呈宝红色，点缀着金色结构线，鲜艳夺目，腹部覆盖大面积的晶体层，个体大小可达16厘米，是中大型的蜘蛛，身上带有一个巨大的空间以储藏晶石。它们常年生活在地下晶矿洞穴内，晶袋猎宝蜘蛛擅长采集晶矿石碎屑，而且它还拥有强大的捕捉能力，可以捕抓到许多矿洞内以晶矿为食的其他生物。它们会分泌出形似晶矿的丝，将其编制成网，静静等待猎物上钩，注射毒液后等待猎物被分解为晶屑再食用。

晶袋猎宝蜘蛛在地下矿洞内扮演着统治者的角色，但是它们却有着一个致命的弱点，那就是它们只吃晶屑不吃大块晶矿，这大大限制了它们的活动时间，它们需要大量的时间休息，所以每次觅食都至关重要。

乌喀山晶翅寄宝蝶

别名：乌喀山"猎枭"

Ukah
Hunter Butterfly

门　贝尔森六足门

纲　慧宝纲

亚纲　子雌亚纲

目　异鳞翅目

科　晶鳞科

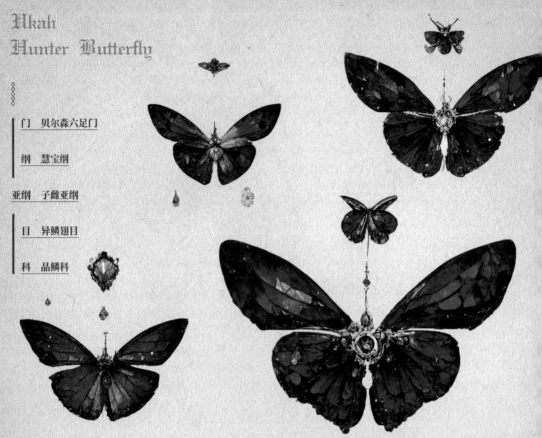

◆ 晶层完整的"猎枭"

附记录

人工培育的"猎枭"偶有不归的情况，但是由于实验人员初期的不重视，"猎枭"的繁衍速度是普通生物的数倍，加上它对繁殖环境几乎没有要求，天敌更是对它们避而远之，在乌喀山已经出现了数以万计的个体，严重影响了晶脉晶洞的自然运转，实验室对此甚少表态。

乌喀山"猎枭"是人工干预培育的生物，一度成为各大晶矿组织的"掌上明珠"，是最成功的晶体培养皿之一，其生物基因提取自南安格尔赤焰蝶。"猎枭"身长为7厘米－10厘米，翅展可达14厘米，翅面覆盖晶石层，在月色的映衬下尤为显眼。它们以人类特制的晶绒碎屑混合物为主要食物，寿命为5年－8年，它们自飞行日起，每到夜间时分就会披着夜色上路，搜补夜间觅食的携带晶石的生物和奔波于野外晶矿场采集晶粉。研究人员将它们带回的野生晶种注入它们的卵体，并将其送入恒温箱内进行培育，红色矿石有不同色泽的杂质，相应也会培育出不同颜色的个体，颜色纯度较高的个体会被用于基因的迭代。红色矿系是深受市场追捧的晶矿之一，投入了大量的研究成本，所以"猎枭"在短短10个月内就有了极好的颜色。

乌喀山紫瑾蝶

Ukah Jade Princess

别名：乌喀山"玉肌公主"

门	贝尔森六足门
纲	慧宝纲
亚纲	有翅亚纲
目	彩鳞翅目
科	彩鳞科

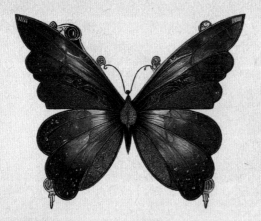

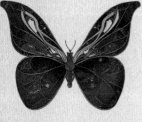

"玉肌公主"曾是班塞尔平原北部的乌喀山部落培育出的人工蝶种，现已踪迹不明。

幼虫呈棕黑色和黄色，与卢比蝶幼虫同源，形似鸟粪。乌喀山部落的女酋长将卢比蝶幼虫喜食的醋橘提取液与特制金水混合，命侍女将整条手臂浸泡其中，再将此虫以帛旋绕于手臂之上，日夜如此，不得取下，直至整条手臂变黑发紫，溃烂不堪。12-15个恒星日后，第一批幼虫长成，食肉，呈紫黑色，身形饱满，宽为8毫米－10毫米，长为5厘米－8厘米。在21个恒星日的结蛹期过后，神秘幽暗的紫色成蝶便破蛹而出，翅展为16厘米－20厘米，可分泌剧毒，叮咬部位会造成半径3厘米－5厘米的小范围皮肤溃烂。经多次培育调试和基因选择后，"玉肌公主"能在释放剧毒分泌物的同时分泌一种麻痹物质，让痛感降低。被"玉肌公主"叮咬之后，皮肤恢复5-7个恒星日，便如初生般光彩照人，看不出岁月的痕迹。

附记录

乌喀山部落的女首长毕生钻研各种奇术，痴迷蝴蝶，培育出许多外界难以预见的人工蝶种。"玉肌公主"就是她研制出的可以帮助人类永葆青春的蝶种。定期进行"蝶疗"可使人类的皮肤如少女般平整光洁，没有岁月的痕迹。直至一天，女首长爱上了一名路过此地的外族少年，少年也为其倾倒，便留此数月，教其诗书礼乐，两人过上了神仙眷侣的生活。少年得知"玉肌公主"的故事后，深感残忍，当夜放生了无数蝴蝶，暗夜中满目紫蝶纷飞，再不回头。他说他爱她被岁月抚摸过的真实的脸庞，爱她自然衰老的容颜，她感动落泪，放弃对青春的执念，于是日日渐衰。数月后，他还是走了，说前程万里，恐再不能聚，女首长千般挽留他也没有留下。"玉肌公主"和少年一起成了部落中再不敢提起的话题，也再没人知道蝴蝶最终飞向了何方。

乌喀山往生蝶

Ukah Higan Butterfly

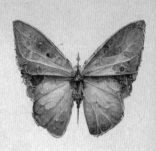

门　贝尔森六足门

纲　慧宝纲

亚纲　子雌亚纲

目　异鳞翅目

科　彩鳞科

◆ 往生蝶雌蝶

◆ 往生蝶雄蝶

乌喀山的部落中有记载，只要精心养护往生蝶10年，日日不断地对着它呼唤，就能唤来彼岸的灵魂，最思念之人的音容笑貌会在蝴蝶飞舞时隐隐出现，就像从未离开过一般陪伴在传唤之人的身旁。但是，"十年生死两茫茫"，很少有人能真的做到日日不断地思念，有些事情就是在念念不忘中渐渐被忘记了。人们对乌喀山部落的传说嗤之以鼻，他们认为，从来不是蝴蝶起了任何作用，而是那些执念太深的人疯了。往生蝶传说的真实性无法考证，这世上，有些人要清醒，有些人要爱，但往生蝶还是轻轻地飞着，飞着……

　　乌喀山往生蝶是人工干预培育的最长寿的蝶种之一，源自班塞尔平原北部的乌喀山部落。最早是由部落里的巫师收集野外的子雌蝶的虫卵，通过不断试炼而培育出的一批虫蛊。由于子雌蝶是非常情深的蝶种，在收集幼虫虫卵时，护卫在旁的蝴蝶雌亲常常被顺手随意地扑杀，这批虫蛊自破壳起就带有一种很深的怨念，颜色也被药水染成如魂灵般的幽绿色。幼虫身长为4毫米－6毫米，成虫身长为8毫米－10毫米，以人类特制的茄蓉汁液为主要食物。破蛹后，翅展为10厘米－12厘米，寿命可达10年。后部落消亡，往生蝶也传入更多的居民区，因其生命周期长而成为备受人类喜爱的宠物。

乌喀山血月舌

Ukah
Eclipse Devils Amaellia

门　被子植物门

纲　单子叶植物纲

目　微子目

科　晶兰科

亚科　捕兰亚科

附记录

血月舌的花蕊有剧毒，侵入口鼻中会对人体各大机能造成不可逆的损害，若整朵吞食则会在半个时辰内毒发不治。血月舌平时的气味刺鼻，像是在警告人类不要靠近，但在月食之际却会变得异常香甜。每次血月之时，这种花就会产生一种无法抵挡的甜蜜的诱惑，令人忍不住想靠近，偷食者临死时嘴角都挂着幸福满足的笑。也有人说，现世的人常常呼唤彼岸的人，彼岸的人又何尝不在呼唤他们？不是所有人都能明白哪一岸更真，哪一岸更苦。

　　乌喀山血月舌是乌喀山特有的一种花卉，花朵长年不谢，有剧毒，以空中的飞虫为食，花瓣中有一瓣或多瓣呈长舌状，质感黏滑而厚重，在空中摇曳时如魔鬼之舌。血月舌的花瓣会分泌一种强烈的气味以吸引小型蝇虫，一旦沾上便无法挣脱，血月舌在一日之内便能吞食数十只蝇虫。平日里血月舌的颜色呈鲜红色，其上有白色丝状渐变图案，但在血月来临时，红色便会大面积褪去，完全呈现出月白色。人们会根据这种花的颜色来预测是否天生异象。在乌喀山的部落文化中，血月在新旧生命交替时出现，现世与彼岸的大门会打开，因此很多仪式和庆典都是围绕血月进行的，而血月舌作为一种预测型的花也被认为是掌管边界的使者，承担着重要的任务，但在居民区中并不常见，主要由巫师养殖或看管。

乌喀山泅染蝶

Ukah
Staining Butterfly

门　贝尔森六足门

纲　慧宝纲

目　异鳞翅目

科　晶鳞科

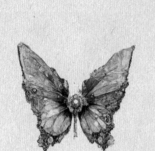

乌喀山泅染蝶是乌喀山蝶池庄园中负责逗孩子们嬉笑的观赏型人造蝴蝶，它们出生时是透明的冷白色，由专业的工匠用卡兹丹红花的叶片与花瓣进行染色。它们的翅展为15厘米－18厘米，在蝶翅扇动之时会发出类似铃铛的声响，

◆ 泅染蝶幼蝶

可以让人心情大悦。不只是声音，就连气味也极其好闻，卡兹丹红花特有的冰凉香气也极为特殊。它们长期在蝶池庄园"工作"，每到闭园的时候，工匠们会像抱小宝宝一样将累了一天的它们抱回人工蝶谷中，它们也会配合发出轻巧且缓慢的声音回应。它们有雄雌之分，雄乌喀山泅染蝶翅膀上的晶体饱满，颜色也会深很多。它们还有一个特点，随着时间的推移，它们身上的颜色会越来越深，红色的饱和度会越来越高，变得鲜亮夺目，所以也可以根据它们的颜色分辨它们"工作"的时长。泅染蝶回到蝶谷后会调整翅膀的色泽，如果色泽过于暗沉，它们也会寻找补色工匠进行补色，每次调整翅膀的颜色都需要十几到二十天的时间，它们不但要将翅膀上斑驳的痕迹完全抹去，还要将颜色调整到位。

附记录

接待量巨大的泅染蝶会经常被送往人工蝶谷中休息，作为"工作狂"的它们每次都与孩子恋恋不舍，走之前都要使劲振翅与孩子们道别。一旦工期完成，它们中能力与颜色最好的会被运往国家博览园展览，甚至可能为大型的贵族乐团伴奏。

乌喀山无妄柏

Ukah
Cypress of Vanity

门　裸子植物门

纲　晶果纲

目　晶柏目

科　檀露柏科

　　无妄柏是普遍分布于乌喀山的一种蓝柏，它是一种中等大小的树，有密集的树冠和树叶。无妄柏可以长到1.2米－1.5米高，叶子是鳞片状的，呈浓郁的蓝色，有松石的质感，叶片很薄，末端是尖的。无妄柏的树干略微弯曲，其表面有一种蜡质纹理。叶子压碎后有一股类似于檀香的香味。无妄柏生长于温带森林地区，适应寒冷的冬天和较为炎热的夏天。它的叶子上有一层厚厚的蜡，有助于防止水分流失，保护树木免受极端气候的影响。该树有很深的根系，能帮助它从土壤深处获得水和养分。无妄柏不需要太多的维护，乌喀山部落的人死后便葬于树下。一人一树，百年之后又一个百年。

附记录

　　无妄柏只生长于乌喀山，传说是为了守护乌喀山部落的先灵，若移植别处便会迅速枯死。自乌喀山部落没落以后，无妄柏的数量也在逐年凋零。不过，现在还能偶尔见到有人常坐于树下，静默着不知在想些什么。

定冥山落魂珠

Pearl of Lost Souls

附记录

森兰维斯的通灵者一脉稀少，据说凝神能听到地中宝石的踪迹，许多国家的使臣都特地来此地拜访邀请，试图将其邀回本国，为己所用。但森兰维斯通灵者性格孤僻，常年居于高山之上，与鸟兽为伴。只有森兰维斯的女王亲自邀请他们为自己寻得落魂珠，他们才肯出山。落魂珠因其少见的黑色和异香深受孤高清冷的女王喜爱。森兰维斯的女王通常是一生未婚的修女，代代让贤而来，最喜佩戴由大克拉定魂珠制成的项链，自成气势，让人不敢轻易接近，只可远观而已。民间也有少量定魂珠传入各国，数量稀少，受到很多女子的追捧，通常被那些不依附男子、自有风情的魅力女性佩戴。

寓意：玫瑰已死，我本如是

森兰维斯的定冥山本是无人之境，但有人偶然涉足之后便发现此处诡异之余遍地生香。原来是在枯木根下能挖出类似松茸的异性菌质，剥开表层后，内核会迅速硬化，形成晶体般的质地，通体呈黑墨色，天然硬度较低，易有划痕，需人工干预高温加工后才可作为宝石使用。根据炼制工艺的不同，晶体会有差异，虹变工艺可使其黑底色中折射出其他颜色的光彩，骨裂工艺则会使其表面呈现细碎亮丽的骨裂纹，也是一种别样的风尚。落魂珠深掩地下，需森兰维斯通灵者听地才能寻得，据通灵者说每一块晶石都有自己的能量和情绪，落魂珠的情绪是肃杀而冷静，好像将其他的情绪都埋在定冥山的枯木根下了。

定冥山红珠玉兰

Scarlet Yulan
Magnolia of the Deads Mountain

门　被子植物门

纲　双子叶植物纲

目　晶结絮目

科　晶兰科

附记录

每当入夜温度下降时，定冥山红珠玉兰的花朵都会呈现出一种暗红色，就好像是被鲜血浸染过一般，所以这种红珠玉兰开出的花更加妖冶美丽，给人一种惊心动魄的感觉。定冥山红珠玉兰有两种开花状态：一是开得很快的花期，二是开得慢的花期。开花时间越长，红珠玉兰越容易凋谢，因此，花期越长的红珠玉兰开起来越缓慢，而且花茎部位的裂纹也会变大、变粗，这样的话很多红珠玉兰在结果时都会断裂。

定冥山红珠玉兰生长在定冥山石缝的背阴处，其叶片互生，长5厘米－10厘米，宽3厘米－4厘米，花蕾呈圆卵形，花呈浅红色或深红色。定冥山红珠玉兰花通常有6片花瓣，每片花瓣上面都有着细微的裂痕，而且花瓣上都有一个个凹槽。凹槽里面有暗红色的液体，这便是定冥山红珠玉兰花开花时要用的"补品"。其稍大的花枝会在成熟时结出许多絮状的晶块，小枝丫上会结出少量的水滴状红珠，其表皮会散发出可以让人在短暂时间内产生浅浅的幻觉的物质，从而让人产生幻想，想到最为恐惧的事情。这种香气对身体没有什么危害，只会让人陷入幻境当中，从而驱离"外来客"。

定冥山赤潮水母

Elfo Ruby
Jellyfish of the Deads Mountain

幼体赤潮水母

门	无性别纤体门
纲	纤体水螅纲
目	淡水水母目
科	晶胞水母科

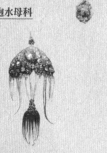

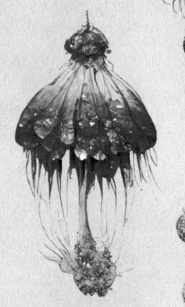

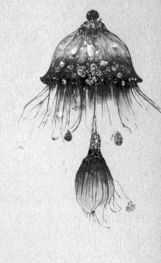

赤潮水母对生存水域有着特殊的要求，需要在高温水中生存的它们极其喜爱定冥山脚下的地下"高温池"。那里也是后境大陆唯一能见到它们的地方，赤潮水母体长可达 25 厘米，身体分成三大部分，晶须会根据不同的温度情况与水域环境收缩或伸长自己的躯体。在温度适宜时，它们会以极快的速度向四周散播一种红色球状"孢子"。这种形如孢子的粉状物是由赤潮水母的体内膜腺产出的，周期性地往返传递物质，它们能吸取高温晶屑和水中的热量为己所用，并且缓慢散热。当然如果赤潮水母死亡，孢子也会随之消失，它们较多群居，相互有着自己的"一亩三分地"，互不干扰。温泉涌口处，它们的密度更大，并且在相对密度大、温度高的区域，它们会很有"礼貌"地缩小自己的空间以求更多的同类可以加入。当水温不稳定时，它们会相互连接共同寻找下一个群居场所，它们一起移动时就好像赤色的潮水，非常壮观。

附记录

因为赤潮水母体内蕴藏了庞大的热量与能量且其分泌出的水分含有剧毒，所以在定冥山这片水域，它们几乎没有天敌。但居民们常会将其捕捉回家中作为人造"热水器"。他们将一大块撒尔兰红晶放入水箱，再放进去几只赤潮水母，让其自由选择区域，利用红晶碎块与水的反应不断加温水箱。快速收集了热量的水母弥补了撒尔兰红晶虽持久但低温的劣势，为后境大陆提供了最稳定的热量。

森兰维斯赤红腹蝶

Siranbis Rouge Belly Butterfly

◆ 雌赤红腹蝶

◆ 雄赤红腹蝶

门　后萼六足门

亚门　鳞彩六足亚门

纲　掠花纲

亚纲　有翅亚纲

目　鳞彩翅目

科　腹鳞科

只有少部分的职业猎手和佣兵团成员敢为财组团前往盆地深处，因为森兰维斯赤红腹蝶极耐热，再高的温度都不会伤其分毫。当然，大多数时候他们都是无功而返，大多数人只能捡上一些鳞片碎屑带回去拼贴制作，要收集数月的素材，才能制作成一个手掌大小的材料膜。

森兰维斯赤红腹蝶通体呈现明度极高的赤红色，并伴随着金色的点缀，其长有单向鳞片，翅展为 23 厘米－27 厘米，属于巨翅蝶种，雄蝶翅展较长，雌蝶翅展较短。它们在阳光下的颜色极为耀眼夺目，它们自卵体开始就极度惧寒，需要在高温环境下生存，它们长期生活在定冥山脚下靠东的凯蛮撒盆地，盆地中的孔洞会释放出温泉的高温气体。该地形呈现正圆形盆状，研究者一度认为这是人造地貌，只有最中心的位置偶有泉涌积水，有一片不大的高温植被区，也成了生物们的必争之地。它们呈小族群分布，每个小家族有 4-8 只蝴蝶，它们分工明确，协同捕猎，无论雄雌都会外出觅食。定冥山脚下有许多种类繁多的虫子，这些虫子都是生活在高温气体内的蠕体生物，它们能适应高温，并且这边的温泉气体带出来的晶屑也可以让它们日日饱餐。森兰维斯赤红腹蝶是生活在盆地中的虫群里的佼佼者，它们体形硕大，飞行速度极快，并且善于协同作战，日日饱餐的蠕体生物也不过是快速移动的小饼干罢了。森兰维斯赤红腹蝶在盆地中称王称霸，就算是权威研究者也不敢冒险闯入盆地深处猎捕它们进行研究。

森兰维斯金缕蝶
Siranbis Gold Butterfly

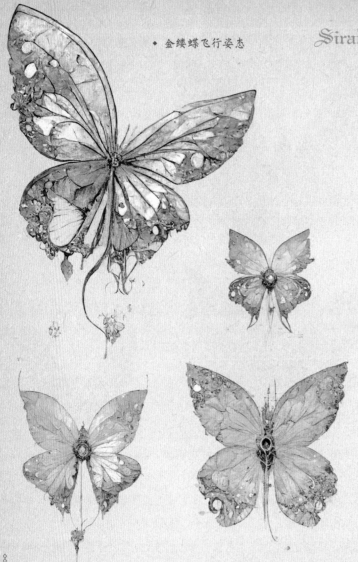

◆ 金缕蝶飞行姿态

附记录

虽然金缕蝶会攻击人类，但这并不妨碍它成为当地重要的经济来源。其蝶身晒干后依然保有浓郁的香料味，无论是煲汤还是炖煮都十分提鲜，成了重要的调味品，金缕蝶蝶身也因此声名大噪，远销海外。也有人利用金缕蝶天然的麻醉效果和食肉的本性，将其用来医治烧伤和皮肤溃烂的病人，被它咬掉的坏死组织能很快长出，且基本无痛。这样天然的生物疗法深受当地人的好评。

金缕蝶分布在森兰维斯高地，以通体金色而在这片大地闻名。幼虫时期的金缕蝶身长为6毫米-8毫米，身体呈淡黄色，以腐木为食。成虫身长为3厘米-6厘米，身上会长出圆环状黑色斑纹，鲜明的颜色用以警示天敌。金缕蝶的结蛹期为18-20个恒星日，破蛹而出后，翅展为10厘米-15厘米，尖长的口器可以产生强力的麻醉效果，是典型的肉食性蝴蝶，也会攻击人类，稍有不留神，身体就会出现一个肉坑。

汩汩的鲜血成为它的美餐，它是非常美丽且危险的生物。金缕蝶的蝶身还带着一种特殊的气味，像花椒和蜂蜜混合的香味，能吸引小型蝇虫。金缕蝶只需把自己藏于花下，让闻香而来的蝇虫以为是美味的花蜜，便可趁机捕食。

门　后尊六足门

亚门　鳞彩六足亚门

纲　掠花纲

目　鳞彩翅目

科　糜蝶科

森兰维斯无名冠
Siranbis the Tiara

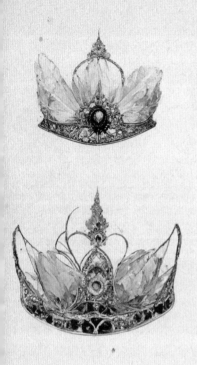

寓意：以爱之名

　　无名冠是森兰维斯通灵者一族每年进献给女王的皇冠，其上镶有大颗班塞尔名石芙洛石和只有通灵者一族才能获取的定魂珠。定魂珠以其幽暗深沉的颜色深得女王的喜爱，无名冠也是投其所好，以表尊重，求得女王的庇护。无名冠从未被登记在皇家礼册之中，女王也未曾赐名，因此每次贡礼也只称无名宝冠一枚。女王会亲自收走，不会打开示人。

附记录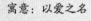

　　森兰维斯女王虽总着一身黑装，以一副清冷庄严的模样示人，但其实她在年轻时也曾有过一段澎湃浪漫的故事。通灵者一族只听女王的召唤正是因为其大长老陀耶曾是女王的旧爱。陀耶每年都会亲自打造一顶由芙洛石为主石、镶嵌着定魂珠的皇冠赠予女王。芙洛石的寓意是心间之爱，一般代表着父亲寄托给女儿的无限宠爱，而森兰维斯女王自幼在修道院中长大，从未享受过什么宠爱或温暖。从以前的万人之下、无人过问到后来的万人之上，别人也再没资格过问。只有那个叫陀耶的人，以进献定魂珠的名义一年一年地赠予她芙洛石，不过从未有人见过森兰维斯女王在公开场合佩戴这种皇冠，她隐藏得很好。

◇◇◇◇◇

◆ 组成"月影星辰"的原石

寓意：一切如期，如星辰永恒

"月影星辰"是由森兰维斯晶矿脉中的冷色矿晶做的分类矿组，这个矿组会完全杜绝暖色矿晶的采集，只有剥离出冷色矿晶才能完成采矿工序，并且由贵族们特派的矿工队进行采集。也正是因为如此，森兰维斯冷色矿晶的价格才会比较高。

制作"月影星辰"需要1-3种冷色矿晶，均取自森兰维斯晶矿脉。在被贵族佩门家族选择前，这组矿晶甚至都没有名字，只是矿工们给夫人们的寻常搭配罢了，它们的价格当时低于市场上同等级的矿石，是宝石单品中的下三级。

通常，"月影星辰"会选择以下3种矿晶／石进行组合。

·杜珈班恩矿晶（Doccigabaen Ores）：它是一种深紫色矿石，触手生温，细腻的石壳惹人喜爱。它的冷色矿的矿物含量是普通冷色矿的几倍，甚至十几倍，也正是因为如此，拥有深邃的紫色外表的它常被贵族们选择作为主石。

·杜鲁卡贝雌石（Dorocca Shell Ores）：通体呈淡紫色，有鳞片一样的内部结构，呈现出贝雌石特有的波状反光。从远处看，像一朵正在盛开的紫色小花，常作为配石出现。

·贝幼缇梅花化晶（Baeyotti Plum Fossils）：长年生长在森兰维斯朝阳面缓坡上的贝幼缇梅花的花瓣落地后变成晶体状，在矿石层晶化形成贝幼缇梅花化晶，呈现出淡淡的蓝色与暖暖的白绿色，有的呈片状张开，有的呈闭合状，不同的角度折射的光有所不同。

由于这三种矿晶会出现晶体粘连，它们的结合处也十分夺目，互相取长补短，是大自然的杰作。
◇◇◇◇◇

森兰维斯宇曳蝶

Siranbis Flowy Butterfly

〜〜〜〜〜

门　未知

纲　未知

目　未知

科　未知

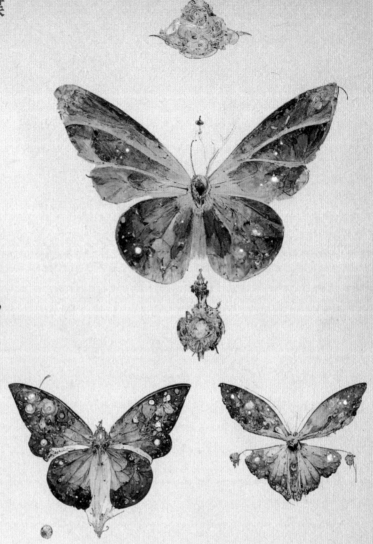

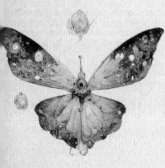

附记录

有狂热研究者称宇曳蝶也许存在着划破四维时空的能力，能展现任一时空切片的景象。遇到它的旅人会突然望见远在万里之外的人。曾经有人提议要大量捕捉宇曳蝶进行研究，看能否实现时空的穿越，但在高原之上偶遇一只实属难得，至今也没有人发现它的繁衍方式和栖息之地。

森兰维斯宇曳蝶是出没于森兰维斯高地上的一种文字记载很少的大型蝶种。没有人完整捕捉和记录过它从幼虫到完全变态成蝴蝶的过程。人们发现它时总是成蝶的姿态，翅展为15厘米－18厘米，颜色如星宇一般，令人目眩神晕，很难形容具体的纹样。宇曳蝶常常出现于荒原月高时，在漆黑如墨的夜里乍然现身又很快隐匿而去。其振翅频率远低于一般蝴蝶，纷飞时空中会如海市蜃楼般闪现另一时空的景象，有时会持续数十分钟之久。

森兰维斯阔晶翅蝶

Siranbis
Crystal Wings Butterfly

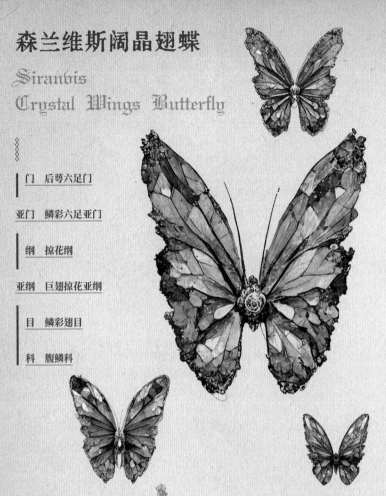

门	后萼六足门
亚门	鳞彩六足亚门
纲	掠花纲
亚纲	巨翅掠花亚纲
目	鳞彩翅目
科	腹鳞科

森兰维斯阔晶翅蝶这样的品种可以在绝大多数环境中生存，但心气极高的它们总能找到不离开自己所属山林的理由，所以森兰维斯阔晶翅蝶只有在迫不得已的情况下才会暂时地离开领地，去寻找高纯度的森兰维斯晶露松采食，但仅补充几口后又会快速地回到领地。偶尔"出行"会撞上成群出现的森兰维斯紫蜂蝶，虽然森兰维斯阔晶翅蝶心气很高且领地意识极强，但遇到成群且体型相差极大的紫蜂蝶，它们也会有礼貌地避让，讲究一个先来后到。

森兰维斯阔晶翅蝶常年生活在森兰维斯山林地带，巨大的翅展是它们非常有视觉记忆点的地方。通体呈晶紫色，晶鳞在阳光的照射下呈冰紫色并折射光斑，翅展的边缘或点缀或环绕一层金色鳞粉，呈线状缠绕蝶翅、蝶身，翅展的外沿呈透明的软状透翅结构，翅展可达惊人的38厘米。巨大的翅展结构让它们可以在每次飞行的间隙有较长的滑行时间。森兰维斯阔晶翅蝶也是非常长寿的晶蝶品种，个体寿命可达5000个恒星日，但因个体寿命过长又不擅长"交际"，导致每片森林只能看到固定的那么几只。森兰维斯阔晶翅蝶始终坚守一夫一妻，又因个体极少，所以基因极其稳定，它们通常会将虫卵在它们飞行的过程中撒下。虫卵的外壁有较厚的外茧，可以在一定程度上减少落地的冲击，但卵的成活率极低，能成功蜕变的森兰维斯阔晶翅蝶无一不是历经万难。成虫以森兰维斯晶露松的松脂为食，它们的身体携带着清幽的松香，进食完成后的它们会开始长达数小时的飞行，在整个森林中"巡逻"。因森兰维斯阔晶翅蝶有极强的领地意识，且巨大的身体和坚硬的晶翅使它们在任何一次与其他物种的争夺中都毫不逊色，也一度成为一整个山林的"霸主"，力量与体型最终决定着一切。

森兰维斯杜丽花

Siranbis Vermeil Flower

门　被子植物门

纲　衫子叶植物纲

目　微子目

科　卷尾兰科

种　尾兰种

附记录

历史上，杜丽花曾被好奇的旅

行者引入居民区，人们发现此

花会模糊地记录周围的声响，在静夜时能发出轻微人声。因其极喜腐肉，若常以同一人的血肉喂养，则如血脉相通一般，在夜间能以此人口吻说出心中执念。有痴心女人以血肉喂养其数月后，将其种植于负心人的后院之中，随即自尽，此花遂于女尸上疯长蔓延，铲除不尽，几日之内便侵吞了整间府邸，远远望去，一片黑紫。夜晚花朵绽开时，女人的呢喃与鸣咽不绝于耳，屋内人不堪折磨后只能一把火烧个清白干净。因后来多人效仿而造成恶劣的影响，民间随即爆发大规模的清剿活动，先是禁止了所有的人工培育，又去森兰维斯高地略肥沃的土地上一并将其清除干净。现只有少数人迹罕至的悬崖峭壁上，才能勉强发现一两株杜丽花。于高崖之上，于绝境处，它不会明白，原来人们将一切的罪孽和死亡都推到了自己身上。

花语：永不忘记的爱、罪孽的爱

森兰维斯杜丽花主要生长于峰峦叠嶂的森兰维斯高地上。雌雄同株，根茎细长，高为15厘米－25厘米，叶柄有稀疏柔软的绒毛，叶片狭窄或几乎没有叶片。花萼呈月牙状，无毛，花径为4厘米－6厘米。这种花在一般的泥土中生长繁殖的能力很差，常常是单株独立生长。它们最喜腐肉，若附近有动物尸体，它们会疯长繁殖，直到动物变为森森白骨毫无营养时才会停止。因森兰维斯高地动物稀少，杜丽花的数量也有限。此花花期极长，绵延四季，白天会缩至花苞状，只在夜间绽开，花朵呈暗紫色，无香，绽放时常有奇怪的动物声响。

森兰维斯梵香蝶

Siranvis Fragrance Butterfly

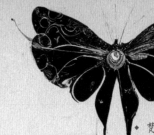

◆ 梵香蝶雌蝶

门	附鳞六足足门
亚门	鳞彩六足亚门
纲	腹鳞纲
目	携香目
科	翅携香科

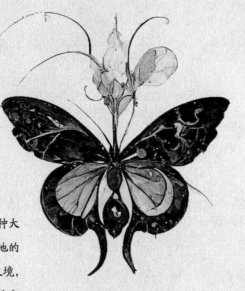

◆ 梵香蝶雄蝶

森兰维斯梵香蝶是一种大型蝶种，源于森兰维斯高地的定冥山。定冥山本是无人之境，森林中毫无绿意，遍布深漆色枯木，常年有异香。晨起雾浓，如冥府一般，又犹如仙境。梵香蝶的幼虫身长为3厘米－6厘米，呈浅黑条纹状，以腐木碎屑为食。成虫后长为7厘米－11厘米，黑色渐浓，且生出白色与金色相间的细纹。结蛹期通常为18-20个恒星日，破蛹而出之日，翅展为18厘米－28厘米，黑白交错，神秘而清冷，雄蝶的体型较雌蝶的更大。梵香蝶翅膀的鳞片上有大量溢香素，将其提取浓缩后可制成名贵的梵香，初闻时是如梦似幻的花果调，再闻时是温厚而微苦的大地感，丰富而触及灵魂，每克重的价格是黄金价格的8倍左右，因此常有人执着前往定冥山，却因异香和大雾，感官渐钝，困失在森气弥漫的定冥山。常年生息繁衍于此只能与枯木做伴的梵香蝶若遇见旅行者，则会好奇地主动接近，与困顿的他们亲近，并且指引出山的方向，却不知自己正是他们来此的原因。大批的梵香蝶因此被拔去翅膀，随意地被丢弃在森林中，匍匐3日而死。随着梵香蝶越来越稀缺，梵香的价格也一路走高。

◆ 求偶时梵香蝶的特征

附记录

其实梵香本无特别之效，只是一种奇异的香料，但不知从谁口中传出，只要用梵香常熏床帐，就能渐渐忘却此生苦痛，从此夜夜安稳香甜，再无长夜痛哭时。也许是世上悲戚之人越来越多，不惜为此冒险的人也越来越多，梵香蝶也越来越少。可惜远避尘世、温柔待人的梵香蝶却成了真正的悲情之物。

森兰维斯紫蜂蝶

别名：双子星蝶

Siranbis Purple Butterfly

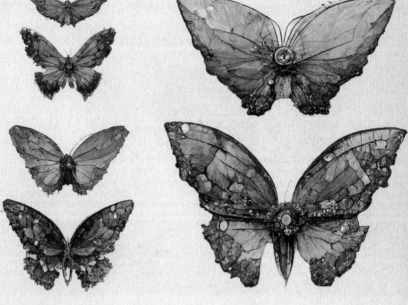

门　后萼六足门

亚门　鳞彩六足亚门

纲　掠花纲

亚纲　有翅亚纲

目　鳞彩翅目

科　腹鳞科

附记录

双子星蝶最喜欢的就是森兰维斯晶松露，可惜由于贵族的追捧，森兰维斯晶松露遭遇了大量的砍伐，双子星蝶的数量也因此骤减。如今已经越来越难看到澄澈幻彩的紫水晶般的双子星蝶了。另外，由于特殊的双子意象，它们常被视作忠贞的代表。实际上，双子星蝶常常是多角关系，结蛹期在一起的两只蝴蝶之间只是一种契约关系，实际上并不能产生"情愫"。因此，科学家也常常嘲弄那些把双子星蝶视为爱情圣物的文艺的家伙们。

　　森兰维斯紫蜂蝶是一种生活在坦尔木区域的高山蝶种，因永远是成双而至，故有别名双子星蝶。森兰维斯高地一向以藏有丰富的森林资源和水晶矿藏而著名，双子星蝶十分喜爱在紫水晶矿洞里产卵。由于常年不见光，也鲜少有其他的天敌威胁，其幼虫十分细小，且呈灰黑色，肉眼几乎看不见。它们隐藏在矿洞的缝隙里，靠紫水晶折射的柔和的月亮光辉来维持身体能量，需要蛰伏 400 左右个恒星日才能长成成虫。成虫已经有紫水晶般的特质了，不仔细看的话就仿佛一小颗碎石落在山间，紫色的身体隐隐透着银白色的光辉。约 21 个恒星日后，成虫就会破蛹而出。值得一提的是，自成虫阶段，森兰维斯紫蜂蝶就会成双成对，两只蝴蝶的性别并不固定，但因为是结成一个蛹的缘故，养分很难分配均匀，所以总是一只有着美丽巨大的羽翼，而另一只却如蜂一般细小。自成蝶那日起，从一个蛹里出来的两只蝶就会相依相扶，那只翅膀更大的蝴蝶总会驮着羸弱的那只，居民亲切地称它们为"双子星蝶"。

森兰维斯戈兰红羽蝶

别名：森兰维斯恶女蝶

Siranvis Gustaviga Butterfly

恶女蝶之所以得此称呼是因为森兰维斯曾有一种名为"蝴蝶吻"的私刑，专门用来毫无痕迹地惩罚人。因恶女蝶白天处于休眠状态，只在半夜活动，有些所谓的罪人便会在深夜被拉入专门准备的蝶室，那些饿坏了的蝴蝶便会群起攻击，让人难以逃脱。由于肉眼实在难以分辨伤口，仅凭蝶室也难以指证，这种私刑让人无奈憋屈，久而久之，人们便叫它"恶女蝶"。

门	后萼六足门
亚门	鳞彩六足亚门
纲	夜纹纲
目	夜鳞翅目
科	戈兰科

恶女蝶常见于森兰维斯大峡谷，它只在黑夜中出没，是一种大型食肉羽蝶。它的幼虫潜伏在地表以下，以土壤中的微生物和虫卵为食，身长可达 5 厘米，呈黑褐色，行动缓慢。恶女蝶成蝶以前需在地下匍匐 2 年之久，蛹期长达 3 个月，破蛹而出后才会冲破土壤。在这个过程中，它的翅膀能得到强有力的锻炼，以应对即将到来的飞行生活，软弱无力者将被深埋在土中，很快便死去。恶女蝶有上下两对大而阔的翅膀，颜色由虫身向四周呈现由红至白的自然过渡。壮年时期，身体中间如被鲜血染红一般，交尾后便会迅速衰老，颜色也由鲜红色转为暗红色。恶女蝶以小型蝶类为食，有时也会攻击哺乳类动物，但由于吸血量小，并不会对生命有太大威胁，只是伤口如针刺一般，肉眼难以看见，但瘙痒疼痛难耐，且会持续数天。

森兰维斯晶露松

Sunrenbis Gem loose

门　晶露植物门

纲　晶露杉纲

目　维斯紫晶目

科　维斯晶露科

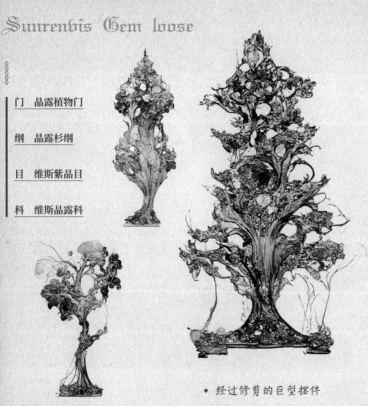

◆ 经过修剪的巨型摆件

附记录

森兰维斯晶露松是宝贵的树种，较多分布在坦尔木区域，近期当地遭遇多起砍伐事件。因为森兰维斯晶露松可以吸引百里之外的森兰维斯紫蜂蝶，所以其成了贵族家中又一个巨型摆件。当然，贵族们需要为此付出巨额的罚金与后续的养护费用。

晶露松的小枝上有疏生或团簇型密生的晶纤状短绒毛，一年生时，其颜色由淡褐黄色变为金色，最终枝蔓上结出紫色团簇状的晶体结构。两三年生时，晶石结构逐渐明显，在枝蔓中部会结出"树石化晶"，有异色树脂分泌。成树后，小枝基本长在树木末梢位置，由晶体空隙中蔓延而出。

主枝呈辐射状向上生长，侧枝上面的叶向上垂直伸展，下面及两侧的叶向上方曲折弯伸。

种果呈现球体或圆柱体，下端渐窄，成熟前呈嫩绿色，熟时呈淡褐紫色或晶紫色，长8厘米-12厘米，直径为3厘米-5厘米；中部呈倒卵形，上部呈不规则圆形，排列紧密，初生叶呈四棱晶状条形，长0.5厘米-1.2厘米，叶前端较为尖。

花期在4月-5月，种果在9月-10月成熟。

森兰维斯晶露松耐寒，喜欢凉爽湿润的气候和肥沃深厚、排水性良好的微酸性晶砂质土壤，生长缓慢，属浅根性树种。在坦尔木海拔2400米-3600米的地带，常与维斯纳松、费索斯特冷杉、紫令冷杉混生。在阳光下，森兰维斯晶露松会将平日遮盖的条状树蔓从晶石上拿开，露出树晶核上绽放的晶花，并分泌大量富含"赟"元素的晶露。每到这个时候，紫色的森兰维斯紫蜂蝶便会成群而至，为森兰维斯的种群繁衍助力。森兰维斯晶露松也是整个森林中最大的"引蝶工具"，森兰维斯紫蜂蝶就如同机器一样，只要见到紫色系的晶体就会一直飞行，不眠不休。

森兰维斯雪域清莲

Siranvis
Gem Snow Lotus

门　被子植物门

纲　双子叶植物纲

目　晶莨目

科　晶莲科

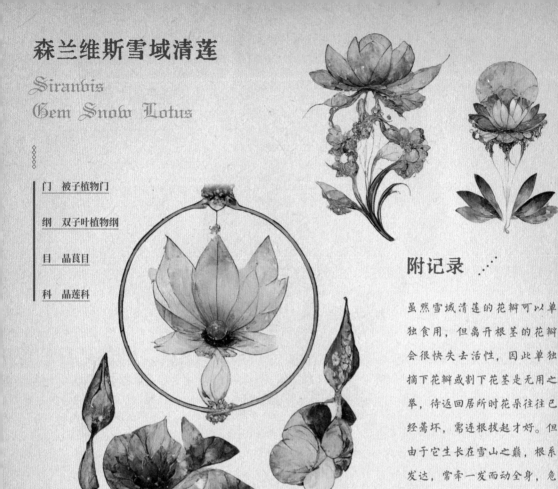

附记录

雪域清莲生长在森兰维斯的雪山之上，是起源最早的植物之一，万年来一直处于寒山之巅，不染世俗。雪域清莲的根茎肥厚且发达，能深入雪层下的土壤，其叶呈椭圆形，花期有半年之久，一般在3月－9月，花朵单生于花梗顶端，颜色以紫青色居多，也有粉色、白色等渐变色，花瓣有镶边暗纹，在月色、雪色之下，清新又华美。雪域清莲为食用类花卉，花瓣可生食，根茎煮沸后可入药，是上好的补品。据传濒死之人含一片雪域清莲的花瓣便可重焕生机几个时辰至几日不等，若平日里经常服用则可延年益寿，面色红润，青春焕发。只可惜雪域清莲长于雪山之巅，有价也难求。

虽然雪域清莲的花瓣可以单独食用，但离开根茎的花瓣会很快失去活性，因此单独摘下花瓣或割下花茎是无用之举，待返回居所时花朵往往已经蔫坏，需连根拔起才好。但由于它生长在雪山之巅，根系发达，常牵一发而动全身，危险系数极大。有一种雪原白绒鼠却可以轻松将其拿下，人类采集雪域清莲时基本都是靠这种小鼠。但是这种小鼠很有性格，需要用心去讨好，除了态度恭敬地奉上一车坚果，还需虔诚地挠它的下巴直至它的鼻头粉扑扑的、冒起开心的鼻涕泡泡，它才会慢悠悠地钻入雪中小心刨出一根雪域清莲双手奉上。那些贪婪之人和急功近利之徒，小鼠都会很快地感觉到，理都不理便跑走了。

森兰维斯冰奕蝶

Siranbis
Ice Will Butterfly

冰奕蝶的翅膀大而美丽，坚韧且富有变幻力，因此冰奕蝶常常被制成标本或被拔下翅膀单独制成装饰物品。由于冰奕蝶虫身在其死后会迅速衰朽，翅膀也会丧失所有光彩变为破碎晦暗的灰白色，所以在它们破蛹成蝶之时，当翅膀刚刚坚硬且有形时便会被拔下，这样制成的装饰品的成色是最好的。虫身由于丑陋只会被随意地丢弃，在地面匍匐几分钟便会因全身无力而亡。

冰奕蝶是森兰维斯高山上的一种大型蝴蝶，它的特点是翅膀很大，令人惊叹，且翅膀上覆盖着微小的鳞片，这些鳞片以反射光线的方式创造出绚丽多彩的蓝色。冰奕蝶的翅展可以达到25厘米，是世界上最大的蝴蝶之一。它的身体是深棕色的，这有助于衬托出其翅膀的鲜艳的蓝色。冰奕蝶还以其令人印象深刻的飞行能力而闻名，经常可以看到它在空中优雅地飞翔。它的大翅膀使它能够高速飞行并进行急转弯，使它成为蝴蝶世界中一个可怕的捕食者。冰奕蝶还有着独特的交配方式。雄性蝴蝶会在空中高高飞起，展示它们五彩斑斓的蓝色翅膀以吸引雌性蝴蝶。一旦雌性蝴蝶选择了配偶，它们就会进行求爱舞蹈，雄性蝴蝶会扇动翅膀并释放信息素，以进一步引诱雌性蝴蝶。

门	冰颂六足门
纲	晶彩纲
亚纲	有翅亚纲
目	彩晶目
科	冰晶翅科

森兰维斯荆羽草

门　被子植物门

纲　双子叶植物纲

亚纲·绒叶花被亚纲

目　丝种目

科　羽叶科

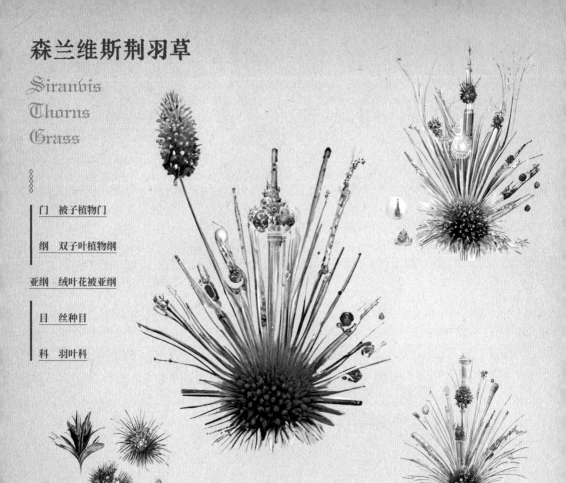

◆ 斯荆羽草分解后的形态

附记录

荆羽草常被当作药物使用，因为该植物的根部被认为具有消炎和缓解疼痛的作用，所以经常被用来治疗关节炎和其他炎症，这是通灵族的独门秘方。

　　森兰维斯荆羽草是一种常见的高山灵植，拥有一个硕大的根球茎，头部被一圈荆羽所包围，以保护根球茎里面的种子。这种植物通常生长在干燥、贫瘠的大山中，用它的根部制成的草药有缓解疼痛和消炎的作用。然而，处理根部时应该小心，因为它的刺很锋利，会对人体造成伤害。除了药用价值外，荆羽草也可以被做成食物。该植物的根部可以烤着吃，其种子可以磨成面粉，用于制作面包和其他的烘培食品。这种植物是森兰维斯高山通灵者一族的最爱。尽管荆羽草有尖锐的刺，但它是一种坚韧的植物，甚至可以在最荒凉的环境中生存。它能够利用根部保存水分，使其能够长时间地在干旱的环境中生存。它的根系很发达，能够伸到山体的深处。

森兰维斯雪兔松

Siranbis
Snowy Rabbit Pine

门　裸子植物门

纲　晶果纲

目　晶松目

科　露松科

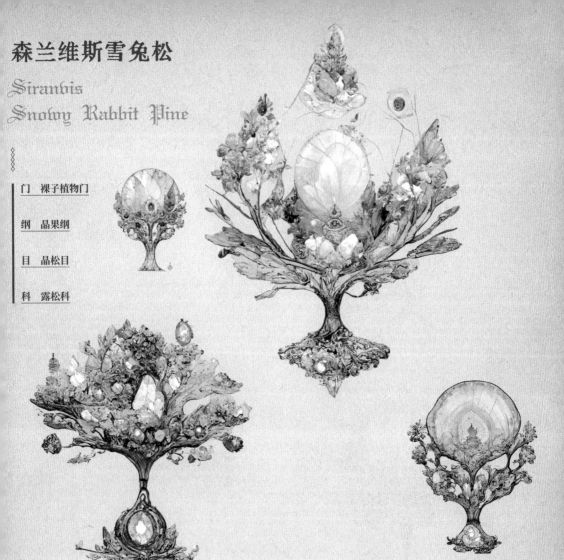

附记录

雪兔松的果实五颜六色，拥有特殊的晶体质感的外观，可以作为珠宝首饰的平价替代品，且其质量较轻，因此当地人他会将其串成珠链，在重大节日时佩戴。

雪兔松是长于森兰维斯雪山高地上的一种灵植，高度为30米－40米，四季常青，树干粗壮，其上有鳞片式的竖条纹理，叶冠在早期呈饱满的椭圆状，达到10年树龄后便会渐渐干瘪，形成半圆形的开口。雪兔松的枝条可以无限生长，它们没有叶片，枝条上常年缀满青蓝色、粉色、橘色的果实，这些果实有着坚硬光滑的外壳，外壳有很好的折光性，并且即使掉到地上也不会碎裂，只有森兰维斯本地的裂晶兔才能撬开果实。由于裂晶兔经常在这些树上活动，在特殊的光线下，树冠的中心会折射出一只兔子的身形，远远看去，真假难辨，因此人们就以"雪兔松"来命名此树。

附记录

石盐花的花心为银白色的晶体，可以将其研磨成细盐作为调料食用，相较于海盐，它的味道中有一股清新的花草香，十分适合搭配森兰维斯特产的鹿肉和野猪肉食用，会产生一股厚实且层次丰富的榛果风味。

森兰维斯石盐花

Siranbis
Rockodo Lotus

门　被子植物门

纲　折子叶植物纲

目　晶花目

科　晶蜡花科

石盐花生长在森兰维斯高山上的岩石表面和悬崖边，它有一个结实的枝状茎，可以深深地固定在岩石的缝隙和裂缝中。其茎上覆盖着厚厚的蜡质角质层，有助于保护它免受经常遇到的恶劣的风和极端温度的影响。石盐花有大而坚韧的花朵，以银白色为主。这些花靠深埋于石缝中的粗壮的茎秆支撑，可以抵御强风的侵袭。石盐花的叶片宽大，呈深褐色，这些叶子上覆盖着微小的类似毛发的绒毛，有助于捕捉水分，防止植物在烈日下干枯。这些叶子沿茎部呈螺旋状排列，由薄而灵活的叶柄支撑。石盐花是一种坚韧的植物，能够适应极端的环境。它能够依靠其深层根系从岩石深处获取水分和养分，从而在长期干旱的环境中生存下来。由于其拥有坚固的茎和具有保护作用的角质层，因此石盐花能够抵御大风和极端的温度。

森兰维斯揽星蝶

Siranbis
Star-Crossed Butterfly

门	节肢动物门
纲	晶虫纲
目	漫翅目
科	拟翅科

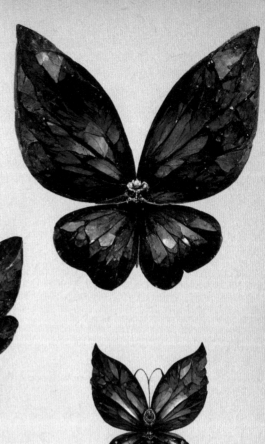

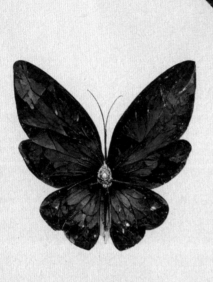

揽星蝶栖居在森兰维斯的高地之上，是一种大型蝴蝶，拥有着似乎吸收了周围所有光线的星夜般的宽大翅膀，翅展可达25厘米，但即使破蛹而出后也无法飞行。从生物学的角度来看，揽星蝶无法飞行是由于遗传异常导致它们的翅膀发育不良，翼身薄弱，无法产生足够的动力来让它们飞翔。尽管存在这种限制，揽星蝶还是以多种方式适应了它们的处境。它们已经进化出强壮的触足，能够轻松地跳跃，并通过翅膀帮助自己平衡。揽星蝶的翅膀虽然丧失了飞行的意义，但仍然是它们生物学意义上的重要组成部分。它们翅膀上复杂的图案有多种用途，包括吸引配偶和帮助调节体温。翅膀也适应了它们不飞的生活方式，坚固耐用的结构使它们能够承受因跳跃造成的磨损。它们的身上还覆盖着一层特殊的鳞片，有助于保护翅膀免受损坏并保持水分。

附记录

"揽星蝶"这个名字是居住在森兰维斯高地上的通灵者一族起的，这种不会飞只能匍匐前进的小家伙似乎是距离星辰最遥远的蝴蝶了，但生性浪漫的通灵者却赐予它们上揽星辰之名。也许他们认为，抬头仰望星空的那一段距离，谁也不比谁更远，谁也不比谁更近。

Mapernio Civilization

玛佩尼奥位于整片大陆的西里半岛，周围是郁郁
葱葱的雨林、连绵起伏的山丘和纯净的海滩。
这里自古便有着繁荣的农业和丰富的自然资源，盛产
大米、椰子、橡胶和柚木等。这里有着整片大陆最为
广阔的雨林，雨林面积占国土面积的 70% 左右，是物
种形态最为丰富的地区之一。肥沃的土壤、资源丰富
的雨林和热带气候使其成为理想的农业之地，这构成
了玛佩尼奥经济的主要支柱。除此以外，这里还有发
达的手工业，精致的纺织品远销各国，名扬四海。

玛佩尼奥这片土地上遍布着古老的遗迹和神圣的寺
庙，传统的生活方式仍然深深扎根于人们的日常生活
中。从清晨的施舍仪式到晚上的寺庙供奉，精神信仰
在玛佩尼奥人的生活中起着核心作用。全年大小节日

不断，礼仪众多，人们日常生活中的许多行为都严格遵照自己的信仰，因此社会稳定，阶级固化情况严重。

除了丰富的文化和精神内涵，玛佩尼奥也是一个繁荣的艺术之乡，传统的舞蹈、音乐和戏剧是该国文化的重要组成部分。

玛佩尼奥的美食是另一个亮点，其特色是独特的风味和混合香料，有一股特殊的自然风味。这里流行将各种热带水果与生肉一起食用，口味上以刺激性的酸味和辛辣为主，难忘的风味不断吸引着各地的游客。

玛佩尼奥绿影蝶

Marpernio
Emerald Luminescent
Butterfly

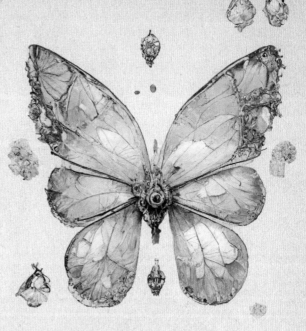

门	科切丝六足门
亚门	玛佩尼奥亚门
纲	滤晶彩镜纲
目	晶翅目
科	鳞粉科

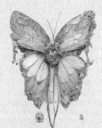

　　绿影蝶栖居在玛佩尼奥的热带丛林中，是一种大型蝴蝶。雄性绿影蝶和雌性绿影蝶有极大的区别，雄性的翅膀更为短小圆润，而雌性除了拥有大而美丽的翅膀外，还有两根修长的尾翼。绿影蝶的翅膀上点缀着金色和粉色的斑点，在阳光下闪闪发光。其翅膀上的金粉斑点有双重作用：它们能吸引授粉者前来，也能反射光线，帮助绿影蝶在光线昏暗的森林里飞行。另外，其翅膀上发光的绿色鳞粉能使绿影蝶完美地融入周围的树叶中，并躲避捕食者。绿影蝶的结构也特别精致，当它在该地区丰富的花朵中采食花蜜时，可以优雅而准确地飞行。它的探针是一个长长的、像稻秆一样的口器，专门用于提取花蜜，能够有效地收集食物。这些身体结构的特点加上其令人印象深刻的敏捷性和穿越密集植被的能力，使绿影蝶成为这个生态系统中高效和有效的授粉者。

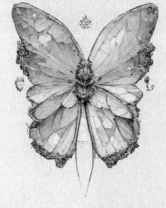

◆ 绿影蝶幼蝶

附记录

绿影蝶是玛佩尼奥雨林中标志性的蝴蝶种类，其生命周期覆盖了整个夏天。雌性绿影蝶翅膀上的翅片与鳞粉被运用到当地的许多图腾之中。

玛佩尼奥莉莉莲

Marpernio
Cabusto Lily

门　被子植物门

纲　双子叶植物纲

目　晶莨目

科　晶莲科

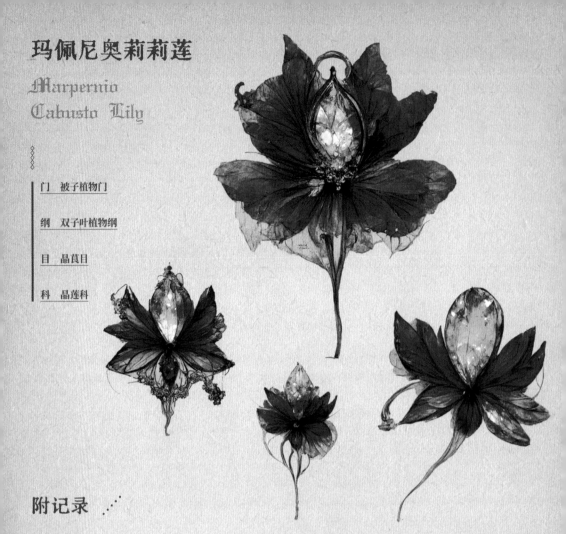

附记录

莉莉莲因其捕捉小型昆虫的能力，吸引了很多人想要在家种植这种植物，但莉莉莲的根系错综复杂且极其娇弱，需要在广阔的土地中自由地伸展，无法在盆中很好地生存，因此只有相当大的庭院才能负担得起一株小小的莉莉莲。在这个过程中，它捕食昆虫的作用便渐渐弱化，取而代之的是作为富裕和体面的象征。

莉莉莲是一种独特而神秘的植物，原产于玛佩尼奥的热带雨林，以其充满活力的红色花瓣和不寻常的捕食昆虫的能力而闻名。莉莉莲有一个强壮的茎，支撑着它大而鲜红的花朵。它的花瓣厚实而柔软，散发出许多昆虫无法抗拒的淡淡的甜美香气。然而，莉莉莲与其他花卉的不同之处在于，它能够捕捉和吃掉被其花蜜吸引的小昆虫，它有一种特殊的机制，可以捕捉和消化昆虫，为它提供在恶劣的雨林环境中茁壮成长所需的营养。野外的莉莉莲是一种美丽而迷人的植物，吸引着雨林中的旅人。

玛佩尼奥彩虹菌

Mapernio Rainbow Fungus

门　担子菌门

纲　晶系担子菌纲

目　彩菌目

科　晶菇科

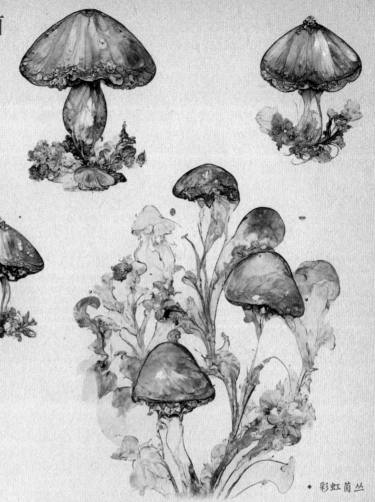

◆ 彩虹菌丛

附记录

玛佩尼奥雨林中还生长着另一种纯白无瑕的叫奶团菌的菌类，看着十分可口，实际有剧毒，人食用后在30分钟内便会腹泻不止，脱水而亡。很久之前，玛佩尼奥时局动荡，常有难民逃入雨林中，饥饿之下，多数人会选择外表更像食物的奶团菌，而对彩虹菌避之不及。不知是谁勇于尝试做了第一人，才让彩虹菌进入了人们的视野，但很快又有人发现难民的尸体上生出了大堆大堆的彩虹菌，心情又复杂起来。有争议说，彩虹菌作为食物不太"体面"，也有人毫不在意，仍爱得深沉。

彩虹菌主要生长在玛佩尼奥的雨林地区，在安托尼亚的西海岸地区也有分布，彩虹菌不能产生光合作用，是一种腐生型菌类。彩虹菌喜欢潮湿的环境，极易在被腐叶覆盖的土壤、动物尸体上生长繁殖，巨大的树根和树洞中也经常能发现它们的身影。彩虹菌呈伞状，个体之间的结构差异不大，但个头不一，菌帽的直径通常为3厘米－10厘米，有的边缘挂着褐色的菌丝和菌环。彩虹菌为无性繁殖菌类，主要靠游动孢子在风中传播繁殖，每年的生长期在5月－11月，会分泌一种产生甜香的物质，可以直接水煮食用，也可用于制作甜点和美酒。不过很多人知道彩虹菌经常生长于尸体之上，相当抵触，且彩虹菌颜色多变，大多数人认为它有毒，其实彩虹菌不仅无毒，煮熟后反而多汁香甜，食用后可产生饱腹感用以充饥。

玛佩尼奥 "人鱼之心"

Mapernio the Heart of Mermaid

门	脊索动物门
纲	哺乳纲
目	褐绒目
科	晶蝠科

附记录

"人鱼之心"这个名字是一位旅居日暮川的诗人起的，因玛佩尼奥地区并不靠海，对于神秘海洋的想象充满了敬畏和向往之情。"人鱼之心"作为一种居民日常生活中能负担得起的精美饰品，在民间享有很高的地位。取这样一个浪漫的名字，也是寄托了玛佩尼奥普通人的美好向往和心愿。

寓意：你是远方海洋的浪漫和欢喜

"人鱼之心"是玛佩尼奥的居民用鱼姬草的枝叶和花制成的首饰，通常有耳环、手链和项链等。玛佩尼奥的居民会在夏末时节将水灌满鱼姬草田，这样果子就能轻松地浮起便于收集，也不容易被损坏。鱼姬果采摘时呈月白色，经晒制后可以透出嫩粉色。玛佩尼奥的居民会将一种雨林特产的透明树脂包裹其上，高温烧制后能呈现出近似琉璃的透明质感，质量较轻，保存时间久，但成品和金属相比娇弱很多，容易产生划痕。玛佩尼奥的居民崇尚自然，因此也会将新鲜的鱼姬草叶片缠绕其上，还原一种原生态的质感。

玛佩尼奥莓莓浆果

Mapernio
Rouge Berries

门　被子植物门

纲　双子叶植物纲

亚纲　簇莓花亚纲

目　帕蔓花目

科　莓露果科

附记录

玛佩尼奥的居民多有信仰，少食肉，对自然界的生灵较为尊重，尤其是鸟雀，认为它们是神的使者，因此莓莓浆果这类深受鸟类喜爱的水果的地位也很高，一般只有在庆典时才会被居民大肆享有。盛夏的万神节，也是莓莓浆果成熟的季节，居民会大量地采摘，制成浆果铃请小动物们品尝一番。集市上也会售卖各类用莓莓浆果制成的糕点，到日落时分，每个人手上都会提上一两个用布诺宽叶芋仔仔细细包好的美食，欢欢喜喜地回家去。

莓莓浆果是一种多见于玛佩尼奥地区的味道酸甜的水果，青陵川和班塞尔平原也有分布，但作为水果鲜为人知，人工栽培食用者较少。莓莓浆果喜爱温暖潮湿的环境，对土壤的要求不严格，易生长，但在气温低于8℃时会生长缓慢，进入休眠期，直到春天来临时再度萌动。莓莓浆果系灌木，高为70厘米－90厘米，枝主要呈草褐色，覆有细小的尖刺。成熟的叶片呈长橄榄形，新生小叶为圆卵形，叶片上有灰白色的细绒毛。莓莓浆果的果实多为橙红色，也有少部分呈青黄色，果实表面有短绒毛，直径为1厘米－2厘米，果期在6月－8月。其形状为不规则的球体，多汁多籽，成熟时味道酸甜，是野生雀儿和松鼠等小动物的最爱。

玛佩尼奥莓莓浆果铃

Mapernio Berries Wind Chimp

附记录

玛佩尼奥地区主要是小农社会，拥有旱涝分明的两季和资源丰富的雨林。因此，这个地区的人们"靠天吃饭"的思想十分根深蒂固，"万神节"便是用来祈求上天庇佑的特大祭典。这一天，人们会天不亮就起床，携家带口地寻一片宝地挂铃，以求得到最早的"响铃祝福"。接着，他们就在附近守着，拿出用布诺宽叶芋包好的糯米饭团，一家人便盘腿坐下耐心地等待着风声。莓莓浆果通常会很快吸引来小动物们，它们吃得差不多以后，往往还没到中午呢，大家便心满意足地收好写有自家姓名的纸条，赶着去集市里参加下一个活动啦！

用途：**万神节祈福道具**

莓莓浆果铃是玛佩尼奥地区一种手工编织的植物风铃，保留时间很短。一般由麻线、细柳条和红色浆果的果子及叶片编织而成，造型各异。通常底部会坠有几颗大铃铛，有时浆果中间也会藏匿一些不起眼的小铃铛。稍有动静，整串浆果铃便会发出清脆好听的声响，是人和自然间非常可爱的互动。玛佩尼奥地区的人们通常会在万神节的早上就在街头巷尾挂满莓莓浆果铃，旁边会用信纸附上每家每户的姓名，莓莓浆果本身会吸引大量的雀儿、松鼠和别的小型动物，玛佩尼奥的人们会根据这些动物来调整莓莓浆果铃悬挂的高低，比如悬于房梁上的是给雀儿吃的，矮桌上方的是给小松鼠垫脚的。玛佩尼奥的人们对自然和动物的保护导致这一地区的动物们毫不怕人，在万神节的时候会大大方方地窜出来享用美味。那些动物进食的时候会摇动铃铛，会让整个城镇被声音大小不同的清脆铃音环绕，被当地人认为是神的祝福。所以，他们会在浆果铃旁附上姓名，那些最先被摇铃的人代表着无上的眷顾，会受到周围人的羡慕与称赞。

玛佩尼奥布诺宽叶芋

Mapernio Booroh Plant

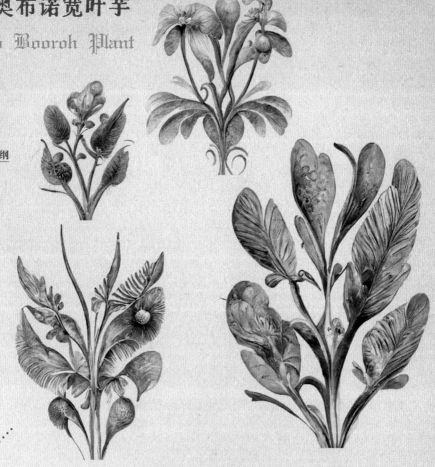

门 被子植物门

纲 单子叶植物纲

目 阔叶深柄目

科 宽叶科

属 芋帽属

附记录

布诺宽叶芋在玛佩尼奥是常见的食品包装材料，可在图兰可等寒冷地区却是奢侈的观赏植物，放置它的房间必须永远保持着最温暖适宜的温度，这种要求是等闲家庭不可负担的。若在谁家能看到一株翠绿饱满的布诺宽叶芋，则代表着其主人拥有精致富足的生活调性。原来换片天地，"平凡的小英雄"也是让人不可亵玩的"富贵公子哥"呢。

布诺宽叶芋是玛佩尼奥雨林地区常见的一种常绿藤本植物，植物的叶片宽大而有长柄，叶形变化较多，从幼龄期到成熟期各有不同。布诺宽叶芋在幼龄期时，叶片呈狭长的卵形，较为完整饱满，而在趋于成熟期时则会呈箭状开裂。布诺宽叶芋喜欢温暖潮湿、通风性良好的环境和富含腐殖质、排水性良好的土壤。耐寒性较差，适宜温度为20℃－30℃，若气温低于10℃则会生长缓慢甚至停滞，叶片会加速开裂，变得枯焦卷曲。布诺宽叶芋的叶片宽大轻薄，且自带一股清香，当地人常用其包裹谷米蒸食，据说食用后可以缓解暑热，集市上也经常用它来包装新鲜的肉类蔬果等。"布诺"在当地的语言里是"平凡的小英雄"的意思，意指这种宽叶芋虽然常见，但深受人们的喜爱。

玛佩尼奥粉笺小船

Mapernio Valentine's Shell

寓意：此情天知

附记录

每年5月-8月是玛佩尼奥雨水最为充足的季节，河水充盈，形成各大水道，被认为是深受天神祝福的日子，于是从5月大雨初始一直到月末都是河神节，人们互相庆祝以感恩上苍。历史上从5月开始，普通居民出门便会掬一捧河水拂面以求神明眷顾，而门第高者则会在河岸边放粉笺小船，举办隆重的祈福仪式。在宗教信仰浓厚的玛佩尼奥地区，平时很少出门的小姐在这个月也可在家人、侍从的陪伴下出祈福出游，而公子哥们则会带上约上三五好友泛舟湖上，隔岸观美人，饮酒歌唱。河神节因此渐渐变成了结缘交友的好时机，粉笺小船也从祈福之物变成了寄情之物。因《菩音录》中教诲名门闺秀不能轻易与陌生男子交谈，怀春的小姐们就会提前精心制作粉笺小船，将自己的贴身信物与府邸信息锁于其中，在佳节时朝着河心的某双眼睛的方向推去。至此，一半留予上天，一半深藏心底，无数的美梦或是悲歌，便随着那个小小的粉笺小船漂去了。

玛佩尼奥粉笺小船是由未成熟的香玉南瓜掏空制成的，直径通常在10厘米左右，缀以装饰和文字，可漂流于水上，是玛佩尼奥地区《菩音录》中负责传讯结缘的圣物。香玉南瓜是玛佩尼奥地区独有的产物，后被广泛传入世界各地。香玉南瓜喜欢雨水充足的地方，雌雄同株，果实未成熟的时候呈桃红色，成熟后为暗红色，不可食用，但天然带有一股清香，是夏季驱虫的好物。制作粉笺小船时，依靠当地传统技艺从果实中部将香玉南瓜挖空，切缝处用特殊的卡锁结构修饰，只需特定的手法就能使其严丝合缝，在水中漂流时无论怎样颠簸水都不会渗入内部。

玛佩尼奥黛影蝶

Mapernio Shadow Butterfly

門　科切丝六足门

亚门　玛佩尼奥亚门

纲　滤晶彩镜纲

目　彩翅目

科　黛粉科

◆ 黛影蝶雌蝶

　　玛佩尼奥黛影蝶是生长在玛佩尼奥森林里的一种数量稀少的小型蝶种，是少数不能形成虫卵的蝴蝶，只能将大量的卵黄和原生质排于其他蝴蝶废弃的蝶卵中，再持续一夜不停地分泌唾液，不断地舔舐修复才能形成一个完整的虫卵。其身体表面覆有黑色的有黏性的鳞毛，可以轻易附着在阔叶植物上，不会被雨水冲刷掉。黛影蝶自幼虫期就主要在夜间活动，喜欢爬到树枝最高处靠一根丝悬挂沐浴在月夜星光中以汲取能量，太阳出来时会迅速寻求阴暗隐蔽处，进入休眠状态。成虫仍然保持着这样的习性，但经过多次蜕皮后，身长可从3毫米-5毫米长至5毫米-8毫米，夜晚时会捕食一些会发光的黑晶蚜虫。结蛹期一般为15-20个恒星日，破蛹而出后会长出黑色的翅膀，在黑夜中几乎不可见，且黛影蝶永远不会丢弃自己的蛹，反而会吐出异彩的丝不断包裹修复蛹，将其永远携带在身边，像是带着一个安全的家。白天时，黛影蝶会找一处隐秘的洞穴，遁入自己的蛹进入休眠状态，直到夜晚才出来采食蓝夜花的花蜜。值得一提的是，黛影蝶每振翅8次就会闪出幻彩荧光，从亮蓝色到黛紫色，颜色各异，但很快又会消失，再振翅8次又会闪烁，在黑夜中异常迷幻。

附记录

　　黛影蝶自胚胎期就没有属于自己的保护壳，成虫后携蛹而行，遁于黑暗中，身体却能闪烁，因此心理学家专门以其命名了一种人格类型，称为黛影蝶人格。也有人将其调侃为黛影蝶综合征，用来指代幼年时缺乏安全感、表面敏感安静的拥有艺术家特质的人。这种人通常是直觉敏锐的、感性的、理想的，因此也极富灵气和创造力，有时有抑郁倾向，是白天钻入树洞的蝶，是独属于夜的精灵。

◆ 黛影蝶雄蝶

玛佩尼奥晶洞甲锹

Mapernio Cave Lucanidae

◇◇◇◇

门	节肢动物门

亚门	晶甲六足亚门

纲	彩甲纲

科	晶背科

当地居民非常喜爱这种温柔憨厚的小家伙，时常会带着孩子们到当地的矿洞内探险。当地居民偶尔会带几只玛佩尼奥晶洞甲锹离开冰冷潮湿的矿洞，去看一看外面的世界，看一看湛蓝的天空、茂密的植被。也有当地居民会把玛佩尼奥晶洞甲锹带回家中，但它们会想尽一切办法回到矿洞，会破坏绝大多数器皿，甚至也会让自己受伤。

◇◇◇◇◇◇

玛佩尼奥晶洞甲锹的前翅质地坚硬且晶化，形成鞘翅，后翅较为柔软，横叠于鞘翅下，静止时在甲背中央会相遇成一条直线。它们的身体中有一个腔体，可以自由地收缩小犄角。雄性成虫体长为6厘米－10厘米，雌性成虫体长为4厘米－7厘米，其甲壳表面会呈现出多彩的颜色，根据矿洞矿产颜色的不同，它们也会随之改变"保护色"。即便它们并没有什么天敌，它们的甲壳也很重，这是与生俱来的保护壳，可以在矿洞小范围塌方的时候提供保护，所以，它们的飞行距离一般都为5米－8米，一生的光景都只在一小块区域度过，有些甚至没有飞出过晶矿洞，没能看一看彩虹，没能感受一下阳光的温度，没能嗅一嗅漫山的花香。它们会把从洞外吹进来的花瓣、落叶等拼接起来，浅浅地埋在土中让其随意生长，

有人也称它们为"花匠"，但它们与玛佩尼奥园丁鼠一样很勤劳，它们在矿洞中担任着"矿工"的职责，晶矿洞的"除渣"任务几乎都要交给它们。它们用身体将因生长破裂的初生矿晶搬离生长根并将其碾碎吞食，这样就不会阻碍下一批生长出来的晶矿，所以它们的努力影响着一整个晶矿洞的生态平衡。

它们是这片大陆上最早的一批居民，憨厚可爱且勤勤恳恳。它们刚开始繁衍时，这里的晶矿还如同草坪一样，还没出现晶林、晶洞等，当时大陆上还没有出现携带晶花花粉进行传播的晶蝶，所以玛佩尼奥晶洞甲锹也是整个大陆上最早一批传播晶种的"打工人"，并且它们分泌的唾液也会帮助晶花茁壮成长。

◇◇◇◇◇

玛佩尼奥园丁鼠

Mapernio Farmer Hamster

门	脊椎动物门
亚门	脊椎动物亚门
纲	哺乳纲
目	食晶目
科	晶鼠科
亚科	园丁晶鼠亚科

◆ 园丁鼠 晶绒尾

附记录

玛佩尼奥园丁鼠从幼年状态起就被很长的绒毛包裹着，多层多簇的绒毛呈现哑光的质感，但由于玛佩尼奥园丁鼠每个毛孔里有超过80根细细的绒毛，并且绒毛的末端还有数根分叉，所以生活在玛佩尼奥地区的它们总能从晶菇群里带出来点什么。玛佩尼奥园丁鼠凭借自己超强的工作精神，日日穿梭在它们"饲养"的晶菇群里。它们从山的另一边找到好种的晶丝对晶菇群进行升级，用身上的绒毛粘很多晶丝，直到通体被装点得晶莹剔透，所以它们是名副其实的"园丁"。

玛佩尼奥地区遇到区域性干旱时，玛佩尼奥园丁鼠养的晶菇们会散发出一些苦味，这让园丁鼠很是难过，于是它们总会跑到晶菇旁边对着天空跳起属于园丁鼠的祈雨舞，偶尔在森林中砍柴的当地居民会看到这可爱的一幕。

玛佩尼奥园丁鼠常居住在晶菇群附近，对居民友好，且帮助居民照顾可食用的软晶菇，自己则将较硬且覆盖较多晶石的吃掉，在村庄中总能听到居民对这些小家伙的夸奖。

每隔30个恒星日，园丁鼠的尾巴会更替一次，换下来的尾巴会在数日内快速变成晶菇林。成年的玛佩尼奥园丁鼠的尾巴会在更替2-3次后长到20厘米-25厘米，并且会携带晶丝与晶种，形成了非常健康的"森林闭环"。

玛佩尼奥地区被大量的森林包围，四季雨水丰富，偶尔会出现植物枯萎和大量缺水的问题。出现这样的问题的原因多是玛佩尼奥地区大多是大叶植物，并且植物的基因有缺陷，导致根茎扎得不够深，锁水能力就很差，再加上区域性吸水性植物饱和，出现植物互相争抢地表水的情况，最终会出现偶尔的区域性干旱。这可把我们的小玛佩尼奥园丁鼠们急坏了，无法溯究其中原因的它们一旦遇到区域型干旱，愁得直挠脑袋。

玛佩尼奥金闪虫

Marpernio Glamourae Bettle

门	节肢动物门
亚门	晶甲六足亚门
纲	彩甲纲
科	晶背科

◆ 金闪虫的身体闪烁着
明亮的光

附记录

　　金闪虫是栖居在玛佩尼奥雨林的一种小型甲虫，数量多，一般活跃于春夏时节。它的外表在青色和蓝色之间变幻，因背部能发出极强的金色光芒而被称作金闪虫。金闪虫的这种光是通过生物发光产生的，生物发光是通过荧光素和萤光素酶的化学反应实现的，这两种物质都在甲虫的体内产生。金闪虫产生的金光有几种功能，其中最重要的一个功能是交流。金闪虫用它的光来吸引配偶，雄性和雌性使用不同的闪光模式来相互交流。这种光也被用于防御，因为明亮的闪光可以惊动捕食者并帮助金闪虫逃跑。除了生物发光能力外，金闪虫还拥有坚硬的外壳和强有力的下颚，它用这些来保护自己和捕获猎物。它以小昆虫、植物和水果为食，是玛佩尼奥雨林生态系统的一个重要成员。

　　金闪虫因其闪光的特性而备受人们的推崇，人们会大量捕捉它们，将其封存到某一器皿内作为装饰，被称为"屋檐下的太阳"。但在这种情况下，金闪虫的存活率极低，一般不超过3个恒星日，死后光芒也会消失。大家族中有专门在春夏时节捕捉和替换金闪虫的仆人，其地位比一般仆人要高，拥有"屋檐下的太阳"也因此成了当地家族实力的体现。

玛佩尼奥紫妃蝶

Marpernio Majestica Purpurata Butterfly

附记录

紫妃蝶是一种非常机警灵敏的蝶种，不轻易与人类靠近，即使是在玛佩尼奥这样注重动物与人和谐相处的地区，紫妃蝶对人类还是避之不及。曾有人因其美丽的外表想要人工养殖这种蝶种，但远离了雨林的紫妃蝶难以生存，最多挺过幼虫期，最后会变成一颗毫无生机的死蛹。它用生命追寻着自由，尽管前方危机重重。

门　科切丝六足门

亚门　玛佩尼奥亚门

纲　滤晶彩镜纲

目　彩翅目

科　黛粉科

　　紫妃蝶是一种体型很小的蝴蝶，只生活于玛佩尼奥的热带雨林地区。幼虫时期的紫妃蝶主要呈黑褐色，身上布满毒刺，寄生于腐木之中，只在春夏时活动。它的结蛹期在18个恒星日左右，成蝶后翅膀上有精致的蓝紫色斑纹和闪亮的鳞片，翅展只有大约3厘米。尽管它的体形很小，但紫妃蝶是一个强大的授粉者，它以各种热带花卉的花蜜为食，并帮助将其花粉传播到整个雨林。它细长的探针使它能够深入花中获取甜美的花蜜，轻巧的身形和灵活的飞行动作使它能够在茂密的树叶中轻松穿梭。除了扮演授粉者的角色外，紫妃蝶也是各种雨林动物的重要食物来源，包括鸟类、蜥蜴和小型哺乳动物等。它明亮的颜色可以警告潜伏的捕食者它含有剧毒，使它不容易被吃掉。

玛佩尼奥岩晶蜓

Marpernio Minerals Dragonfly

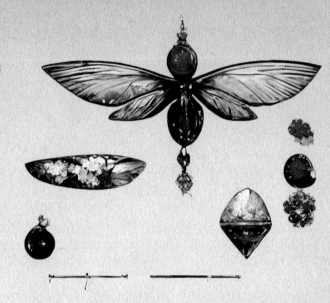

门	节肢动物门
亚门	晶段六足亚门
纲	腹鳞纲
目	鳞彩翅目
科	猎宝科

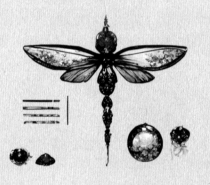

◆ 不慎被封存在
矿石内部的岩晶蜓

玛佩尼奥岩晶蜓是一种栖息于玛佩尼奥茂密森林的小型昆虫，有着闪亮的红色金属光泽的翅膀和青绿色的身体，它们不以昆虫和其他小动物为食，而是专门以矿物和岩石为食。玛佩尼奥岩晶蜓利用其锋利的下颚能够掰下小块的岩石和矿物，然后将其磨碎并轻松地吃掉。从生物学的角度来看，岩晶蜓以矿物和岩石为食，这在昆虫和无脊椎动物中非常不寻常。它们从无机物中提取营养物质的能力可能来自其消化系统的特殊适应性。一种说法是它们的肠道中存在共生细菌，这些细菌能够分解并从它们食用的矿物和岩石中提取营养物质。另一种说法是岩晶蜓已经进化出了专门的酶来帮助消化这些无机物。除了其独特的消化系统，它们闪闪发光的金属翅膀上还有一层矿物保护层，这有助于保护翅膀不受损害。它们身体的颜色也能作为伪装，帮助它们融入岩石和矿物丰富的环境中。

附记录

岩晶蜓是人类重要的伙伴，由于它能啃食一些硬度不高的矿石，因此可以帮助人类不费分毫之力就能提取出比较完整的珍贵矿石。但缺点是一只岩晶蜓的食量有限，啃食速度也很慢，剔除一颗宝石的杂质耗费的时间远远超过其他人工方法，因此只有提取十分珍贵、结构复杂的宝石时才会寻求岩晶蜓的帮助。

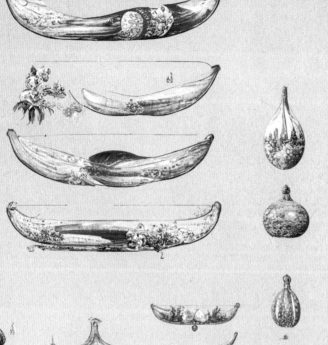

玛佩尼奥晶仓芭蕉

Marpernio
Gem Plantain

附记录

生活在森林中的宝仓晶蝶能够预知间歇性的缺水期，它们会提前囤积很多花蜜与碎晶放入空心的玛佩尼奥晶仓芭蕉中，这些预备好的"应急食品"会帮助它们自己度过干旱危机。而这种时刻也是最好的采摘时机，本来空空如也的芭蕉内部被填满，里面琳琅满目，花蜜与碎晶充分结合，更显得晶莹剔透。

◆ 晶仓芭蕉种果

◆ 晶仓芭蕉熟果

玛佩尼奥晶仓芭蕉生长在雨林中光照较充足的区域，玛佩尼奥地区四季雨水都很丰富，因此它们必须选择阳光充足且地势较高的区域，因为它们的根系脆弱，不能长期泡在积水中，循着森林的缓坡就能找到它们，属多年生草本植物。植株高可达5米，叶片呈扁圆形，前端微卷，叶面有倒刺，背面有短绒且有宝石般的光泽。其结出的浆果呈三棱状，空心，肉质表面光滑且有细小的点状孔洞，内壁附着较多种子，种子的颜色与各色晶石的相似，成熟后表皮会风干变脆，种子会从表皮上的点状孔洞掉出来。

在下雨的时候，雨点轻轻打在玛佩尼奥晶仓芭蕉表面上，如同数百个沙锤艺术家在共同演奏。随着雨水被风吹散，雨声仿佛有节奏感的音乐，淅沥作响，是难得的林间小趣。

门	被子植物门
纲	单子叶植物纲
目	晶蕉目
科	仓蕉科

玛佩尼奥青翎蝶

Mapernio Geovas Butterfly

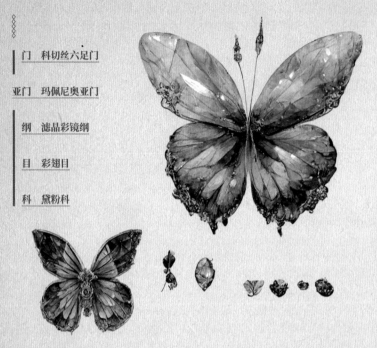

门　科切丝六足门

亚门　玛佩尼奥亚门

纲　滤晶彩镜纲

目　彩翅目

科　黛粉科

◆ 人工培育的优质高着色个体

附记录

培育一只青翎蝶的时间和劳力成本非常之高，而这一切的主要原因便是它破茧以后可以看懂特殊的人类手势，并能与圣象沟通。玛佩尼奥圣象在当地人民的心中是神在人间安排的法官与监督者，而它们只服务于人间的最高统治者，因此每逢大型活动时，都会有圣象伴随着国王出行。这些高傲的圣象在国王的几个简单手势下便能进行表演，而对别人却一概不理。这样的现象令普通百姓对国王的威严深信不疑，而这一切的秘密其实便是那藏在耳中的小小的青翎蝶，它们是统治阶层心照不宣的秘密。

青翎蝶是生活在玛佩尼奥地区的大型人工蝶种，它们的数量被玛佩尼奥王宫严格地控制着，平民很少知道它们的存在，更不用说外族人了。青翎蝶自虫卵时期就由专门职员看管，它们被仔细地放置于一格格的蜂巢纸中，那是一种模仿蜂巢结构制成的木浆纸，每一只青翎蝶就在这里度过自己的童年和青年时期，以人工调制的营养液为唯一的食物。青翎蝶从破卵到结茧大概需要3个月，而破茧而出则需等待5年之久。成年的青翎蝶的翅展为15厘米－18厘米，变幻莫测的青绿色鳞片如孔雀羽毛一般雍容华贵，但它们最为人称道的还是其极高的智商。青翎蝶可以识别非常多且复杂的人类手势，并传达给玛佩尼奥圣象，指挥它们工作。据传最早的野生青翎蝶与玛佩尼奥圣象是寄生关系，它们的一生都栖息在圣象的耳朵内。这一神奇的现象最早被汇报给了国王，后来野生的青翎蝶就渐渐消失了，几百年以后，这一说法也变成了传说。

玛佩尼奥橙玉珠

Mapernio Apricot Pearls

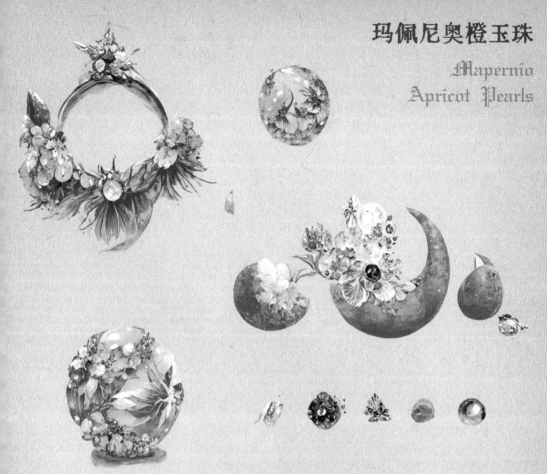

附记录

橙玉珠是玛佩尼奥地区特产的人工装饰宝石，其核心原材料是雌雄同体的植物——落橙花结出的果实。这种果子的质感如刚剥了壳的水煮蛋般软弹，成熟后就会滚落在地破碎开来，有橙色絮状物随之掉落，能轻易地粘在小动物的身上并被带去远方，完成传播种子的任务。玛佩尼奥的居民发现若将这种果子收集起来，用树胶包裹后晾晒便能呈现出玉石般的质感和光泽，其表面很好着色，可以轻易地在其上绘制一些装饰图案。人们称其为橙玉珠，细闻还有一股清新的果香。将橙玉珠横切开来能看到好看的不规则的橙色丝线物，镶以金属边固定，便是一件上乘的工艺品。

玛佩尼奥的居民很会利用自然，这里有着最大的雨林，物产丰富，居民也很懂得利用自然的优势，就地取材，很多花果树木都在原本的基础上被改造出了新花样。这里培养出了很多植物学家、园艺师、手工艺大师，他们经常作为使者出访各个国家，换取一些本国没有的重金属、农用工具、日常器械等。

门陀罗粉尾水仙

Mantoro Pink Tail Narcissus

门　被子植物门

纲　折子叶植物纲

目　尾百合目

科　彩尾百合科

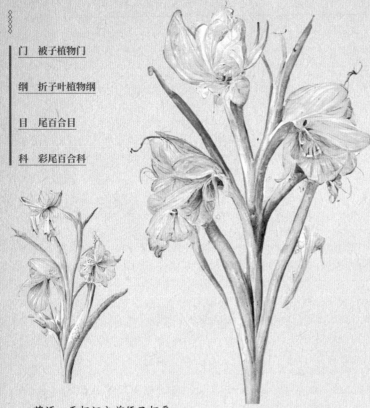

花语：于相识之前便已相爱

　　粉尾水仙广泛分布于门陀罗平原，其生长基因稳定后，花种就迅速传入像威斯特娜这样温暖潮湿的地区。粉尾水仙植株矮小，气味幽香，其叶片由粉鳞茎球的顶端发出，呈狭长的带状，一般从根茎基线处可生发出2-3枝花茎，多者可达6枝。花瓣呈粉色的橄榄形并向外阔生，其边缘微卷，花瓣多为6片，从花心起始向外均匀地展开，花瓣尖端呈翠绿色，花瓣的表面有细密的絮状包裹物，如动物的尾巴般柔软灵动，故得名粉尾水仙。此花喜湿润、喜光、喜肥，适合排水性好的松软土壤，花体在生长前期适凉爽、中期稍耐寒、后期适温暖，花期一般在3个月左右，经过人工培育后可达半年之久。粉尾水仙在门陀罗平原已有1000多年的人工栽培历史，是当地的三大名花之一。

附记录

　　粉尾水仙的外形十分娇媚，花期长，喜水，易存活，尤其适合在室内培育以供人观赏，但种植数量不宜过多，因为其幽香的气味会释放出一种生物碱，若其浓度在密闭空间内达到一定数值后便会令人呼吸短促，很快便让人神情恍惚迟滞，忘记当日之事。传说在1000多年前，粉尾水仙刚被人工培育时，不知是疏忽还是有人故意为之，花房之中常有人中毒，丧失了神志，变得痴傻。千年过后，门陀罗平原的人渐渐都知晓了这一特性，也不再受其影响，但粉尾水仙的寓意却渐渐演变成一种宿命般的浪漫的爱与幻想。

门陀罗莹果草

Mantoro Cororo Plants

门 被子植物门

纲 双子叶植物纲

目 莹草目

科 门陀罗药草科

门陀罗莹果草多生长于门陀罗平原地区，四季皆有，距离溪水越近，生长得越茂盛，可生长到35厘米－45厘米高，其叶片与根茎连接成弧形，叶片长4厘米－5厘米，呈扁扁状，其边缘向内收紧且微微卷曲，形状如鱼钩状。叶柄处是一块长1厘米－3厘米的空心区域，扁平微凹，花萼呈锥状。

莹果草叶子的颜色呈嫩绿色，叶底呈黑绿色，叶子的表面还生长着白色的叶绒。其结出的花呈焦黄色，果实呈团簇状，为橙黄色。其叶片下方与根茎处在雨季结束后会长满松绿色的苔藓，叶片中间有4颗细小圆润的珠子，每一颗珠子上都有环状的纹路。门陀罗莹果草的种子多呈黄黑色，近球形，直径为3毫米－4毫米，花期在3月－5月，果期在4月－6月。它们生长在门陀罗平原的东部，是一种具有丰富的药性和防腐效果的草木，所以门陀罗莹果草是一种非常有特点的植物，一般都生长在地势较低且靠近水源的地方，而且不容易自然地生长出来，所以不常见。

附记录

当地居民常会到野外采摘草药与鲜果，在此期间，有不少人发现了门陀罗莹果草，并且采集其汁液制成药品。但是在首次采集中，有几个采集工人误食了门陀罗莹果草枯萎掉的败果而腹泻数日。因此，门陀罗莹果草就被视为是门陀罗平原的毒物。但实际上，门陀罗莹果草是一种珍贵的药材，专业的植物药剂师将其叶片、根茎进行组合，制成一种可治疗各类疾病的药膏或者药丸。

但是，这些药物都必须由专业人员进行制备、保存，而这一切需要消耗很多时间、金钱、精力等，而且在采摘原材料的过程中，如果遇到骤雨，门陀罗莹果草会散发一阵浓郁刺鼻的味道，吸入之后可以引发心脏衰竭、呼吸困难、头晕目眩等症状。

红羽金雀家族

Red Feather
Chickadee

门	脊索动物门
纲	鸟纲
目	晶雀形目
科	丛林雀科
属	林雀属

红羽金雀家族生活在玛佩尼奥碎石带林间，其体色大部分呈红色，羽毛边缘有鎏金质感的绒毛，眼周晕染着特殊的淡黑色。它们在生长阶段毛发会发生变化，羽色从如红玉般闪亮的赤红色逐渐蜕变成鎏金色，羽翼丰满而洁净，如同黄金包裹着红玉。它们是最具有灵性的一类生物，善良温顺，但对待猎物却是十分凶残的。

它们有18条独立的切风羽翅线，其中有5条是赤红之色，有16扇鎏金羽扇，羽冠呈圆锥形状，其上有淡黄色的纹路，用手触摸能感受到特殊的如丝绸般细腻温润的质感。这些羽毛的硬度和柔韧性极好，耐磨且很轻盈，可以让它们在低空掠过时不必担心与林间的各种障碍物摩擦与碰撞，这些特性让它们可以很好地适应不同的天气与复杂的地形。

附记录

红羽金雀家族曾在贵族圈子里有着极为显赫的地位，而现在红羽金雀家族是不被认同的，银眉红雀炙手可热。红羽金雀家族的血脉是如此的低劣，是不会作为优秀选项被贵族选中的，但在曾经的历史长河中，它们的性格与华丽的外形，外加出类拔萃的速度一直深受各大贵族的喜爱。

红羽金雀家族与银眉红雀雀家族相似，拥有一定的威势，它们的飞行姿态优美而轻盈，在空中翱翔的时候气势逼人，在树枝、藤蔓间穿梭自如。它们是飞行高手，飞行高度能达到 200 米且速度极快。特殊的是它们的飞行高度越低，飞行速度越快，是响当当的"低空杀手"，但这样的速度也伴随着缺点，它们的速度之所以可以超过一般鸟类，是因为它们更善于利用惯性，这导致它们在高速俯冲和低空飞行时没有办法很好地控制飞行的方向，所以贵族们不会选择它们辅助狩猎，而是选择银眉红雀。

Antoinia Civilization

安托尼亚地区沿海、多山，拥有着多样化的景观，包括山脉、丘陵、山谷和沿海平原等。它以风景如画的起伏的山丘、果园和森林而闻名，也以崎岖的、白雪皑皑的高山而被人熟知。此地还拥有许多河流和湖泊，也因此成为钓鱼和旅行的热门目的地。安托尼亚的冬日温和，夏季温暖，气候宜人，沿着海岸线放眼望去是一片清澈的海水、沙滩和岩石悬崖，海鲜物产丰富，当地的美食以新鲜的海产品和当地种植的农产品为主，还生产各种果酒，极为富饶，且航海文明发达，当地居民充满着探索与开辟精神。

安托尼亚地区的建筑以白色为主，蓝色为辅，同时受到浪漫主义思想和古典风格的影响。安托尼亚地区的经济主要依靠旅游业、农业和渔业，美味的海鲜、

广阔的海岸线和充满历史感的建筑都是这个地区的地标。安托尼亚还拥有许多自然景点，如令人惊叹的开普希晶洞穴系统和崎岖的内陆山区。这里还有许多美丽的大教堂和一些展示各国丰富历史和艺术的博物馆，文化艺术繁荣发达。

安托尼亚地区的宗教氛围浓厚，且新旧派之间的冲突日益加剧，但无论是哪派，在当地都拥有统治权，但同时由于诸多小国与城邦并存，此地也格外的开放和包容，是少见的多种文化对立又和谐的地区。

安托尼亚海瑶蝶

Antoinia
Yolandie Butterfly

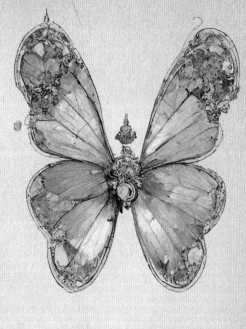

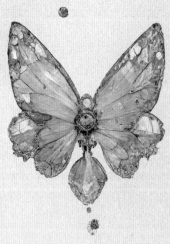

门 安托尼娅六足门

亚门 晶裙六足亚门

纲 晶翅纲

目 鳞晶翅目

科 碎鳞翅科

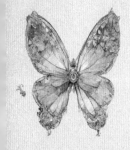

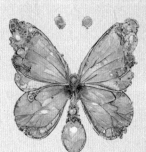

◆ 雌蝶的储囊清晰可见

　　海瑶蝶是一种栖息在安托尼亚地区的小型蝴蝶，通体呈粉色，但在阳光下泛出蓝色光泽，有着精致的充满褶皱的翅膀和开朗黏人的性格。它们是一种充满活力和精力的蝴蝶，喜欢在阳光下跳舞和沐浴在鲜花中。它们最喜欢的消遣是在花与花之间飞来飞去，收集甜美的花蜜。孩子们喜欢追赶它们，试图一睹它们的美丽。海瑶蝶生性贪玩，但也有一颗爱心，它们经常帮助其他昆虫和动物，用它们那纤细的翅膀引导迷路的蜜蜂回到蜂巢，或者为干枯的花朵运水。海瑶蝶具有适应环境的独特的身体优势，它们的翅展约为4厘米，有助于它们在茂密的植被中飞行。雌海瑶蝶的尾部下端会有一个圆形的储囊，里面会存续哺育后代的营养物质。待雌海瑶蝶产卵后，储囊便会脱落，留于巢中。

附记录

　　海瑶蝶拥有乐于助人的性格，因此深受其他动物的喜爱，经常深度参与其他小动物的生活。它们也是一种没有太多防备心的蝶种，尤其在安托尼亚地区，天敌很少，但离开安托尼亚地区的海瑶蝶便会生存艰难，难以应付险恶的自然环境。

安托尼亚变形海胶

Antoinia Chameleo-Jelly

门　刺胞晶腹门

纲　水螅纲

目　晶鳞水母目

科　拟态水母科

◆ 拟态学习中的变形海胶

　　安托尼亚变形海胶也叫卡梅李奥海胶，广泛分布于海洋中，由安托尼亚的研究人员最先发现，最显著的特征便是它可以拟态水母。这种独特的生物有一个灵活的、半透明的身体，使它能够与周围的环境完美地融合。当受到威胁时，安托尼亚变形海胶可以迅速"变身"为水母，并生出有刺的触角来抵御捕食者。尽管它有凶猛的防御机制，但是生性温和，主要以小型浮游生物为食。变形海胶可以改变自己的形状、大小，主要颜色是海水蓝，以便与环境融为一体，这样的伪装使它对猎物和掠食者来说几乎不可见。此外，这种生物变身为水母的能力为它提供了更广泛的活动范围，使它能够毫不费力地在洋流中移动。研究人员还注意到，变形海胶与某些种类的鱼有一种独特的共生关系。当变形海胶变成水母时，它吸引小鱼到它的触角周围，为某些大鱼提供食物，而变形海胶则从周围鱼群提供的额外保护中受益。

附记录

　　安托尼亚变形海胶是一个相对不为人知的物种，很少被人类看到。这种生物居住在海洋的深处，躲避潜在捕食者的注意。然而，近年来关于安托尼亚变形海胶的目击报告一直在增加，导致一些人猜测这种生物可能正在调整自己的生活领域以适应不断变化的海洋环境。

安托尼亚瀚海蓝晶杖
Antoinia Crystal Cane of Oceans

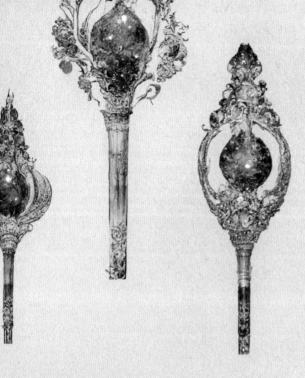

附记录

安托尼亚早期的旧派思想认为人生而有罪，一切平民皆污秽之人，需不断忏悔苦修、检讨自身言行才能获得后世的幸福。比起激荡缥缈的幸福快乐，内心的平和从容更为重要，因此高阶神职人员所用之物多为蓝色、白色这种静谧之色，瀚海蓝晶便是一种绝佳的选择。此杖常置于左袖内，限制左臂的活动，增加神性和庄严感，同时减少与普通人的接触，将杖头置于掌心，轻点别人的面部和肩头，表示祝福或原谅之意。

瀚海蓝晶杖是用安托尼亚沿海地区一种特产的有机蓝晶制成的法器，这种有机蓝晶是一种大型鱼类——冷斐龙狮的腹中的结晶碎片，人们通过捕捉这种鱼来收集这种有机宝石。瀚海蓝晶质地通透，虽然硬度不高，易磨损，但以其层次变化丰富的颜色、瀚渺如星海的质感深得人们的喜爱。5克拉以上的完整原石是很难得到的，且鱼腹中有较多的灰褐色杂质，因此瀚海蓝晶多为人工加工拼接而成，主要为高阶神职人员所用，当地的大家族也有收藏。瀚海蓝晶杖的重点通常在头部，重为500克–1200克，制造工艺考究，完成一支杖的时间在3个月左右，但对于杖身倒无太多纠结，原因是瀚海蓝晶杖多被高阶神职人员置于宽袖之中，杖头握于手中来隔绝与"污秽之人"的接触，因此杖身轻易不用示人。但也有人会格外注重杖身，尤其是老牌家族，他们认为隐秘的地方才是真正决定格调的地方。

安托尼亚合和佩

Antoinia
Couple's Accessories

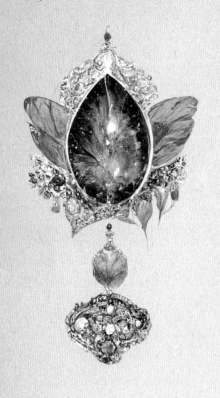

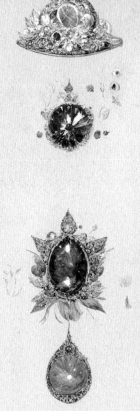

寓意：用古老而高尚的方式爱你

安托尼亚合和佩一般由两块主石组成，橙色宝石是安托尼亚海特产的橘子珊瑚，颜色浓郁，水光饱满，如夏日的橘子汽水一般惹人怜爱。而蓝色宝石主要是深沉神秘的遑玉石，多见于奎维斯顿地区，安托尼亚也产有少量，其颜色从浅蓝渐变到墨黑，有星光的效果，会随角度的不同发出特殊的光效。橘子珊瑚在安托尼亚地区是专属于女孩佩戴的宝石，而遑玉石则属于男子。一般以包金工艺将橘子珊瑚和遑玉石镶嵌成腰佩，随身佩戴，称为合和佩，用以昭告他人心有所属。单身者也可分开使用，女孩可将橘子珊瑚做成戒指或耳饰，男子则将遑玉石用于头冠或手环。

附记录

安托尼亚地区的旧教一派曾有明确的规定：有伴侣者必须佩戴合和佩，以鲜明的颜色敬告旁人自己已心有所属，否则就要被处以鞭刑。而新教运动掀起时，人们便开始便是崇尚恋爱关系的多元与自由。有人会故意不戴以示抗议，或者佩戴多个来表达自己不同的主张。然而一段时间之后，虽新教渐渐繁荣壮大，但大部分信奉新教的人并没有成功实现他们理想中的多元的恋爱方式。不知是主动回归，还是被动选择，目之所及处，仍是规规矩矩戴着合和佩的男男女女们。是庸俗还是高尚？是迂腐还是心之所向？这些问题的答案只有人们自己心里明白。

别名：安托尼亚"瓶中仙"

安托尼亚荧蓝水母
Antoinia Glowy Blue Jellyfish

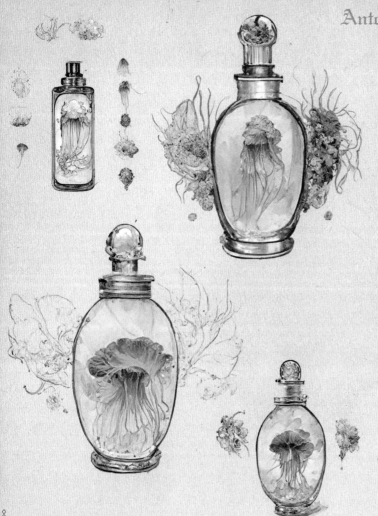

附记录

虽然有"瓶中仙"这样的好名字，但大量的荧蓝水母因其光芒而一生受限。安托尼亚的渔民将其置于精美的瓶中，作为当地特色而输往各地。只要以海水封存，无须喂食，荧蓝水母散发的光足够支撑 20 个恒星日之用，兼备美观与实用性。为了节约运输成本，瓶子通常做得十分小巧，成年的荧蓝水母挤于其中仿佛与瓶身融为一体，生物的形态十分模糊，像是一种好玩的自发光器具。

门　变式滤膜动物门

纲　附粉水螅纲

目　微态海水水母目

科　荧体水母科

荧蓝水母广泛分布于安托尼亚海域，是一种会发出荧蓝幽光的雌雄异体水母，幼体偏粉色，成年后呈半透明的蓝色。水母主要分为伞状的膜和底部的触手，伸缩性很强，最长可达 35 厘米。荧蓝水母主要以海中的浮游生物及藻类为食，且可以保持 10 个恒星日不进食，只需要浸泡于海水之中或沐浴充足的阳光。荧蓝水母的寿命可达 3 个月，并且一直维持发光状态直到生命体征消失 15 个恒星日左右才会变得黯淡。荧蓝水母十分喜欢狭小的空间，只要在海中丢下一个瓶子，荧蓝水母就会自己钻进去。渔民会将其捉回家中作为夜灯使用。

安托尼亚情人蝶

Antonia Valentine's Butterfly

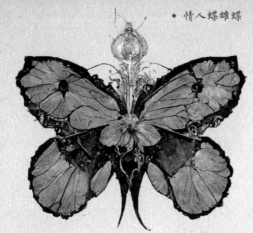

◆ 情人蝶雄蝶

门 安托尼娅六足门

亚门 纹翅六足亚门

纲 彩翅纲

目 鳞彩翅目

科 鳞粉翅科

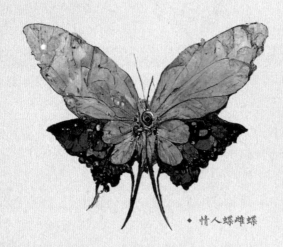

◆ 情人蝶雌蝶

安托尼亚情人蝶是一种大型蝴蝶，常见于安托尼亚的海岸边，是栖居在海中礁石上的大型蝶种。幼虫呈肉粉色，以礁石上寄居的水蟛线虫为食。成虫的身长为4厘米－6厘米，会在宽敞的石缝处避阳结蛹。约25个恒星日后，情人蝶便会破蛹而出，翅展为18厘米－22厘米，强健有力的翅膀结构能实现长时间的海上飞行以寻找礁石，其主要食物是栖居在礁石上的小型爬虫和甲壳动物。雌雄蝶的形态差异较大，但都拥有哑光的花纹，表面有一层防水鳞纹。情人蝶的身体可分泌一种剧毒——E3激素，若不幸进入血液中，可毒死一头幼年坎沙巨象或8个成年人。情人蝶只在春天出现，主要天敌是安托尼亚海上的小型海鸟。

附记录

传说生活在安托尼亚海岸边的居民，他们古老的合婚仪式是在霞光满天时与伴侣划船至安托尼亚海中一片独立的蓝熙礁石上，一起默念合和契约。念毕的瞬间，一对情人蝶就会飞来。若两只都飞落在情人的掌心之内，则代表了神的祝愿，礼成，此缘可结。若其中有负心之人，情人蝶便会停落在此人身旁，在其颈动脉处献以剧毒之吻，因此人们也称这种蝴蝶为"粉色妻液"或"情人眼泪"。听说常会出现两人甜蜜地结伴而行，一人心碎而归的情况，也有人看到情人蝶远远飞来就会惊吓跌海。当地的情侣们总会互相逼迫着前行，胆小之人为躲过情人蝶的诅咒便会两眼紧闭，假装念过契约逃避，伴侣无从得知。而因没有同念合和契约，情人蝶便不会飞来。久而久之，人们纷纷称这个传说是假的，蓝熙礁石上也很少再见情人的身影。

安托尼亚太阳水母

Antoinia Sun Jellyfish

门　变式滤膜动物门

纲　悖热水螅纲

目　悖热海水水母目

科　晶壁水母科

亚科　滤膜水母亚科

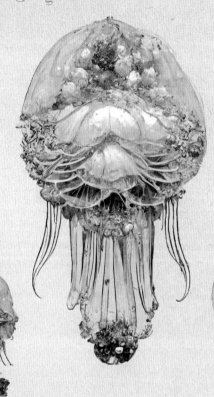

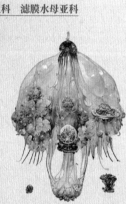

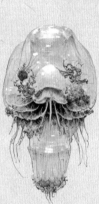

附记录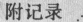

自安托尼亚太阳水母被发现以来，雌性太阳水母一直都被视作悲情的象征，大量的文学和诗歌以它为意象，无数人为它落泪。生而美丽，为何半生葡萄如蝼蚁？

安托尼亚太阳水母是一种出生在海面500米以下的深海水母，平均只有数个月的生命。碟状幼体时期完全无色，需要不断地上浮吸收太阳的光辉才能滋养生命。雌性太阳水母由于体型庞大，移动速度极慢，每次上浮都要花费大半个恒星日才能触及阳光，却在月亮出来时要迅速潜进深海以躲避天敌克莱尔海鳗的追捕，而雄性太阳水母则敏捷得多。它们在吸收阳光后体内会生出璀璨的晶体，阳光好的时候，在安托尼亚的海洋上经常能看见成片的彩虹色的光泽，因此得名"太阳水母"。成年后，雌性太阳水母在交尾后会迅速衰萎，体内的晶石会像死去的珊瑚般迅速黯淡，

呈白灰色。而雄性太阳水母则会越发耀眼，交配次数越多，吸收阳光的能力就越强，所以雄性太阳水母总会在海面上舞动卖弄以吸引异性的注意。雌性太阳水母在交尾后就要匍匐进深海的岩缝以求喘息，体内储藏的能量再也不足以支撑它游至海面看一看太阳，无声无息地在永夜中渐衰。

安托尼亚太阳水母主要分布在安托尼亚海，由于夏日日照充足，它们进入最旺盛的繁殖期。雄性太阳水母在成年后长期在浅海活跃，有时会在海滩上捡到它们漂亮的晶体，因为吸取了阳光，所以常常被用于制作疗愈男性的工艺品，很少有人能捕捉到雌性太阳水母。

安托尼亚莱茵蝶

Antoinia Rhin Butterfly

附记录

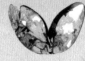

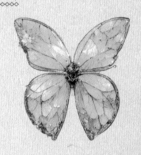

莱茵蝶性情温和，与人类十分亲近，会主动抱着人类的手指进食，以果汁、花蜜为主要食物，尤其爱喝安托尼亚产的椰汁。莱茵蝶的翅膀过重，丰富的食物资源和安逸的生活也早已让它丧失了长时间飞行的能力，大多数时候它会安安静静趴在人类的肩头或胸前纽扣处，偶尔轻扇翅膀，但不会离开主人，即使飞开也会很快飞回，像一个真正的装饰品。

门	安托尼娅六足门
亚门	晶裙六足亚门
纲	晶翅纲
目	鳞晶翅目
科	碎鳞翅科

　　莱茵蝶是安托尼亚海岸附近居民家中常见的一种宠物蝴蝶，已经被规模化地人工饲养。幼虫时期长达5个月，且对温度、湿度的变化较为敏感，养殖难度较大，因此一般居民会直接去宠物商店购买新鲜结成的蛹。这种蝴蝶四季都会结蛹繁殖，因此很容易买到。夏季买回家后需将其放于温箱之中，温度保持在25℃以上，在潮湿的环境中，最快只需要13个恒星时就能破蛹而出。成蝶的生命力较幼虫的强很多，且不娇弱，即使偶尔受冻、受饿，也不会有太严重的后果，它们会紧闭翅膀向人类传递身体不舒服的信号。莱茵蝶的翅展为10厘米左右，有界限分明的上下两对翅膀，呈醒目的霓虹蓝色，其上覆有闪光鳞粉，形状较为圆钝。雌雄蝴蝶的差别不大，若两只一起养，半月左右就会进行第一轮繁殖，单只蝴蝶的自然寿命可达1个月。

安托尼亚 "海妖之石"

Antoinia
Heart of Jeroria

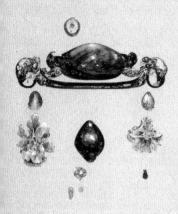

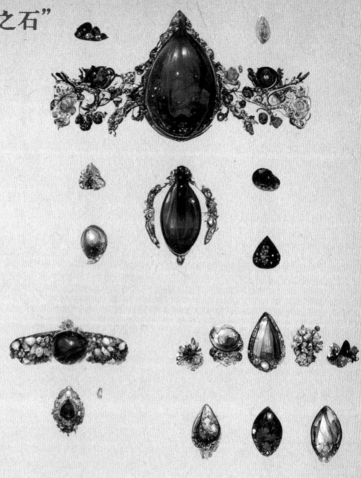

◆ "海妖之石" 原石

附记录

传说此石是海妖吉鲁亚的随身之物，一石一主，从不舍弃。有时人类能在岸边捡到这种石头，记载中最大颗的足足有8克拉，但这种石头对男子尤为不利，不适宜贴身佩戴。因其存储着吉鲁亚的歌声与灵魂，靠近男人的心脏时便会模仿生出挚爱者的幻象，仿佛漩涡将人吸入沉湎其中，消磨精神，久而久之便会在痴情中丧失生机。不过，也有人刻意寻求这种宝石，如履薄冰地做一个美梦，"海妖之石"有时也会格外仁慈，并不是所有人都会遭到很严重的侵害，似乎它也在以自己的方式做着审判。

寓意：良宵是你，美梦是你

　　"海妖之石"是产自安托尼亚地区的一种海底矿石，是受海底地质影响而形成的硬质有机矿石，被发现已有5800余年，远方的一些部落将其作为法器在祭祀时使用，但在安托尼亚地区只是作为简单的装饰品。这种宝石主要以黑、白、红作为主色，其中纯白或纯红的价值最高，黑色的品质较难控制，属于最低等级。"海妖之石"一般为成熟的女子佩戴或赏玩，被认为有提升魅力，甚至蛊惑人心的效果。

安托尼亚牡壳玫瑰

Antoinia Oysters Rose

门　被子植物门

纲　折子叶植物纲

目　晶花目

科　硬壳晶花科

附记录

牡壳玫瑰被当地居民称作"造爱之花"，花语是"敞开心扉，充满希望"。爱也许只有在合适的温度下、适宜的环境中才能萌生。

花语：敞开心扉

安托尼亚牡壳玫瑰多生长于海边，糯白色的花瓣包裹着如同珍珠般璀璨的花心。在日照充足时，花瓣会微微合拢，利用叶背的反光硬壳来减弱暴晒对花心带来的伤害。牡壳玫瑰属于丛生类晶花，植株较矮，花瓣的正面柔软且多褶皱。安托尼亚牡壳玫瑰最大的特点是适应能力强，它们虽性喜温暖、日照充足、空气流通的环境，但如果生存条件不能满足，或者出现特殊的温度变化，气温低于标准后，它们会进入休眠状态，闭合花瓣保温，并且花心会将其收集到的热量渐渐释放，对其叶片、根茎进行加热，以保护整体不进入低温状态，并且防止出现冻土。虽然在安托尼亚这个地区，它们的适应能力无处可使，但也算得上是植物界的"超能力者"了。

安托尼亚日落蟹

Antoinia
Sunset Shell Crab

门	节肢动物门
纲	晶甲纲
目	多足目
科	晶蟹科

日落蟹是一种寄居在安托尼亚日落贝中的小型蟹类，体型不超过四分之一钱币大小，它有着有光泽的爪子和深红色的壳。生理成熟后，它背部的顶端还会孕育出蓝色的小型晶体。日落蟹是杂食性动物，以各种植物、藻类和小动物为食。它几乎会吃遇到的任何东西，包括腐肉和残渣。尽管体型很小，但日落蟹非常强壮，无论走到哪里都能轻松地带着它的小贝壳。它生性非常胆小，经常害怕离开日落贝，大部分时间都躲在里面，只有日落的时候才会出来。当它冒险出去的时候，总是在寻找任何潜在的危险，如果它感觉受到威胁，便会迅速缩回它的壳里。日落蟹在水下时，会表现得自如和好奇，对周围的一切都充满兴趣，经常会花几个小时来观察一棵水草或贝壳。但被冲上岸时，日落蟹便几乎不出壳了，只有在太阳下山时才会出来透气。这时候要是遇见危险，慌不择路的它就会冲进沙中把自己埋起来，直至危险解除才会爬回自己的壳里。

附记录

日落蟹由于体型太小，几乎没有多少可食用的肉质，它背部引以为傲的蓝色小石头对于人类来说，也像沙砾一般毫无价值，因此很少有人会去打扰它们，最多也就是好玩，拎起来看看便又放下了。因此日落蟹最大的天敌就是海鸟，当然还有好奇心很重的人类小孩。

安托尼亚日落贝

Antoinia
Sunset
Sea Shell

门	软体动物门
纲	晶壳纲
目	晶宝蛤目
科	贝石科

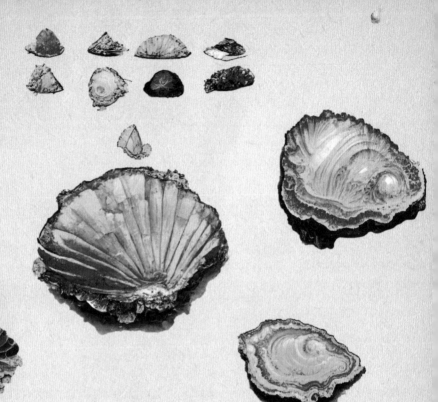

附记录

日落贝的壳内像一个柔软的缓冲室，可以为一种被称为落日蟹的小型、胆小的生物提供一个舒适的家。这些螃蟹以胆小和低调的天性而闻名，只有在日落的宁静时刻才会从它们的壳中出来。据说，找到日落贝的人会在来年得到好运。然而，由于其胆小的天性和有限的出行时间，获得日落贝可能相当困难。

安托尼亚日落贝是一种美丽而罕见的贝壳，只在日落时分在安托尼亚的海岸出现。日落贝是一种小型的彩色贝壳，它能够根据光线条件改变颜色。日落贝的外壳上涂有一层特殊的色素，被称为色团，它可以根据光照强度膨胀或收缩。这使日落贝能够改变其外形，日落时呈深红色，白天则呈更柔和的沙质色调，在夕阳下闪闪发光。安托尼亚日落贝只在浅水区生活，是一种软体动物，它有一个单一的、盘绕的壳，可以保护它柔软的身体不被掠食者吃掉。除了它的变色能力，日落贝还有一个独特的进食习惯。它以小颗粒的有机物为食，用一种叫雷达的特殊器官从水中过滤有机物。日落贝体内有微小的、类似牙齿的突起，日落贝利用它来刮除岩石和其他物体表面上的食物。

安托尼亚欢铃蝶

Antoinia
Lucky Bells Butterfly

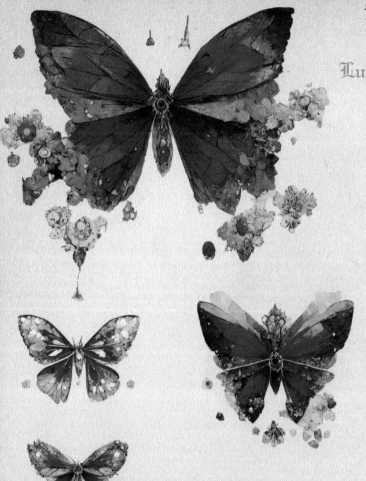

附记录

在冬日庆典中，常常能看到欢铃蝶的身影，皇宫中每年都会训练大批欢铃蝶衔着皇室出品的细小的金色铃铛飞入家家户户。远远就能听到叮叮当当的声音，这是小蝴蝶给各家各户送上君主的祝福呢。孩子们也相信这种蝴蝶是神与君主带来的礼物。安托尼亚的君主便是利用这种方式拉近皇室与普通百姓之间的距离的，使皇权与神权得以巩固。

门	安托尼娅六足门
亚门	晶裙六足亚门
纲	晶翅纲
目	鳞晶翅目
科	彩鳞翅科

欢铃蝶是安托尼亚地区的居民人工培育的大型庆典蝴蝶，因其明亮多彩的红绿色翅膀而受到推崇。欢铃蝶是一种草食性动物，以各种花草的花蜜为食。它的寿命为 2 年－3 年，在此期间，它经历了卵、幼虫、蛹和成虫的完整蜕变过程。欢铃蝶以其修长的身体而闻名，破蛹而出后，其翅展可达 20 厘米。它的翅膀上装饰着雪花般绚烂的图案，使它成为节日和庆祝活动中的一道靓丽的风景。欢铃蝶是一个高度社会化的人工物种，在节日和庆祝活动中经常看到它在人群中飞舞。人类相信它能给人类带来好运和幸福。

安托尼亚瑟兰海葵

Antoinia
Ceranine Anemone

尽管捕猎手段熟练又高明，但是瑟兰海葵实际上是相当平和的生物，它们能与其他海洋生物和平共处。瑟兰海葵的适应性也很强，能够在从浅水珊瑚礁到深海海沟的环境中茁壮成长。然而，像许多其他种类的海葵一样，瑟兰海葵对环境的变化非常敏感，它很容易受到污染物和栖息地被破坏的影响。

门	刺胞动物门
纲	晶珊瑚纲
目	海葵目
科	钝葵目

瑟兰海葵是一种栖居在安托尼亚海域的海葵，有一个闪闪发光、斑斓纷呈的身体，会根据光线的角度和强度而改变颜色。这种独特的颜色是由覆盖在瑟兰海葵身体表面的复杂的微观鳞片网络造成的，每一片鳞片都以不同的方式反射和折射光线，变幻莫测，神秘而优雅。除了其令人惊叹的外观，瑟兰海葵还具有高度的智慧和社会性。它是为数不多的能形成群落的海葵物种之一，多个个体在一起和谐地生活和工作，保卫它们的领地和猎取食物。瑟兰海葵是一个熟练的捕食者，利用其长且灵活的触角来捕获靠近的小鱼和甲壳类动物。

安托尼亚法兰草

Antoinia Frenmint

门	被子植物门
纲	双子叶植物纲
目	季植目
科	芝叶科

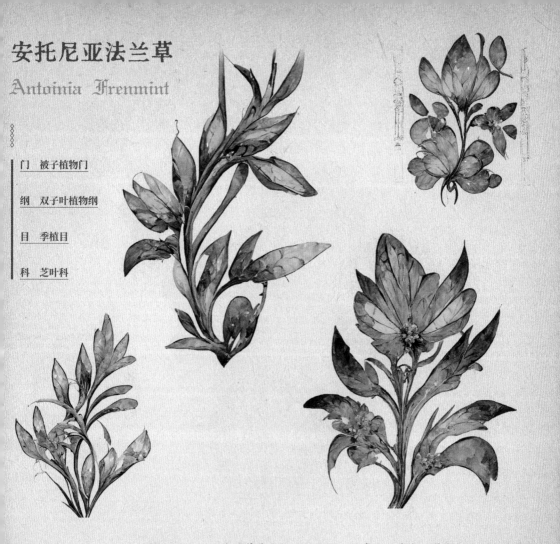

附记录

法兰草容易养殖，价格低廉，作为一种重要的经济作物出口到了很多国家和地区。但也许是由于太易活，在当地并没有很受重视，人们习惯了它的存在，就像空气一样寻常。法兰草在当地的诗歌中经常被用来比喻那种日常生活中毫不起眼、随时会被替代的人。

法兰草是安托尼亚地区一种常见的多年生草本植物。它的茎是方形的，叶子是对生的，呈卵形，表面略带毛，边缘呈锯齿状。法兰草四季都可生长，且极易繁殖，只需一根枝条便可以长成一株。但法兰草在冬季生长缓慢，适宜温度在15℃－25℃，喜欢阴暗潮湿的避光处。法兰草有一种清爽的薄荷味，经常用于烹饪，是安托尼亚地区常见的一种香料，被作为很多冷餐的调味品。法兰草还是一种天然的利于肠胃的植物，用它泡的茶可以帮助消化，缓解恶心和呕吐的症状。它还以其驱除害虫的能力而闻名，强烈的香味可以驱除大部分的蚊虫，是一种热门的室内植物的选择。一些研究还表明，它还具有消炎的作用，很多人会将它碾碎用于伤口的急救。

安托尼亚水色茉莉

Antoinia Sea Jasmine

门　被子植物门

纲　双子叶植物纲

目　凝水目

科　灵精科

花语：我自沉于深海，请君莫理，请君莫离

　　水色茉莉是一种生长在安托尼亚地区海洋深处的植物。精致的白色花瓣被蓝绿色的海水浸润，有一种微妙和空灵的美感。尽管外观柔美精致，但它是一种坚韧不拔的植物，能够适应海底生活的各种挑战，强大的根系能够深扎在海底，坚韧的茎能够抵御强劲的水流，并且还能够过滤海水中的营养物质。与其他需要利用阳光进行光合作用产生能量的植物不同，这种茉莉能够在黑暗、寒冷的深海中生存，已经进化到能够从各种来源中提取能量，包括从海水中提取营养物质和矿物质，以及偶尔出现的食物碎片。除了它的适应性，水色茉莉还以它与其他海洋生物的共生关系而闻名。各种鱼类和无脊椎动物经常光顾这种花，它们以水色茉莉的花蜜为食。作为回报，水色茉莉也从这些生物的存在中受益，因为它们可以帮助水色茉莉授粉并传播其种子。

附记录

　　水色茉莉对海水品质的要求很高，只在安托尼亚的远海区域生长，被采摘上岸后，暴露在空气中的它会产生一种令人陶醉的香气，比其他茉莉的香气要强烈诱人得多。将它晒干微发酵后可以制成一种余香浓厚的花茶，口感亦甜亦咸，层次丰富，是安托尼亚地区有名的特产。

安托尼亚晶盔海星

Antoinia gem starfish

附记录

安托尼亚晶盔海星在宝石行业的作用非常广泛，它可被用来制造高等级的晶盔，还可以利用晶环来寻找沙石中的稀有碎矿，这些都让它们成了非常优质的"特殊工具"。

◆ 晶盔海星的携带物

门　晶瓣门

纲　晶海星纲

目　碎晶海星目

科　晶盔海星科

安托尼亚晶盔海星是海洋中的"宝石收藏大师"，热衷于收集暖色宝石的它们通体呈现红宝石一般的色泽，体长为20厘米－21厘米，多为群居，拥有5条触腕，呈辐射状。通常它们的出现预示着这片海域的沉沙中有着大量的宝石碎屑，它们的胃口也是不错，对贝类兴趣极高。在捕猎时，它们有自己一套特殊的方法，它们以覆盖的方式对整片海沙搜捕，快速覆盖目标生物，完成"团队任务"。它们在吃饱喝足后会产生幼体晶环，晶环可以高效地吸附海沙中的宝石碎屑，所以它们的身上会带有许多小型宝石，而且它们还能通过分泌的淡黄色黏液黏合小型宝石碎屑，制造更多的宝石。

晶盔海星的特殊功能是"组合""制造"。它们可以将晶环充当调和剂混在其他宝石当中，从而提升宝石的质量和颜色，使其更加耀眼。

安托尼亚希盐石

Antoinia the Stone of Hope and Wisdom

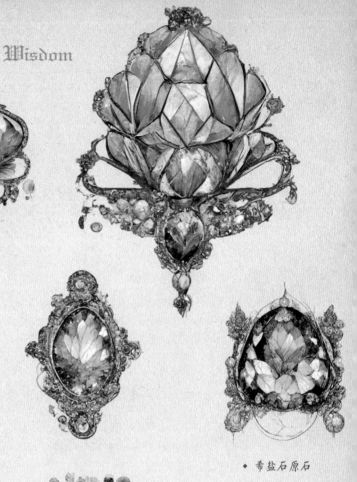

附记录

塞恩斯城是哲学与智慧之城，
这里的居民崇尚自由和人本的
思想，留下了许多著作，也孕育
出了安托尼亚地区最伟大的诗
人和哲学家。可惜只存留了不到
百年，很快便被周围的城邦攻
破，希盐石也在战争中被摧毁。
外来入侵者试图以高压的统治
占领这座城，愤怒的塞恩斯人
民在一次大规模起义失败后，
一起吞下碎裂的希盐石，至死
不服。也有少数移民忍辱留下
或逃至别处，但塞恩斯文明就
此消亡。很快，整个安托尼亚
地区便迎来了旧派的黑暗统治
时期。旧派以严苛的所谓信仰
限制生活的方方面面，一时间
人人自危，有些希盐石被有心
者默默收集了起来，他们的心
中依然燃烧着蓝色的火焰，也
晃动着曾经的生活的影子。

◆ 希盐石原石

希盐石是安托尼亚地区已经消亡的塞恩斯文明的圣石。原本是
海底一块完整巨大的宝石，被置于城镇的中央，高达15米，宽10米，
在人们每天生活的必经之处默然伫立着。关于这块石头的来历，人
们难以言明，对于塞恩斯城的居民来说，似乎在这个世界开始之前，
它就已经在那里了。希盐石因其圣洁的蓝色光彩和触手冰凉的质感
而备受人们推崇。盐是智慧的象征，此石名为希盐石则是取希望和
智慧之意。因此，担任这个城镇要职的人在入职前都有一个仪式，
将右手置于石上，左手置于心脏，向着人民宣誓，订立与神和人民
缔结智慧与希望的契约。

安托尼亚蒜头螺

Antoinia Stinkfoot Shell

门　软体动物门

纲　腹足纲

目　晶足目

科　晶态甲螺科

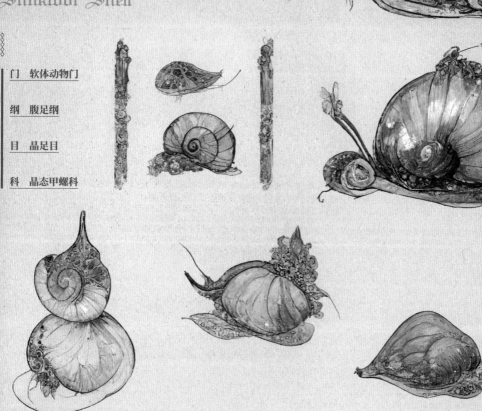

◆ 依偎休息中的蒜头螺

附记录

有些人竟然把蒜头螺当作空气清新剂，认为其刺激的气味可以驱赶蚊虫。食用这种螺对人体无害，然而，不建议以任何形式食用蒜头螺，因为其气味会转移到食物上，使其变得不好吃。

蒜头螺又名臭脚螺，是一种分布于安托尼亚地区的海螺，看起来像一个大蒜头。它有一种强烈的难闻的气味，类似于腐烂的大蒜或硫黄的味道。尽管它有难闻的气味，但由于其独特的外观，它是安托尼亚居民和海洋收藏家追求的热门海洋物品。一般臭脚螺常被发现于沿海浅水区，可长到15厘米长。它的外表是浅棕色或浅蓝色的，有类似丁香一样的小凸起和脊线。当蒜头螺被打碎或压碎时，其气味最强烈，这对一些收集者来说是一个挑战。尽管它的气味难闻，但许多海滩旅行者和收藏家还是寻找着蒜头螺。它以稀有性和特别的气味声名远扬，通常被陈列在密封的容器中，以防止气味渗透到收藏者的家中。

夜纳森海沟

· 曼素晶鳞鱼

长为 30 厘米－36 厘米，被发现于夜纳森海沟 1524 米左右深处。

简述：大型的片状晶鳞片密布着感光细胞，并且在游动过程中会波光粼粼，它们会用水草覆盖自己，一般贴海沟侧壁游动，以中小型鱼为食。

· 坝基奎克虾

长为 10 厘米－17 厘米，被发现于夜纳森海沟 762 米左右深处。

简述：通体呈墨绿色，有探测周围障碍物的生物须状雷达，其身体中间呈空心管状态，以附着在海沟侧壁上的微生物为食。

· 阿桐海腹鱼

长为 20 厘米－30 厘米，

被发现于夜纳森海沟 975 米左右深处。

简述：通体呈淡石绿色，以小型鱼虾为食，特点是鱼的腔体很短，觅食器官与消化器官几乎同时工作。

· 菲丝尔晶鲷

长为 20 厘米－27 厘米，被发现于夜纳森海沟 213 米左右深处。

简述：菲丝尔晶鲷是海洋中的发光鱼类，长有大型的片状晶鳞片，游动过程中会产生有效的反光，巨大的鱼尾可以将身体在短时间内拉升到极高的速度，以小型鱼虾为食。

· 阿松岚海鳗

长为 10 厘米－12 厘米，被发现于夜纳森海沟 1127 米左右深处。

简述：海鳗整体呈深绿色，在深海中依靠身体的极高机动性，纤薄的身体可以快速切水，多用于逃跑，以小型鱼虾为食。

· 利森"清道夫"

长为 25 厘米 – 29 厘米，被发现于夜纳森海沟 1127 米左右深处。

简述：整体呈层次丰富的绿色，在深海中依靠腹部进行海中青苔的打扫工作，鱼嘴呈茶环状，多用于逃跑，以小型鱼虾为食。

· 萨迪色尔鱼

长为 25 厘米 – 38 厘米，被发现于夜纳森海沟 396 米左右深处。

简述：属于海洋荧光鱼类，鱼背部分呈淡荧光黄色，发光吸引深海虾与配偶，以中型深海虾为食。

· 萨米森鱼

长为 15 厘米 – 31 厘米，被发现于夜纳森海沟 518 米左右深处。

简述：呈层次丰富的绿色，巨大的背鳍让它们很好地稳定身体，得以在海中稳定地吸食岩石上的微生物。

安托尼亚地区　　Antonnia Civilization

303

夜纳森金熙水母

Jonnasen
Sunny Gold Jellyfish

门　无性别纤体门

纲　纤体水螅纲

目　丝纤海水水母目

科　金粉水母科

　　夜纳森金熙水母居住在海洋的最深处。它的金色触手在微弱的光线中闪闪发光，这种水母因其美丽和神秘的特性而被海洋生物学家所珍视。尽管金熙水母的外表很精致，但它却出奇的坚韧，可以承受深海的恶劣条件。金熙水母已经适应了在海洋深处繁衍。它的身体呈半透明状，非常精致，使它能够与周围环境融为一体，避开捕食者。金熙水母最引人注目的特征是它长长的金色触手，它用这些触手来捕捉猎物。触角上覆盖着微小的刺痛细胞，被称为线囊，其中含有一种强大的神经毒素，可以麻痹生物。尽管金熙水母体积小，但它是一个强大的捕食者，以各种小型海洋动物为食，包括鱼类、甲壳类和软体动物。它的消化系统非常高效，使它能够从食物中提取最大数量的营养物质。金熙水母通过裂变过程进行繁殖，在这个过程中，它分化成两个独立的个体。它能够快速繁殖，这有助于它在深海的竞争环境中茁壮成长。

Vermont Senna Civilization

威名森娜地区紧邻安托尼亚地区，位于扶安海上，由卡斯达和鹰息谷等众多城邦和小的平原部落组成。经济上主要依靠贸易、渔业和农业，经济结构和贸易方式都与安托尼亚的相似，各个城邦之间道路发达，便于贸易和交流。

从地理环境来说，这里被群山环绕，拥有肥沃的平原，给农作物和牲畜提供了天然优质的环境，营养丰富的土壤滋养了各种珍稀的灵植，因此威名森娜的许多部落世代长居于此，他们都精通草药，也因此闻名于世。

虽然城邦众多，但由于地理和历史相近，文化上同根同源，尤其是宗教和神话传说。扶安海便是其文化中的重要意象，在古老的史诗和歌谣中，这里是诸神诞

生之地。由此衍生出一系列的艺术和文学作品，史诗、戏剧和雕塑都描述了扶安海上诞生的神、英雄与相关传说。威名森娜地区的哲学和法律也十分先进发达，人们高度重视法律、教育、健康和公民的人身权利。民主的概念受到高度重视，通过议会和选举产生的官员对治理城邦有发言权。

此外，威名森娜还有很悠久的军事传统，每个城邦都有自己的军队来保卫自己的边界，参军也是平民阶级跃迁的一大重要方式。

威名森娜莹翅闪蝶

附记录

威名森娜莹翅闪蝶死后，其翅膀由于有特殊的镀层，因此不会随之腐烂，失去水分的翅膀在阳光下甚至更加夺目。当地的居民会将其收集起来，用特殊的胶水进行粘连，将其制作成"永彩钟"的面板。拥有特殊光泽的翅膀在技艺精湛的工匠手中进一步被升华，且每一个都有独一无二的光泽，而且整体质感细腻，颜色丰富，深受当地居民的喜爱。

门	科切斯六足门
纲	巨翅晶蝶纲
目	晶鳞翅目
科	折晶科

威名森娜莹翅闪蝶拥大而美丽的双翅，翅展为19厘米－21厘米，整个翅膀如水晶般晶莹剔透。它们的翅膀上有一层特殊的晶粉膜，在阳光的照射下会散发出七彩的粼波状反光。它们为独卵生，也就是说雌蝶与雄蝶一生只会拥有一个蝶宝宝，而且它们对待伴侣也是极为专情，一旦选择，终生为伴。它们在布卵阶段会选择有着同样七彩反光的布兰玛彩虹花，其花体有着极好的包裹性和营养，这种花是雌蝶用来孵化自己宝宝的最好植物。布兰玛彩虹花也被称为"彩虹花"，雌蝶身体中心珍珠状的蝶心在产卵期会脱落，它们会轻轻将卵放在花蕊间，分泌唾液将其粘牢。产卵后的雌蝶也即将走向生命的终点，它们将在很长一段时间里缓慢地飞翔，每次扇动翅膀都很柔和，仿佛在温柔地与世界告别一般，而雄蝶会时刻守护在卵的周围，尽好父亲的责任，直到其孩子破蛹才会离开去陪雌蝶。

威名森娜枭墨兰

Vermont Senna Incubus

门 被子植物门

纲 派生叶植物纲

科 十字花科

属 紫罗兰属

◆ 单株枭墨兰

花语：尊敬的异类，你好

威名森娜枭墨兰是威名森纳地区很稀有的兰花品种，它们不喜光，却对月光青睐有加。

它们是 4 年生草木种，茎呈曲折向上的状态，它们在黑夜中生长，苗体时花朵的颜色呈墨绿色，从花瓣向花蕊渐变成黑色，叶柄长 6 厘米 - 13 厘米，宽为 0.5 厘米 - 0.7 厘米，呈现出细长的叶势。成花期时花苞的颜色由青黑色向炭黑色渐变到苞尖。花心处有黑色斑点状纹路，形如威名森娜紫罗兰。其根系细密繁复，枝干粗壮高大，地茎长达数米、粗壮结实，叶片茂盛，叶柄圆润、坚硬、如同刀剑。此外，枭墨兰的叶子中间还有一条弯曲的黑线，黑线的另一端垂向地面。

黑色的花体加上特殊的生长时间，威名森娜枭墨兰的形象是如此的神秘而又不失高傲与优雅。

在野外的环境里，它们享受月光带来的"轻抚"，在雨中"咆哮"，在骄阳中略避锋芒。

附记录

贵族之间有精通"黑药剂"的组织，他们的会花中也总能看到威名森娜枭墨兰。不仅是因为它们有特殊的颜色，也因为威名森娜枭墨兰的花语。野生的威名森娜枭墨兰有时开得并不繁茂，在大部分高根茎植物面前总是藏得很深，像遮面的刺客，或戴着兜帽的信徒。

威名森娜紫罗兰

Vermont Senna violet

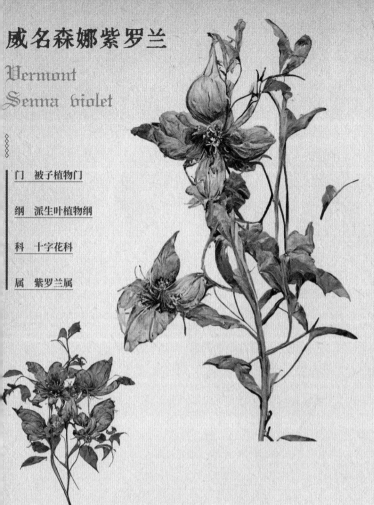

门　被子植物门

纲　派生叶植物纲

科　十字花科

属　紫罗兰属

附记录

威名森娜紫罗兰是当地花铺中常见的种类，并在当地的各种特殊节日中扮演着极其重要的角色，也有居民专门为其搭建了巨大的花盆。因其特殊的花语——"让我们抓住幸福吧"被许多居民追捧种植，花朵的味道也是被追捧的原因之一，冷冽的甜香味道会让人迅速安静下来。

花语：让我们抓住幸福吧

　　威名森娜紫罗兰属于2年生或3年生草木种，全株茎枝布满透明的短绒毛，茎呈直立向上状态，基部稍木质化，向上生长时颜色会呈现淡黄色，叶柄长为7厘米－16厘米，宽为2.3厘米－2.9厘米，花苞呈蛋白色。

　　总状花序顶生或腋生，花体较大，呈喇叭状向十字方向打开；花梗粗壮，整体向斜上方开展；萼片向花瓣方向生长，较多会大于花瓣的长度，呈椭圆形，边缘略卷曲，呈膜状，向内收，萼片正面光滑，呈浅绿色，萼片背面有细小的绒毛，

偶有出现略硬的"倒刺"；花瓣呈紫红色，向内渐变为淡紫色，呈碗形，瓣身有多层褶皱，顶端浅裂；果梗粗壮，长为12厘米－17厘米；种子呈扁球形，直径约为2毫米，呈深褐色。威名森娜紫罗兰的花期在3月－5月。

　　威名森娜紫罗兰喜凉惧热，更能适应通风良好、不闷热且日夜温差较小的地带，可短暂地承受低温环境，因其根系入土极深且根系健壮，所以对土壤的要求并不高。在梅雨季，威名森娜紫罗兰在野外极少开花，且花期极短。

威名森娜可可蝶

Vermont
Senna Kipkop
Butterfly

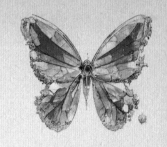

门	贝尔森六足门
纲	慧宝纲
亚纲	有翅亚纲
目	晶鳞翅目
科	晶鳞科

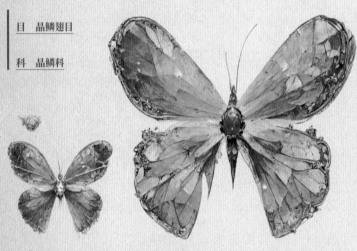

附记录

人类很喜欢可可果，但是威名森娜的丛林十分凶险，可可果藏于丛林的深处，很不好找，被可可蝶划破的可可果会散发出浓郁的可可浆的香气，这样人类就可以轻易地用丛林猎犬寻找到它的踪迹。可可浆因其成瘾性在某些地区是被禁止进口的物品，如青陵川、日暮川等地，但偷偷采买的人还是络绎不绝。据说每个吃完的人都能出现前所未有的体验，短时间内精力充沛，活力四射，让人兴奋又着迷，但食用过多后，人会变得痴傻，味觉、嗅觉也会逐渐丧失。不过，这些对可可蝶没有丝毫影响，有人说食用可可蝶的茧也有此效用，因此青陵川率先引入了一批人工培育的可可蝶，不过茧的效力远不能与可可浆相提并论。因可可浆缺乏，很多人工可可蝶只能食用普通的花蜜，无法等到结茧那一天便死去了。

可可蝶是主要分布在威名森娜地区的小型蝴蝶，后被青陵川、日暮川等地引进进行人工培育。可可蝶的幼虫黑黝黝的，以腐叶为食，身长为3毫米左右，无毒，蛹期在18个恒星日左右。破茧后，翅展为5厘米～8厘米，呈嫣红色，有明显的晶体质感，在阳光下耀眼夺目。可可蝶的模样小巧可爱，以威名森娜丛林深处的可可果为主食，它们的翅膀如粉晶石一般，边缘十分锋利，能轻易划破可可果的绿色外壳。被划破的可可果会流出咖啡色的可可浆，这种果浆里有一种成分能使人和动物兴奋上瘾。对于蝴蝶来说，只需一小口便可补满一整日的精力，但可可浆的副作用使得这种蝴蝶的基因很不稳定，形态差异较大，也无法通过外观辨别雌雄。

威名森娜粉絮莓果

Vermont
Senna pink berry

门　被子植物门

纲　双子叶植物纲

目　晶子目

科　絮状子科

• 逐渐腐烂的粉絮莓果

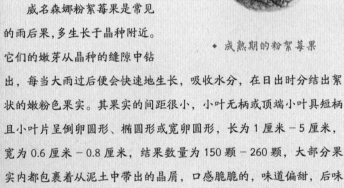

• 成熟期的粉絮莓果

　　威名森娜粉絮莓果是常见
的雨后果，多生长于晶种附近。
它们的嫩芽从晶种的缝隙中钻
出，每当大雨过后便会快速地生长，吸收水分，在日出时分结出絮
状的嫩粉色果实。其果实的间距很小，小叶无柄或顶端小叶具短柄
且小叶片呈倒卵圆形、椭圆形或宽卵圆形，长为 1 厘米 - 5 厘米，
宽为 0.6 厘米 - 0.8 厘米，结果数量为 150 颗 - 260 颗，大部分果
实内都包裹着从泥土中带出的晶屑，口感脆脆的，味道偏甜，后味
微微有些苦，但是吃起来很爽口。这种雨后的果子非常美味，它们
的成熟期约为 3 个月，在此期间，它们的汁液可以直接食用，不需
要经过任何加工。这种植物能够给生物提供水分和晶系维生素，3
个月过后，它们在环境的影响下会快速地腐烂，被植物纤维包裹的
晶种会得到更好的生长养料。相应的，果实也得到了很好的"靠山"，
这样的循环持续不断地扩大着威名森娜粉絮莓果的种植区。

附记录

　　附近的居民会将其果实收集起
来，用于培育晶种与用作调料。
当料理中用到干威名森娜粉絮
莓果时，其料理的甜味会被放
大，汤汁鲜美，其中的晶种也
会浸入食材，食物的光泽会更
好，优质矿物质也增加了，所
以经常能看到贵族家中用到包
裹着名贵晶种的威名森娜粉絮
莓果。

威名森娜浮光冠

Vermont
Crown of Glossy Lake

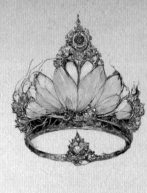

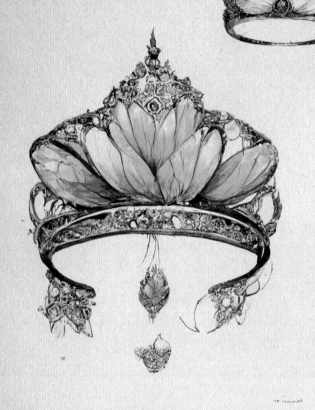

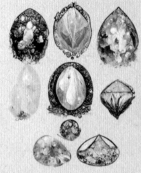

◆ 瑞希琳绿柱石原石，这是制作
威名森娜浮光冠的原材料

附记录

浮光冠是用瑞希琳石打造的
最为成功的核心工艺品，每
一件都由皇室御用的特瑞米
工匠家族铸造而成，一共有
394件成品记录在案，使用
者和流向都清晰明确。只有
一件原属于亚伯雄爵的浮光
冠，重达1.18千克，被赠予
了一名浣衣女子，却被此女随
即抛之湖底，从此下落不明。
威名森娜的居民从此用"沉
冠之礼"戏谑这个故事。

寓意：人生海海，浮光而已

　　威名森娜浮光冠的主石是威名森娜地区特产的瑞希琳绿柱石，
最上品的瑞希琳绿柱石的颜色主要由浅蓝色变化到翠绿色，有些略
带黄色或暗灰的杂色，可经过人工加热处理去除。"瑞希琳"在威
名森娜地区特指清晨湖水之光的颜色，强调一种清新自然与纯净之
感。瑞希琳绿柱石在当地产量颇多，并不算很昂贵的宝石，但大克
拉数的仍然十分罕见。浮光冠通常由纯金镶嵌最上品的瑞希琳石打
造而成，男女皆可佩戴，通常为重大庆典时有身份者所用。湖水浮
光之色品相的只有一级爵位的家族才可打造佩戴，用普通成色者打
造而成的只能被称为瑞希琳冠，寻常人家随处可见。民间相传，瑞
希琳绿柱石有辟毒醒神的功效。

森兰维斯九子苏

Siranvis Goant Blutus

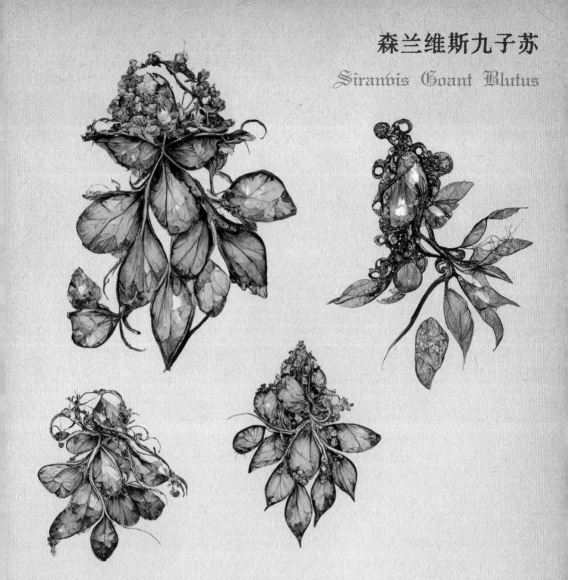

九子苏是生长在森兰维斯高地的一种高大的灵植，茎干粗壮，高度可达30厘米，其叶片很大，拥有深沉、丰富的青色。

每片叶子可以长到18厘米长，8厘米宽，能够为小型生物提供充足的阴凉，让它们躲在下面。叶子的表面还覆盖着一层光泽感，在阳光下闪闪发光。九子苏的蓝叶不仅具有美感，而且对其生存也起着至关重要的作用。叶子中的蓝色色素有助于吸收阳光和最大限度地进行光合作用。九子苏能适应贫瘠的土壤条件，但是它生长缓慢，可能需要几年时间才能长到全高。不过，漫长的等待是值得的，完全长成的九子苏叶子坚韧耐用，透气性强，是人们常用的建筑材料。

附记录

森兰维斯的居民非常喜欢将这种植物的叶子垫在房屋之上，可以达到冬暖夏凉的效果，可以直接将其平铺，也可以将它裁成宽度均匀的长条，经过编织后使用。

海安瑟鲁晶球藤

Heyanserus
Crystallium Fructus

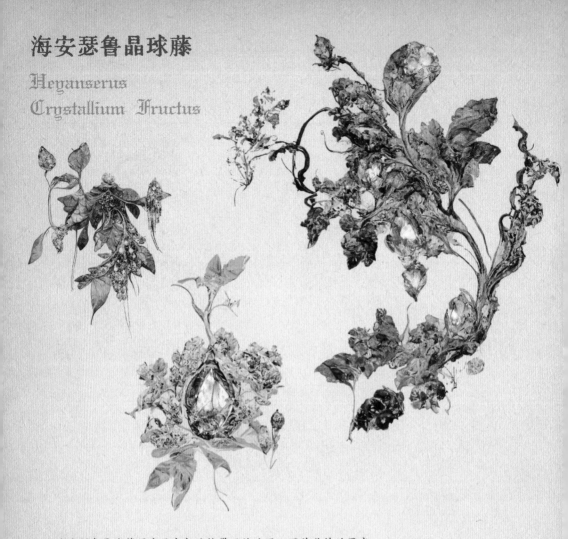

海安瑟鲁晶球藤原产于中部的热带雨林地区，因其独特的果实类似于水晶球而闻名。这种植物生长缓慢，高度可以达到3米，晶球藤有着大喇叭状的花朵，颜色从亮黄色到深红色不等。花朵非常芳香，其甜美的气味吸引了许多不同种类的传粉者。晶球藤每年9月份结果，果实直径为3厘米－5厘米。切开后，果肉如蓝色水晶般澄澈透明，当对着光线时，它闪耀着的色彩尤其动人艳丽。果实的内部充满了甜美且浓郁的果肉香，是许多丛林动物最喜欢的食物。晶球藤的叶子很大，呈椭圆形，夏天时呈亮绿色，秋冬便变作枯黄。它们交替排列在茎上，被一层薄薄的蜡所覆盖，这使它们能够在炎热和潮湿的雨林环境中储存水分。

附记录

对于人类来说，晶球藤的果肉不可食用，但还是有许多人将其切开摆放在室内，炫目的色彩能起到装饰作用，还能营造一种天然的花果香氛围，是海安瑟鲁居民家中常见的果实，也是这个地区的人们拥有的独特的气味与记忆。

威名森娜浸泉水母

Vermont
Senna Cyanochela Oceania

门　刺胞晶腹门

纲　水螅纲

目　荧光水母目

科　晶海水母科

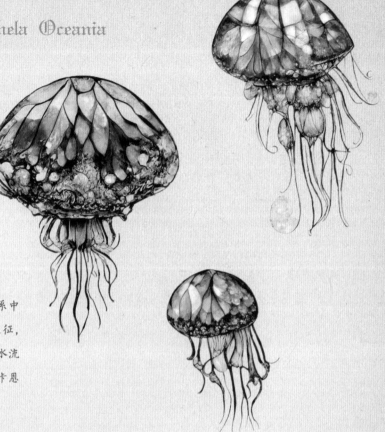

附记录

浸泉水母在扶安海神话体系中是"成熟"与"时间"的象征，掌管着部分水域的温度与水流的快慢，是"时间之神"卡恩塔肩上的纹饰。

◆ 近似纹饰的个体

　　威名森娜浸泉水母是一种栖息在扶安海的深色水母，喜欢热带水域。其特点是深蓝色和紫色混杂，身体呈钟形，直径可以长到1m。浸泉水母是肉食性生物，以小鱼和浮游生物为食。这种水母有细长的触角，用来捕捉猎物。触角内有被称为线囊的刺痛细胞，可以固定猎物，使其更容易被吃掉。浸泉水母的一个独特特征是其拥有生物发光能力，可以发出明亮的蓝光，用来吸引猎物，也用来抵御捕食者。生物发光是由称为光细胞的特殊细胞产生的，这些细胞存在于水母的触手和囊下铃铛中。

　　浸泉水母有一个简单的消化系统，有一个既是嘴又是肛门的单一开口。它们缺乏大脑，但有一个简单的神经网络，能帮助它们对环境中的刺激作出反应。

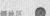

其实蜉蝣并不是朝生暮死的。

但在我们的情怀中，它却长久地作为一种短暂而悲情的生物存在着。这种寄情在中西方都异常的统一。

蜉蝣从石炭纪繁衍至今，个体在水中蛰伏三年，蜕皮二十余次，终于能飞的时候，被人类看见了，于是文人一笔杆下了个定义："朝生暮死，蜉蝣也。"我觉得这不太公平，也有点傲慢。蜉蝣有它自己的故事要说，只是它懒得理会人类。

当能力到头时，人就常常寄托于自己的幻想。于是，在这片幻想领域里，我化作一个可解万千世界语的神女，或者蜉蝣。在这里，所有的物种都被平等地尊重，所有的故事都被忠实地记录。不过，我不是这个奇幻世界的造物主，因为那一片奇幻的地方不属于我。那是一片我们童年做梦时就已经存在的，当年华衰老也绝不会丢弃的地方，是在庸碌的日子里听到一支曲子、看到一幅画时突然显现的神迹。我不是造物主，我只想做一个吆喝的人，或者歌颂者，看呐，蝴蝶可以这样美，跟我来吧。

我想《蜉蝣解语》是一本拼图式的奇幻书籍，这个世界的面貌是通过一个个小的生物、灵植、奇物，或者地理风貌来慢慢呈现的，它会不断地丰满，永远不会结束，就像时至今日，我们也没有探索完这个地球上的物种。我们永远好奇着，永远欣喜着。

感谢您读到这里。

生命太短了，但幻想可以很长。

<div style="text-align:right">白日臆想</div>